KB125928

교회밖교회

다섯빛깔가나안교회

| 손원영 편 |

교회 밖 교회
다섯빛깔가나안교회

지 은 이 손원영 외
펴 낸 이 예술목회연구원
펴 낸 곳 도서출판 예술과영성
펴 낸 날 2019. 10. 01(초판1쇄)

편 집 책 임 예술목회연구원
표지디자인 이순선
본 문 편 집 남기수
인 쇄 다온컴

출 판 등 록 2017.11.13
등 록 번 호 제2017-000147호

주 소 서울 종로구 숭인동길 87, 3층
전 화 02-921-2958
이 메 일 sna2017@hanmail.net
홈 페 이 지 http://thekasa.org

정 가 15,000원
I S B N 979-11-962443-5-4[93600]

국립중앙도서관 출판예정도서 목록(CIP)

표제 / 저자사항	교회밖교회 / 저자 : 손원영
ISBN 정보	979-11-962443-5-4(93600) 가격 : 15,000
발행사항	예술과영성, 발행일 : 2019. 10. 01
CIP 제어번호	CIP2019038653
제본형태	종이책 [무선제본]
분류 기호	한국십진분류법-) 236,911
	듀이십진분류법
출판사 홈페이지	http://www.thekasa.org
납본여부	미납본

이 도서의 국립중앙도서관 출판예정도서목록(CIP)은 서지정보유통지원시스템 홈페이지(http://seoji.nl.go.kr)와 국가자료종합목록 구축시스템(http://kolis-net.nl.go.kr)에서 이용하실 수 있습니다.
(CIP제어번호 : CIP2019038653)

교회밖교회

다섯빛깔가나안교회

|손원영 편|

예술과영성

|목차|

사진 | 박춘화

| 머리말 |

 얼마 전 한국교회의 대표적인 교단인 감리교와 장로교(통합측)가 2018년도 교세 현황을 발표하였다. 결과는 참담하였다. 감리교는 전년 대비 약 2만3천 명이 감소하였고, 장로교(통합측)는 약 7만3천 명 정도 감소하였다. 두 교단만 1년 사이 약 10만 명의 교인이 교회를 떠난 것이다. 이것은 100명 모이는 교회 1,000개가 순식간에 사라졌다는 의미이다. 그리고 여기에 한국의 또 다른 최대 교단 중 하나인 장로교(합동측)를 포함하여 성결교와 장로교(기장측) 그리고 장로교(고신측) 등을 모두 포함한다면, 아마도 공식적으로 최소한 20만 명 이상이 교회를 떠나 소위 '가나안 신자'가 된 것이다. 그래서 그런지 한국의 가나안 신자가 2019년 8월 현재 200만 명을 넘어 거의 250만 명에 육박한다는 소문이 무성하다. 한국 개신교 1천만 명의 신자 중 약 25%인 1/4이 가나안 신자라는 말이다. 엄청난 숫자이다. 그만큼 가나안 현상은 심각한 수준이다.

 왜 이렇게 가나안 신자가 폭발적으로 늘어날까? 이에 대하여 교회의 부패와 각종 스캔들, 그리고 시대정신과의 불일치 등 다양한 차원에서 그 원인을 분석하고 대안을 찾는 일은 매우 중요하다. 하지만 필자가 보기에 그보다 더 긴박하게 중요한 일이 있다. 그것은 바로 지금 당장 '난민'처럼 교회를 떠난 가나안 신자들을 '돌보는 일'이다. 탁상담론에만 머문 채 떠돌이가 된 그들을 목회적 돌봄(pastoral care)으로 살피지 않는다면, 그들은 아마도 영원히 교회를 떠날지 모른다. 그런데 안타까운 것은 이러한 난민과 같은 가나안 신자에 대하여 기존 교회들은 거의 무관심하다. 아니 오히려 교회는 가나안 신자들이야말로 교회에 상처를 주고 떠난 자들이라며 그들에게 따뜻한

눈길 대신 '이단' 운운하며 의혹의 시선을 보내면서 비난한다. 너무나 안타깝다. 기왕에 완전히 교회를 떠난 분들이야 우리의 힘으로 어쩔 수 없다 하더라도, 여전히 하나님을 믿는 자녀로서 불가피하게 교회 밖으로 떠밀려 나온 가나안 신자들을 그대로 놔두는 것은 '공적 교회'(public church)로서 그 의무를 방기하는 것이다. 따라서 난민에게 '대피소'(shelter)가 필요하듯이, 가나안 신자들을 돌볼 '쉘터선교 사역'이 필요하다. 이것이 가나안교회가 생긴 존재의 이유이다.

가나안교회는 그런 이유로 하여 2017년 여름 가나안 신자들을 위한 하나의 대피소로 시작되었다. 그리고 이제 만2년이 지났다. 처음에는 아주 작은 돌봄사역으로 시작하면서 가나안 사역의 필요성이 사라지기를 내심으로 바랬으나, 갈수록 급증하는 가나안 신자들로 인해 가나안 사역은 오히려 더욱 절실해져 가고 있다. 게다가 제도권 교회들이 갖고 있는 다양한 문제들 때문에 많은 신학자들이 '대안적 교회'(church in alternatives)의 모델을 찾고 있는 현실에서 가나안 교회의 사역은 새로운 교회의 한 모델로서도 주목을 받고 있다. 따라서 현재 운영되는 가나안교회의 실천(praxis)을 있는 그대로 소개하는 것도 가나안 선교의 활성화를 위해서 뿐만 아니라 한국교회의 발전을 위해서도 유익하다고 생각되었다. 이런 점에서 이 책은 책 제목에서도 시사하듯이 두 가지 목적으로 집필되었다. 하나는 교회를 떠난 가나안 신자들을 위한 '교회 밖 교회'인 '가나안교회'를 있는 그대로 소개하는데 그 일차 목적이 있다. 이를 위해 필자와 더불어 가나안교회 사역에 동참하는 모든 동역자들은 가능한 대로 필자로 참여하여 충실히 자신이 맡은 역할을 소개하고자 노력하였다. 또 하나는 가나안교회가 이 시대가 찾는 교회의 한 모델이 될 수는 없는지 고민하는 마음으로 이 책을 집필하였다. 그래서 이 책은 현재 운영되는

다섯 개의 가나안교회를 '다섯빛깔가나안'으로 상징화하였다. 즉 교회의 머리이신 예수 그리스도께서 비추어 주시는 찬란한 생명의 빛을 따라, 다섯 개의 가나안교회는 독립적이면서도 서로 연대하는 하나의 유기체를 이루며, 하나님의 나라를 함께 일궈가는 아름다운 조화의 상징이다. 그러므로 가나안 신자들은 이 책을 통해 잠시나마 숨을 고르면서 다양한 신앙적 상상의 나래를 펴며 신앙의 원기를 회복한 뒤, 평생을 헌신할 새로운 교회를 찾아 용기 있게 길을 떠나기를 바란다. 그리고 일반 교회의 목회자와 일반 성도들은 이 책을 화두 삼아 왜 가나안 신자들이 양산되고 있는지, 그리고 그들을 위한 목회 혹은 선교의 모델은 무엇이고 또 미래의 새로운 교회모델은 무엇이어야 할지를 비판적으로 성찰하는 기회가 된다면 참 좋을 것 같다.

이 책은 크게 4부로 구성되어 있다. 제1부는 필자가 집필한 부분으로써, 세 가지의 주제를 다뤘다. 첫째는 가나안교회를 시작하게 된 이유와 가나안교회의 종류 그리고 운영의 전반적인 특징들과 비전을 설명하였다. 둘째는 가나안교회를 실험하는 과정에서 그 중심을 이루고 있는 '가나안예배'가 어떤 특색을 지닌 구성요소로 짜여져 있는지 설명하였다. 셋째는 가나안교회가 '한국적인 교회 세우기'의 한 실험으로 이해되기를 바라면서 한국적인 교회의 의미를 탐색해 보았다. 제2부는 가나안교회가 매주 예배와 더불어 실천하는 '전문특강'을 생생히 중계하고 있다. 따라서 독자들은 마치 전문병원처럼 각 가나안교회들이 어떤 전문성을 기반으로 어떻게 특성화를 추구하는지를 여기서 잘 이해하게 될 것이다. 집필자들은 심광섭 교수(감신대, 예술신학), 김학철 교수(연세대, 신약학), 옥성삼 박사(연세대, 여가경영학), 윤종모 주교(성공회, 영성상담학), 최승언 교수(서울대, 천문학), 그리고 고재백 교수(국민대, 역사학)이다. 이 분들은 모두 각

분야의 전문가로서 필자와 함께 목회파트너가 되어 가나안교회를 공동으로 섬기고 있다. 제3부는 가나안 섬김이들의 경험담을 담은 부분으로써, 집필자들 역시 모두 필자와 함께 공동사역자로서 가나안교회를 섬기는 분들이다. 우선 박경미 목사는 제도권 교회가 아닌 영성센터를 운영하는 영성가로서 '처치스테이'(church-stay)와 예술목회를 통해 가나안사역에 동참하였다. 김현진 대표는 불교신자이지만 종교음식전문가로서 가나안교회에 기꺼이 동참하여 크게 협력하였다. 천시아 대표 역시 교회를 떠난 전형적인 가나안 신자로서 오랫동안 싱잉볼(singing bowl) 명상수련을 이끌어온 경험을 살려 다시 가나안 사역을 통해 교회와 인연을 잇고 있다. 끝으로 제4부는 가나안교회에 참여한 여러 언님들의 진솔한 신앙적 응답을 적은 글로써, 여기에서 가나안교회의 장단점을 잘 읽을 수 있을 것이다. 집필자로는 가나안교회의 총무 역할을 잘 수행해 준 박제우 언님(교회개혁실천연대)과 홍승민 박사(한국종교문화연구소, 언론학), 이강선 교수(성균관대, 영문학), 박형진 교수(횃불신학대, 선교학)가 참여하였다. 특히 박형진 교수의 글은 가나안교회를 선교학적으로 성찰한 글로써 향후 가나안 사역에 중요한 통찰력을 제공하리라 믿는다. 그리고 이 책에 사용된 사진은 거의 모두 사진작가이신 박춘화 언님의 작품이다. 그는 가나안교회가 설립될 때부터 지금까지 거의 개근을 하면서 사진으로 가나안교회의 역사를 기록하고 있다. 이 책의 집필자로 참여한 모든 분들에게 심심한 감사를 드린다.

이 책의 필자로 참석하지는 못했지만, 감사하는 마음으로 꼭 언급해야 할 분들이 있다. 가나안교회 모임이 열릴 수 있도록 공간을 제공하고 여러모로 협력한 분들이다. ㈜그라찌에의 김영호 대표, 기독인문학연구원의 최옥경 목사, 부천 실존치료연구소의 이정기 교수와 윤영

선 박사, 갤러리 까미노브의 신창귀 작가, 그리고 푸드&뮤직가나안교회를 함께 이끌고 있는 서희정 교수(서울대)와 카페 〈거기〉의 대표인 백우인 목사에게 감사드린다. 이 분들의 협력이 없었다면, 가나안교회의 쉘터사역은 거의 불가능하였을 것이다. 특히 감사한 것은 가나안교회에 매주 성찬주를 제공해 주는 가나안 신자인 여인성 대표(여포농장)이다. 그는 가나안교회가 매주 성만찬예배를 드린다는 이야기를 듣고 감동하여 가나안교회가 존재하는 한 성찬용 포도주로 '여포의 꿈'을 계속 제공하기로 약속하였다. 정말로 감사하다. 여 대표는 세계 최고 와인인 미국 나파밸리의 샤토 몬텔리나(Chateau Montelena)가 이룬 기적을 모델 삼아 최고의 포도주를 생산하기 위해 헌신적으로 노력하고 있는데, 그 여포의 꿈이 꼭 이루어지기를 간절히 빈다.

가나안교회의 선교사역은 필자가 대표로 있는 (사)한국영성예술협회_예술목회연구원(예목원)의 예술목회 선교사역의 한 부분이다. 예목원을 지지하고 후원해 주시는 돈암그리스도의교회(황한호 목사)를 비롯한 여러 교회와 후원자들에게 머리 숙여 감사드린다. 특히 본 기관을 선교인준기관으로 선정하여 지지해 주는 기독교대한감리회 서울남연회(최현규 감독)와 동역자들에게 마음 깊이 감사드린다. 끝으로 이 책이 나오기까지 수고해 주신 출판사 담당자들에게 감사드리며, 이 책을 가나안교회의 모든 언님들에게 바친다.

2019. 8.

가나안교회 대표섬김이 손 원 영

제 1 부

가나안신자 가나안교회

손원영

1. 가나안교회의 시작

1. 가나안교회의 시작

 지난 2017년 6월 18일 주일날 아침, 필자는 가나안신자들을 위한 교회로는 국내 처음으로 스스로 '아름다운 실험'이라고 부르면서 소위 '가나안교회(들)'를 시작하였다. 그런데 가나안교회의 시작을 소개하기 전에 먼저 위 말에서 언급된 중요한 용어 한두 개를 간단히 설명할 필요가 있다. 우선 '가나안'이란 단어이다. 가나안은 이제 한국사회에서 거의 보통명사처럼 사용되는 말이 되어버렸지만, 그 의미는 우습게도 교회에 '안나가!'란 말의 거꾸러된 표현이다. 즉 가나안 신자란 교회에 각종 비리 등으로 문제가 많아서 더 이상 교회에는 '안나가'는 신자이다. 하지만 그들은 마치 젖과 꿀이 흐르는 '가나안 복지'를 향해 출애굽 여정을 떠난 이스라엘 백성들처럼 여전히 기독교인의 정체성을 갖고 하나님의 나라를 추구하는 신자들을 일컫는다. 그리고 '가나안교회들'이란 복수를 표기한 것은 가나안교회가 하나가 아니라 말 그대로 여럿이라는 의미이다. 아래에서 설명하겠지만, 필자는 가나안신자들을 위한 다양한 형태들의 교회들을 여럿 설립하였고, 그 각각에 독특한 성격에 따라 서로 다른 이름을 붙이고 있다. 하지만 가나안이란 의미를 함께 공유하는 의미에서 그리고 여럿의 교회를 하나로 통칭하기 위해 편의상 '가나안교회'라고 이름을 붙였다. 따라서 호칭의 편의상 복수 대신 단수로 '가나안교회'라는 말을 사용하고 있지만, 그 본래 의미는 특별한 설명이 없는 한 복수로서 '가나안교회들'이란 의미로 보면 좋을 것 같다. 물론 가나안 신자들이 마치 번개팅 하듯이 가끔 모이는 것을 과연 '교회'(ecclesia), 곧 '불리움 받은 성도들의

공동체'라고 말할 수 있겠는가라는 문제제기도 있을 수 있다. 하지만 필자는 두 가지의 가장 기본적인 교회론적 설명에 근거하여 가나안 신자들의 모임에 기꺼이 '교회'란 말을 붙이기를 주저하지 않았다. 하나는 예수께서 "두 세 사람이 내 이름으로 모인 곳에는 나도 그들 중에 있느니라"(마18:20)라는 말씀이요, 또 하나는 개신교의 가장 일반적인 교회론의 정의인 "하나님의 말씀이 온전히 선포되고 성례전이 바르게 집례되는 곳"은 어디나 다 교회라는 정의에 따른 것이다.

마지가나안교회의 첫 성찬예배 ©박춘화

앞서 언급했듯이 2017년 6월 18일, 가나안교회의 첫 출발은 공교롭게도 〈마지〉라는 사찰음식점에서 시작되었다. 마치 한국 그리스도교의 시작을 알리는 첫 출발점이 1779년(기해년) 권철신 등의 남인파 유학자들에 의해 경기도 여주에 있는 '주어사'라는 절에서 중국에서 가져온 가톨릭교회 관련 서학 책을 연구하는 강학에서 시작되었듯이, 우리 가나안교회도 바로 사찰음식을 파는 〈마지〉 음식점에서 불교인의 요청에 따라 시작되었다. 우연치고는 참으로 묘한 인연이다. 가나안교회가 어떻게 출발되었는지 좀 설명하면 이렇다.

김천 개운사 훼불사건 (2016.1.17) ⓒ진원 스님 페이스북

　2016년 1월 중순 경, 경북 김천에 있는 절 '개운사'(주지 진원 스님)에 한 개신교인이 난입하여 불상은 우상이라며 그 불당을 모두 훼손하는 일이 벌어졌다. 그 때 필자는 한 기독교인이자 목회자를 양성하는 신학대학의 교수로서 큰 충격과 함께 양심의 가책을 받게 되었다. 종교적 신념이 다르다는 이유로 이웃종교의 시설물을 훼손하고 또 이웃종교를 폄훼하는 것은 민주주의 사회에서 있을 수 없는 큰 잘못이라고 생각되었기 때문이다. 그래서 필자는 페이스북에 불교측에 사과하는 내용으로 포스팅하였다. 그리고 훼손된 불당을 회복하기 위해 모금운동을 펼쳤던 것이다. 그런데 모금된 성금을 전달하려고 상의하는 과정에서 개운사 당국은 그 돈이 기독교와 불교 간의 상호 이해 증진을 위해 사용된다면 모금의 취지에 더 좋을 것 같다는 제안을 하였다. 그래서 필자는 그 성금을 종교평화운동을 펼치고 있는 '페레스포럼'(대표 이찬수 교수/서울대)에 기부하였다. 참 보람있는 순간이었다. 하지만 그 모금운동이 화근이 되어 필자는 2017년 2월 20일 오랫동안 봉직하던 서울기독대학교 신학전문대학원 교수직에서 '우상숭배죄'에 해당하는 큰 죄를 지었다며 파면 처분되었던 것이다.

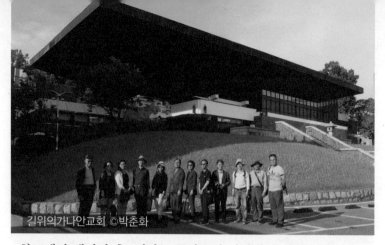
길위의가나안교회 ⓒ박준화

학교에서 해직된 후, 필자는 목사로서 어떻게 교회를 섬길까 고민하게 되었다. 그러던 중 최근 급증하는 가나안 신자들을 돕기 위한 선교활동으로 '가나안교회'를 설립하기로 마음먹었다. 그 때 마침 양평에서 '열두광주리영성센터'를 운영하는 대학선배인 박경미 목사(장로교 통합측)를 우연히 만나게 되었다. 그는 불교의 '템플 스테이'(Temple-Stay)처럼 누구나 자유롭게 교회에 와서 쉬며 영성수련을 할 수 있는 소위 '취치 스테이'(Church-Stay) 형식의 열두광주리 영성센터를 운영하고 있었다. 박 목사와 필자는 가나안 신자들을 돕기 위한 교회를 시작하기로 뜻을 모은 뒤 함께 양평의 영성센터에서 우선 시작하기로 결의하였다. 그리고 그 이름으로 〈열두광주리가나안교회〉라고 지었다. 그리고 열두광주리가나안교회에서는 취지 스테이 형식의 쉼과 더불어 박경현 언님의 인도로 '영성춤'(spiritual dance)을 중심으로 하여 운영하되, 그 첫 예배를 2017년 7월 1일(토) 오후에 드리기로 결정하였다. 그리고 가나안교회는 예정대로 그 날 공식적인 창립예배와 함께 역사적인 발을 내딛게 되었다. 참으로 감격스런 순간이었다.

가나안교회를 2017년 7월 1일 공식적으로 창립하기 전, 박 목사와 필자 그리고 몇 몇의 후원자들은 3개월 전인 4월 첫째 주부터 매주 한 차례씩 모여 가나안교회 설립을 위한 기도회를 가졌다. 그러면서 사후

에 좀 보완되 기는 하였지 만, 대략적인 가나안교회 설립의 취지 문을 작성하 고 또 그 운영

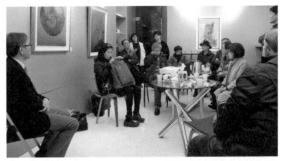

아트가나안교회 ©박춘화

방안을 구상하였다. 그 내용은 다음과 같다.

첫째, 가나안교회는 교회를 떠난 가나안 신자들에게 잠시 쉼을 줄 수 있는 '쉘터'(shelter) 선교를 주목적으로 한다. 그리고 가나안 신자들이 영적 기운을 차린 뒤 언제든지 다시 좋은 교회를 찾아 떠날 수 있도록 돕는다.

둘째, 가나안교회는 가나안 신자들의 특성을 고려하여 월 1회 정기 모임을 갖는 것을 원칙으로 한다.

셋째, 향후 설립될 가나안교회는 마치 전문화된 병원처럼 예술목회 중심의 특성화된 교회로 설립하며, 교회는 필자와 공동으로 운영한다.

넷째, 가나안교회는 에큐메니컬 정신에 따라 모든 교파를 초월하여 그리스도교회의 일치를 지향한다.

다섯째, 가나안교회는 탈종교시대에 적절한 교회모델을 찾아 다양 한 실험을 시행하는 실험교회로 운영한다. 따라서 정기적인 평가를 통해 교회의 존폐여부를 결정한다.

여섯째, 가나안교회의 헌금은 자기신용지출제로 운영한다.

일곱째, 가나안교회는 성경을 바탕으로 신자들의 신앙 성장을 위해 인 간 이성과 체험, 그리고 교회의 전통과 한국문화를 균형있게 강조한다.

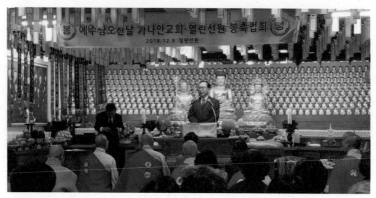
가나안교회 & 열린선원 공동 성탄축하행사

　여덟째, 가나안교회는 기존 교단이나 직분, 그리고 특정 교리를 절대화하지 않는다.

　아홉째, 가나안교회는 예배와 신학에 있어서 한국적 교회를 지향한다.

　열째, 가나안교회는 평등한 공동체를 지향한다.

　위와 같은 취지의 가나안교회를 시작하겠다는 뜻을 페이스북을 비롯하여 주위에 알리자, 제일 먼저 연락을 준 분은 사찰음식점 〈마지〉를 운영하는 김현진 대표였다. 그는 필자에게 말하기를, 자신이 운영하는 〈마지〉는 일종의 협동조합으로 운영되는 음식점인데, 조합원들 중 상당수가 놀랍게도 기독교인, 정확하게 말하면 가나안신자라는 것이었다. 그리고 그들의 요청에 따라 자신이 운영하는 〈마지〉에서 가능하면 빨리 가나안신자들과 함께 예배를 드리면 어떻겠느냐고 제안하였다. 그의 제안에 필자는 감사하는 마음으로 기꺼이 동의하였다. 그래서 이름을 〈마지가나안교회〉라 정하고 매월 셋째주일에 모임을 갖기로 하고, 그 첫 모임을 2017년 6월 셋째주일(18일) 시작하게 된 것이다. 앞서 언급한 것처럼, 〈마지〉에서 시작된 가나안교회는 일종의 주어사급

부천가나안교회 ⓒ박춘화

교회로서 한국 가나안교회의 역사에서 매우 상징적 의미를 지닌 교회라 말할 수 있다. 왜냐면 종교평화의 문제로 학교에서 해직된 필자가 가나안교회의 첫 시작을 사찰음식점 〈마지〉에서 시작했으니 말이다. 그래서 필자는 불교와의 인연을 살려서 마지가나안교회에서는 '기독교와 이웃종교, 특히 불교와의 대화'를 중심으로 프로그램을 운영하기로 하였다. 이것은 매우 아름다운 실험이라 아니할 수 없다.

한편, 필자가 운영하는 〈예술목회연구원〉에서는 오래전부터 매월 한차례 부천의 〈실존치료연구소〉(소장 이정기 교수)와 협력하여 그곳에서 '영성수련모임'을 갖고 있었다. 2017년 봄 당시에는 윤종모 주교(성공회)가 인도하는 '치유명상'이 매월 진행되고 있었다. 따라서 가나안교회를 시작하면서 그 모임도 자연스럽게 〈부천가나안교회〉란 이름으로 가나안 선교사역에 편입되면 어떻겠느냐는 필자의 제안에 따라 가나안교회에 편입되었다. 특히 여기서는 많은 현대인들이 관심을 갖고 있는 명상이나 치유명상, 혹은 관상기도 등을 전문가의 안내로 실습하는 특징이 있었다. 따라서 〈부천가나안교회〉는 세 번째 가나안교회로서 명상을 중심으로 하여 6월 넷째주일에 공식적으로 시작되었다.

그라찌에가나안교회 ⓒ박춘화

열두광주리가나안교회 ⓒ박춘화

　네 번째 가나안교회는 필자의 지인인 김학철 박사(연세대)와 ㈜그라찌에의 김영호 대표의 도움으로 7월 둘째주일 오후에 그라찌에 회사의 커피숍에서 〈그라찌에가나안교회〉란 이름으로 시작되었다. 이 교회는 '현대신학아카데미'를 중심으로 하여 모이기로 하였다. 특히 여기서는 평신도의 신학 수준을 신학교 수준으로 높이기 위해 신학대학에서 논의되는 모든 신학적 이슈들을 가감없이, 즉 설명하는 언어만 쉽게 할 뿐 그 내용에 있어서는 결코 배제하지 않고 여과없이 교육하여, 평신도들과 비판적 대화의 시간을 갖도록 하였다.

　이상과 같이 가나안교회는 처음에 네 개로 출발을 하였다. 매월 첫째 주는 영성춤 중심의 열두광주리가나안교회, 둘째 주는 현대신학강좌 중심의 그라찌에가나안교회, 셋째 주는 종교대화 중심의 마지가나안교회, 그리고 넷째 주는 영성수련 중심의 부천가나안교회로 모였다. 그리고 다섯째 주가 있을 경우, 그 주일에는 별도의 가나안교회로 모이지 않고, 가나안 신자로 하여금 향후 출석하고 싶은 교회에 방문하여 예배

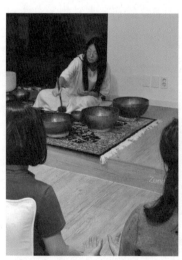
젠테라피가나안교회 ⓒ박춘화

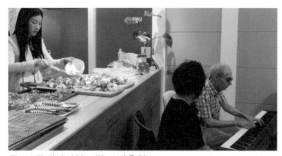
푸드&뮤직가나안교회 ⓒ박춘화

드리도록 권면하고 있다.

필자의 역량으로 볼 때, 한 달에 한 번 모이는 가나안교회를 다섯 개 정도 운영하는 것이 적절하다 싶어서, 필자는 현재 다섯 개의 가나안교회를 운영하고 있다. 그리고 애초의 결심대로 모든 가나안교회는 6개월에 한 번씩 자체평가회를 갖고 있다. 그 평가결과에 따라 가나안교회에 대한 소위 구조조정을 실시한다. 그래서 숨고르기가 필요한 교회는 잠시 해체를 하거나, 혹은 새로운 요구에 따라 새 교회로 다시 시작하게 된다. 지난 2년 동안 개설되어 운영되거나 중간에 폐지된 가나안교회 모두를 합하면 열 개의 교회이다. 우선 〈마지가나안교회〉는 2018년 12월 말까지 진행된 뒤 자체평가를 거쳐 해체되고, 대신에 2019년 1월부터는 〈후마니타스가나안교회〉로 재탄생되었다. 〈후마니타스가나안교회〉는 '후마니타스'(humanitas, 인문학)라는 말이 암시하듯이, 〈기독인문학연구원〉(대표 고재백교수)과 협력하여 인문학적 성격을 강조하는 교회로 개편되었다. 〈부천명상가나안교회〉와 〈그리찌에가나안교회〉는 2018년 6월에 폐지되었다. 그 대신에 〈부천명상가나안교회〉는 2018년 봄부터 일반인들이 '명상'에 좀 더 쉽게 다가갈 수 있도록 싱잉볼 힐링명상을 수행하는 '젠테라피힐링센터'(대표 천시아 언님)와 협력하여 〈젠테라피가나안교회〉가 설립되었다. 그리고 2018년 7월부터는 여가학 전문가인 옥성삼 박사의 안내로 서울의 골목길을 순례하는 〈길위의가나안교회〉가 새로 설립되어 서울의 골목길과 성지들을 순례하고 있다.

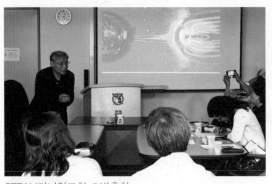

STEAM가나안교회 ©박춘화

〈그라찌에가나안교회〉는 2018년 6월에 폐지되고, 그 해 7월부터 명동의 〈까미노브〉갤러리(대표 신창귀 작가)에서 심광섭 교수의 예술특강을 중심으로 한 〈아트가나안교회〉로 수정되어 운영되다가 갤러리 사정으로 불가피하게 잠시 휴식하고 있다. 그리고 2019년 1월부터는 현대과학 곧 '스팀'(STEAM: Science, Technology, Engineering, Arts, Mathematics)에 관심이 있는 분들을 위한 〈스팀가나안교회〉가 최승언 교수와 공동으로 서울대학교에 설립하여 운영하고 있다. 그리고 2019년 8월부터는 피아니스트 서희정 교수(서울대)와 요리연구가 백우인 목사의 도움으로 음악과 요리를 중심으로 한 〈푸드&뮤직가나안교회〉가 〈카페거기〉에서 모임을 갖고 있다.

이처럼 가나안교회는 5개의 가나안교회가 장소를 달리하여 꾸준히 모이고 있다. 모두 각각 특색이 있는 교회로써, 마치 다섯 색깔의 무지개 모습이랄까? 그리고 구약성서에 나오는 이스라엘 백성들이 출애굽한 후 광야에서 40년 동안

후마니타스가나안교회 ©박춘화

성막을 옮기며 하나님께 예배했던 것처럼, 가나안교회도 성령의 인도하심에 따라 순례자처럼 매주 장소를 옮기면서 순례의 예배를 드리고 있다. 그리고 가나안교회의 매주 모임은 1부는 초대교회의 참 모습을 찾아 리마예전(Lima liturgy)에 근거하여 매주일 성찬예배를 드리고, 2부에는 가나안 신자들의 독특한 요구와 각 가나안교회의 특성에 따른 가나안특강을 갖고 있다. 그리고 3부는 친교의 시간을 갖는다.

2. 탈종교시대의 도래와 가나안 신자의 증가

사실, 필자가 가나안교회를 시작하게 된 배경에는 최근 두드러진 탈종교시대의 도래와 가나안신자의 폭발적 증가와 매우 밀접한 연관성이 있다. 즉 많은 종교 연구자들과 목회자들은 오래전부터 탈종교시대의 도래와 가나안 신자의 증가를 지적하며 염려하여왔다. 그런데 문제는 정작 걱정만 할 뿐 기존 교단과 교회들에서는 가나안 신자들을 돌보기 위한 구체적인 목회적 돌봄을 거의 실천하고 있지 않다는 사실이다. 따라서 평소 신학대학의 교실에서 기독교적 앎과 삶의 일치 및 '실천'(praxis)

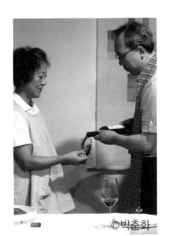

©박준화

을 강조하던 필자로서는 탈종교시대에 적절한 교회의 모습을 찾아 비록 작지만 의미 있는 목회활동으로써 '가나안교회설립운동'을 하기로 마음먹고 목회현장에 선뜻 나선 것이다. 그렇다면, 탈종교현상과 가나안신자의 증가에 대한 좀 더 구체적인 현황은 어떤가?

주지하듯이, 2015년은 한국의 종교 역사에서 오랫동안 기억해야할 매우

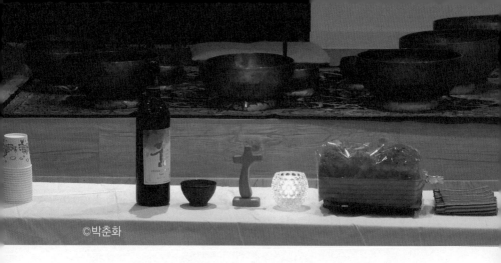

의미 있는 해였다. 왜냐면 바로 그 해 한국정부의 인구조사발표에서 종교인구가 역사상 처음으로 비종교인의 숫자보다 적은 것으로 파악되었기 때문이다. 말하자면 한국사회는 2015년부터 본격적으로 '탈종교사회'로 접어든 것이다. 좀 더 구체적으로 살펴보면, 지난 2015년 정부는 인구주택총조사의 결과에 따라 종교인구 통계를 발표하였다. 그 결과에서 불교는 15.5%(7,619천명), 개신교는 19.7%(9,676천명), 그리고 천주교는 7.9%(3,890천명)이었다. 그리고 흥미로운 것은 '종교 없음'이 무려 56.1%(27,499천명)로 발표되었다.

　이 결과에서 드러난 사실 중 필자에게 가장 주목을 끄는 것은 두 가지였다. 하나는 기독교(개신교)가 한국 내에서 최대 종교집단으로 집계되었다는 사실이다. 특히 가톨릭까지 포함할 경우 총 27.6%(13,566천명)으로써 범 기독교가 한국에서 매우 강력한 영향력을 지닌 지배적인 종교세력이 되었다는 점이다. 이것은 그 사실 여부를 떠나 매우 흥미로운 조사결과로 이해되었다. 왜냐면 10년 전에 이루어졌던 직전 인구조사인 2005년 조사에 따르면, 기독교인(개신교)의 숫자가 8,446명(18.2%)이었는데, 이번 2015년 조사에서는 9,676명(19.7%)으로써 약 123만명 정도 더 증가하였기 때문이다. 사실 그 동안 한국교회는

세습과 목회자의 윤리적 탈선, 그리고 극우 이데올로기적인 정치행태 등 이런저런 사회적 문제로 인하여 적지 않은 사회적 물의를 일으키는 과정에서 한국사회에서 기독교의 영향력이 많이 감소되는 것처럼 보였던 것도 사실이다. 그런데 2015년 통계에서 드러난 사실은 그럼에도 불구하고 적어도 인구학적 특성으로 보면 오히려 한국 기독교의 영향력이 과거보다 더욱 커지고 있다는 점이다. 이것은 기독교의 사회적 책임감을 더욱 강조하게 만드는 부분이라 말할 수 있다. 말하자면, 한국인들은 한국교회가 한국사회의 발전을 위해 그 사회적 책임을 잘 감당하도록 다시 기회를 준 것이 아닌가 싶다. 따라서 한국교회는 이것을 한국인들이 교회에 준 마지막 기회로 생각하여, 한국사회에 기여하는 종교로써 그 역사적 사명을 잘 감당해야 할 것이다. 특히 한국교회는 대한민국의 정의로운 사회 구현과 계층 간 불평등의 해소, 민주주의의 정착 그리고 한반도의 평화적 통일을 위해 정말로 더욱 책임 있는 역할을 잘 감당해야 할 것이다.

그리고 다른 하나는 대한민국의 인구 중 무종교인이 늘어나서 종교인구조사 이래 최초로 무종교인 수가 종교인구를 추월하였다는 사실이다. 말하자면, 한국사회가 이제 본격적으로 종교로부터 벗어나는 '탈종교시대'로 접어든 것이다. 이렇게 우리 사회가 탈종교 사회가 됨으로써 바뀌는 것들은 매우 다양할 것으로 예상된다. 특히 그동안 은연 중 종교적 가치를 바탕으로 당연한 것으로 간주되던 수많은 사회적 관습들과 법률들이 탈종교현상과 맞물려서 수정의 필요성이 계속 제기하고 있다. 예컨대, 종교간의 대화, 혹은 동성애나 종교인과세 문제 등은 아마도 최근 문제되고 있는 가장 대표적인 문제가 아닌가 싶다. 아마도 이와 유사한 다양한 문제들이 앞으로 탈종교현상과 맞

물려 계속하여 불거질 것으로 예상된다. 따라서 앞으로 한국사회가 탈종교사회로 본격적으로 진입하였음을 명심하고 각 종교는 교세의 확장을 위한 종교 간의 경쟁 보다, 오히려 탈종교현상에 대한 종교인 들의 공동의 연대와 협력이 필요하지 않나 싶다.

　한편, 2015년 종교인구 통계조사 발표는 위에서 언급한 것처럼 한 국사회가 드디어 탈종교사회로 진입했다는 의미 이외에, 기독교 자 체에 대한 적지 않은 성찰거리로도 다가왔다. 필자에게 가장 주목을 끈 점은 두 가지였다. 첫째는 2015년 종교인구조사에서 기독교인이 지만 현재 교회에 안 나가는 신자 곧 '가나안 신자'가 획기적으로 늘 어나고 있다는 점이다. 이것은 정부의 인구조사와 각 교단의 교인조 사를 비교할 때 명백히 드러난다. 즉 앞서 언급한 것처럼, 정부의 종 교인구조사에서는 자신의 종교를 기독교(개신교)로 표시한 인구가 10년 전보다 심지어 약 123만명 정도 늘어나서 약 960만 명 정도 되 었는데, 2015년 각 교단이 총회 때 발표한 교인수의 통계에 따르면 각 교단의 교인수는 오히려 줄고 있다. 좀 더 구체적으로 살펴보면, 대한예수교장로회(합동측)의 경우 전년대비 0.8% 감소하여 270만 명, 대한예수교회장로회(통합측)의 경우는 전년대비 0.76% 감소하 여 278만9천명, 그리고 기독교장로회(기장)는 0.14% 감소하여 26만 4천명으로 발표되었다.(101차 총회) 그리고 감리교는 그 감소 폭이 훨씬 더 커서 2015년의 경우 전년대비 5.67% 감소하여 137만5천명 으로 파악되었다. 이처럼 정부의 인구조사에서는 기독교인으로 자신 의 종교성을 밝혔지만, 실제로는 교회에 안 나가는 '가나안 신자'가 획기적으로 늘어난 것이다. 결국 한국에서 종교인 통계상 개신교인 은 증가한 반면, 교회에 교적을 두고 실제로 교회에 출석하는 등 신

자로서의 활동에는 줄어드는 기현상을 보이고 있는 것이다. 말하자면, 신학계에서 종종 회자되는 "종교적이 아니라 영성적"(not religious but spiritual)이라는 말이 현실화되고 있다. 그래서 현재 적지 않은 한국의 개신교인들은 제도적인 종교(교회 혹은 교단)를 거부하고 교회 밖으로 나가 영성 지향의 신앙생활을 하려고 하는 상황이다.

둘째는 위에서 말한 가나안 신자의 비율이 최근 들어 더욱 폭발적으로 현저히 증가하고 있다는 사실이다. 실제로 이것은 최근 가나안 신자에 대한 통계조사에서도 금방 확인될 수 있다. 양희송은 그의 책『가나안성도, 교회밖 신앙』(2014)에서 가나안신자를 약100만 명 정도로 추산하였다. 이것은 2012년 한국기독교목회자협의회가 조사한 결과에 따른 것이다. 그 조사에 따르면, 자신을 그리스도인이라고 밝힌 사람들 가운데 약 10.2% 정도가 교회에 출석하고 있지 않다고 답했다. 바로 이것에 근거하여 가나안 성도의 수를 대략 100만 명으로 추산하였던 것이다. 그런데 흥미로운 것은 2017년 한국교회탐구센터(대표 송인규)에서 종교개혁500주년을 기념하여 일반신자를 대상으로 설문조사하였는데, 그 결과에 따르면 2017년 현재 개신교인 중 19.2%가 교회에 출석하고 있지 않다고 응답하였다는 점이다. 이것은 2012년 한국기독교목회자협의회가 조사한 것(10.2%)보다 8.7% 증가한 것이다. 신자수로 대비할 경우, 개신교 인구가 약1천만 명을 전제할 때, 약190만 명 정도가 가나안 신자라는 통계이다.(뉴스앤조이 2017.6.11.) 정확한 통계는 아직 없지만 2019년 현재 가나안 신자는 약 250명에 이른다는 주장도 있다. 이처럼 가나안 신자의 양적 팽창과 더불어, 그 팽창의 속도가 가히 놀라울 따름이다. 결국 최근 한국 종교인구의 변동에서 드러난 사실은 급속한 비종교인의 확산과 그에 따른 탈종교사회로의 진입, 그리고 가나안 신자로 표현되는 제도적 종교인의 이탈현상이라고 말할 수 있다. 그렇다면,

한국사회가 이러한 탈종교사회로 바뀌고 또 가나안 신자가 급속도로 증가하는 현실에서 한국교회는 과연 어떻게 대응할 것인가? 특히 한국교회는 가나안 신자들을 어떻게 돌보고 미래의 기독교를 창조할 것인가?

3. 가나안 신자를 돌보는 가나안교회

앞에서 필자는 탈종교시대의 특징으로 종교인의 감소와 함께 개신교의 경우 가나안 신자의 확대현상을 지적하였다. 그렇다면, 이러한 탈종교시대에서 한국교회는 어떻게 또 어떤 방향으로 나아가야 할 것인가? 이에 대한 논의는 결코 쉽게 대답하기 어려운 문제이다. 필자 역시 그에 대한 뾰족한 해답을 갖고 있지 않다. 다만 여기서 두 가지를 말하고 싶다. 하나는 종교인이 줄고, 특히 개신교인의 교회출석 숫자가 줄어드는 것은 최근 문제가 되고 있는 교회의 윤리적 탈선의 문제만이 아니라 전통적 교회와 현대적 교회 사이의 신앙 패러다임의 불일치에서 발생하는 것으로써, 어쩌면 시대적으로 볼 때 당연한 현상이라는 점이다. 물론 한국교회의 윤리의식이 더욱 요청되는 것은 더 말할 필요도 없다. 그러나 필자가 말하고자 하는 것은 그러한 미시적 차원을 말하는 것이 아니라, 좀 더 거시적인 맥락에서 볼 때, 종교인이 줄고 또 교회출석 신자가 줄어드는 것은 단지 어느 한 교회나 목회자의 윤리적 문제 때문이 아니라, 더 근본적인 문제 곧 시대적 패러다임의 변화에 교회가 적절히 부응하지 못해서 발행되는 문제라고 보는 것이다.

쉽게 설명하면, 현 사회는 민주주의를 살고 있는데, 교회는 아직도 중세적인 권위적 위계성이나 중세적 세계관 속에 살고 있지 않은가 하는 문제이다. 특히 성서가 쓰여질 당시의 과학적 패러다임은 소위 천동설이었는데, 그렇다면 지금은 어떤가? 지금은 지동설로 불리우는 태양중

심설도 아니고 그렇다고 고대사회에서 믿고 있던 천동설도 아닌, 새로운 패러다임 곧 우주가 온통 고정된 것이 없이 모두 돌고 도는 소위 '천지동설'이 아닌가? 그런데 교회는 현대과학의 세례를 받은 신자들에게 아직도 고대의 천동설적 패러다임만을 강요하는 형국이다. 이런 상황에서 과연 누가 교회에 출석하여 목사의 설교를 듣고 의미를 찾으며, 또 누가 현대사회에 살면서 겪게 되는 다양한 삶의 문제들을 해결하기 위해 목사를 찾고 또 성경을 뒤적거리겠는가? 결국 한국교회는 신앙의 패러다임을 고전적 패러다임에서 현대인에 적절한 새로운 현대적 패러다임으로 온전히 탈바꿈하지 않는 한 큰 희망이 없다고 본다.

그렇다면, 이제 우리 한국교회가 어떤 방향으로 나아가야 할지 그 해답은 어느 정도 자명하다라고 말할 수 있다. 그것은 현대사회에 적절한 교회로 한국교회가 그 신앙의 패러다임을 전환하는 것이다. 그리고 현재의 고전적 교회에 부적응하여 교회를 떠난 소위 가나안 신자들을 새롭게 포용하고 그들과 진지하게 대화함으로써 한국교회를 새롭게 하는 것이다. 말하자면 한국교회의 희망을 한국교회의 변방이라고 말할 수 있는 가나안 신자들을 위한 교회 곧 '가나안교회'에서 찾는 것이다. 역사는 늘 그래왔다. 역사는 늘 변방에서 이루어졌던 것이다. 예수의 역사도 예루살렘이 아니라 갈릴리였고, 500년 전 종교개혁을 일으켰던 루터의 종교개혁도 교회의 중심지인 로마가 아니라 변방인 독일에서였다. 마찬가지이다. 탈종교시대에 한국교회를 어떻게 새롭게 할 것인가? 그 역시 한국교회의 변방인 가나안교회로부터 시작될 필요가 있다. 이런 점에서 가나안교회는 비록 아주 작은 베들레헴과 같은 교회이지만, 그리고 비록 기존 제도적인 교회에 실망하여 교회를 떠난 가나안 신자들로 구성된 교회 밖 작은 교회이지만, 분명히 새로운 한국교회의 역사를 쓰리라 믿는다.

4. 가나안교회의 100가지 꿈

필자는 얼마 전 종교개혁 500주년의 의미를 되새기면서 가나안교회의 존재 의미를 생각한 적이 있다. 그러면서 "내가 꿈꾸는 교회"란 무엇일까 상상하며 그 하나하나의 꿈을 노트에 적어보았다. 그것은 마치 500년 전 루터가 종교개혁을 시작하면서 비텐베르크 성당 벽에 붙였던 '95개조 반박문'과 같은 것으로써, 필자는 그것을 일컬어 〈가나안교회의 100가지 꿈〉이라고 이름 붙였다. 모쪼록 가나안교회는 100가지의 꿈을 실현하기 위한 실험적 교회로서 하나님의 나라를 향한 긴 순례의 여정에서 난파하지 않고 그 사명을 잘 감당하기를 빌어본다. 아래는 필자가 상상해봤던 〈가나안교회의 100가지 꿈〉이다.

1. 천지를 창조하신 하나님과 나사렛 예수 그리스도 그리고 내 속의 모신 성령 하나님이 결코 세분이 아니라 한 분임을 깨달은 페리코레시스(perichoresis)의 일치 공동체
2. 기존 교회에 부적응하여 교회를 떠난 가나안 신자들이 어깨 펴고 신앙생활 할 수 있도록 돕는 가나안 공동체
3. 인생의 밑바닥을 경험한 사람들에게 예술로 힘 실어주는 예술공동체
4. 뽀대나게 한멋진 삶을 추구하는 풍류공동체
5. 노래하고 춤추고 자전거 타는 놀이공동체
6. 여행하는 공동체
7. 목사가 바르게 세금 내는 경제정의 공동체
8. 목사임기제를 실천하는 책임공동체
9. 온 교우들이 자신의 적성에 따라 선방이나 피정 혹은 서원을 경험하는 공동체
10. 현대과학(우주, 생명, 정신)에 개방적인 공동체

11. 예술을 일상 속에서 생활화하는 생활예술공동체

12. 성만찬예배를 드리는 성례전 공동체

13. 재가수도공동체를 지향하는 공동체

14. 풍류도인으로서 음주가무를 향유하는 공동체

15. 가난하고 고통당하는 자의 편이 되어주는 해방의 공동체

16. 성속을 분리하지 않고 하나로 통전시키는 불이(不二)의 공동체

17. 성차별이 없는 남녀조화의 공동체

18. 교회당 건물을 가지지 않는 무소유 공동체

19. 교인이 원하면 언제든 교회를 해산할 수 있는 종말론적 공동체

20. 십일조는 없으나 모든 것이 하나님의 축복으로 믿고 감사하는 봉헌의 공동체

21. 예술목회(예술목회연구원)를 후원하는 공동체

22. 예술의 각 분야를 차별하지 않고 모두 골고루 향유하는 예술사랑공동체

23. 예수님처럼 먹고 마시기를 탐하는 삶의 유희를 즐기되 기꺼이 공익을
 위해 십자가를 질줄 아는 섬김의 공동체

24. 다른 교회에서 안하는 것을 찾아 즐겁게 실천하는 삐딱한 공동체

25. 나그네를 환대하는 공동체

26. 게으름을 미워하지 않고 대신 창의적인 몰입을 칭찬하는 공동체

27. 목사에게 의존하지 않고 궁극적으로 깨달음을 추구하며 홀로서기를
 연습하는 공동체

28. 교회 내외에서 1인 1봉사를 실천하는 공동체

29. 교회와 이웃종교의 이중교적을 존중하는 공동체

30. 교회재정이 투명한 공동체

31. 교회의 삼권분립이 분명한 민주적인 공동체

32. 늘 경전과 영성을 공부하는 수행공동체

33. 유불선 및 동학을 존중하되 예수의 영성을 최고로 추구하는 예수살기 공동체

34. 가톨릭-개신교-정교회 등의 모든 그리스도교의 일치를 추구하는 에큐메니칼 공동체

35. 남녀노소 모두를 존경하고 사랑하는 평등과 인격적 공동체

36. 자신의 한멋진 삶을 통해 복음을 전하는 선교공동체

37. 평생 영적 도반을 갖는 친구같은 공동체

38. 세상에 걱정 끼치지 않고 대신 세상의 착한 벗이 되는 공동체

39. 율법을 존중하되 율법적이지 않은 사랑의 공동체

40. 목회자와 연장자를 존경하되 혹 그들에게 문제가 있다면 언제든 항의할 수 있는 저항의 공동체

41. 검소한 삶을 강조하되 거룩한 낭비를 장려하는 베품의 공동체

42. 절밥보다 맛있는 교회밥의 식탁공동체

43. 일소일소의 웃음으로 웃음을 전염시키는 명랑 공동체

44. 하나님 만나 그를 모시고 살면 그 어디든 하나님 나라로 믿고 사는 하늘나라 공동체

45. 불교를 비롯한 우리나라의 이웃종교들과 대화하며 그들과 더불어 배우는 우정공동체

46. 역사적 예수를 나의 삶의 스승으로 믿고 배우는 예수랍비공동체

47. 사도신경을 존중하되 그 보다 먼저 자신의 신앙고백을 더 중시하는 고백공동체

48. 교리보다 성경을 더 강조하는 말씀레마공동체

49. 한국의 전통문화를 존중하는 무궁화공동체

50. 본질적인 것에는 일치를, 비본질적인 것에는 자유를, 모든 것은 사랑으로 행하는 그리스도인 공동체

51. 내가 하나님 앞에 죄인임을 고백하며 용서받는 은혜를 강조하되 쓸데없는 죄의식을 심어주지 않는 은혜공동체

52. 목사와 교인에게 안식월과 안식년을 주는 희년공동체

53. 가족들에게 특정 종교를 강요하지 않는 종교자유의 공동체

54. 출석교인이 일정 수준 넘으면 기꺼이 분가하는 작은 공동체

55. 이웃종교의 상징물을 절대 훼손하거나 모욕하지 않는 종교적 관용의 공동체

56. 석굴암보다 더 멋진 기독교예술작품을 만들 예술가를 키우는 예술교육 공동체

57. 기독교학교를 지원하는 배움의 공동체

58. 갤러리갖기운동을 실천하는 예술공동체

59. 리마예전과 떼제공동체의 기도모임을 존중하는 영성공동체

60. 1년에 2회 이상 온 가족이 함께 국내외 순례여행을 권하는 순례공동체

61. 평생과제로 자서전을 쓰는 자아성찰 공동체

62. 우리가락찬송으로 종종 예배드리는 아리랑 공동체

63. 교회의 전통을 존중하되 전통을 절대화하지 않으며 새로운 전통 만들기를 더 좋아하는 갱신의 공동체

64. 잘못된 이단을 비판하되 새로운 공동체 되기를 두려워하지 않고 낯선 문화나 타자를 환대하는 용기의 공동체

65. 한반도의 평화통일을 찬성하고 지지하는 평화 공동체

66. 건강한 성의식과 성생활을 권장하는 생명공동체

67. 잡초요리를 기독교음식으로 권하는 만나 공동체

68. 몸과 영혼을 분리하지 않으며 몸과 영혼을 동등하게 소중히 여기는 그리스도의 몸 공동체

69. 부정부패를 거부하는 공의의 공동체

70. 건강하고 민주적인 정치지도자를 공개 선정하고 공개적으로 지지하는 생활정치 공동체

71. 주일성수를 강요하지 않지만 거룩한 안식으로서 참 쉼을 강조하는 쉼 공동체
72. 부모님에게 물질과 마음으로 효도하는 효도 공동체
73. 재산상속을 가급적 하지 않고 대신 세상을 떠날 때 의미 있는 공익기관에 재산을 기부하는 분배 공동체
74. 뇌사 판정 시 인공연명을 하지 않고 대신 장기를 필요한 이에게 기증하고 기쁜 마음으로 하나님 품에 안기는 참 자유의 공동체
75. 인간의 생명뿐만 아니라 모든 죽어가는 생명을 소중히 여기는 생명의 공동체
76. 요청이 있을 경우 성도심방 뿐만 아니라 자연심방을 하는 돌봄의 공동체
77. 일주일에 1일 이상 자가용 대신 대중교통을 이용하는 생태공동체
78. 매사에 양심을 따라 살아가는 양심공동체
79. 전쟁을 거부하고 평화를 추구하는 평화공동체
80. 끊임없이 개혁을 추구하는 개혁공동체
81. 일보다 휴식과 놀이가 더 중요하다고 믿는 안식일공동체
82. 모든 노동과 직업은 신성하다고 믿는 소명공동체
83. 일상생활의 거룩함을 추구하는 생활영성공동체
84. 교인1인 1구좌 비영리단체에 후원하는 자선의 공동체
85. 설교가 20분을 넘으면 마귀의 소리로 알아 15분을 넘지 않는 말씀의 공동체
86. 자녀와 늘 하브루타를 실천하는 대화 공동체
87. 기독교의 일곱 가지 덕인 지혜 용기 절제 정의 믿음 소망 사랑을 하나님의 형상 곧 자신의 인간됨됨이로 늘 형성하는 이마고데이 공동체
88. 성경을 하나님의 말씀으로 고백하되, 그럼에도 불구하고 기독교 토라인 복음서를 가장 소중히 여기는 예수 토라 공동체
89. 성경을 가장 아끼고 사랑하되 외경(구약, 신약)과 고전(사서삼경, 불경, 꾸란, 동경대전, 천부경 등)을 경홀히 여기지 않는 성경의 공동체

90. 교회력을 존중하되 한국의 명절(설, 3.1절, 광복절, 추석 등)을 함께
 소중히 여기는 달력 공동체

91. 장수와 남북분단(평양)의 상징인 냉면을 함께 먹는 실향민(나그네)
 배려의 공동체

92. 늘 세월호를 잊지 않은 기억 공동체

93. 거짓은 진실을 이기지 못한다고 굳게 믿는 진실의 공동체

94. 우리 민족의 아픔을 함께 아파하고 슬퍼하는 공감의 공동체

95. 상해임시정부(1919.4.11)에게서 대한민국의 법통을 찾아 주보에 A.D.와 함께
 연호를 '대한민국ㅇㅇ년'으로 동시에 표기하는 대한민국의 공동체

96. 일제 때 애국자(독립운동가, 중국조선족, 러시아 까레스끼야,
 재일동포 등)였던 이들을 특별히 사랑하는 애국 공동체

97. 4.19, 5.18, 6.10, 5.10를 대한민국 민주화의 날로 지키는 민주 공동체

98. 6.25를 기억하며 통일을 염원하는 통일 공동체

99. 노동자와 희생자를 우선적으로 사랑하는 약자 편애의 공동체

100. 예수 그리스도를 나의 길과 진리와 생명으로 알아 그를 믿고 따르는
 예수제자 공동체

©박춘화

2. 가나안교회의 예배
성례전, 공동체설교, 자기신용지출제헌금

1. 가나안교회의 주보 소개

가나안 신자란 앞서도 언급했듯이 오랫동안 자신이 몸담고 있던 교회를 떠나 더 이상 교회에 '안나가'는 신자를 의미한다. 가톨릭교회의 용어로 하면 일종의 '냉담 신자'라고나 할까? 그런데 필자가 그 가나안 신자들과 친교를 하면서 깨달은 것은, 비록 그들은 지금 교회에 실망하여 교회에 더 이상 안나가지만, 그들은 여전히 하나님에 대한 신앙을 갖고 있고, 또 언젠가 건강하고 좋은 교회를 만나면 다시 신앙생활을 계속 할 마음을 가진 자들이란 점이다. 따라서 필자는 그런 의미에서 가나안교회를 '쉼터'(shelter) 역할을 하는 정거장 교회로 생각하며 그것을 강조하고 있다. 그래서 가나안 신자들로 하여금 가나안교회에서 잠시 여유를 갖고 안식을 누리다가, 자신이 평생 헌신할 수 있는 훌륭한 교회를 발견하면 언제든지 떠날 수 있도록 격려하고 있다. 다만 그들이 건강한 교회를 만나기 전까지 가나안교회에서 이상적인 개혁적 교회의 맛을 충분히 맛볼 수 있도록, 가나안교회에서는 각종 신앙의 실험에 참여하도록 격려하였다. 그래서 필자는 우선 가나안교회에서 세 가지 차원에서 실험적 예배를 시행하고 있다. 그것은 아래와 같은 성례전 중심의 예배, 공동체적 설교, 그리고 자기신용지출제로서의 봉헌의 실험이다.

그 각각을 설명하기 전에 먼저 독자들의 이해를 돕기 위해 가나안교회의 주보를 간단히 소개하면 아래와 같다. 가나안교회의 주보는

다음과 같은 내락 열세 가지의 특징들이 있다. 첫째, 연대표기를 그리스도를 중심으로

성찬용 포도주 여포와인 기증식 ©박춘화

한 서기와 함께 대한민국의 연대표기를 하고 있다. 그래서 올해는 서기 2019년이면서 동시에 대한민국 100년이란 점을 강조하고 있다. 둘째는 교회력에 따른 절기를 항상 표시한다. 교회력에 따른 목회를 강조하기 위함이다. 셋째, 가나안교회의 모임은 크게 3부로 구성되어 있다. 순서는 엄격히 정해져 있는 것은 아니다. 대체로 순서는 1부 주일성찬예배, 2부 가나안특강, 3부 공동식사 및 친교이다. 넷째, 주일성찬예배는 아래에서 더 자세히 설명하겠지만, 리마예전에 따라 두 부분으로 구성된다. 하나는 말씀의 예전이고, 다음은 성찬의 예전이다. 다섯째, 침묵기도가 강조된다. 여섯째, 설교를 위한 성경말씀은 성서정과에 따른다. 특히 복음서를 강조하며, 성경봉독은 모두 일어나서 함께 봉독한다. 일곱째, 가나안교회의 설교는 공동체설교로서 렉시오 디비나(lectio divina) 형식의 대화로 진행한다.(30분정도) 목사는 A4, 1페이지 정도의 설교문을 사전에 작성하게 나눈다.(2-3분) 신자들은 성서정과에 따라 미리 공동체설교를 위해 예습을 해 올 것과 또 예배 후 성서정과에 따라 설교한 많은 설교자들의 설교(SNS 활용)를 찾아 들어서 복습할 것을 권장한다. 여덟째, 모두가 참여하는 공동체를 위한 중보기도를 강조한다. 아홉째, 헌금은 자기신용지 출제에 따른다. 그래서 실명으로 봉헌한 것은 예배 후 본인에게 선교

여포와이너리 방문 성찬용 포도주 축성예배 ©박춘화

비로 100% 되돌려 주고, 익명으로 헌금한 것은 당일 식사비 및 운영
비로 사용한다. 열째, 성찬의 예전은 예배에 참여한 모두가 참여할
수 있도록 개방형 성찬으로 진행되며, 리마예전의 형식에 따른다. 열
한째, 성찬용 잔(성배)은 각자 준비하여 온다. 환경문제를 고려하여
종이컵은 가급적 사용하지 않는다. 열두째, 포도주는 국내산 포도주
의 사용을 원칙으로 한다. 현재 가나안교회는 '여포와인'을 공식 성찬
주로 정해 사용하고 있고, 성찬용 포도주의 축성을 위해 정기적으로
포도원을 방문한다. 참고로 여포와인은 국내 포도주 품평회에서 수
차례 대상을 받는 등 많은 인기를 얻고 있다. 열셋째, 예배 중 주로
찬송은 두 개를 부른다. 하나는 예배 처음에 부르는 것으로써 곡은
찬송가에서 절기에 맞게 선정한다. 또 하나는 예배 뒷부분에서 부르
는 '세상을 향한 결단의 노래'로써, 이 때의 곡은 찬송가가 아닌 소위
'찬송가급 대중가요'에서 선정한다. 그 이유는 예배와 삶이 둘이 아니
라 궁극적으로 하나로써, 함께 나눈 말씀을 세상 속에서 실천할 수
있도록 격려하기 위함이다.

〈가나안교회 주보의 예〉

(2019.7.28. STEAM가나안교회)

제2019-26호 주후2019년(대한민국100년) 7월 28일(일) 오후3시
성령강림절 후 제7주 서울대학교 사범대학 13동 301호

STEAM가나안교회

1부 주일성찬예배　　　　　　　　　　집례자: 손원영 목사

-말씀의 예전-

◈　침묵기도(1분간): 세 번의 타종이 울리면 하느님의 임재를
　　　　　　　　기원하며 침묵합니다.
◈ 예배에로의 부름
　인도자 : 하느님을 사랑하는 여러분, 오늘 우리 믿음의 형제자매들이
　　　　　하느님께 정성껏 예배를 드리기 위해 이렇게 한자리에 모였습니다.
　　　　　우리의 마음을 드높여서 기쁨과 감사함으로 주님께 예배드립시다.
　다같이: 신령과 진심을 다해 주님께 예배합니다. 주님, 우리 곁에
　　　　　오소서. 아멘.
◈ 찬송가-19장(찬송하는 소리 있어)
　1. 찬송하는 소리 있어 사람 기뻐하도다 하늘 아버지의 이름 거룩
　　　거룩하도다 세상 사람 찬양하자 거룩하신 하나님께
　2. 하나님의 나라 권세 영원토록 있도다 하나님의 영광나라 거룩 거
　　　룩하도다 하늘 보좌 계신 주님 세상 주관하시도다
　3. 하나님의 크신 섭리 그 뜻대로 되도다 우리 아버지의 뜻은 거룩
　　　거룩하도다 주여 속히 임하셔서 기쁜 날을 주옵소서
　　　[후렴] 할렐루야 할렐루야 할렐루야 아멘 아멘

◈ 침묵기도(회개와 반성)-다같이
◈ 성서정과 성경봉독/성령강림절 후 제7주
　호세아 1:2~10; 시편 85; 골로새서 2:6~15; 누가복음 11:1~13
◈ 공동체설교 (lectio divina)/ 누가복음 11: 1-13/영화 〈엑스페리
　먼트〉(2010)

1. 예수께서 어떤 곳에서 기도하고 계셨는데, 기도를 마치셨을
　때에 그의 제자들 가운데 한 사람이 그에게 말하였다. "주님,
　요한이 자기 제자들에게 기도하는 것을 가르쳐 준 것과 같이,
　우리에게도 그것을 가르쳐 주십시오."
2. 예수께서 그들에게 말씀하셨다. "너희는 기도할 때에, 이렇게 말
　하여라. '아버지, 그 이름을 거룩하게 하여 주시고, 그 나라를
　오게 하여 주십시오.
3. 날마다 우리에게 필요한 양식을 내려 주십시오.
4. 우리의 죄를 용서하여 주십시오. 우리에게 빚진 모든 사람을 우
　리가 용서합니다. 우리를 시험에 들지 않게 하여 주십시오.'"
5. 예수께서 그들에게 말씀하셨다. "너희 가운데 누구에게 친구가
　있다고 하자. 그가 밤중에 그 친구에게 찾아가서 그에게 말하기를
　'여보게, 내게 빵 세 개를 꾸어 주게.
6. 내 친구가 여행 중에 내게 왔는데, 그에게 내놓을 것이 없어서
　그러네!' 할 때에,
7. 그 사람이 안에서 대답하기를 '나를 괴롭히지 말게. 문은 이미 닫
　혔고, 아이들과 나는 잠자리에 누웠네. 내가 지금 일어나서, 자
　네의 청을 들어줄 수 없네' 하겠느냐?
8. 내가 너희에게 말한다. 그 사람의 친구라는 이유로는, 그가 일어
　나서 청을 들어주지 않을지라도, 그가 졸라대는 것 때문에는, 일
　어나서 필요한 만큼 줄 것이다.

9. 내가 너희에게 말한다. 구하여라, 그리하면 너희에게 주실 것이다. 찾아라, 그리하면 찾을 것이다. 문을 두드려라, 그리하면 너희에게 열어 주실 것이다.
10. 구하는 사람마다 받을 것이요, 찾는 사람마다 찾을 것이요, 문을 두드리는 사람에게 열어 주실 것이다.
11. 너희 가운데 아버지가 된 사람으로서 아들이 생선을 달라고 하는데, 생선 대신에 뱀을 줄 사람이 어디 있으며,
12. 달걀을 달라고 하는데 전갈을 줄 사람이 어디에 있겠느냐?
13. 너희가 악할지라도 너희 자녀에게 좋은 것들을 줄 줄 알거든, 하물며 하늘에 계신 아버지께서야 구하는 사람에게 성령을 주시지 않겠느냐?"

1. 말씀읽기(lectio), 2. 말씀되새김질하기(meditatio), 3. 말씀나누기(oratio), 4. 관상하기(contemplatio)

◆ 공동체를 위한 중보기도 및 봉헌기도(연도/連禱/Litanies)/ "키리에 키리에 엘레이손"

–성찬의 예전–(개방형 성찬) 〈별지참조〉
〈감사기도〉
집례자 : 이제 다같이 감사의 기도를 드립니다.
다같이 : 전능하신 하느님, 이 거룩한 성만찬에서 우리 주님의 임재를 맛보게 하시니 감사드립니다. 주님, 그리스도의 몸과 피를 우리의 몸속에 모신 우리를 하나 되게 하옵소서. 그래서 우리의 손과 발, 그리고 우리의 언행으로 하나님의 사랑이 가득 담긴 기쁜 소식을 세상에 충실히 선포하게 하시고, 분쟁과 갈등이 가득한 세계 속에서 화해와 평화의 일꾼이 되게 하옵소서. 우리를 구원하신 우리 주님 예수 그리스도의 이름으로 빕니다. 아멘.

◈ 세상을 향한 결단의 노래 – 매일 그대와/최성원작사작곡/들국화노래
매일 그대와 아침 햇살 받으며/매일 그대와 눈을 뜨고파
매일 그대와 도란 도란 둘이서/매일 그대와 얘기하고파
새벽비 내리는 거리도/저녁노을 불타는 하늘도
우리를 둘러싼 모든 걸/같이 나누고파
매일 그대와 밤의 품에 안겨/매일 그대와 잠이 들고파//
새벽비 내리는 거리도/저녁노을 불타는 하늘도
우리를 둘러싼 모든 걸/같이 나누고파
매일 그대와 아침 햇살 받으며/매일 그대와 눈을 뜨고파
매일 그대와 잠이 둘고파/매일 그대와 얘기 하고파
매일 그대와/매일 그대와

◈ 파송
집례자 : 사랑하는 형제자매 여러분, 오늘 말씀과 성찬으로 우리는 하늘에
서 주시는 은혜를 받았습니다. 이제 성령의 인도하심에 따라 늘 기도
하는 마음으로 세상에 나갑시다. 특히 섬처럼 살아가는 고통당하는 소
수자들을 생각하면서 그들에게 따뜻한 마음으로 손을 내밀며 세상에
나아갑시다. 그리고 우리 사회에 치유가 필요한 이들에게 따뜻한 치유
의 손길을, 불의가 판치는 곳에 공의를, 실망이 있는 곳에 희망을, 무엇
보다 미움이 가득한 곳에 사랑을 전하는 우리 모두가 되면 좋겠습니다.
회 중 : 예, 주님의 심장을 가지고 그 길을 가는 참된 신자가 되겠
습니다. 아멘.
◈ 축도: 손원영 목사
◈ 교회소식 나눔

2부 STEAM특강/기후변화와 환경의 미래/이승은 박사(EBS/PD)
3부 공동식사 및 친교

2. 성례전 중심의 예배

얼마 전 필자는 고향인 충남 당진의 솔뫼성지를 방문한 적이 있다. 그곳은 한국최초의 신부인 김대건 신부가 태어난 곳으로써 지난 2014년 여름 프란시스코 교황이 방문함으로써 더욱 그 이름이 유명해진 곳이다. 따라서 솔뫼성지는 한국 가톨릭교회의 역사에서 뿐만 아니라 이제 전체 그리스도교회 역사에서도 나름 의미 있는 곳이 되었다. 필자는 시간 나는 대로 종종 고향을 방문할 때면 그곳을 둘러보고, 나의 신앙을 되돌아보곤 한다. 그런데 당시 필자가 그곳을 방문하였을 때 마침 미사가 열리고 있어서 필자도 성당 안에 들어가 조용히 자리를 잡았다. 그리고 신부의 강론이 끝난 뒤, 성찬의 순서가 되어 나도 할 수 있을까 내심 궁금하던 차에, 미사의 진행을 맡은 한 수녀가 이렇게 말하는 것이었다. "가톨릭 신자가 아닌 분들은 성체를 모실 수가 없습니다. 가톨릭 신자만 성찬에 참여해 주시길 바랍니다." 갑자기 밀려오는 배제와 차별에 따른 소외감에 필자의 마음은 말로 다 형용할 수 없는 슬픔으로 가득 찼다. "아, 나는 비록 감리교 목사이지만, 가톨릭 신자의 눈에는 여전히 함께 할 수 없는 이교도일 뿐이구나!" 이런 생각에 이르자, 과연 이것이 하나님께서 바라시는 것인지 되묻

가나안교회 성찬예배 ©박춘화

지 않을 수가 없었다. 어떻게 같은 하나님을 믿고 또 예수를 같이 그리스도로 고백하면서도 함께 성찬에 참여할 수 없단 말인가?

길위의가나안교회 ⓒ박춘화

사실, 필자의 이런 슬픔은 나만의 슬픔이 아니라 세계 모든 그리스도교인들이 오랫동안 겪어온 고통이기도 하다. 실제로 좀 과장된 표현이지만, 지난 2천 년 동안 세계의 그리스도인들은 교단이 다르다는 이유로, 혹은 성찬에 관한 교리가 다르다는 이유로 다 함께 모여서 성찬예배를 드릴 수 없었던 것이다. 세상에 어떻게 이런 일이 가능할까 싶은데, 실제로 그런 일이 세계의 대부분 교회에서 여전히 벌어지고 있다. 참으로 부끄럽고 위선적인 그리스도교의 모습이 아닐 수 없다. 따라서 솔뫼성지의 미사에서 성찬이 거부되는 경험을 통해 필자에게는 하나의 소원이 생겼다. 그것은 모든 그리스도인들이 그 누구든 차별받거나 배제되지 않고 감사하는 마음으로 성찬예배에 참여하는 꿈 말이다. 그런 날이 꼭 오리라 확신한다!

세계의 모든 그리스도인들이 다 함께 한자리에 모여 예배하는 꿈은 비단 필자만의 꿈은 아니었다. 실제로 세계교회협의회(WCC)와 신앙과 직제위원회는 필자와 같은 이들의 꿈을 실현하기 위해 오랫동안 숙고 끝에 페루의 리마(Lima)에서 1982년 소위 '리마예전'으로 불리는 'B.E.M.(Baptism, Eucharist, and Ministry)문서'를 만들었다. 그들은 세계의 교회들이 다 같이 모여 예배하는 것이 현실적으로 매

우 어렵다는 점을 인식하면서, 우선 예배형식만이라도 먼저 통일성을 이루기 위해 '리마예전'(리마예식서)을 내놓은 것이다. 이것은 그리스도교 2 천년만의 기적으로써 그리스도교의 역사에서 매우 획기적인 사건이라 아니할 수 없다.

일명 리마예 전으로 불리 BEM 문서에 서는 '성찬'의 의미를 다음 과 같이 다섯 가지로 설명

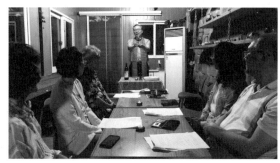

열두광주리가나안교회 ⓒ박춘화

하고 있다. 첫째, 성찬은 '아버지께 드리는 감사'를 뜻한다. 그래서 성 찬은 하나님의 창조와 구원, 그리고 장차 이룩하실 하나님의 위대하 신 일을 찬양하며 감사드린다는 의미이다. 둘째, 성찬은 '그리스도를 기억함'(Anamnesis)을 뜻한다. 그래서 성찬은 예수 그리스도께서 십 자가의 대속적인 단번의 희생으로 우리를 구원하신 사건을 기억하는 행위이다. 셋째, 성찬은 '성령의 임재를 기도함'을 뜻한다. 그래서 성 찬은 예수 그리스도의 십자가를 기억하고 선포하는 일을 통해 성령 의 임재와 은사를 아버지께 간구하는 기도가 된다. 넷째, 성찬은 '성 도의 교제'(Communion)를 의미한다. 그래서 성찬은 모든 신자들을, 특히 가난한 자, 감옥에 갇힌 자, 자유를 빼앗긴 자까지도 하나님의 한 가족으로서 화해하는 사건이 된다. 다섯째, 성찬은 '하나님의 나 라 식사'(Meal of the Kingdom)를 의미한다. 교회는 이 성찬을 통 하여 영원한 하나님의 나라를 대망하게 되고, 신자들은 성찬에 참여

함으로써 그 영원한 하나님의 나라를 미리 맛보게 된다. 따라서 신자들은 성찬을 통해 세계를 새롭게 하시는 하나님의 선교(Missio Dei)에 동참한다. 결국 리마예전의 제정은 성찬이 그동안 교회분열의 원인으로 작용했던 과거를 깊이 반성하면서, 이제는 오히려 새로운 시대에 부응하여 교회의 일치와 화합의 현장으로 이해될 수 있게 되었다.

필자는 가나안교회를 시작하면서 신자들에게 가나안교회의 예배는 위에서 설명한 리마예전을 중심으로 하는 성례전의 공동체임을 천명하였다. 그래서 예배는 항상 리마예전에 따라 '말씀'과 '성찬'의 조화를 띤 순서로 진행된다고 강조하였다. 이것은 세계 교회(가톨릭, 정교회, 개신교 등)가 아직도 다같이 모여 함께 예배드리지 못하는 상황에서, 가나안교회가 리마예전에 따라 성찬예배를 성실히 드림으로써 선구적인 교회일치운동에 동참하는 것을 의미한다. 그리고 덧붙여 성찬에 대한 신학적 논란이 없지는 않지만, 일단 원칙적으로 누구든 주의 성찬에서 배제되지 않는 개방형 성찬예식인 '오픈 코뮤니온'(open communion)을 따르기로 하였다. 다행히 이것은 성공회와 감리교가 현재 시행하는 제도로써, 이러한 성례전 지향의 신앙공동체가 앞으로 모든 교회의 새로운 방향이 되기를 기대해 본다.

개방형 성찬을 지지하는 신학적 배경에는 최근 신약학계의 활발한 연구성과들이 반영되어 있다. 즉 예수의 하나님의 나라 운동은 '식탁교제'를 기본으로 한 생명 운동으로써, 거기에는 어린이든 여인이든 혹은 이방이든 누구도 배제되지 않고 환대하는 사랑의 식탁이란 점을 배경으로 한다. 가장 대표적인 경우는 4개의 복음서 모두에 나오는 오병이어사건으로 유명한 예수께서 오천 명을 먹이신 급식기적

사건이다.(마14: 13-21; 막6:35-44; 눅9: 10-17; 요 6: 1-13) 거기에 누가 차별이 있고 배제가 있겠는가? 또한 예수께서 십자가에 달리시기 전날 밤 제자들과 함께 모인 자리에서 그들과 나눈 성만찬도 엄격히 말하면 세례받은 자만 참여라는 배제의 원리에 따라 제정된 것이 아니라 예수께서 죽음을 앞둔 시점에서 사랑하는 제자들에게 자신의 죽음을 꼭 기억해 달라는 당부의 말씀으로 제정하신 것이다. 하지만 예수 사후 교회가 박해를 받고 또 후에 로마의 국가종교로 제도화되면서 성만찬에 참여하는 자격요건이 세례받은 이로 엄격히 축소된 것이다. 따라서 세계의 교회가 성서적 교회를 추구한다면, 개방형 성찬으로 나가는 것이 더욱 설득력을 얻고 있다. 따라서 가나안교회는 이러한 입장에 따라 개방형 성찬을 시행하고 있다.

3. 공동체설교

1) 렉시오 디비나형 공동체설교

루터와 칼빈은 교회를 정의하면서 공통적으로 '하나님의 말씀이 온전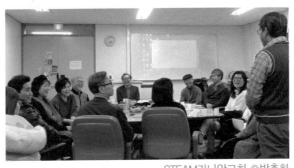

STEAM가나안교회 ©박춘화

히 선포되고 성례전이 바르게 집례 되는 것'이라고 강조하였다. 말하자면, 그들은 하나님의 말씀 선포(설교)와 성례전의 집례야말로 교회

를 교회되게 하는 최소한의 요건리라고 주장한 셈이다. 따라서 대부분의 개신교는 목사안수식에서 안수자가 안수 받을 후보자에게 안수례를 행할 때 그리스도께서 이 두 가지 직임을 목사에게 맡긴다는 선언과 함께 목사안수례를 행한다. 이처럼 설교로 알려진 말씀 선포는 개신교의 상징처럼 중요하게 여겨져왔다. 심지어 개신교 예배에서는 성례전 보다 말씀 선포(설교)를 더욱 강조하여 설교를 예배의 중심에 두게 하고, 교회당의 성구배치에 있어서도 성찬대(제대) 보다는 설교대가 그 중심을 이룬다. 그래서 최근 신학계에서는 개신교가 설교만을 지나치게 강조한 점을 비판하면서 루터나 칼빈이 말했던 말씀과 성례전 사이의 균형을 다시 강조할 것을 주장하고 있다. 그럼에도 불구하고 대부분의 교회가 여전히 설교 중심의 예배를 강조하는 것은 매우 유감스런 일이 아닐 수 없다.

길위의가나안교회 ©박춘화

사실, 개신교가 설교 중심으로 예배를 구성하다 보니 많은 부작용이 생기게 되었다. 그 중 대표적인 문제점은 개신교 신자들의 신앙심이 '설교(자)'에 지나치게 의존되고 있다는 점이다. 예컨대, 교회가 목회자를 청빙할 때 목사의 자격으로 목사가 설교를 얼마나 잘 하느냐 하는 것을 중요한 기준으로 인식하고 있다. 심지어 설교에 대한 이러한 강조는 보통 1시간 드려지는 예배에서 설교가 차지하는 비율이 거의 절반 이상을 차지하는 것에서도 잘 드러난다. 그

러다 보니 설교는 종종 복음 선포라기보다는 자칫 지루하고 의미 없는 훈계조의 독단적인 설교로 왜곡되기 쉽다. 그래서 신자들은 공공연하게 이런 불평을 늘어놓곤 한다. "10분을 설교하면 천사의 소리요, 20분을 설교하면 사람의 소리요, 30분을 넘으면 악마의 소리이다." 결국 이러한 지나친 설교 중심의 개신교 예배는 목사의 성서해석이 거의 절대적인 권위를 갖게 만듦으로써 독단적이고 자칫 목사를 절대화하는 왜곡된 신앙을 양산할 위험성이 크다.

그렇다면 개신교의 전통에 따라 말씀 선포를 강조하면서도 목사의 독단에 빠지지 않도

아트가나안교회 ⓒ박춘화

록 하는 방법은 없을까? 이에 대하여 필자는 내가 꿈꾸는 교회를 상상하면서 '공동체설교'를 제안하여 실천하고 있다. 즉 설교는 목사 한 사람만이 하는 것이 아니라 공동체 전체가 함께 설교에 참여하는 것이다. 물론 목사는 아주 짧게 자신의 메시지를 먼저 혹은 맨 나중에 전할 수 있다. 필자도 A4, 1페이지 정도의 메시지를 전한다. 하지만 그것으로 충분하다. 성도들이 누구든 본문 말씀에 대하여 은혜받은 것을 기꺼이 나누며 선포하는 행위를 일컬어 필자는 '공동체적 설교'라고 이름을 붙였다.

그런데 공동체적 설교의 실천은 사실 매우 쉬운 일이지만, 동시에 매우 어려운 일이기도 하다. 왜냐면 설교는 목사만 해야 한다는 전통

적 편견과 그에 따른 저항을 극복해야 하고, 더 나아가 평신도들의 적극적인 자발성이 전제되어야 성공할 수 있기 때문이다. 필자의 경우, 공동체적 설교를 위해 고심 끝에 우선 '렉시오 디비나'(Lectio Divina)와 '성서정과'(lectionary)를 활용한 '공동체적 설교'를 제안하여 실천하고 있다. 이것은 설교시간에 목사가 자신이 임의로 선정한 본문을 갖고 길게 일방적으로 설교하는 것이 아니라, 신자들이 세계의 교회가 함께 정한 성서본문(성서정과)을 모두 함께 묵상하고 함께 나누는 것을 의미한다.

좀 더 구체적으로 설명하면, 렉시오 디비나는 '거룩한 독서'(Holy Reading) 곧 '성독'이다. 이것은 초대교회 때부터 지금까지 우리의 영성을 훈련시키는 한 방법으로써, 주님의 말씀(성경)을 먹는 방법이다. 보통 렉시오 디비나의 가장 큰 특징은 말씀과 기도를 하나로 연결하는 것이다. 사실 목사들이 항상 신자들에게 강조하는 것이 무엇인가? 그것은 신앙생활을 잘 하기 위해서 성경을 많이 읽고, 기도 열심히 하라는 것 아닌가? 그런데 많은 경우, 성경 읽는 것과 기도하는 것이 마치 별개로 생각할 때가 많다. 그래서 성경공부는 지적인 사람들이 하는 것이고, 기도는 정적인 사람들이 주로 하는 것이라고 오해하곤 한다. 그러나 이 둘은 결코 둘이 아니요 하나이다. 그래서 렉시오 디비나는 말씀을 묵상하면서 동시에 기도하는 것이고, 기도하면서 동시에 말씀이 내 마음 속에 항상 머물러 살아있도록 하는 영성수련법이다.
렉시오 디비나에 따른 공동체적 설교는 모두 네 단계로 진행된다. 첫 번째 단계는 '말씀 함께 읽기'(lectio)의 단계이다. 이것은 먼저 성경의 본문을 잘 읽는 단계이다. 따라서 통상 가나안교회에서는 성서정과에 따라 매주 정해진 본문을 설교시간에 온 교우들이 함께 소리

내어 읽는 것으로 시작하되, 특히 복음서의 말씀을 중심으로 성독한다. 이 때 중요한 것은 우리의 '상상력'(imagination)과 오감을 총동원하여 말씀을 상상하면서 읽는 것이다. 제2단계는 '말씀 되새김질하기/묵상'(meditatio)의 단계이다. 앞의 읽기 단계에서 특별하게 마음에 와 닿았던 단어나 문장 혹은 구절을 반복하여 읽으면서 그것이 나의 삶과 공동체의 상황에 어떠한 의미를 주는지 각자 조용히 반추하는 단계이다. 세 번째 단계는 '말씀의 나눔과 간구하기'(oratio)의 단계이다. 여기서 말씀나누기는 앞에서 각자 되새김질한 말씀을 서로 짧게 나누는 것으로써 일종의 공동체적인 설교의 핵심이다. 이 때 목사는 신자의 하나로 참여하여 자신에게 의미 있는 말씀(구절)을 나누면서 미리 준비한 본문을 통해 얻은 아주 짧은 메시지를 선포한다.(2-3분) 마지막 제4단계는 '말씀 관상하기'(contemplatio)이다. 이것은 말씀 안에서 하나님과의 신비한 일치를 체험하는 단계로써, 마치 성모의 품에 평화롭게 안겨있는 아기 예수처럼 주님만을 바라보며 깊게 호흡하는 단계이다. 그런 뒤 가능하면 모든 신자들이 자유롭게 본인이 성찰한 말씀을 갖고 돌아가면서 기도한다. 그리고 기도와 기도 사이에는 '우리의 기도를 들어주소서'라는 응답송으로 노래한다.

후마니타스가나안교회 ©박춘화

결국 이런 공동체적 설교를 통해 말씀과 삶이 하나로 연결되고 또 예배를 통해 체험된 하나님의 임재가 우리의 일상 속으로 이어져서 거룩한 삶을 살도록 인도한다.

참고로, 렉시오 디비나형 공동체설교는 성서정과를 본문으로 선택한 관계로 성경공부의 효과가 매우 크다. 왜냐면 전세계의 교회에서 공통의 본문을 갖고 설교를 하는 관계로, 성도들이 각자 예습과 복습을 할 수 있기 때문이다. 특히 최근 페이스북 등의 sns를 통해 많은 목회자들과 신학자들이 성과정과에 따른 설교문을 공유하기 때문에 가나안 신자에게는 성경공부 차원에서 매우 유익하다.

2) '예술로 만나는 말씀'과 공동체설교

STEAM가나안교회 ©박춘화

앞서 언급했듯이, 루터와 칼빈은 교회를 정의하면서 "교회란 하나님의 말씀이 바르게 선포되고 성례전이 바르게 집례 되는 것"이라고 하였다. 말하자면 말씀선포와 성례전은 교회의 두 기둥인 셈이다. 그래서 교회는 '말씀의 예전'과 '성만찬의 예전'이 예배에서 잘 통합되도록 노력할 필요가 있다.

특히 말씀의 예전에서 '하나님의 말씀'이 바르게 선포되기 위하여 '설교'를 다양화할 필요가 있다. 그런데 역사적으로 볼 때, '하나님의 말씀' 선포 권한은 끊임없이 확대되어 왔다. 즉 종교개혁 이전의 가톨릭교회는 하나님의 말씀 선포를 교황의 전유물로 여겼다. 오직 교황만이 성서해석을 바르게 할 수 있고, 심지어 교황의 언어인 라틴어로만 하나님의 말씀을 온전히 선포할 수 있었다. 말하자면 하나님의 말씀은 교황과 라

틴어에 갇혀있었던 것이나. 그런데 루터의 종교개혁 이후 말씀의 예전에서 말씀 선포의 권한은 '만인사제설'에 따라 교황과 라틴어로부터 평신도와 모국어로 확대되었다. 그래서 그리스도인이라면 누구나 자신의 모국어로 하나님의 말씀을 읽고 해석하고 전할 수 있게 된 것이다. 이것이 루터 종교개혁의 핵심사항이다.

하지만 루터 이후, 개신교는 루터의 종교개혁적 이상을 잘 구현하지 못했다. 특히 한국의 개신교는 하나님의 말씀 선포의 권한을 안수 받은 '목사'에게만 제한시킴으로써, 실질적으로 말씀 선포의 권한을 교황에게 한정시켰던 중세 가톨릭교회로 환원되는 과오를 범했

공동체설교_이정배 박사 ©박춘화

다. 즉 예배 때 설교는 오직 안수 받은 목사만 할 수 있는 것으로 오해한 것이다. 더욱이 교파의식이 강한 한국 개신교는 오직 자신의 교회가 속한 교단의 목회자만이 자신의 교회에서 설교를 할 수 있는 것으로 가르침으로써, 결과적으로 여성이나 이웃 교단의 목회자를 배제하고 차별하는 결과를 만들어내었다. 따라서 우리는 위와 같은 문제점을 극복하고 하나님의 말씀을 온전히 선포하기 위해 다양한 실험을 할 필요가 있다. 그 한 예가 앞서 설명한 것처럼 '공동체적 설교' 곧 '나눔설교'이다. 이것은 목사 한사람에게만 설교의 권한을 한정하지 않고, '집단지성'을 기반으로 하여 모든 신도들로 하여금 설교에 적극 참여하도록 권장하는 것이다.

사실, 현재 말씀선포와 성서연구 사이에는 건널 수 없는 큰 간격이 있다고 보는 것이 지금까지는 학계의 지배적인 의견이다. 말하자면 말씀선포는 '케리그마'(Kerygma)로써 설교로 이해되고, 성서연구는 '디다케'(Didache)로써 비판적 이성을 기반으로 한 기독교교육으로 보는 것이다. 이 양자 사이에 엄격한 분리는 마치 그랜드 캐년 사이의 깊이만큼 깊었던 것이다. 하지만 초대교회의 모습 속에 반영된 케리그마와 디다케의 관계는 명목상 구분될 수 있을지는 몰라도 그 둘 사이의 엄격한 분리는 불가능하다. 실제로 고대 교회에서 이루어진 예배는 케리그마와 디다케의 연속된 과정이었다. 즉 고대 교회의 예배는 '예비자들을 위한 예배'(missa catechumenorum)와 '성례전을 위한 예배'(missa fidelium)로 구분되었지만, 그 둘은 모두 예배(missa)라는 틀 속에서 분리되기 보다는 하나의 연속된 과정이었던 것이다. 특히 예비자들을 위한 예배는 세례준비자들만이 아니라 모든 신자들이 참여함으로써 공동체적 설교의 원형을 보여준다. 따라서 예비자들을 위한 예배에서 강조되었던 하나님의 말씀의 나눔은 이제 공동체적 설교의 원형으로 이해되어 한국교회에서 보다 구체적으로 실천될 필요가 있다.

그런데 필자가 강조하는 공동체적 설교는 크게 두 가지 모형으로 구분될 수 있다. 첫 번째 모형은 '묵상' 중심의 '렉시오 디비나' 모형이다. 이것은 앞에서 소개한 것처럼, 세계 교회가 매주 읽는 성서본문인 '성서정과'(lectionary, 율법서 및 예언서, 시편, 복음서, 서신)를 '렉시오 디비나'(lectio divina: 읽기-되새김질하기-나누기-관상하기)의 순서에 따라 공동체적 설교를 하는 것이다. 이것은 지난 2018년 이후 현재까지 가나안교회 설교모형으로 채택되어 실험하고 있는데, 작은 교회에게 적극 추천할만하다.

두 번째 모형은 '실천'(praxis) 중심의 '예술로 만나는 말씀' 모형이다. 여기서 예술로 만나는 말씀 모형이란 신앙공동체가 하나님의 말씀인 성경을 '예

〈예술로 만나는 말씀〉 교육과정을 활용한 공동체설교 ©박춘화

술'을 안경으로 하여 다시 새롭게 보고 실천하도록 안내하는 방식이다. 이것은 미국 기독교교육학자인 토마스 그룸(Thomas H. Groome)이 개발한 '공유적 프락시스 접근'(shared praxis approach)과 필자가 그것을 한국적인 상황을 고려하여 수정 제시한 '테오프락시스 접근'(theopraxis approach)을 기반으로 새롭게 만들어진 모형이다. 주지하듯이, 공유적 프락시스 접근과 테오프락시스 접근 모두는 '삶–앎(성경)–삶'으로 이어지는 말씀의 해석학적 과정을 강조한다. 그런데 필자가 제시하는 '예술로 만나는 말씀' 모형은 그 삶의 자리에 '예술'을 대체한 것이다. 그래서 ①설교나 성서연구의 출발점은 삶의 한 형태인 '예술'로 시작된다. 여기서 예술은 전통적인 예술인 '문학, 음악, 회화, 춤, 건축' 뿐만 아니라 현대예술인 '사진, 영화, 드라마'와, 심지어 현대인들이 향유하는 '순례, 포도주, 커피, 요리, 놀이' 등도 포함된다. ②그런 다음 그 예술이 성경본문과 만나서 창조적으로 대화한 뒤, ③다시 신자의 삶이 예술적 삶으로 이어지도록 강조하는 것이다. 현재 이러한 '예술로 만나는 말씀' 접근에 따른 교재는 예술목회연구원에서 개발 중으로써, 세권이 출판되어 있다.【참고. 신용관, 『성경으로 읽는 시』(예술과영성, 2017);『내 인생을 가로지는 영

화』(예술과영성, 2017);『구원의 드라마 in Film』(예술과영성, 2018)】
따라서 가나안교회는 '예술로 만나는 말씀'의 공동체적 설교를 통해
하나님의 말씀과 예술이 창조적으로 융합됨으로써 우리의 삶이 한 멋
진 삶으로 이어지도록 돕는 교회이다.

4. 자기신용지출제헌금

가나안교회를 시작하면서 필자는 주위로부터 많은 질문들을 받았
는데, 그 중 가장 대표적인 질문은 "헌금을 어떻게 하느냐?"하는 질
문이었다. 사실, 한국교회에는 '십일조'를 비롯하여 감사헌금과 주일
헌금 등 수 많은 종류의 헌금들이 있다. 그런데 바로 그 십일조와 여
러 종류의 헌금들이 가나안신자들의 교회생활에 큰 걸림돌이 되었던
것 같다. 그래서 그들은 헌금 강요와 십일조 등의 부담을 핑계로 교
회를 떠난 경우가 적지 않았다. 그렇다면, 한국교회는 이 헌금을 어
떻게 새롭게 이해하고 수정할 것인가? 십일조를 폐지해야 하나? 헌
금은 어떻게 관리하는 것이 가장 바람직할까? 필자는 이와 관련하여
고민 끝에 내가 꿈꾸는 교회상으로써 "십일조는 없으나 모든 것이 하
나님의 축복으로 믿고 감사하는 봉헌의 공동체"를 상상했다. 그렇다
면 그 의미는 무엇일까? 필자는 그것을 두 가지로 설명하고 싶다.

첫째는 십일조 등 헌금에 대한 성경의 가르침에 충실하자는 취지이
다. 이것은 십일조에 대한 강요는 하지 않되 십일조를 비롯한 봉헌생
활을 오히려 더 자발적으로 할 것을 강조하는 의미이다. 이런 점에서
십일조 헌금에 대한 성경의 가르침에 주목할 필요가 있다. 먼저 구약
신명기의 말씀이다. "너희 중에 분깃이나 기업이 없는 레위인과 네 성

중에 거류하는 객과 및 고아와 과부들이 와서 먹고 배부르게 하라. 그리하면 네 하나님 여호와께서 네 손으로 하는 범사에 네게 복을 주시리라."(신14: 28-29) 여기서 십일조는 구약성서 시대에 성전을 전업으로 관리하는 가난한 성직자들을 위해 또 고아와 과부와 나그네들을 돌보기 위해 사용하라는 취지로 제정된 것이다. 말하자면 십일조는 '사회적 약자'를 위해 사용하도록 만들어진 제도이다. 그런데 이러한 신명기의 십일조 정신은 신약시대에 예수에게로 계속 전승되었다. 즉 예수께서는 당시 위선적인 서기관들과 바리새인들의 잘못된 십일조생활을 꾸짖으면서도 완곡하게 바른 십일조 생활을 간접적으로 지지하고 있는 것이다. "너희가 박하와 회향과 근채의 십일조를 드리되 율법의 더 중한 바 의와 인과 신은 버렸도다. 그러나 이것도 행하고 저것도 버리지 말아야 할찌니라."(마23:23) 따라서 한국 교회는 십일조헌금이든 아니면 그 어떤 헌금이든 하나님의 은혜에 대한 자발적인 감사와 사회적 약자에 대한 사랑의 실천으로써 봉헌생활을 해야 할 것이다.

둘째는 한국교회의 헌금관리에 문제가 있음으로 그것을 근본에서부터 수술하자는 의미이다. 사실 한국교회의 봉헌제도에서 문제가 되는 것은 봉헌을 열심히 하는 신자들의 문제가 아니라, 헌금을 강요하고 또 그 헌금을 잘못 사용하는 교회제도가 문제이다. 특히 십일조를 빌미로 하여 위선적인 신앙인을 양성하는 것, 그리고 그 십일조를 비롯한 헌금에 대한 강요를 통해 치부하려는 목회자와 교회의 권력이 문제이다. 따라서 필자는 성경의 정신을 계승하고 또 한국교회의 오랜 십일조 전통을 존중하는 맥락에서, 헌금관리를 루터의 만인사제이론에 따라 개별 신자들에게 과감하게 맡길 것을 제안한다. 그것은 신자들 스스로 양심껏 자신의 십일조와 감사헌금 등을 관리케 하

는 소위 '자기신용지출제'이다. 말하자면, 그것은 신자들 스스로 헌금의 종류와 액수를 정하여 정성껏 하나님께 봉헌한 뒤, 예배 후에 각 신자들에게 자신이 낸 헌금을 다시 선교비로 되돌려줘서, 그 헌금을 본인이 직접 복음을 전하는 일(선교, 구제, 봉사 등)에 주체적으로 지출하도록 하는 제도이다. 물론 그것을 보완하는 맥락에서 현재처럼 부분적으로 교회에 위임할 수도 있고, 또 신자들이 각자 평소 선교비를 자율적으로 먼저 지출한 뒤 주일예배 때 교회에 나와 이미 지출된 액수만큼 적어서 봉헌하는 '영수증봉헌제'를 병행할 수도 있다. 다만 여기서 중요한 것은 어떤 경우이든 주일예배 때 봉헌의 절차를 반드시 거치게 함으로써 그 돈이 하나님께 봉헌되었고 또 축복된 것임을 신자들이 깨닫도록 하는 것이다.

만약 한국 교회가 더욱 자발적으로 십일조 등의 봉헌생활과 더불어 자기신용지출제를 진지하게 실천한다면, 과연 어떤 일이 벌어질까? 필자가 상상하기에 아마도 한국 교회 내외적으로 엄청난 변화가 일어날 것으로 확신한다. 왜냐면 신자들은 스스로 정직하고 성실하게 십일조 생활과 감사생활 그리고 적극적으로 선교활동에 동참할 것이니 신앙은 분명 더욱 성장할 것이고, 대신에 교회는 더욱 가난해져서 겸손해질 뿐만 아니라 또 공적인 교회로서 하나님의 나라 운동에 충실할 것이기 때문이다. 따라서 교회가 '진정한 봉헌의 공동체'가 되는 길이야말로 문제가 많은 한국교회를 바꿀 비책이 아닐까 싶다.

3. 한국적인 가나안교회

1. 21세기형 한국적 교회 세우기

이화학당을 세운 스크랜튼 선교사는 학교를 시작하면서 위대한 선언을 한 바 있다. "우리의 목표는 이 여아들로 하여금 우리 외국 사람들의 생활, 의복 및 환경에 맞도록 변화하는데 있지 않다. 우리는 단지 한국인을 더 나은 한국인(Koreans better Korean's only)으로 만들므로 만족한다. 우리는 한국인이 한국적인 것에 대하여 긍지를 가지게 되기를 희망한다."(『이화80년사』, 1967, 89) 한국에 기독교 복음을 전한 선교사들은 대부분 스크랜튼의 마음과 크게 다르지 않았다. 그들은 복음을 통해 한국인이 더 좋은 한국인이 되기를 바랬다. 예컨대 한국 최초의 선교사이자 연희전문학교(연세대학교)를 설립한 언더우드 선교사 역시 마찬가지였다. 그래서 그는 민족문화가 말살되던 일제 때 한국대학으로서는 처음으로 기독교대학인 연희전문에 한국학 연구를 위해 '국학연구원'을 설립하였고, 최현배 박사 등을 중심으로 '한글' 연구에 매진하도록 독려하였던 것이다.

길위의가나안교회_종로길순례 ©박춘화

더욱이 한국인으로 하여금 더 좋은 한국인이 되게 하는 꿈은 비단 선교사들만의 꿈은 아니었다. 그 꿈은 실제로 한국교회

길위의가나안교회_서촌길순례(배화여대) ©박춘화

를 대표하는 여러 교단들의 꿈이기도 하였다. 가장 대표적인 사례로써 몇 가지를 제시하면, 우선 '한국감리교회'의 설립을 기억할 필요가 있다. 주지하듯이 한국감리교회는 1930년 미국감리교회로부터 독립하면서 스크랜튼과 언더우드와 같은 큰 꿈을 현실화하기 위해 위대한 선언을 하였다. 그것은 바로 다음과 같은 한국감리교회의 3대 선언에서 찾아볼 수 있다. 즉 "진정한 기독교회, 진정한 감리교회, 그리고 진정한 조선적(한국적) 교회"가 그것이다. 여기서 세 번째의 선언이 바로 한국적 교회를 세우는 작업이다.

다음으로 한국의 자생적 교단 중 하나인 '복음교회'(현재 기독교대한복음교회)는 한국적 교회의 형성에 큰 관심을 두고 설립되었다. 이 교단은 1935년 최태용 목사와 그의 신앙에 동조하는 사람들에 의해 시작되었는데, 특히 최태용 목사는 일제 당시 구미 선교사들에 맹종하는 한국교회를 비판하며 한국적 기독교와 영적 기독교를 주장하며 교단을 창립하였던 것이다. 한국적 교회에 대한 강조는 복음교단의 3대 표어인 "신앙은 복음적이요 생명적이어라," "신학은 충분히 학문적이어라,"

그리고 "교회는 한국인 자신의 것이어라"라는 말 속에 잘 나타난다.

한편 한국교계에 많이 알려져 있지는 않지만 한국적 교회 세우기 운동에 헌신한 신학자이자 목사로서 우리는 이신 박사를 기억할 필요가 있다. 그는 한국신학계에서 최초의 예술신학자로 평가받고 있는 분인데, 사실은 그 보다 소위 '한국적 환원운동가'로 보는 것이 더 타당하다. 즉 그는 1974년 '한국그리스도의교회'가 운영 면에서나 신학적인 측면에서 모두 여전히 미국 선교사 중심으로 진행되는 것에 개탄하면서 7개의 조항으로 된 '한국그리스도의교회 선언'을 발표하였던 것이다. 그 중 일부만 인용하면 다음과 같다. "1. 우리는 한국그리스도의교회가 한국인에게 들려주신 예수 그리스도의 복음에 대한 한국인의 자각 있는 신앙과 이해에 의해서 세워져야 할 것을 믿는다.(중략) 3.우리는 한국인의 자각으로 이해되는 기독교 신앙과 교회의 형태에 대해서 어떤 외국인의 독자적 신앙이나 교회 형태가 한국인의 신앙적 결단을 무시하고 간섭할 수 없음을 믿는다.(후략)" 이처럼 이신 박사는 "한국인의 자각"에 의해 한국그리스도의교회가 세워져야함을 역설하였던 것이다.

물론 위에서 언급한 한국감리교회와 복음교회 그리고 한국그리스도의교회가 그들의 초심에 따라 '한국적 교회세우기'의 작업에서 얼마나 큰 성공을 거두었는지에 대한 평가는 다시 비판적 성찰의 과정을 통해 분명히 재론될 필요가 있다. 그럼에도

길위의가나안교회_명동길순례 ©박춘화

불구하고 그들이 한국적 교회를 세우기 위해 얼마나 크게 수고하고 열정을 불태웠는지에 대해서는 후배 신앙인들이 꼭 기억해야 할 것이다.

그렇다면, 21세기 한국적 교회의 모습은 무엇일까? 그것은 한국인의 심성과 신학 그리고 신앙을 바탕으로 하여, 기존의 교단과 교리 그리고 서구 및 남성 중심적인 교회와는 다른 형태의 교회이어야 하리라. 이런 점에서 21세기형 교회는 가나안 신자들을 배려하는 교회이어야 할 것이고, 한국의 문화와 전통을 존중하는 교회, 교단 간의 장벽이 사라진 교회, 그리고 AI(인공지능)로 표상되는 과학기술문명과 끊임없이 대화하는 교회 등을 상상해 볼 수 있다. 그러나 우리는 아직 가장 적절한 21세기형 교회가 무엇인지 잘 모른다. 그러나 그럼에도 불구하고 분명한 것은 바로 지금 가나안교회가 실험하는 교회는 바로 21세기에 적합한 한국적 교회 세우기의 한 형태라는 점이다. 비록 그 형식과 내용에 있어서 아직 실험하는 과정에 있지만 말이다. 가나안교회를 실험하는 과정에서 21세기 한국석 교회모델이 자연스럽게 등장하기를 기대한다.

2. 테오시스의 맞절하는 공동체

루마니아 태생의 작가 중에 『25시』로 유명한 비르질 게오르규(Virgil Gheorghiu, 1916-1992)가 있다. 그는 작가로서의 재능 이외에도 그리스도와 교회에 대해 사랑이 넘쳐났던 분이다. 그래서 그는 제2차 세계대전 때 파리로 망명을 가서 47세의 나이로 정교회의 사제서품을 받았다. 그가 사제가 된 배경에는 부친인 콘스탄틴 게오르규의 영향이 컸다. 그의 부친 역시 존경받는 사제였던 것이다. 게

오르규는 자신이 어릴적 아버지와 어떤 대화들을 나눴고, 그것이 어떻게 자신이 사제가 되는데 작용했는지를 그의 다른 저서 『25시에서 영원으로』(서울: 정교회출판사, 2015)에서 자세히 밝히고 있다. 그가 아버지와의 대화를 통해 가장 크게 배운 것은 다름 아닌 '테오시스'(神化, theosis)였던 것이다. 여기서 테오시스란 "신의 성품에 참여하는 자"(벧후1:4)로서 신처럼 되는 것을 뜻한다. 게오르규는 위의 책에서 이렇게 적고 있다. "아버지는 나를 쳐다보며 이렇게 말했다. '사람은 하느님이 되라는, 신이 되라는 명령을 받고 잉태되었단다.' 이제 나는 이 명령, 하느님이 되라는 이 명령이 나 자신에게도 주어진 것임을 알게 되었다.(...)장군, 장관, 왕이 되라는 사명을 받았다는 말만 들어도 엄청나게 기쁠텐데, 하느님이 되라는 사명을 받았다니! 이것은 정말 최고였다! 믿을 수 없을 만큼 놀라운 것이었다."(66-67)

신화(theosis), 곧 신처럼 되는 것! 이것은 정교회 신앙의 핵심을 이룬다. 아니 엄밀히 말해 그것은 정교회만이 아니라, 그리스도교 전체의 핵심적인 신학사상이기도 하다. 여기서 신화란 인간이 하느님의 영역으로 고양되는 것이요, 인간적인 것과 신적인 것이 하나로 연합되는 것을 의미한다. 여기서 신화에 대한 성서적 전거는 주지하듯이, 하느님이 천지를 창조하실 때 인간을 당신의 형상으로 창조한 것 속에 반영되어 있다. "하나님이 말씀하시기를 '우리가 우리의 형상을 따라서, 우리의 모양대로 사람을 만들자'(...)하시고, 하나님이 당신의 형상대로 사람을 창조하셨으니, 곧 하나님의 형상대로 사람을 창조하셨다."(창1:26-27) 여기서 우리가 하느님의 형상으로 창조되었다는 의미는 하느님을 닮으라는 '신화'의 소명을 받았다는 의미이다. 그것은 인간 타락 이전의 소명이기도 하거니와, 타락이후에도 역시 해당되는 소명이다.

아담의 타락 이후, 이 목적의 실현은 우선 이스라엘 백성 안에서 목격되기 시작했다. 말하자면 하느님께서는 이스라엘 백성을 집단적으로 하느님의 백성 곧 '하느님의 양자'로 삼으셨다. 그들이 훌륭해서가 아니라 오히려 가장 보잘 것 없고 힘없는 노예였기 때문이다. 따라서 이제 누구든지 하느님의 양자가 되는 '신화'의 가능성이 열렸다. 뿐만 아니라 신화는 바로 예수 사건으로 그 절정에 이르렀다. 예수께서 말씀하셨다. "너희 원수를 사랑하고, 너희를 박해하는 사람을 위하여 기도하여라. 그래야만 너희가 하늘에 계신 너희 아버지의 자녀가 될 것이다."(마 5:44-45) 예수 그리스도는 십자가의 삶을 통해 신화의 모범이 된 것이다. 바울도 갈라디아서에서 이렇게 말하였다. "여러분은 자녀이므로, 하나님께서 그 아들의 영을 우리의 마음에 보내 주셔서 우리가 하나님을 '아빠, 아버지'라고 부를 수 있게 하셨습니다. 그러므로 여러분 각 사람은 이제 종이 아니라 자녀입니다. 자녀이면, 하나님께서 세워주신 상속자이기도 합니다."(갈4:6-7) 하느님은 우리의 아버지이시다. 우리는 그의 자녀이다. 우리는 예수 그리스도로 말미암아 그의 유업을 이을 자이다. 이것이 우리의 소명인 테오시스이다. 이처럼 테오시스란 하느님의 양자됨이요, 신의 성품에 참여하는 것이다.

중세의 신비가였던 엑카르트(Meister Eckhart)는 신화를 매우 독특한 방식으로 표현해 주었다. 즉 그는 "왜 하느님은 인간이 되셨는가?"(Cur deus homo)라는 고전적 질문에 "모든 인간이 신이 될 수 있게 하기 위해서"라고 다음과 같이 명료하게 답하였다.

"하느님은 왜 인간이 되셨는가?" 내가 [그와] 똑같은 하느님으로 태어나게 하기 위해서이다(…)우리는 "내가 나의 아버지로부터 들은 모든 것을 너희에게 계시했다"(요15:15)는 우리 주님의 말씀을 이렇게

이해해야 한다. 성자는 자기 아버지로부터 무엇을 듣는가? 성부는 낳지 않을 수 없고 성자는 태어나지 않을 수 없다는 것,

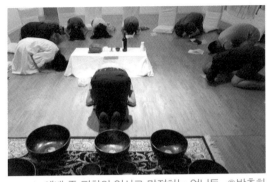

예배 중 평화의 인사로 맞절하는 언님들 ©박춘화

성부가 가지고 있으며 그 자신인 모든 것, 신적 존재와 신적 본성의 심연, 이 모든 것을 그가 자기 독생자 안으로 낳으신다는 것. 이것을 성자는 성부로부터 들으며, 이것을 그는 우리들에게 계시하셨다. 우리들도 똑같은 아들이 되게 하시려고.[Quint, 292-3; 길희성,『마이스터 엑카르트의 영성사상』(왜관: 분도출판사, 2003), 237 재인용]

그리스도인이란 테오시스의 소명을 가진 존재요, 하느님과 같은 신적 존재로 지음을 받은 존재이다. 마치 예수 그리스도가 성부 하느님과 '동일본질'(homoousius)이듯이, 우리 역시 그리스도 안에서 하느님과 동일본질이다. "아버지, 아버지께서 내 안에 계시고, 내가 아버지 안에 있는 것 같이, 그들도 하나가 되어서 우리 안에 있게 하여 주십시오."(요17:21) 따라서 필자는 우리 모두 신이 되는 꿈 곧 테오시스의 공동체를 꿈꾼다. 그리고 그 꿈을 이루기 위해 우선 매주일 성찬예배 때 교우들 간에 '평화의 인사'를 신화의 상징적 행위로 실천하고 있다. 그것은 교우들 간에 서로 '맞절'하는 것이다. 맞절은 상대방이 테오시스의 신적 존재라는 것을 인정하는 한국스타일의 존경의 표시요, 또 테오시스로 함께 나가자는 상호격려의 의미이다.

3. 언님과 평등의 공동체

교회는 완전하고 영원한 복락의 나라 곧 하나님의 나라를 미리 맛보는 곳이라고 한다. 그렇다면 그 하나님의 나라는 세상의 나라와 달리 차별이 없고 귀천도 없는 곳이다. 그리고 그곳은 남녀노소 부귀귀천 구분 없이 모두 평등하게 존중받고 사랑받는 곳이다. 따라서 교회는 그런 하나님의 나라를 온전히 이루기 위해 부단히 노력하고 애쓰는 곳이어야 한다. 그런데 이러한 하나님의 나라를 미리 맛보고 향유해야할 교회가 언제부터인가 모르게 세상보다도 더 두터운 계급사회가 되었다. 특히 500년 전 교황과 성직자 중심의 왜곡된 가톨릭교회의 계급구조에 저항하며 탄생한 개신교마저 이제 철저한 계급구조를 갖게 되었다. 따라서 우리가 꿈꾸는 이상적인 교회는 "너희는 나의 친구라"(요15:15)라고 말씀하신 예수의 가르침에 근거하여 왜곡된 계급구조를 해체하고 그 대신에 기쁨과 즐거움이 가득한 하나님의 나라를 미리 맛보는 '평등의 공동체'가 되어야 한다.

그렇다면 여기서 평등의 공동체란 어떻게 이루어질까? 그것은 세상에서 돈과 권력의 유무에 따라 구분되고 차별하는 계급을 본 딴 '직분'을 없애는 것으로부터 시작되어야 하지 않을까? 말하자면, 지금 교회는 일반신자들을 마치 군대와 같이 계급사회로 만들어버렸다. 그래서 교회는 직분이 없는 신자와 있는 신자로 구분한 뒤, 후자의 경우는 더욱 세분화하여 '집사'와 '권사'(혹은 '안수집사'), 그리고 '장로'로 구분하고 있다. 그렇게 구분된 직분은 매우 관료적이고 위계적이다. 그래서 교회에서 위계의 정점에 있는 장로의 권한은 막강하고 절대적이다.

한편, 루터의 종교개혁은 교회에서 계급을 없애는 운동이었다고 말

가나안교회 1주년 감사예배 후 인증샷_열두광주리가나안교회 ©박춘화

할 수 있다. 즉 만인사제설(세례받은 모든 신자가 사제라는 신학 이론)에 근거하여, 그는 당시의 절대권력이었던 교황이나 하나님과 인간 사이의 중간자인 사제에게 의존할 필요 없이 모든 신자들이 직접적으로 하나님과 대화하고 그를 섬길 수 있다고 주장하였던 것이다. 이것은 자연스럽게 모든 인간이 신 앞에 평등하다는 인권의식과 민주정신을 낳게 하였다. 그런데 개신교는 '만인사제설'의 토대 위에 큰 개혁적 진보를 이뤄냈음에도 불구하고 루터 이후 지난 500년 동안 가장 성공을 거두지 못한 부분은 아이러니 하게도 '만인사제설'의 미완성이라는 사실이다. 즉 루터는 만인사제설에 근거하여 당시 부패한 가톨릭교회의 교황권에 저항하고 또 성서를 교황의 손으로부터 해방시킴으로써 성직자들(목회자들) 사이의 계급을 타파하는 것에는 어느 정도 성공하였다. 하지만 아이러니 하게도 루터의 후예들은 한국에 들어와서 가톨릭교회에도 없는 일반신자들 사이의 계급구조를 새롭게 만들고 말았다. 말하자면 한국의 개신교는 가톨릭교회보다 더 철저한 신자들의 계급공동체가 된 것이다.

예배 후 친교 및 공동식사 ©박춘화

이런 점에서 필자는 교회가 평등한 공동체가 되기 위해 먼저 신자들의 계급적 호칭들을 철폐하고, 대신에 모든 신자들을 단지 '언님'으로만 호칭할 것을 제안한다. 사실 이것은 본래 유영모 선생의 제안이기도 하다. 유영모 선생은 일찍이 상대를 부를 때 어른이나 어린이나 남자나 여자나, 빈부귀천 위아래를 가릴 것 없이 상대방을 오직 '언님'으로만 부르자고 제안하였던 것이다. 여기서 '언님'은 '어진(仁) 님'의 준 말이다. 우리나라에서는 상대방을 부를 때 남녀노소나 부귀귀천 가릴 것 없이 누구에게나 적용될 수 있는 적당한 호칭이 없는 것을 안타까워하면서 그는 '언님'을 제안하였던 것이다. 왜냐하면 '언님'이란 말에는 인간에 대한 무한한 존경, 박애정신, 평등정신, 그리고 공동체정신이 깊이 숨어있기 때문이다.

한편, 송기득 교수의 연구에 의하면, 유영모 선생은 '언님'이란 호칭 이외에 '눈님'이란 호칭도 사용할 것을 제안하기도 하였다. 여기서 '눈'이란 호칭은 '눈'의 역할인 '봄'(觀)과 '눈'의 모양인 '깨끗함'(雪)이 겹쳐진 의미이다. 말하자면, '눈'은 깊은 통찰과 순결의 뜻을 담고 있다.(송기득, 『기독교사상』, 2015년 9-10월호) 실제로 동광원수도공동체를 세운 이현필 선생은 유영모 선생의 제안을 받아들여 남성수도자들에게는 '언님'이란 호칭을, 여자수도자들에게는 '눈님'이란 호칭을 사용케

하였다. 그리고 지금도 '동광원수도공동체'나 '한국디아코니아자매회'에서는 '언님'을 함께 사는 동료들을 부르는 호칭으로 사용하고 있다.

'언님'에 대한 유영모 선생의 가르침은 그의 제자인 김흥호 목사에게 자연스럽게 계승되었다. 그래서 김흥호 목사는 아래의 인용문에서와 같이 언님의 의미를 더욱 풍성하게 설명해주면서, 언님의 적극적인 활용을 권면하였던 것이다. 말하자면 언님은 평등한 공동체를 추구하는 교회에서 모든 신자들이 서로를 존중하며 부르는 가장 이상적인 호칭으로 활용될 수 있다. 이런 점에서 필자 역시 하나님의 나라를 미리 맛보는 교회를 만들기 위해 위계적이고 계급적인 직분을 없애고 그 대신 모두를 '언님'으로 부를 것을 제안하는 바이다.

"지붕 위에 감이 새빨갛다. 다 익은 것이다(盡性). 동양 사람들은 다 익은 사람을 인(仁)이라고 한다. 자기 속알(德)을 가진 사람이요, 지붕 위에 높이 달려 있는 감처럼 하늘 나라를 가진 사람이다. 사랑의 단물이 가득 차고 지혜의 햇빛이 반짝이는 높은 가지의 감알, 그것이 어진 사람이다. 완성되어 있는 사람, 성숙해 익은 사람, 된 사람, 다한 사람, 개성을 가진 사람, 있는 곳이 그대로 참인 사람(立處皆眞), 언제나 한가롭고(心無事) 어떤 일에도 정성을 쏟을 수 있는 사람(事無心), 동양에서는 이런 사람을 사람이라고 한다. 다 준비되어 있는 사람(平常心), 더 준비할 것이 없는 사람(無爲), 꼭지만 틀면 물이 쏟아져 나오듯(命) 말이 쏟아져 나오고(道) 사랑이 쏟아져 나오는 사람, 그런 사람을 인이라고 한다. 인은 된 사람이다." (김응호,『생각없는 』, 솔, 2002, 16)

4. 풍류도의 교회

지난 2천년 동안 전개되어 온 세계 교회의 역사는 크게 두 흐름으로 발전하였다고 말할 수 있다. 하나는 초대교회로부터 지금까지 '로마문화'를 배경으로 하여 발전해온 서방 가톨릭교회의 흐름이다. 이 가톨릭교회는 초창기에는 로마라는 엄청난 국가권력과 맞서 싸우면서 기독교신앙을 지켰고, 로마로부터 기독교를 공인받은 뒤에는 국교가 되는 혁명을 이루어내었다. 이 과정에서 가톨릭교회는 법과 제도를 중시하는 라틴문화에 최적화되어 발전하였다. 그래서 가톨릭교회는 법과 같은 '성경'을 정경화하였고 또 교회의 제도와 교리를 체계화하여 '교황' 중심의 교회제도를 탄생시켰다. 이렇게 성경과 교황제도를 중심으로 서방의 가톨릭교회는 중세 이래 현재까지 서구사회를 완전히 지배하는 큰 권력기관이 되었다. 그러나 가톨릭교회는 십자군의 실패와 루터의 종교개혁에 따른 개신교의 등장으로 분열의 아픔을 겪었다. 하지만 그럼에도 불구하고 가톨릭교회의 세력은 지금까지 여전히 유럽과 아메리카 대륙을 중심으로 한 서구사회에서 가장 크게 영향력을 행사하고 있다. 말하자면 이것이 제1교회의 모습이다.

또 다른 하나의 흐름은 '그리스문화'를 배경으로 하여 발전한 동방 정교회의 흐름이다. 물론 이것은 초대교회와 중세교회 때까지는 '성상논쟁'을 비롯한 몇몇 문제 등으로 인하여 갈등이 없지 않았지만 대체적으로 가톨릭교회와 큰 구분 없이 함께 잘 발전하였다. 하지만 11세기 중반에 이르러 교회의 지배권과 관련하여 서방 가톨릭교회와 동방 정교회는 서로 나뉘게 되었다.(1054) 즉 교회가 동서방교회로 분리될 때, 서방 가톨릭교회는 로마 교구를 중심으로 이루어졌으나, 동방 정교회는 콘스탄

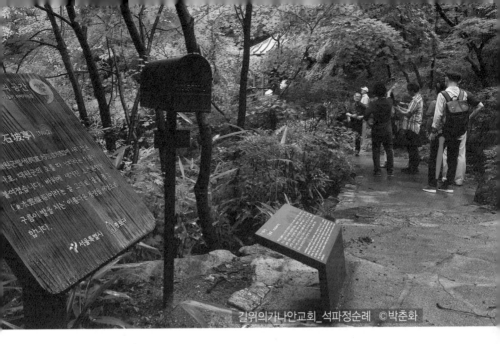

티노플 교구, 알렉산드리아 교구, 안디옥 교구, 그리고 예루살렘 교구를 망라한 것이었다. 이것으로 보면, 동방 정교회의 관할지역은 서방의 가톨릭교회보다 훨씬 더 크고 광대하였다고 말할 수 있다. 이처럼 정교회는 희랍문화가 지배적인 동유럽과 러시아를 중심으로 크게 발전하면서 말하자면 제2교회의 모습을 보여주고 있다.

그런데 동방정교회는 서방 가톨릭교회가 법과 제도를 중심으로 발전한 것과 달리 보다 사색적이고 형이상학적이며, 신비한 성육신적 그리스도론 중심으로 발전한 특징이 있다. 특히 동방정교회는 거룩한 것과 세속적인 것, 혹은 교회와 세상을 서방의 교회들처럼 엄격히 분리하여 이원론적으로 보지 않았다. 오히려 동방정교회는 모든 것을 통합하여 통전적으로 볼 것을 강조하였다. 예컨대, 역사적 인간인 예수에게 초월적인 하나님의 말씀 곧 로고스가 성육신된 것을 강조한 것은 그 대표적인 사례이다. 이것은 결국 자연스럽게 '이콘Icon'의 발전을 이루었다. 말하자면 이콘은 하나님과 인간의 연합, 또 이 세상과 초월적 세계의 일치

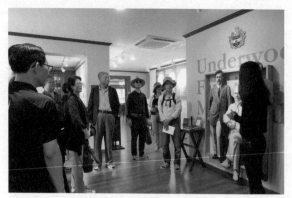

등을 표상하는 것으로, 동방 정교회의 신학과 전례 그리고 신자들의 일상생활의 중심을 이룬다고 말할 수 있다.

길위의가나안교회_연세대순례 ©박춘화

한편, 세계의 교회는 이제 제1교회인 서방 가톨릭교회와 제2교회인 동방 정교회를 넘어서, 제3교회를 필요로 하는 시대에 이르렀다. 왜냐하면 세계의 교회는 이제 더 이상 로마문화나 희랍문화의 배경이 아니라 한국과 중국을 중심으로 한 아시아문화를 중심으로 발전하고 있기 때문이다. 이런 점에서 무엇보다 아시아의 유수한 종교문화인 '유불선'의 문화를 배경으로 한 제3교회의 탄생이 시급하다. 사실 서방교회와 동방교회가 번창할 당시 서방이나 동방에 유력한 고등종교가 없었다. 그래서 기독교는 유일한 구원의 종교로서 큰 어려움 없이 그곳에서 자연스럽게 그 사회의 지배종교가 될 수 있었다. 그러나 아시아는 그때와 상황이 많이 다르다. 아시아는 이미 소위 '유불선'으로 불리는 고등종교가 수 천 년 간 각 나라마다 뿌리 깊게 자리를 잡으면서 그 나름의 독특한 민족문화를 만들어왔던 것이다. 따라서 불가피하게 제3교회는 유불선과의 대화가 필수적이다. 이런 점에서 필자의 스승이기도 한 유동식 교수의 주장은 매우 흥미롭다. 그에 따르면, 한국 문화란 유불선을 포함하는 '풍류도(風流道)'의 문화라고 역설하였던 것이다. 여기서 풍류도는 신라시대 최치원이 설명한 풍류도에 따라

동서양문화의 만남과 풍류도(유동식 교수 작)

유불선을 포함하는 '한'의 포월(包含三敎), 지극한 '멋'의 예술성(風流) 그리고 '삶'의 현실성(接化群生)을 모두 함축한 말이다. 따라서 유동식 교수는 풍류도야말로 동양종교와 함께 동서방교회 모두를 아우를 수 있는 "한 멋진 삶의 창조적 영성"이라고 주장하면서, 한국 교회가 제3의 교회로 '풍류교회'가 되어야 함을 역설한 바 있다.(유동식,『한국문화와 기독교: 유동식신학수첩3』, 2009)

주지하듯이, 일찍이 스크랜튼과 언더우드, 그리고 한국 교회의 초기 선구자들은 한국 교회가 모름지기 '진정한 한국적 교회'가 되어야 함을 외쳤다. 그렇다면 진정한 한국적 교회란 무엇일까? 필자는 그것이 바로 유동식 교수가 말한 것처럼 '풍류도의 교회'가 아닌가 싶다. 풍류도의 교회는 지난 2천년 동안 동서방교회가 이룬 큰 신학적

길위의가나안교회_서소문성지박물관순례 ©박춘화

이고 교회적인 전통을 비판적으로 계승하면서도, 동시에 한국인의 얼인 풍류도와 아시아의 종교문화전통인 유불선을 포함하는 제3교회를 의미한다. 바로 이 풍류도의 교회를 세우는 일이야말로 하늘이 이 시대에 우리 한국 교회에게 맡긴 역사적인 사명이 아닌가 싶다. 이런 점에서 가나안교회는 풍류도의 교회를 삶의 한복판에서 실험하는 교회라고 말할 수 있다.

제 2 부

가나안교회 특강중계

1. 아트가나안특강
기독교미술의 신학-삼손 이야기를 중심으로

심광섭(감신대 교수/예술목회연구원 연구위원)

1. 기독교 신앙의 아름다움

언젠가부터 나는 기독교 신앙이 형상화하는 아름다운 진리의 생명적 형태를 찾는 구도자이며, 그것을 말하고 전하는 전도자임을 자처해 왔다. 이것은 나의 의지에서 생긴 자랑거리가 아니다. 이것은 나에게 마치 바울에게 닥친 자발적으로 강요받는 심정과 같은 것이다. "나는 어쩔 수 없이 그것을 해야만 합니다. 내가 복음을 전하지 않으면, 나에게 화가 미칠 것입니다"(고전 9:16).

아트가나안교회_심광섭 교수 ©박춘화

바울이 여기서 말한 복음이란 "그리스도의 충만하심의 경지에까지 다다르는"(엡 4:13) 가멸찬 기독교 신앙의 풍요로운 아름다움이다. 신앙의 대상인 예수 그리스도의 환한 하나님은 아름답고 감미로운 분(dulcedo Dei)이기 때문이다. 복음의 진리(道)와 복음의 실천(德과 仁)은 복음의 아름다움(藝)에 놀라고, 그것에 끌려 노닐고 즐거워함으로부터 나오며(脫), 다시 거기로 향(向)한다. 요컨대 우리는 기독교 신앙

의 진리를 생각(思)하며, 기독교 신앙의 삼덕(믿음, 소망, 사랑)을 행(實行)하는 동시에 기독교 신앙의 아름다움을 느낄(感) 수 있어야 한다.

1) 지성을 찾는 신앙

기독교 신앙의 대상은 오직 삼위 하나님이다. 하나님을 알고 바라본다는 것은 무엇보다 기쁨과 즐거움을 준다. 그러나 하나님을 직접 보고 말하는 것은 불가능하기 때문에 신앙을 통해 하나님에 관해 사유하고 말하는 그 언어적 문법이 신학이 되었다. 신학은 중세의 신학자 안셀무스(Anselmus, 1033-1109)가 남긴 유명한 명제에서처럼 "지성을 찾는 신앙"(fides quaerens intellectum)이다. 아우구스티누스에게서 비롯된 이 명제의 뜻은 이해하기 위해 믿는다는 것이다. 안셀무스 이후, 신학과 교회는 오늘날까지 이 명제를 금과옥조로 받들면서 성서와 교회를 통해 전승된 기독교 신앙을 개념적이고 지성적으로 이해하고 설명하며 해석하는 데 방점을 두었다. 그 결과 신앙을 삶을 통해 함께 느끼고(共感) 서로 실천함(連帶)이 없어도 바르게 이해하고 설명할 수만 있다면 좋은 신앙인이 되는 것으로 생각했다.

바울이 고린도 교회에 '다른 복음', '다른 성령', '다른 가르침'을 경계하면서(고후 11:4) 이를 이어 신앙의 바른 진리를 교회와 신학의 일차적 과제로 설정했던 고대 교회의 역사는 삼위일체론과 그리스도론뿐 아니라 교회론과 구원론을 중심으로 정통(신앙의 진리)은 세우되 이단(신앙의 거짓)은 정죄하고 파멸하는 데 전심전력한 역사다. 이러한 역사는 16세기 종교개혁 이후 개신교 분열의 시기와 이를 잇는 정통주의에서 지속되었다. 특히 개신교 신학에서는 수도원을 신학하기의 파트너로 고려하지 않았기 때문에 신학의 생산지가 유일하

게 대학이 되면서 이성의 한계 안에서 신앙을 논의하게 되었고 역사비평을 신학방법의 근간으로 삼는 19세기의 성서학과 자유주의 신학은 신학의 주지주의에서 자유로울 수 없게 되었다.

신앙의 논리성과 합리성을 추구하는 그리스도인들은 이 태도를 좋아할 것이다. 이들은 다른 복음으로부터 명료한 개념과 일관성 있는 논리로써 "복음의 진리"(갈 2:5)를 바로 이해하고 변호하여 전달할 수 있다고 생각한다. 교회에서는 말씀을 듣는 마리아의 태도(눅 10:38-42)와 로마서의 "믿음은 들음에서 생긴다"(롬 10:17)는 주장을 강조한다. 물론 하나님의 언약의 역사를 잇는 교회는 '말씀듣기'를 아무리 강조해도 지나친 것이 아니라고 생각할 것이다. 그러나 선(善)한 열매로 연결되지 못하는 진리는 고원(高遠)하여 삶에 번지고 삼투되지 못하며 실천하기 어렵게 된다.

2) 사랑으로 역사하는 믿음

논리적 진리에 더하여 신앙에서 선을 찾고 행하는 전통 또한 오래되었다. 바울은 믿음을 "사랑으로써 역사하는 믿음"(fides Caritate formata; 갈 5:6)으로 이해하였고, 루터는 은총으로 말미암는 선인(善人)이 선행(善行)에 앞섬을 전제했지만, 그 역시 참된 그리스도인의 삶은 한결같은 사랑의 삶임을 강조했다. 유럽의 정치신학과 제3세계의 해방신학은 "바른 교리"(orthodoxy)에 더하여 "바른 행동"(orthopraxy)을 주장한다.

신앙은 신앙진리에 대한 바른 인식만으로 그치는 것이 아니라 행동으로 실천되어야 한다는 것이다. "우리는 주님 앞에서뿐만 아니라, 사람들 앞에서도, 좋은 일을 바르게 해야 한다"(고후 8:21). 특히 복

음의 자유와 해방의 진리는 경제적으로 가난하고, 심리─사회적으로 억압되고, 문화적으로 주변화 된 상황 속에서 드러나야 함을 역설한다. 가난하고 불행한 사람들은 궁지에 몰리면 입과 귀, 눈과 모든 감각을 닫아버린다. 그러므로 교회가 사랑의 실천을 당연히 강조해야 한다. "행함이 없는 믿음은 죽은 것이다"(약 2:26).

　그러나 역사 속에서 기독교 신앙은 실제로 도덕주의로 의무화되거나 계명 준수 수준으로 단순화 되었고, 그 결과 실질적 삶의 표현이 되는 소망과 기쁨의 호흡이 질식되는 경향이 잦다. 그러므로 진리는 선(善)한 열매를 맺고, 선은 다시 아름다움(美)으로 활기와 자발성을 얻어 형태화(form)되고 기호화(sign) 되어야 한다. 삶보다 앞서 찾아오는 사랑의 아름다움이 영혼에 진동을 수반함으로써 진리추구와 선한 행위를 촉발한다.

3) 아름다움을 찾는 신앙

　개신교회와 신학은 신앙의 참(眞)되고 선(善)한 것을 설교하고 신학화하는 일에 큰 힘을 쏟았으나 신앙의 아름다움(美)과 신비의 중요성을 잘 인식하지 못했다. 그러나 최근 한국 기독교 안에서 예술과 신앙, 미학적 경험, 기독교 미학에 관한 저술이 국내외 안팎에서 저술되거나 번역되고 있으며 '예술신학'과 '예술목회'라는 말도 회자되고 있다. 기독교 신앙은 선하고 참되고 아름다운 것으로 받아들이고, 이것들을 통해 다시 표현되어야 한다. 오늘날 기독교 신학은 기독교의 진리의 영역 안에서만 추구하지 않고 인간이 느끼고 활동하며, 짓고 창조하도록 움직이는 열정 안에 현존하고 동행하는 하나님에 관하여 말하고 싶어 한다.

　아름다움은 편안함이나 달콤함, 보기에 예쁨과 같은 유로 보아서는

안 된다. 고전전인 미의 개념에서도, 아름다움은 고통을 내포하는 정신적인 아름다움이 더해져야 최고의 경지에 도달한다. 진정한 아름다움에는 늘 고통이 배어 있다. 아름다움은 잃어버린 낙원에 대한 생생한 기억이기 때문이다. 그러므로 아름다움이 없는 세계에서는, 혹은 최소한 "그것을 더 이상 발견하거나 사유할 수 없는 세계에서는, 도덕적 선도 또한 왜 그러해야 하는지의 자명성과 매력을 잃게 된다"(빌라데서, 『신학적 미학』, 43).

먼저 진리를 추구하고 실천과 수반되는 감정은 그 뒤를 따르는 것이 사물의 고유한 질서인 것처럼 받아들여져 왔다. 그러나 기독교 신앙은 명제적 진리를 추구하는 교회의 교리적 진술에 치우쳐 지나치게 논리적이 되거나, 도덕적이 됨으로써 반성 없는 교리적 동어반복에 그치거나 도덕적 계명으로 굳어져, 가멸찬 신앙의 신비에 이르는 신앙의 감각을 소홀이 하거나 간과했다. 그러므로 나는 앞으로 펼쳐가야 할 신앙은 '아름다움을 찾는 신앙'(fides quaerens pulchrum), 삶을 아름답게 형성하고 조형하는 신앙, 내적 아름다움(內美)을 찾는 신앙이어야 함을 힘주어 말하고 싶다. '지성을 찾는 신앙'에서 '하나님의 이해'(Undersatnding of God)와 신앙의 설명과 해석이 목적이었다면 '아름다움을 찾는 신앙'에서는 '하나님의 경험'(Experience of God)과 느낌이 주된 목적이다. 헤셸은 『예언자』에서 '정념의 하나님'(God of Compassion)을 역설한다. 정념은 선이라는 관념이 아니라 살아 움직이는 돌봄을 의미한다. 아브라함과 예언자들이 만났던 하나님은 누멘(numen)이 아니라 하나님의 정념, 사랑 충만한 하나님의 보살핌이다.

하나님의 창조와 구원사는 사실 미적 사건이요, 인식의 대상이라기보다 체험의 세계이다. 성경은 인간의 구체적인 예술행위를 언급한다. 시작(詩作)과 찬미뿐 아니라 수금을 타고 퉁소를 부는 모든 사람

의 조상인 유발과 구리나 쇠를 가지고 온갖 기구를 만드는 사람인 두발가인도 언급한다(창 4:21-22). 또 출애굽기에는 주님께서 회막 기술자 브살렐과 오홀리압에게 기술을 넘치도록 주시고, 온갖 조각하는 일과 도안하는 일, 그리고 여러 가지 고안하는 창작력을 주셨다(출 31:1-11, 35: 30-35). 예술적 아름다움은 성전을 묘사하는 에스겔의 미의식(겔 40-43)과 거룩한 도성 새 예루살렘을 묘사한 계시록(21:10-23)에도 훌륭하게 나타난다.

미학자 니콜라이 하르트만은 예술과 종교의 불가피한 관계를 이렇게 말한다. "예술은 초감성적인 것과 불가시적인 것을 감성적으로 보게 하며, 이것을 실재하는 것처럼 느끼게 하는 힘을 가졌다"(하르트만, 『미학』, 25). 그렇기 때문에 종교적 생활은 예술을 늘 불러들이지 않을 수 없으며, 더 나아가 종교는 예술이 그 충동과 열정을 가지고 제 사상을 실현하여 주기를 바란다는 것이다. 우리는 "하나님의 영광을 알아보도록" 우리 마음속에 빛을 비추어 주시는 예수 그리스도의 사랑스러운 얼굴을 만민에게 드러내야 한다.

예술과 삶, 아름다움과 신앙이 하나로 묶이는 새로운 시대가 우리도 모르는 사이에 찾아왔다. 전환의 시대에 교회와 신학은 진리와 선이 스스로를 완성하고자하는 길인 아름다운 예술의 길을 걷고자 한다. 이 길은 말씀을 듣고 이해하는 신앙에서 하나님의 영광을 보고 체험하는 신앙, 자득(自得)적 신앙의 길이다. '영광'(Kabod)은 빛으로서 빛의 근원이며 동시에 빛의 발산으로서의 광휘이다. 영광은 아름다움이 취하는 거룩한 형식이요 표현으로서 아름다움에 대한 성경적 이름이다. 신앙의 진리(교리)를 행하(윤리)는 사람은 저절로 빛(미학)으로 나온다(요 3:21).

2. 선악의 창조적 융합으로서의 아름다움

사사 삼손의 이야기(삿 13-16장)에는 은유와 상징이 아주 풍부하게 등장한다. "사자에게서 나온 꿀"과 거기서 소재로 얻은 수수께끼도 그 중 하나다. 그것은 善(꿀)과 惡(사자)에 관한 은유이다.

삼손이 딤나에 내려갔다가 블레셋의 한 처녀를 보고 곧 사랑에 빠져 돌아와 부모에게 그녀에게 "장가들고 싶습니다. 주선해 주십시오" 하고 청한다. 그의 마음은 이스라엘의 어느 여자보다도 한눈에 반해 결혼하고 싶을 정도로 지극히 매력적인 아름다움을 감추고 있었다. 삼손은 처녀를 만나러 부모와 함께 딤나로 가던 중, 한 포도원에 이르렀는데 갑자기 사자를 만난다. 사자는 으르렁거리며 그에게 달려든다. 그러나 삼손은 세차게 내리 덮치는 주님의 영에 힘입어, 맨손으로 그 사자를 염소 새끼 찢듯 찢어 제압하여 죽인다. 그러나 이 엄청난 사건을 부모에겐 말하지 않는다.

얼마 후에 삼손은 다시 그 여자를 만나러 내려가다가, 죽은 사자의 입에 벌떼가 잉잉거리고 그 안에 꿀이 고여 있음을 발견한다. 그는 꿀을 손으로 좀 떠서 걸어가면서 먹고, 부모에게도 가져다준다. 그러나 이번에도 이 꿀이 사자의 주검에서 떠 온 것이라고 부모에게 말하지 않는다. 그들은 길을 계속 걸어간다. 후에 그들의 결혼식에서 삼손은 파티에 참석한 블레셋 30명의 젊은이들에게 값비싼 재물(모시옷 30벌, 겉옷 30벌)을 걸고 수수께끼를 풀게 한다. 제시된 수수께끼는 참말로 아리송하다.

"먹는 자에게서 먹는 것이 나오고,
강한 자에게서 단 것이 나왔다."

Out of the eater, something to eat.

Out of the strong, something sweet.

눈의 감각을 통해 촉발된 에로스의 감정은 강렬하여 삼손의 마음을 흔들어 놓아 이방인 여자임에도 불구하고 결혼하겠다고 결단했지만, 여자의 마음을 온전히 잡지 못했으며 무엇보다 그 여인의 삶의 배경이 되는 물적, 인적 구조에 해당하는 블레셋 젊은이들에게 호감을 사지 못하고, 오히려 원수가 됨으로써 결혼에 이르지 못하며, 삼손의 들러리로 왔던 친구에게 그 여인을 빼앗기고 만다. 감정상 사랑의 흐름은 인과론적 관계로 추론하거나 예측할 수 없는 것 같다.

수수께끼는 경험과 연상을 통해 그 답을 추론한다. 가령, "한사람만 들어가도 만원이 되는 곳은?" 라는 문제를 생각해보자. 답은 "화장실"이라고 하는데, 일리가 있다. 공통으로 경험한 사람들과 그들의 연상을 통해 가능한 대답이다. 그러나 다른 답변도 있을 수 있다. 위 수수께끼의 경우 삼손에게는 문제가 없다. 그는 죽은 사자의 입에서 흘러나오는 꿀을 집적 먹어 본 경험이 있기 때문에 쉽게 연상될 수 있다. 그러나 블레셋의 젊은이들에게는 그 수자가 30이 아니라 100명이라도 요구한 답을 이레 동안 알기에는 도무지 불가능한 일이다. 게다가 삼손은 이 사건의 경위에 대해 자기 부모에게도 말하지 않고 비밀에 부쳤다. 그러니 그만이 알고 있는 특급 비밀인 셈이다.

그리하여 젊은이들은 승리하기 위하여 속임수를 썼고, 기한 마지막 날 삼손의 아내를 을러대고 심지어 친정 집안을 불살라 버리겠다고 겁박하여 그 해답을 알아낸다. "신랑을 꾀어서, 그가 우리에게 낸 그 수수께끼의 해답을 알아내서 우리에게 알려주시오. 그렇지 않으면 새댁과 새댁의 친정 집을 불살라 버리겠소. 우리가 가진 것을 빼앗으

려고 우리를 초대한 것은 아니지 않소?"(삿 14:15)

삼손의 아내는 삼손에게 울며 보채며 답을 주문했고, 여자의 울음에 약한 남자인지라, 삼손도 넘어가 그 수수께끼의 비밀을 말해준다. 비밀을 말한다는 것은 자기 속마음을 상대방을 믿고 전달한다는 것이다. 그러나 그 비밀은 즉시 30명의 블레셋 젊은이들에게 전달되었고, 그날 비밀이 폭로되면서 삼손과 그의 아내 사이의 신뢰도 조각나고 사랑의 비밀도 허무하게 깨어진다.

삼손의 수수께끼가 두 개의 선언적 문장으로 되어 있는 반면, 수수께끼의 답은 두 가지 물음 형식으로 되어 있다. 보통 수수께끼는 물음의 형식이고, 답은 선언적 문장으로 주어지는 게 흔한 경우이다. 수수께끼와 그 답을 관습적 순서에 따라 재배열한다 해도, 그 의미를 포착하기 어려워 충분히 해명되지는 않는다.

"무엇이 꿀보다 더 달겠는가?"(답) –
　　"먹는 자에게서 먹는 것이 나온다."(문)
"무엇이 사자보다 더 강하겠느냐?"(답) –
　　"강한 자에게서 단 것이 나왔다." (문)

사고의 쇠사슬과 연상이 모호하다. 꿈과 같다. 연상의 고리가 끊어진 느낌이다. 그러나 사유의 완전한 과정의 순차적인 배열을 보면 수수께끼의 본질이 실제로 꿀을 먹거리로, 그리고 사자를 먹는 자로 일치시키는 것에 대한 이상한 도전으로 생각해볼 수 있다. "(강한 자)사자에게서 꿀이 나온다"는 상징적 메시지는 惡에서 善이 나올 수 있다는 은유이다. 수수께끼의 답은 비논리적인 추론에 달려 있다. 사자가 있다면 꿀이 있다는 추론은 매우 비논리적인 추론이다. 일반 언어의 규칙에 따라

이 특별한 추론을 적용한다면 100% 틀린다. 그러나 삼손 개인의 의식적–무의식적 경험 속에서 상징과 은유로 가득한 이 질문과 답은 삼손의 진기한 삶과 무의식의 마음을 서술한다고 볼 수 있을 것이다.

삼손의 삶을 사로잡고 지배하는 전적인 神의 논리 또한 범인에게는 비논리적인 것 아닌가? 특이한 추론을 전제로 한 수수께끼의 해답 속에 축약된 삼손의 삶의 문법은 악(폭력적 힘)으로부터 선(달콤한 무엇)이 나온다는 것이다. 삼손의 이 생생한 영웅호걸 이야기에 내재된 풍성한 상징은 "사자에게서 나온 꿀"이 선과 악에 대한 은유일 수 있다는 사실을 이해할 때 해결의 실마리가 풀릴 수 있다는 생각이다. 이 이야기는 이야기 속에 있는 이야기, 삼손의 삶의 의미를 상징화 한 이야기, 상징적 이야기이고 꿈의 이야기와 같다.

시편은 적과 원수를 사자로 묘사한다. "그들은 찢을 것을 찾는 사자

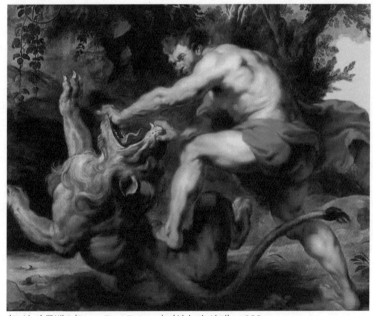

〈도상 1〉루벤스(Peter Paul Rubens), 〈삼손과 사자〉, 1628.

와 같고, 숨어서 먹이를 노리는, 기운 센 사자와도 같습니다."(시 17:12) "으르렁대며 찢어 발기는 사자처럼 입을 벌리고 나에게 달려듭니다."(시 22:13) 그런데 반대로 삼손은 맨손으로 이 사자를 찢어 죽인다. 사자와 독사는 우리가 짓밟고 이겨야 할 악의 상징이다. "네가 사자와 독사를 짓밟고 다니며, 사자 새끼와 살모사를 짓이기고 다닐 것이다."(시 91:13) 마침내 부활하신 승리자 예수께서는 십자가를 어깨에 메고 두 발로 사자와 독사를 짓밟고 서 계신다.

그러므로 블레셋 청년들의 답변을 문자 그대로 일차원적이고 피상적으로 읽고 수용할 때, 삼손의 삶의 이야기는 오해될 소지가 크다. 즉 이런 식이다. 삼손은 가장 강한 자이며 그의 폭력적 복수는 블레셋 여자와 사랑으로 시간 낭비하는 것보다 더 달콤하다. 좀 더 주의 깊은 주의 독자들은 '삼손의 폭력적 복수는 블레셋 사람들의 속임수에 대한 대가이다'라는 결론을 얻을 수도 있다. 삼손이 아무리 분노가 치밀어 오르더라도, 그는 진리가 권력보다 더 중요하다는 사실이 긍정되길 원한다. 그러나 그는 불행하게도 그의 힘을 폭력을 증폭시키는데 사용한다. 폭력의 반복적 사용은 마침내 그 자신의 생명까지도 죽음으로 인도한다.

삼손의 운명을 보면, 자기-희생적 행동만이 폭력의 악순환의 고리를 끊을 수 있다는 결론을 기대할 수 있다. 그는 폭력을 사용하는 영웅으로서, 칼로써 블레셋의 적을 무찌른다. 그러나 삼손의 이야기는 그의 목숨 또한 칼로써 죽임을 당한다는 값비싼 교훈을 남긴다.

교회의 신앙은 자기희생의 값진 길을 받아들이면서도 어떻게 인간이 전적으로 승리할 수 있느냐는 모델을 삼손에게서 찾고자 한다. 그런 면에서 삼손은 그의 삶을 겸손하게 바친 그리스도를 닮았다. 그러

나 그리스도와 달리 삼손의 희생은 폭력적인 것이며, 그리스도의 헌신은 자비와 용서를 증거 하는 산 제사이다.

하나님은 삼손에게 "죽은 사자의 주검에 벌 떼가 있고 꿀이 고여 있었음"(삿 14:8)을 상징적으로 보여주었다. 惡에 善이 고여 있는 것이다. 블레셋 젊은이들은 사자가 아니라 인간이다. 속임수에 대한 징벌로 그들을 악의 상징인 사자처럼 찢어 죽음으로 몰아가는 폭력을 사용해서는 결코 안 될 것이다. 칼 구스타브 융은 "인간을 어둠과 고통에서 구해내는 데에서" 惡이 담당할 수 있는 신비적인 역할에 대해 일생동안 관심을 기울였는데, 이 태도는 그리스도의 삶을 닮았다. 악에 대하여 슬피 울며 암탉처럼 품고 보듬어 안아 녹이려는 그리스도의 삶과 죽음으로부터 참 되고 선하며 아름다운 삶이 지어진다. 예수님과 같은 사랑만이 폭력적 보복을 진정으로 끝장낼 수 있기 때문이다. 그 이상하고 묘한 사랑만이 가장 달콤하고 가장 강하다.

피터 폴 루벤스의 이 작품은 '네메아의 사자와 싸우는 헤라클레스'를 닮았다. 그림에서 삼손에게 내린 영웅적 용기와 힘을 느낀다. 삼손은 오른 다리와 발로 힘을 주어 힘껏 밀어붙이고 왼 발로는 사자의 배를 짓밟고 있다. 그리고 두 손으로는 사자의 입을 벌리고 턱을 잡아당겨 찢어버릴 것 같은 긴장감을 고취한다. 죽음의 고통 속에서 사자는 천지가 진동하리만큼 울부짖는다. 루벤스의 그림은 성경의 서술보다 생생하고 정확하다. 온 몸이 근육질로 뭉쳐진 영웅호걸이 아니라면 이런 일을 어찌 할 수 있겠는가.

3. 아름다움의 유혹

딤나의 처녀에게 당해서일까. 삼손은 자신의 몸에서 나오는 엄청난

힘의 원인에 대한 비밀을 그가 사랑하기 시작한 블레셋의 창녀 들릴라에게 좀처럼 털어놓지 않는다. 들릴라의 반복되는 집요한 질문과 유혹에도 불구하고 삼손은 그 비밀을 말하지 않고 거짓을 말하다가 결국 네 번째 그녀의 사랑 공세에 넘어가고 만다. 들릴라의 점점 짙어지는 질문의 강도와 사랑공세 앞에서 넘어가지 않을 장사가 어디 있겠는가?

첫 번째, "당신의 그 엄청난 힘은 어디서 나오지요? 어떻게 하면 당신을 묶어 꼼짝 못 하게 할 수 있는지 말해 주세요."(6절)

두 번째, "이것 봐요. 당신은 나를 놀렸어요. 거짓말까지 했어요. 무엇으로 당신을 묶어야 꼼짝 못 하는지 말해 주세요."(10절)

세 번째, "당신은 여전히 나를 놀리고 있어요. 여태까지 당신은 나에게 거짓말만 했어요! 무엇으로 당신을 묶어야 꼼짝 못 하는지 말해 주세요."(13절)

네 번째, "당신은 마음을 내게 털어놓지도 않으면서, 어떻게 나를 사랑한다고 말할 수가 있어요? 이렇게 세 번씩이나 당신은 나를 놀렸고, 그 엄청난 힘이 어디서 나오는지 아직 나에게 말해 주지 않았어요."(15절)

"무엇으로 당신을 묶어야 꼼짝 못 하게 할 수 있을까?" 이것이 사랑인줄 알지만 애착을 넘어 집착이고 심각한 자기 환영과 투사에 빠진 중독의 수준이다. 삼손은 들릴라를 사랑하려고 하였으나, 창녀인 들릴라의 관심은 처음부터 삼손은 많은 남자들 중 한 명이었으며, 더군다나 블레셋 통치자의 주문과 엄청난 물량공세(은 천백 세겔) 앞에서 넘어가, 삼손에게서 엄청난 힘을 빼고 그를 물리적으로 꽁꽁 묶어 놓는 것이 그의 유일한 관심사가 되었다.

구스타브 모로는 들릴라를 여러 번 그렸다. 들릴라 홀로 그린 적도 있고 삼손과 함께 그린 그림도 있다. 그의 작품 중에 이 그림은 크기가 아주 작은 수채화(16 x 21.5cm)에 불과하지만 가장 유명한 그림이 된 작품이다. 삼손이 들릴라를 찾아와 그녀의 무릎에 머리를 뉘고 깊은 잠이 든다. 삼손은 들릴라가 그의 가슴 위에 뻗은 팔로 인해 무장해제 되어 완전 사랑의 포로가 된다. 삼손이 잠이 든 것을 보면, 그는 자신의 소원을 달성했다고 느끼고 있음에 틀림없다. 그는 그녀 곁에 더 가까이 다가가려고 노력할 필요를 더 이상 느끼지 못한다.

삼손은 마침내 그의 엄청난 힘의 비밀을 그녀에게 털어놓았으며, 그것으로 그는 그녀를 전적으로 신뢰한다는 것이며, 그에게는 그녀에게 말 하지 않고 감춘 어떤 것도 한 조각이라도 남아 있는 것이 없다. 그의 얼굴 표정은 마치 어머니 모태 안에 들어 있는 아기처럼 세상의 근심 걱정 하나 없는 순진무구한 아기의 행복한 모습이다. 그의 왼팔, 힘이 완전히 빠진 채 들릴라의 무릎 밖으로, 봄물이 오른 버들강아지처럼 축 늘어진 모습을 보라. 우리는 삼손의 이 모습에서 초자연적 괴력이 완전히 사라졌음을 직감할 수 있다.

"들릴라는 삼손을 자기 무릎에서 잠들게 한 뒤에, 사람을 불러 일곱 가닥으로 땋은 그의 머리털을 깎게 하였다. 그런 다음에 그를 괴롭혀 보았으나, 그의 엄청난 힘은 이미 그에게서 사라졌다."(삿 16:19) 이제 삼손은 더 이상 비상한 초인간적인 행동을 할 수 없다. 이 섬세하고 가녀리게 보이는 인간은 그의 적수들에게 단 한 번도 패배한 적이 없는 영웅이다. 이 모습에서 그가 앞으로 블레셋 궁전을 기둥을 뿌리 채 뽑아 무너뜨릴 호걸이라고 누가 상상이라도 할 수 있을까.

들릴라의 얼굴은 모로가 그린 다른 여인의 그림처럼 야릇하여 모호

하고 알 수 없다. 그녀는 값진 보석으로 장식한 팜므 파탈(femme fatale)인가. 그녀의 집은 온갖 호화로운 동방의 가구로 장식되어 있다. 고혹적인 아름다움을 가진 들릴라는 가장 깊이 숨어 있었던 감정도 일깨울 수 있는 능력이 있다. 그런데 지금 그녀는 깊은 생각에 잠겨, 그녀의 무릎의 향기에 취한 삼손을 염려하는 듯 헤아리기 묘한 비밀스러운 표정이다. 그녀의 오른 손은 삼손의 가슴 위에 얹어 있지

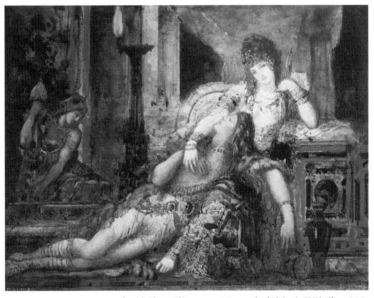

〈도상 2〉모로(Gustave Moreau), 〈삼손과 들릴라〉, 1882.

만 그녀의 왼손은 이미 가위를 잡아들고 있다. 이제 곧 삼손의 긴 머리는 이 가위로 잘릴 것이며, 그의 무지무지했던 힘은 가위가 가는 길을 따라 어마어마한 속도로 바람처럼 사라질 것이다.

초현실주의를 선언한 앙드레 브레통(André Breton)은 모로를 초현실주의의 선구자로 분명하게 인정했으며 그의 그림을 사랑했음을

고백했다. 그는 조지 드 키리코, 살바도르 달리와 함께 모로를 중요한 화가로 서술했다. 브레통은 1931년 4월 12일 파리의 어느 거리에서 알지 못하는 소녀를 보고 그녀의 눈에 사로잡힌 바 있는데, 바로 그녀의 눈이 들릴라의 눈을 닮았다고 회고한다. 눈의 색채를 말할 수 없는 그녀의 눈이 모로가 상상했던 델릴라의 눈을 기억하게 만들었다는 것이다. 브레통은 모로가 그린 들릴라의 눈에 15년 동안 홀려 있어 그 눈을 보러 룩셈부르크를 방문하곤 했다는 것이다.

구스타브 모로는 작품 〈삼손과 들릴라〉에서 삼손과 같은 강하고 힘센 나실인이 어떻게 한순간 그의 초자연적 힘을 몽땅 잃었으며, 매혹적인 여인 들릴라와 인간적인 너무나 인간적인 사랑에 계명과 주님께 맹세한 약속을 잊으며 무조건적으로 빠질 수 있었는가를 포착하려고 시도한 것이리라.

4. 아름다움의 파괴적 힘

삼손의 이야기에서 렘브란트의 그림을 그냥 지나갈 수 없다. 그의 그림은 가장 완벽하고 가장 아름답다. 카라바지오(Caravaggio)가 믿기지 않는 잔혹함을 드러내기 위해 배경을 칠흑의 색채로 그렸다면, 렘브란트는 충분히 조율된 밝음과 어두움의 대조 속에서 작품을 완성한다. 밝은 빛이, 참으로 타는 밝음이 왼쪽 입구에서 장면 안으로, 삼손의 몸으로 쏟아지고 수렴되어 그의 얼굴과 눈으로 따갑게 꽂힌다. 화가는 여기서 명암의 대조를 통해 삼손이 고통스럽게 빼앗기는 것이 무엇인지 강조하려는 것이다. 그림이 너무 사실적이어서 삼손이 블레셋인들에게 포로가 된 후 그가 당하는 고통이 감상자의 몸에 침입해 들어와 강하게 느낄 수 있을 정도이다.

삼손은 델릴라의 방에서 하염없이 사랑에 빠져 있었으며, 들릴라도

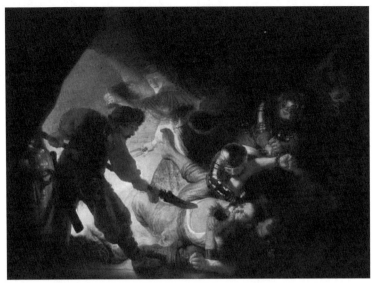

〈도상 3〉렘브란트(Rembrandt), 〈눈먼 삼손 – 델릴라의 승리〉, 1636.

그의 느낌을 거부하지 않았지만, 블레셋 사람들은 삼손을 사로잡아 쇠사슬로 묶는다. 그녀가 상상할 수 없었던 무자비한 사건이 삽시간에 터지기 시작한다. 델릴라는 공포에 질려 이 테러 난무한 상황을 빨리 모면하기 위해 그 방에서 뛰쳐나가려고 상체는 밖으로 향해 있지만, 그의 발걸음은 아직 방 안에 있으며 그리고 그의 얼굴 역시 잔뜩 놀란 눈으로 차마 사랑했던 삼손을 애처롭게 보고 있다. 그 자신 블레셋 여인으로서 삼손과 그의 비밀을 결국 돈을 받고 팔아버린 비정한 인간 아닌가. 그녀는 삼손이 잠들었을 때 잘라버린 그의 아름다운 머리다발의 유혹을 왼손으로 한 묶음 움켜쥔 채, 승리에 찬 모습으로 흔들어 보이고 오른손은 범죄를 저질렀던 가위를 잡고 있다.

　야성적인 머리카락의 더미에 삼손(성경의 헤라클레스)이 발휘했던 엄청난 힘이 배어 있는 것이다. 삼손에게서 초자연적인 힘이 흘렀던 야생으로 자란 머리다발을 훔쳐냈다고 하더라도 그 머리는 다시 자라

〈도상 4〉카라바지오(Caravaggio), 〈삼손과 들릴라〉(Samson – Delilah), 1571~1610.

면 그 힘도 자랄 것이다. 그러나 그는 지금 그 어마어마한 힘을 생성하지 못한 채 블레셋 승냥이들에게 넘겨져 그들의 먹이감이 된 것이다.

자빠진 삼손 오른 쪽에 가장 가까이 있는 세련된 투구를 쓴 군인은 넘어진 삼손의 눈을 강하고 짧은 송곳으로 오른 쪽 눈을 찔러 후비고 있다. 왼쪽 눈알은 이미 파져서 사라진 상태이다. 또 다른 군인은 쇠사슬로 삼손의 오른 팔을 묶어 잡아당기며 결박하고 있고 쓰러진 삼손의 등 뒤에서 싸안고 있는 병사는 그를 옴짝달싹 못하게 양 팔을 한 아름 둘러 압박하고 있다. 가장 오른쪽 조금만 그려진 병사는 유사시를 대비해 긴장된 모습으로 칼을 높이 들고 서 있다. 그리고 그림의 왼쪽에 한 병사는 큰 칼을 삼손을 향하여 겨누어 그의 움직임을 예의주시하고 있다. 5명의 병사가 삼손을 가장 완벽하게 우겨 싸 그를 압박하고 있다.

이들의 가슴에서 한 인간에 대한 느낌이 철저히 지워지고 사라진다. 삼손을 적(악마)으로 규정하는 순간, 이들의 이성과 판단력은 마비되

고 오로지 똘똘 뭉쳐진 다섯 명 집단의 분노와 살의에 찬 공격적 행동이 있을 뿐이다. 그들 자신 속에 깊이 드리운 어두운 욕망의 힘이 화산처럼 폭발 분출하는 순간 폭력이 되어, 어마어마한 힘을 자랑했던 삼손을 무참히 찌르고 쇠사슬로 포박한다. 그들의 두려움이 삼손의 두 눈을 잔인하게 뽑고 그의 삶을 통째로 빼앗아 감옥에 가둔다.

"블레셋 사람들은 그(삼손)를 사로잡아, 그의 두 눈을 뽑고, 가사로 끌고 내려갔다. 그들은 삼손을 놋사슬로 묶어, 감옥에서 연자맷돌을 돌리게 하였다."(삿 16:21) 이 한 절 말씀이 한 장의 그림 속에서 과거의 지나간 사건이 아니라 생생한 현재 사건이 되어 움직인다. 예술작품이 삶의 막다른 극한 속에 숨어 있는 진리를 세우고 드러내는 것이라면, 이 작품은 가장 완벽한 예술작품이다.

삼손은 고통을 견디고 참을 수밖에 다른 도리가 없다. 움켜진 양 주먹으로 그의 고통이 고스란히 표현된다. 그의 들린 오른 쪽 발과 힘이 잔뜩 들어가 웅크린 발가락들은 그 고통의 크기를 극적으로 더하여 표현한다. 그의 얼굴은 고통으로 경련을 일으키며 뚫린 눈의 굴로부터 흘러나온 피가 얼굴에 맺혀있다. 모든 종류의 육체의 고통이 여기에 다 모여 춤을 추며 부글부글 끓고 있다.

눈이 먼 삼손은 감옥에서 머리가 자라면서 그의 힘을 다시 얻을 것이다. 어느 날 삼손은 감옥에서 백성들이 제사를 드리려고 모인 다곤 신전으로 끌려나와 모든 사람들의 조롱거리가 된다. 그러나 그는 신전의 기둥에 기대어 다시 자란 힘을 발휘하니, 기둥이 흔들려 신전이 무너지는 바람에 거기 모인 수많은 사람들이 통째로 모두 죽임을 당한다. 삼손 물론 그 돌무덤 속에 묻히게 된다. 삼손의 비극적인 역사의 섬뜩한 종말이다.

5. 참 선한 아름다움의 힘

삼손 이야기(삿 13~16장)를 묵상하고 감상하기 위해 선택한 마지막 그림이다. 사사시대의 영웅 삼손의 비극적 이야기는 하나님께 부르짖는 마지막 기도에서 클라이맥스에 이른다.

"주 여호와여 구하옵나니 나를 생각하옵소서.
하나님이여 구하옵나니 이번만 나를 강하게 하사,
나의 두 눈을 뺀 블레셋 사람에게 원수를 단번에 갚게 하옵소서"
(개역 개정).

삼손의 파란만장한 긴 이야기는 이 기도문을 위해 기록된 것 같다. 앞의 이야기는 이 기도문을 위한 긴 서론이라는 생각이 든다. 적들을 물리친 그의 엄청난 힘과 그의 욕망과 그의 사랑과 그의 증오와 그의 좌절과 그의 권력 행사와 그의 폭력과 살인과 그의 눈 뽑힘과 쇠사슬로 묶임과 그의 감옥행... 등, 너무나 인간적인 인간과 비인간 그리고 초인간을 넘나드는 그의 설화 같은 삶의 이야기는 바로 이 기도가 있기 때문에, 이 기도에 도달하기 위해, 이 기도를 드림으로써 오욕으로 물든 인간의 모든 행태가 하나님께 드려진다.

"주 야훼여, 한 번만 더 저를 기억해 주시고 힘을 주시어
제 두 눈을 뽑은 불레셋 사람들에게
단번에 복수하게 해주십시오"(공동번역)

신학이 하나님에 대한 교리(교리주의)나 인간에게 명한 도덕적 계

명(도덕주의)의 집합이 아니라 인간을 소멸시키고 사르는 불 속에서
말할 수 없는 은총을 체험하는 하나님 경험임을 삼손의 이야기는 극
적으로 말해준다.

이스라엘의 사사 삼손의 눈이 뽑혔다
세상에서 가장 힘이 센 장사 삼손이 쇠사슬에 묶였다.
사랑 했던 델릴라가 배신하고 그의 머리를 깎았기 때문이다.
그러나 감옥에서도 머리는 자랄 것이며 옛 힘도 다시 찾아올 것이다

　표현주의 화가 로비스 코린트(Lovis Corinth)가 이 울림과 교감하며
대열에 참여 했다. 화가는 누구도, 그 어떤 힘도 제어하기 어려운 생명

의 에너지를 가진
사람, 그러나 눈은
뽑히고 손발이 쇠
사슬에 묶인 사람,
그 사람의 얼굴과
몸을 그렸다.
　그림에서 삼손은
도움을 청하는 듯
우리를 향해 두 팔
을 뻗으려고 하지
만 쇠사슬의 무게
로 여의치 않아 보
인다. 그의 양손
의 열 손가락은 펼

〈도상 5〉코린트(Lovis Crinth), 〈눈먼 삼손〉
(Der geblendete Simson), 1912.

쳐 있어 힘겹게 무엇을 잡으려는 듯, 갈 길을 찾기 위해 기어가는 긴 더듬이 달린 곤충처럼 무엇이라도 접촉하고 싶어 하는 모양이다. 그의 눈은 뽑혔으니 그는 몸으로, 곤충처럼 그의 손가락들의 감각으로 세상과 소통해야 한다. 그의 양 눈은 붕대로 가려져 있고, 붕대 위에 피가 묻어 있으며, 그 피의 에너지는 흐르고 넘쳐 그의 얼굴을 따라 아래로 뚝뚝 뭉쳐 흘러 볼을 붉게 내리 적신다.

그의 이빨은 힘이 들어간 채 굳게 다물고 있다. 이 얼굴 표정에는 설욕(雪辱)하려는 폭발적 감정과 의지가 서려 있다. 그는 점점 과거의 엄청난 힘이 돌아옴을 느낀다. 그의 근육은 살아나고 그의 가슴과 어깨는 천하장사의 그것보다 더 우람하고 용맹스럽다. 그러나 그의 상태는 과거와 다르다. 그는 두 가지 점에서, 즉 그의 사지가 쇠사슬에 묶여 있고 무엇보다 그의 육안이 보이지 않는다.

화가는 감옥에 갇힌 삼손의 몸을 관람자의 눈앞에 정면으로 대면시킨다. 피할 수 없는 나의 모습이다. 삼손이 서 있는 공간이 대단히 좁다. 그렇기 때문에 이 사람이 싫어 외면하거나 무관심하거나 우회하여 피해 빠져나갈 틈이 없다. 이 사람에게 또 다시 차마 돌을 던지는 사람도 없을 것이라 믿는다. 오른 쪽에는 기둥 같은 것이, 왼쪽에는 그가 나온 반쯤 열린 문이 바로 곁에 있다. 좁은 공간은 그의 곤경한 몸과 마음 그리고 처지의 표현이리라. 과연 그는 시편의 기도시에서처럼 좁은 곤경의 처지를 벗어나 넓은 생명의 공간으로 나올 수 있을까.

의로우신 나의 하나님,
내가 부르짖을 때에 응답하여 주십시오.
내가 곤궁에 빠졌을 때에,

나를 막다른 길목에서 벗어나게 해주십시오.
나에게 은혜를 베푸시고, 나의 기도를 들어 주십시오.(시 4:1)

화가는 1911년 뇌졸중으로 쓰러지는 경험을 통해 삼손의 운명을 직접 경험하고 자신의 모습을 이 작품(1912년)을 통해 되살려내려고 한다. 그의 부인은 이 그림 안에 화가의 자서전적 체험이 녹아 있다고 말했다. 그는 자신의 힘으로 다시 생명을 느껴야 하지만, 그럼에도 불구하고 그는 여전히 여러 장애들의 사슬에 매여 있는 몸이다. 삼손의 에너지 넘치는 삶과 그의 비극적 종말은 많은 화가들을 움직인 소재임에 분명하다.

그러나 삼손에게는 하나님을 향한 부르짖음이 있었다. 그리고 그것은 비극적 생의 역사를 넘어가는 암호이며 위로하고 치유하는 초월적 의미이다. 블레셋 사람들과 삼손을 무너지는 다곤 신전이 삼켰을지 몰라도 하나님의 역사는 살아 있으며 하나님께 귀의한 삼손의 행적은 영원하다. 삼손은 다곤 신전의 무너짐 속에서 블레셋 사람들과 함께 죽음으로써, 자기의 소멸과 비움을 통해 살아계신 하나님의 역사를 경험했고, 다시 자기의 영혼을 찾아 자신의 길을 걸은 것이다. 그는 자기의 두 눈에 대한 복수를 통해 다시 영원한 것을 보는 새로 태어난 영혼의 눈을 가지게 된다.

"주 하느님, 저를 기억해 주십시오.
이번 한 번만 저에게 다시 힘을 주십시오.
하느님, 이 한 번으로 필리스티아인들에게
저의 두 눈에 대한 복수를 하게 해 주십시오"(가톨릭 성경)

6. 나가는 말

1) 하나님을 보는 신앙

교회는 구원의 신비로, 칭의와 성화에 이어 하나님을 보는 지복 직관(visio beatifica Dei)의 기쁨과 빛, 하나님을 즐기는 신비(fruitio Dei)를 가르쳤다. 모세는 일찍이 이스라엘 장로들과 함께 하늘과 같이 맑은 하나님을 뵈며 먹고 마셨다(출 24:10-11). 또한 하나님께서 "(모세)와는 내가 얼굴을 마주 바라보고 말하며, ... 그는 나 주의 모습까지 볼 수 있다"(민 12:8)고 보증해준다.

아기 예수님을 경배하러 온 목자들은 천사들의 예언대로 "한 갓난아기가 포대기에 싸여, 구유에 뉘어 있는 것을 본다"(눅 2:12). 기독교 신앙은 우리의 삶 안에서 하나님의 참 선한 아름다움을 보(관상하)는 즐거움을 포함한다. '아기 예수님을 봄(觀想, contemplation)의 신비'는 계시의 정곡이다. 계시가 드러나는 이유는 보라는 것이다. "어서 베들레헴으로 가서, 하나님이 우리에게 계시해 주신 것을 우리 눈으로 직접 보자"(메시지 성경). 목자들이 아기 예수님을 봄과 같이 제자들은 동산에서, 갈릴리에서, 예루살렘에서, 엠마오 도상에서 그리고 다마스쿠스로 가는 길 위에서 부활하신 그리스도를 본다. "(내가) 예수 우리 주를 보지 못하였느냐?"(고전 9:1)

목자들을 이리도 급하게(어서) 끌어당기는 힘은 무엇인가? 그것은 아기 예수님의 아름다움이다. 아우구스티누스는 "우리를 끌어당기어 우리가 사랑하는 대상과 하나 되게 한 것은 대관절 무엇일까?" 라고 묻는다. 우리를 끌어당기는 것은 그것들에게 있는 어떤 아름다움과 우아함이라고 대답한다(『고백록』, IV,13,20). 목자들은 아기 예수 그리스도

안에 나타난 하나님의 참(眞)된 선하심(善)의 아름다움(美)을 본다. 아름다움을 보는 지(to see)는 그 아름다움을 진정 즐긴다(to enjoy). "주님을 우러러 보아라. 내 얼굴에 기쁨이 넘친다"(시 34:5). 기도는 하나님의 '아름다움에 대한 사랑'(philokalia)의 물속에서 유영(遊泳)하는 것이며, 살아 계신 참된 하나님의 영광에 흠뻑 몰입하는 것이다.

주님의 얼굴을 보고 즐기는 이 행위는 교회 예배(경배)의 원형이다. "주님을 찾고, 그의 능력을 힘써 사모하고, 언제나 그의 얼굴을 찾아 예배하여라"(시 105:4). 교회의 예배는 회중이 함께 하나님의 빛나는 아름다움(영광)을 보고, 듣고, 냄새 맡고, 만지고 느껴(수동적 행위) 그 깊이에서 흐르는 형언할 수 없는 하나님의 사랑을 찬양(능동적 행위)하는 것이다.

예언자들도 계시를 보았다. 그들은 말씀과 비전(환상)을 통해 계시를 보았다. 그래서 예언자에 대한 다른 이름은 보는 자(seer)이다. 지금 계시가 한 인격으로 나타난 것이다. 그 계시는 충만하고 완전한 계시, "나를 본 사람은 아버지를 보았다"(요 14:9)라고 말하는 계시다. 계시를 직접 보기, 2,000년 교회사를 통해 위험한 것으로 여겨 넘지 말라고 경계를 그어왔다. 살아계신 그리스도에 대한 믿음은 '예수님과 나' 사이에 생기는 사적이고 비의적인 체험은 아니다. 그것은 성령의 은사를 통해 우리의 심장에 부어주시는 하나님의 사랑이 우리의 인식론적−정감적 의식을 변형하여 우리의 '봄'을 구성한다. 공동체 교회 밖에서 살아 계신 하나님의 그리스도인 예수님에 대한 믿음을 일깨우고 훈련하는 방법은 없다.

"이 생명의 말씀은 태초부터 계신 것이요, 우리가 들은 것이요, 우리가 눈으로 본 것이요, 우리가 지켜본 것이요, 우리가 손으로 만져본 것입니다"(요일 1:1). '말씀을 들음'이 신앙의 출발점이라면, '하나님의 영광의 얼굴을 봄'은 신앙이 도달하고 그 안에서 살아야할 성소(聖所)이다.

2)상징의 회복

성화는 과거를 기억하여 하나님경험을 촉매 할뿐 아니라 초월적 실재를 마음에 불러낸다. 영원하신 하나님의 초월적 현존이 인간의식의 자기-현존 안에서 경험된다. 하나님은 아우구스티누스가 말한 것처럼 내가 나 자신에게 가까이 있는 것보다 더 나 자신에게 가까이(interior intimo meo) 계신 것이 확인된다. 시간을 초월한 존재인 초월적 실재는 우리를 위한 미래도 포함한다. 종교적 이미지는 구원사의 과거사건을 기억할 뿐 아니라 하나님의 현존의 미래에 대한 방향을 가능하게 한다.

미술의 이미지를 통한 기억은 상징적 사고를 가능하게 하여 과거, 현재 그리고 미래의 시간적 차원을 한 장소에 불러 모은다. 상징들은 상징으로 놔두고 받아들이는 게 최상이다. 그들을 합리주의로 해석하고자 할 때 어쩔 수 없이 향기를 잃고 만다. 부분에 얽매이는 설명은 해부학 실험장에 들어선 것처럼 싸늘해지며 체험을 망가뜨린다. 그리고 실재자체를 열어 보이는 상징을 실재의 가지들을 해명하는 알레고리와 혼동한다. 종교는 상징 속에 산다. 그런데 이 상징이 문자적으로 취해지거나 일상의 표층에까지 끌려내려 간다면 종교예술은 사라진다. 상징은 단순한 단어놀이거나 객관적 정보가 아니다. 상징은 초월적 신비를 드러내 보이고 신비에 대한 변형적 경험을 가능하게 하는 지각 가능한 실재이다. 상징을 통해 초월적 실재와 농밀한 만남의 경험이 있는 자는 필경 삶의 변화를 경험한다.

그동안 신학이 문자와 개념, 합리적 사유와 논리를 강조해 기술했다면, 기독교 미술신학 및 예술신학(기독교 미학)은 신학으로 꽃으로서 성경과 기독교 신앙 및 교리의 맛깔스러운 힘(권능)과 아름다움(美)을 오늘 여기에서 은유와 상징 및 이미지적 상상력을 통해 드러내고자 하는 예술적 실험이다.

2. 그라찌에가나안특강 :
이해를 추구하는 신앙의 안과 밖*

김학철(연세대학교 교수)

그라찌에가나안교회_김학철 교수

신학을 공부하면서 학교에 초청받아 오는 대형교회 목사들 가운데 종종 신학무용론을 펼치는 분들이 있다. 요지는 목회하는 데에 신학이 하나도 도움이 되지 않는다는 것이다. 그러면서 정말 중요한 것은 신학보다 기도나 성령의 은사 등

이라고 강조한다. 이런 식의 설교는 신학대학 교수들은 질타하는 것으로 이어지는데, 신학대학(교)에서 쓸 데 없는 것 가르치지 말고 목회 현장이 필요한 지식을 신학생들에게 갖추게 해 달라고 한다. 심술이 난 나는 속으로 '당신 신학대학 때 성적표를 떼어보고 싶다.'는 생각을 하기도 한다. 그런데 간혹 성서를 근거로 보다 정교하게 신학무용론을 전개하는 이들이 있다. 더 정확하게 말한다면 '신학무용론'보다는 토론과 논증, 나아가 지혜와 지식 무용론에 가깝다고 할 수 있다. 하느님께로 사람들을 돌이키는 것은 토론이나 논증이 아니라는 나름의 논리다. 또 신앙의 반지성주의라고도 할 수 있다. 이를 위해 동원되는 대표적인 본문이 사도행전 17장의 바울의 아테네 선교를 보도한 본문과 말과 지혜가 아니라 십자가를 선포하겠다는 바울의 천명이 담긴 고린도전서 1장이다.

* 본 글은 필자의 책, 『손으로 읽는 신약성서』(크리스찬헤럴드, 2006)와 『렘브란트, 성서를 그리다』(대한기독교서회, 2010)에서 발췌한 것임.

안셀름(Anselm of Canterbury)[1]은 일찍이 신학은 "이해를 추구하는 신앙"(Fides Quaerens Intellectum)이라고 말한 바 있다. 바울의 아테네 선교를 보도하는 사도행전 17장 16-34절은 "이해를 추구하는 신앙인"이었던 바울의 이야기를 모범적으로 보여주는 본문이다. 그러나 놀랍게도 이 본문은 정반대로 해석되고 선포되고 있다. 곧 이 본문은 신앙을 두고 벌이는 지적 토론의 무용성과 폐해를 주장하기 위해 심심치 않게 인용되었다. 이러한 주장이 펼치는 시나리오의 대강은 이러하다.

바울은 당대에 누구 못지않은 학식을 지닌 사람이다. 이 사람이 당대 최고의 학문과 문화의 도시라는 아테네에 입성하였다. 바울은 그곳에서 활개를 떨치던 에피쿠로스학파 및 스토아학파 철학자들과 지적 논쟁을 통하여 그들을 굴복시키고 그리스도를 믿는 신앙을 전하려 하였다. 그러나 철학적인 논쟁, 지적인 토론으로 그들을 설득하려는 바울의 선교는 철저한 실패로 돌아가고 말았다. 이 사건을 교훈으로, 이후 바울은 그리스도를 선포했지 어떤 지적, 철학적 논쟁에 말려들려 하지 않았다. 그러니 바울과 같은 대석학도 성공하지 못한 일을 우리가 행하려 들지 말고 우리의 믿는 바를 신앙적 차원에서 선포하고, 믿음의 차원에서 선교해야 한다.

사도행전 17장 16-34절의 본문과 이후 사도행전의 기사들은 위의 시나리오를 지지해 주는가? 위의 추론은 그럴 듯하지만, 본문을 '천천히 정확하게' 살펴보면 위의 시나리오의 설득력은 거의 없다고 할 수 있다.
초점을 두 가지로 모아보자. 먼저 바울의 아테네 선교는 과연 '실패'였을까? 선교 실패란 바울의 다른 선교와는 달리 어떤 선교적 열매도 맺지 못한 경우를 가리킬 것이다. 그러나 사도행전 17장 34절은

바울의 아테네 선교가 일정한 성과를 내었다고 보도한다. 곧 얼마의 사람들이 바울[의 말]을 믿었고, 그들은 바울의 편이 되었다.

사도행전 기자는 믿음을 받아들인 아테네인들 중에 특기할 만한 사람이 있었다는 것도 우리에게 알려준다. 그중 한 명이 아레오파고 법정에서 일정한 직책을 담당하던 디오누시오였고, 다른 한 명은 다마리라는 부인이었다. 사도행전은 그 밖에 다른 사람들도 있었다고 보도한다. 17장 34절은 바울의 아테네 선교가 다른 선교의 결과와 유사하게 (예를 들어, 17.1-9의 데살로니가 선교처럼) 반대와 박해가 있었지만, 얼마간의 성과가 있었음을 분명하게 보여준다. 요컨대, 바울이 이른바 '철학적, 학문적으로 선교한' 아테네 선교는 결코 실패하지 않았다.

둘째, 바울은 아테네 선교가 주는 교훈을 깨닫고는 이후로 선교를 위해 학문적이고 철학적 논쟁을 벌이지 않았는가? 아테네 선교가 끝나고 바울은 바로 고린도로 가서 전도 활동을 재개한다. 그곳에서 바울은 어떻게 자신의 믿음을 전파하였는가? 18장 4절은 바울이 전도한 방식을 보도하는데, 이 구절은 다음과 같이 번역될 수 있다.

"바울은 안식일마다 회당에서 토론했고(dielegeto), 유대인들과 헬라인들을 설득하였다(epeithen)"(사역).

그 구절이 명백히 알려주듯이 바울은 전도를 위해 유대인들 및 헬라인들과 '토론'하고 바울이 그들을 '설득'했다. '토론하다'로 번역한 '디알레고마이'(dialegomai)[2], 이 동사는 논리적인 토론의 맥락에서 '논증하다', '토론을 행하다', '반박하다', '논리적으로 설득하다' 등을 뜻함)는 재미있게도 17장 전에는 등장하지 않다가, 아테네 선교를 기점으로 바울의 선교활동을 묘사하기 위해 등에 빈번히 사용된다

(17.17; 18.4; 18.19; 19.8; 19.9; 20.7; 20.9; 24.25). 이 결과를 놓고 보면, 바울이 아테네 선교 이후로 전도에서 '토론'이 얼마나 효과적인지를 도리어 깨달은 것이 된다.

위에서 논증하였듯이, 바울은 토론하고 논증하고 설득하는 것을 중요하게 여기는 "이해를 추구하는 신앙인"이었다. 그는 사람들의 영혼에 호소하였을 뿐 아니라 그들의 이성적 동의를 구하는 데에 게으르지 않았다. 우리가 살펴본 사도행전 17장 16-34절은 바울이 펼친 논증의 일단을 알 수 있는 드문 본문이기도 하다. 이 본문에서 바울은 헬라 시인의 말을 인용하기도 하고, 아테네 판테온(만신전)의 '알지 못하는 신'의 존재를 알려주겠다는 종교학적 언설을 편다.[3] (내가 다니면서, 여러분이 예배하는 대상들을 살펴보는 가운데, '알지 못하는 신에게'라고 새긴 제단도 보았습니다. 그러므로 나는 여러분이 알지 못하고 예배하는 그 대상을 여러분에게 알려 드리겠습니다. −사도행전 17장 23절) 또 유대교 경전, 곧 구약성서의 하나님 개념을 논증을 위해 사용한다. 다시 말해 바울은 헬라 철학과 종교에서부터 유대교 경전의 중요 개념까지 그의 전천후 지식을 펼쳐 보이고 있는 것이다.

성서의 주요 인물들은 논증하고, 토론하고, 정당화하는 지적 작업 속에서 그들 신앙의 정체를 발견했고, 심화해 나갔다. 이 과정 속에 그들은 자신들의 작업이 전적으로 신앙에 의한, 신앙을 위한, 신앙의 작업임을 잊지 않았다.

바울의 아테네 선교가 토론과 논증을 사용하였기에 실패했다고 하는 논법은 위에서 본대로 성서적 근거가 없는 것이다. 그런 식의 논법을 다른 성서 본문에 적용해 보면 그러한 발상과 논지가 얼마나 부적절한 것인지가 확연히 드러난다. 가령 마태복음 11장 20-24절을 보자.

20 예수께서 권능을 가장 많이 행하신 고을들이 회개하지 아니하므로 그 때에 책망하시되 21 화 있을진저 고라신아 화 있을진서 벳새다야 너희에게 행한 모든 권능을 두로와 시돈에서 행하였더라면 그들이 벌써 베옷을 입고 재에 앉아 회개하였으리라 22 내가 너희에게 이르노니 심판 날에 두로와 시돈이 너희보다 견디기 쉬우리라 23 가버나움아 네가 하늘에까지 높아지겠느냐 음부에까지 낮아지리라 네게 행한 모든 권능을 소돔에서 행하였더라면 그 성이 오늘까지 있었으리라 24 내가 너희에게 이르노니 심판 날에 소돔 땅이 너보다 견디기 쉬우리라 하시니라

고라신, 벳새다, 가버나움 등의 예수께서 주로 활동하시던 갈릴리 연안의 도시들이었다. 갈릴리는 예수의 주된 선교처였고, 그곳에서 예수께서 선교활동을 하는 통로는 '권능'이었다. '권능'을 헬라어 '뒤나미스'(dynamis)를 번역한 말이다. 권능은 여러 형태로 발생할 수 있지만 몇몇 번역본들은 이것에 대한 가장 적절한 이해를 '기적'이라고 보고 그렇게 번역한다(200주년, 공동번역, 새번역 등). '기적'은 치유나 축귀로 양분할 수 있는데, '기적'은 모두 하느님의 나라가 그저 말로가 아니라 실제로 임하는 구체적인 증거로서 기능했다. 그런데 여느 사람도 아닌 예수께서, 말도 아닌 기적으로 선교를 했지만, 그곳의 도시들은 회개하지 않았다.

자, 그럼 위의 본문을 두고 바울의 아테네 선교와 같은 논법을 펼치면 어떻게 되겠는가? 이런 것은 어떠한가? '아무리 예수 그리스도라도 권능으로 선교하는 것은 불가능했다. 사람들은 권능, 곧 치유하고 축귀를 해도 그들의 마음을 변화시키는 말씀이 아니면 어렵다. 따라서 예수 그리스도의 이러한 처절한 선교 실패를 교훈 삼아 우리는 기적과 같은 것을 우리의 신앙의 근간으로 삼아서도 안 되고, 기적을 추구해서도 안 되고, 기적과 같은 것으로 선교하려 해서도 안 된다.'

이런 식의 시나리오를 전개하는 설교를 들어 본 적이 없다. 도리어 기적을 바라는 설교자들을 보기는 많이 보았지만 말이다. 도리어 기적에 대한 일정한 유보 혹은 그 능력의 한계를 지적하고 그것을 감추려고 하시거나 더는 행하려 하지 않는 분은 예수 그리스도시다. 그분이야말로 '토론'하지 말자던 이른바 개신교 지도자들이 그토록 원하는 기적을 비밀에 부치라고 하신 분이다.

일선 교회 지도자들의 신학 폄하나 불신임이 도를 지나친 경우, 이것은 건강한 교회와 신학을 형성하는 데에 걸림돌이 된다는 것은 자명하다. 신학적 지식을 혐오하는 일부 목회자들은 신학적 혹은 신앙적 지식을 목회자들에게 전적으로 의존하는 대부분의 '평신도'들에게 건강하지 않은 반신학적, 반기독지성적 태도를 갖게 한다. 이러한 태도 및 그것이 낳은 결과는 교회 현장은 물론, 신학대학(교)에서도 벌어지는 일이다. 한 유명한 신학자가 이런 푸념을 늘어놓았다. 지질학을 연구한 전도유망한 젊은 학자가 대학원 세미나에서 강의하면 모든 학생은 그 학자의 말을 경청하고, 이해하고, 받아 적으려고 노력할 것이다. 그러나 신학자들의 경우는 그것과는 사뭇 다르다. 수십 년간 신학을 연구한 노(老)학자가 대학 1학년들에게 강의를 시작하면, 곧바로 손을 드는 학생들이 있다. 그들은 몇 개의 성서구절을 그 자리에서 암송하고는 노교수의 견해가 '성서적으로 잘못되었다'고 지적하고 비판한다. 이러한 상황은 토론과 논쟁이 아니라 자신이 믿고, 그리고 자신에게 자명한 것 외에 모든 것을 배척하려는 태도다. 그런 태도를 두고 이것저것 논증을 하려 하면 신학무용론을 넘어서 반지성주의적 자세를 보이는 경우가 흔하다. 반지성주의적 신앙 태도를 지닌 이들이 주로 인용하는 구절들이 있는데, 대표적인 것이 고린도전서 1장 17절이다.

그리스도께서는 세례를 주라고 나를 보내신 것이 아니라, 복음을 전하라고 보내셨습니다. 복음을 전하되, 말의 지혜로 하지 않게 하셨습니다. 그것은 그리스도의 십자가가 헛되이 되지 않게 하시려는 것입니다. - 고린도전서 1장 17절

통상 이 구절은 '말의 지혜'라는 '인간적 지혜'는 복음에 도리어 방해가 되는 것이고, 복음은 '그리스도의 십자가'에 대한 믿음으로만 가능하다는 식으로 전파된다. 그렇다면 정말 복음은 반지성주의와 관련이 있는가? 무엇보다 이 본문의 역사, 사회, 문화적 배경을 가만히 살펴보는 것이 필요하다.

바울이 고린도 교회를 떠난 후에 아폴로(1.12)라는 이름을 가진 사람이 고린도 교회에서 많은 영향력을 발휘했던 것 같다. 고린도 교회에서 적지 않은 추종자를 가지고 있던 아폴로는 사도행전 18장 24절에서 소개된 아폴로와 동일인물일 가능성이 높은데, 사도행전의 보도에 따르면 그는 알렉산드리아 출신으로 구변이 뛰어나고 (히브리) 성서에 정통한 사람이었다.

여기서 "알렉산드리아 출신"이라는 소개는 단지 그의 출생지를 알려주기 위함이 아니라, 알렉산드리아라는 도시가 지적 분위기의 아폴로에게 그 영민함의 후광(aura)를 더했기 때문에 등장한 것이다. 알렉산드리아는 당시 지중해 세계에서 둘째를 마다하는 학문의 도시였다. 당시 지중해 세계에서 가장 큰 알렉산드리아의 도서관은 각처의 학자들을 끌어모았다. 고린도 교회에서 아폴로의 장악력이 바울의 것과 비등할지 모른다는 추정은 고린도전서 3장 6절, "나는 씨를 심었고 아폴로는 물을 주었습니다. 그러나 그것을 자라게 하신 분은

하나님이십니다" 등지에서 찾아볼 수 있다. 바울이 자신과 아폴로를 거의 동급으로까지 언급한 것이다. 오늘날도 고린도 교회의 입구에는 88대에 걸친 목회자 명단이 부착되어 있는데 초대 목회자를 바울로, 그리고 2대를 아폴로로 기록하고 있다.

아폴로가 고린도 교인들을 매료케 한 가장 큰 요인은 바울이 은연중에 비판하고 있는 대로 "유식한 말이나 지혜"(문자적인 번역을 하자면, 말 혹은 지혜의 탁월함, 2.1)였다. 바울에 따르면 고린도 교인들은 아폴로의 수사학적 능력에 매혹되었다. 바울은 이러한 현상을 두고 고린도전서 전반에 걸쳐(1.5, 17, 19-27; 2.1, 4-7; 4.10 등) 이른바 '지혜'와 말의 아름다움을 경계하고, 때로 비꼬고 야유했다. 그러면서 자신은 말재주나, 지혜 및 말의 아름다움, 그리고 지혜롭고 설득력 있는 언변을 구사하지 않는다고 선언한다. 오히려 그러한 것들은 복음을 훼방하고, 고린도 교인들의 믿음을 하나님의 능력에 두는 것을 방해한다고 말한다. 이러한 바울의 말을 곧이곧대로 받아들이는 현대의 많은 독자는 아폴로가 구사했다는 수사학에는 경멸의 눈길을, 바울이 구사했다고 생각하는 거친 말투, 그러나 진실이 담긴 것 같은 말투에 찬사를 보낸다. 그런데 역설적이게도 바로 이러한 바울의 어법이 전형적인 수사학이라면 조금 얄궂다고 할까?

자신의 경쟁자가 훌륭하게 수사학적이라고 경멸하는 혹은 치켜세우는 바울의 말투는 전형적인 당대 수사학을 닮아있다. 당대의 수사학자들은 논쟁할 때, 상대방은 말을 잘하는 훌륭한 언변가이며, 반면 자신은 어눌하기 그지없고 지금 제대로 서 있을 수조차 없을 정도로 떨린다고 청중에게 말하라고 가르친다.

수사학적으로 고린도전서를 연구하는 학자들은 바울이 말과 지혜의 아름다움을 비판하는 내용의 1-4장에 바울의 수사학이 유감없이

드러나 있다고 찬사를 보낸다. 다시 말해, 바울은 "말과 지혜의 아름다움으로" 자신이 이해한 "그리스도의 십자가"를 전하고 있는 것이다. 물론 이 대목에서 바울에게 배신감을 느끼는 일은 또 한 번 그의 수사학을 제대로 평가해 주지 못하는 처사가 될 것이다. 당대의 수사학은 거짓말이 아니라 (아리스토텔레스에 따르자면) 상대방을 효과적으로 설득하는 기술이었다.

복음 전파를 위해서, 그것도 자신이 이해한 올바른 복음 선포를 위해 바울이 동원하지 못할 것이 무엇이었겠는가? 바울의 수사학이 당대 수사학자들만큼 정교한 것은 아니라 할지라도, 바울은 "헬라어를 배운다"가 곧 "수사학을 배운다"를 의미할 만큼 수사학의 전성시대에 살았던 인물이었다. 복음을 전하는 바울의 말과 글은 당시 수사학의 강을 건너야만 청중들에게 가 닿을 수 있었다.

흔히 반지성주의를 지지하는 본문으로 간주되어 왔던 고린도전서의 여러 구절은 사실 당대의 '지혜'와 깊숙이 관련되어 있었다. 그것이 성서의 본 모습이었다.

반지성주의적 태도와는 반대로 성서와 성서에 대한 이해는 기독교의 전 역사에 걸쳐 이해하려는 신앙의 성격을 띤 경우가 지배적이었다. 이것을 잘 보여주는 사례로 갈라디아서의 장면과 이를 그린 렘브란트의 그림을 들 수 있다.

렘브란트는 성서의 뜻이 해석들의 경쟁, 다시 말해 토론과 논증을 통해 밝혀진다고 생각했다. 이를 단적으로 보여주는 특징적인 그림이 바로 〈논쟁하는 두 노인(베드로와 바울)〉이다.

이 그림의 첫 번째 소유자(Jacques de Gheyn)는 그림의 두 주인공을 베드로와 바울이라고 부르지 않고 그저 두 노인이라고 하였다. 베드로나 바울의 도상인 열쇠 혹은 검이 없기에 두 노인이 베드로와 바울이라고 완전히 단정

할 수는 없으나 몇 가지 특징은 두 노인이 대표적인 두 사도임을 알려준다.

등을 보이고 있는 노인, 곧 다소 작고 단단해 보이는 몸, 머리 중앙에 적은 숱의 주인공은 베드로이다. 반면 그림에서 바울은 긴 수염, 넓고 빛나는 이마, 빛나고 동그랗지만 다소 파인 눈을 가지고 베드로를 바라본다. 위에서 설명한 특징은 비슷한 시기 렘브란트가 그린 베드로와 바울에 공통된다. 그런데 이 둘은 지금 무엇을 하고 있을까? 두 사람의 만남을 다룬 이 그림의 배경으로 선택할 수 있는 이야기는 갈라디아서 1장 18절과 2장 11-14절이다.

바울은 예수 추종자들을 박해하다가 급작스럽게 변화하여 예수를 위한 이방인의 사도라는 자의식을 갖게 되었다. 엄격한 바리새파 출신인 그는 부활한 예수를 만나고 자신이 이때껏 쌓아왔던 지식과 사고방식을 근본에서부터 재점검해야 했다. 바울은 자신의 이전 유대인 동료들과 상의하지 않고 아라비아로 갔다가 다마스쿠스로 되돌아 왔다. 바울이 삶의 전환 후 아라비아로 간 것에 대해 통상적인 해석은 그가 그곳에서 사색과 묵상의 시간을 보냈다는 것이었다. 그러나 바울이 간 '아라비아'는 다마스쿠스 동남쪽에 있는 나바태아 왕국을 가리키고, 그곳에서 바울은 선교를 행했던 것으로 보인다. 자신이 변화된 지 얼마 지나지 않아 선교에 임했다고 말하는 바울의 의도는 자신의 복음과 사도직이 하나님으로부터 왔음을 강조하기 위함이었다. 그로부터 삼 년 후, 드디어 바울은 예루살렘으로 올라가 게바 곧 베드로를 만난다. 그 기간은 길지도 짧지도 않은 15일 정도였다. 그때 무슨 말을 하였을까? 이에 대해 한 유명한 신약학자는 농담처럼 이렇게 말했다. "아마, 그 둘이 만나서 날씨 얘기를 하지는 않았을 것이다." 그러한 추정의 근거는 분명하다. 갈라디아서 1장 18절에서 바울은 자신이 게바를 '만나려고'(historēsai, 히스토레사이) 하였다는데, 바울이 사용한

렘브란트, 〈논쟁하는 두 노인〉

그 단어는 '자세히 질문하다', '질문을 통해 조사하다', '질문이나 조사를 통해 알아내다 혹은 배우다', '방문해서 지식을 얻다' 등을 뜻한다.

이 만남에서 바울은 주로 묻고, 베드로는 대답했을 것이다. 그렇다면 우리가 살피는 〈논쟁하는 두 노인〉의 배경 본문으로는 다소 어긋나는 면이 있다. 그림에서 무엇인가를 말하는 사람, 그리고 보다 주

목을 끄는 사람은 베드로가 아니라 바울이기 때문이다. 그렇다면 2장 11-14절을 이 그림의 배경으로 놓고 이해를 시도해 볼 수 있다.

바울과 베드로의 만남을 다룬 그 본문은 이방교회의 대표자격인 안디옥 교회에서 발생한 일이었다. 따라서 그 사건은 '안디옥 사건'이라고 불리는데, 바울은 그곳에서 베드로를 심하게 비판하였다. 이방 신자들과 거리낌 없이 식탁 교제를 나누던 베드로가 야고보로부터 사람들이 온다는 소식을 듣고 이방인들과의 식탁 교제를 그만두게 된다. 바울은 베드로의 이런 행동이 복음의 진리를 따르지 못한 두려움과 위선에서 비롯된 것이라고 격렬하게 베드로를 비판하였다. 이에 대한 베드로의 응답이 무엇인지는 알려져 있지 않다. 그러나 베드로의 응답이 없었을 리도 없고, 이 사건에서 바울이 일방적인 승리를 거두었다고 추정하기도 어렵다. 바울과 베드로 사이에 벌어진 일을 두고 안디옥의 유대인 크리스천들은 베드로를 따라 행동했고, 안디옥 교회의 대표적 인물인 바나바 역시 베드로의 행동에 동참하였다 (1.13). 지지자들의 확보를 기준으로 갈등의 승패가 갈린다고 가정하면 이 사건의 승자는 베드로였다.

바울이 예수의 대표적 제자인 베드로를 향해 격한 말을 쏟아내는 이 이야기가 우리가 보는 그림의 배경으로 적당하다고 할 수 있다. 그림에서 바울은 눈을 크게 뜨고 베드로의 얼굴을 본다. 그의 입은 말하고 있고, 표정은 베드로가 잘못을 시인하기를 바라는 듯하다. 그런데 흥미로운 것은 바울이 자신의 권위나 체험으로 말하기보다는 한 책, 곧 성서를 권위의 근거로 채택하는 데에 있다. 바울은 오른손 검지손가락으로 자신의 주장의 근거가 성서에 있음을 베드로에게 알리려 한다. 렘브란트가 그린 베드로는 이 장면에서 바울보다 수세적 자세를 취하고 있다. 예수를 만나지 않았다면, 예수의 사도로 부름을

받지 않았더라면 감히 어부 베드로가 바리새파 중에서도 뛰어났다는 바울에게 맞서지 못했을 것이다. 그러나 사도 베드로는 바울의 날카로운 힐난이 끝나기를 기다리고 있다. 베드로는 바울의 말에 순순히 고개를 숙일 것으로 보이지 않는데, 이 역시 베드로의 오른 손가락이 이를 나타낸다. 베드로는 바울이 가리키는 성서 사이에 손가락을 끼워 자신의 행동 역시 성서에 근거해 있다고 반박할 태세이다. 베드로는 왼손으로 성서의 왼쪽 면 위쪽을 단단히 붙잡고 있는데, 이는 베드로 자신도 '성서를 꼭 쥐고' 있음을 강조하는 자세이다. 물론 베드로와 바울 당시 이런 코덱스 형태의 책이 있었을 가능성은 없지만 렘브란트가 이 그림을 통해 암시하는 바는 분명하다. 바울이나 베드로 모두 성서에 근거해 있으며, 그들은 성서의 뜻을 두고 논쟁하였다. 이 논쟁을 통해 그들은 어느 것이 옳은 행동이었는지를 분별하고 변증하려 한다. 성서에 실린 13편 편지의 저자인 바울과 2편의 저자인 베드로, 하나님의 계시를 받아 사도가 된 바울과 하늘 아버지를 통해 예수가 그리스도임을 알게 되고 이를 고백하여 교회의 반석이 된 베드로, 특별한 계시와 영감과 체험을 한 대표적 두 사도라도 성서의 뜻을 알기 위해서는, 그 의미를 선명하게 하기 위해서는 토론하고 논증하고 변증해야 한다! 성서의 뜻은 이런 과정을 통해 드러난다.

신앙은 자기 이해를 추구한다. 그렇게 해서 탄생한 것이 '신학'이다. 신학이 신앙의 자기 이해라는 것은 타인과 다른 자기를 논리적으로 해명한다는 뜻이다. 이것은 늘 타인과의 소통을 기본 전제로 두는 행동이다.

전문적인 신학이 아니라 목회 후보생을 양성하는 과정(M.Div.)을 다닌 적이 있다. 나는 그때 이미 신학으로 박사학위를 끝냈고, 과정

이 끝나기 전에 교수로 임용되었다. 인생에서 가장 바쁜 시기였기에 무례하고도 오만하게 그 과정에 충실하지 못했다. 변명할 수 있는 것은 내가 그 과정 동안 들어야 할 과목 대부분 그곳에 들어가기 전 내 10년이 넘는 신학 공부 과정 중에 한 번 이상 들었던 과목이었기 때문이다. 하여 맨 뒤에 앉아 각종 강의안 작성과 산더미 같은 원고를 처리하면서 과목 담당 교수자에게 큰 실례를 저지른 적이 종종 있었다. 그런데 나와 같이 뒤에 앉아 있던 이들이 하던 일들을 기억한다. 뒤늦게 그들을 고발하고자 하는 것도 아니고, 내 불경스러운 행동은 이해받을 만하고 그들의 것은 그렇지 않다는 의도도 아니다. 다만 그들은 처음으로 신학을 접할 텐데 신학에 중요성을 그리 크게 두지 않는 듯해 보였다. 그때도 나름 그 이유를 생각해 본 적이 있다. 근래 한국 교회의 '경배와 찬양'이라는 '감성'적 통로가 신학이라는 '이성'적 작업의 가치를 떨어뜨린 것일까? 아니면 기도와 '성령 충만'이라는 '영성'적 혹은 '열광적' 선호가 신학의 삭막함을 밀어낸 것일까? 신학은 미국 등지에서 나온 신앙서적 수준으로 충분하고, 설교 역시 그것의 원용에서 머물면 되는 현 한국교회의 수준에서 굳이 신학적 훈련이 필요가 없어서였을까? 신학이 삶과 목회의 필요성에서 저만치 멀어졌기 때문일까? 나는 '그들'을 탓하기에 앞서 한국교회의 풍토를 생각해 보았다.

가나안 교회를 찾는 많은 사람들, 그리고 교회 현장에서 가끔 만나는 궁금증 많은 분들은 탄식을 내쉬며 질문을 허용하지 않는 교회, 질문해도 대답하지 않는 목회자에 대한 아쉬움을 털어놓는다. 신학과 논증과 이성적 토의가 교회의 우선 사항은 단연코 아니다. 그것으로 당연히 충분하지 않다. 그러나 그것을 교회의 필수불가결한 것이다.

요한복음의 선언에 따르면 태초에 하느님과 같이 있던 그분, 세상을 지으신 그분, 육을 입고 이 땅에 오신 그분은 '로고스'이시다. 로고스는 존재의 근원 및 존재의 질서를 포용하는 단어이며, 동시에 리(理)이다. 우리의 고백이 그러하다는 점을 우리는 잊어서는 안 된다.

1) 캔터버리의 성 안셀름(1033-1109)은 11세기의 뛰어난 기독교 철학자이자 신학자였다. 그는 이른바 스콜라주의의 설립자 중 한 명이었는데, 하나님에 대한 '존재론적 증명'으로도 유명하다. 그의 주요 저서가 우리말로도 번역되었다. 안셀름, 〈인간이 되신 하나님〉 이은재 옮김 (서울: 한들, 2001).
2) 이 동사는 논리적인 토론의 맥락에서 '논증하다', '토론을 행하다', '반박하다', '논리적으로 설득하다' 등을 뜻한다.
3) 내가 다니면서, 여러분이 예배하는 대상들을 살펴보는 가운데, '알지 못하는 신에게'라고 새긴 제단도 보았습니다. 그러므로 나는 여러분이 알지 못하고 예배하는 그 대상을 여러분에게 알려 드리겠습니다. – 사도행전 17장 23절

3. 길위의가나안 서촌길 순례

옥성삼 (연세대 연합신학대학원 겸임교수)

1. 걷기와 순례: 걷기는 존재증명서이다

길위의가나안교회_옥성삼 박사 ©박춘화

호 모 비 아 토 르 (Homo Viator), '걷는 인간, 길가는 사람'은 인간 특성을 함축적으로 나타낸다. 걷기로 시작되는 개인의 삶은 들숨과 날숨의 힘으로 보고 듣고 느끼고 맛보고 음미하는 생명의 축제를 이어간다. 사람은 걸음이 멈추는 곳에서 숨을 멈추고 존재의 출발지인 흙으로 돌아간다. 하여 걷기는 삶의 핵심이고 증거이다. 아이의 걷기가 자기 신체의 충일함에 있다면, 생각이 자라고 사회적 관계가 늘어나면서 어른의 걷기는 마음 걷기와 영적 걷기로 확장된다. 하지만 문명화는 영과 육과 혼의 걷기라는 통합적이고 전인적인 상생의 축제를 개별화 파편화 경쟁화시킴으로 삶의 우열화 대립화 상업화 양극화를 가져왔다. 호모 비아토르의 걷기가 왜곡되자 온몸으로 느끼는 삶의 건강성과 재미 또한 사라진다. 자동차 기차 배 비행기 등이 육체적 걷기의 확장을 가져오면서 걷기는 더욱 상업화되고 양극화된다. 걷기의 동기와 목적이 무엇이든지, 오늘 나의 걷기가 성찰적 걷기로 연결되어야 하는 이유가 여기에 있다.

성찰적 걷기는 가장 원초적이고 본질적이며 최소한의 활동이어야 한다. 그러기 위해서는 분주한 일상을 멈출 수 있는 시간의 편집

길위의가나안교회_성공회 서울주교좌성당 순례 ⓒ박춘화

력과 염려와 맞서는 결단이 필요하다. 멈춤과 걷기가 일회적 이벤트가 아니라 '멈춤의 기술'이 습관으로 체질화되어야 한다. '더 많이 더 빨리 더 높이'가 아니라 내 호흡과 리듬으로 멈추고 비움으로 내 삶을 투명하게 관조할 수 있어야 일상의 복원력이 작동할 수 있다.

걷기에 성찰이 동반될 때 걷기는 순례가 된다. 지금 걷는 여기의 골목길이 기억의 터로서 재발견되고 새롭게 느껴질 때 나는 순례자가 된다. 순례자는 두발과 마음과 영이 함께 걷는다. 오감으로 걷는 성찰적 걷기가 순례로 이어지면 비로소 왜곡되고 퇴화된 영적 존재로서 우리의 정체성이 삶의 질문을 품고서 다가선다. 자동차나 비행기가 아닌 걷기를 택하는 것은 항상 할 수 있는 것도 언제나 할 수 있는 일도 아니다. 어쩌면 장거리 비행기를 예약하는 일 만큼 어려운 결단일 수도 있다. 누구나 쉽게 할 수 있지만 아무나 쉽게 실천하지는 못하는 것이 일상의 걷기이다. 느리고 불편할 때도 있지만 나만의 호흡으로 걸을 때, 무디거나 두렵게 때로는 맑고 가볍게, 순례는 그렇게 나를 일깨운다. 골목길에서 만나는 나무 집 돌 낙서 등 어제의 흔적에서 우리의 역사와 창조주의 일반계시를 그리고 골목길 모퉁이에서

서울성곽

믿음의 선배가 남긴 담백한 복음의 향기를 맡을 때 순례자의 감각은 섬세하게 깨어난다. 지정의(知情意)를 넘어서는 '새로운 감각(spiritual senses)'이 순례자의 걷기에 부여될 때 우리는 "이미와 아직"의 긴장감 속에 주어진 하나님 나라를 맛 볼 수 있다. 우리가 일상의 골목길을 걸으며 소비를 즐기고 관광도 할 수 있지만, 순례자가 되어 창조와 구속을 회상하고 부활과 영원을 전망하며 신망애(信望愛)의 복음을 맛 볼 수 있어야 한다. 걷기는 21세기 목회가 주목하는 키워드 '생명과 영성'의 실천사례이며, 순례는 이 땅에서 하나님 나라를 음미하는 구체적 형태이기도 하다.

2. 순례길과 골목길

스페인 동북쪽 갈리시아 지방으로 전도여행을 다녀간 야고보는 AD 44년 예루살렘에서 순교한다. 9C 별이 빛나는 산티아고 들판에서 목동에 의해 우연히 발견되었다는 야고보의 무덤에 성당이 지어졌다. 12C 교황은 십자군 전쟁을 이용한 교황권 강화 그리고 신앙의 결속을 통한 이슬람 대항 등의 목적으로 야고보의 축일에 산티아고를 방문하는 순례자에게 그동안의 죄를 사한다는 칙령을 발표했다. 산티아

고(Santiago de Compostella)가 예루살렘과 로마에 이어 중세 가톨릭의 3대 성지가 되는 순간이다. 십자군 전쟁이 한창이던 13C 전후하여 산티아고 순례자는 한 해 수십만 명에 이르기도 했다. 1492년 이슬람으로부터 가톨릭의 영토가 회복(Reconquista)된 후 500년 동안 겨우 명맥만 유지하던 산티아고 순례길은 1982년 교황 요한 바오로 2세가 이 도시를 방문하여 '성지순례'를 언급하면서 다시 역사의 무대로 나오게 된다. 이 순례길은 1987년 유럽연합의 문화유산 지정과 1993년 유네스코 세계문화유산등재로 세계적 관심을 받게 되었다. 그러나 산티아고 순례길이 가톨릭 신자를 넘어 전세계 대중의 폭발적인 관심을 불러온 것은 브라질 작가 파울로 코엘로가 1986년 이 길을 순례한 후 1987년과 1988년에 연이어 출간한 『순례자』(Diario de um Mago)와 『연금술사』(The Alchemist)가 결정적 역할을 했다.

산티아고 길에 순례자가 늘어날 즈음 소비에트연방의 해체와 동유럽의 독립이 본격화되고, 미국식 자본주의의 승리로 이데올로기 냉전시대가 막을 내린다. 한편에서는 디

길위의가나안교회 서촌순례 ©박춘화

지털 정보통신기술을 바탕으로 한 신경제와 WTO 체제의 신자유자본주의 세계화가 전지구적인 변화를 일으키는 시기였다. 컴퓨터와 인터넷에 기반한 생산과 소비의 글로벌화는 국가 단위의 보호막을 약화시키고 세

길위의가나안교회_성공회 서울주교좌성당 순례 ©박춘화

계가 하나의 시장이 되어 무한 경쟁으로 내몰리며 양극화가 심화되었다. 경쟁과 변화의 일상화가 가져온 불안정성은 밀레니엄 전환기의 문화가 되었다. 전통사회의 경험적 지식이 산업사회의 전문가 지식체계로 대체 된 지 한 세기 만에 성찰적 지식으로 통칭되는 창의성이 생존의 필요 요건이 되었다. 사회학자 앤스니 기 든 스 (Anthony Giddens)는 근대사회의 역동성이 가져온 일상화된 변화와 불안정성이 증가된 사회를 '질주하는 세계'(Runaway world)라 표현했다. 이제 사람들은 죄 사함이나 관광을 위해서가 아니라 "어떻게 살 것인가?"을 질문하기 위해 걷게 되었다. 산티아고 순례는 어느 날 막다드린 세계화 (Globalization)에 당황하는 현대인에게 숨을 고르는 완충지대 혹은 작은 비상구로 가는 상징이기도 하다. 중세 산티아고 순례길이 이슬람과의 대치속에서 개인적 영혼구원을 목적으로 한 영적 대피로였다면, 20C 말의 산티아고 순례길은 세계화로 지친 영육을 치유하고 자신을 돌아보는 성찰의 길로 재조명되었다.

1993년 전남 강진에서 시작된 유홍준의 '나의문화유산 답사기'는 '세계화' 초입에서 서성이던 한국인에게 인문학적 성찰을 동반하는

길위의가나안교회_서울성곽길순례_동대문감리교회터 ©박춘화

도보여행 신드롬을 불러왔다. 세계화를 뚫고 나가는 힘이 지구지방화(glocalization), 즉 '우리 것에 대한 나의 성찰'로 시작된다는 것에 대중이 공감하게 되었다. 사회적 정체성 위기에 대중의 '문화유산 답사'는 사적 성찰 보다는 공동체적 행동이기도 했다. '나의 문화유산답사'가 가져온 우리 것에 대한 공동체적 공감대가 사적 성찰의 걷기로 대중화되기에는 다시 15년이 걸린다.

언론인 서명숙은 일상을 접고 산티아고 길을 다녀온 후 2007년 9월 8일 제주 올레길 1코스15.6km를 한국사회에 내 놓는다. 1987년 민주화운동 20년, 1997년 IMF 세계화 10년의 현기증과 상처를 치유하기 위해 수많은 사람들이 올레길을 찾았다. 제주 올레로 시작된 국내 도보여행 열풍은 둘레길, 해파랑길, 옛길 등 전국에 수많은 산책로와 도보여행길을 만들었다. 제주 올레길은 일본 규슈 올레길로 수출되고(2012년), 산티아고 순례길과 도보여행 문화 확산을 위한 상호협력 체결(2017년), 그리고 2018년에는 북한 올레길 추진을 시작했다. 2018년 한국관광공사의 도보여행 종합정보 사이트인 두루누비(durunubi.kr)에는 총 584길(걷기 543길, 자전거길 41, 1682코스)이 소개되어 있고, 2019년에는 'DMZ 평화의 길' 4개 코스가 추가되는 등 테마별 새로운 걷기길이 계속 늘어나고 있다.

3. 길 위에 교회가 있는가?

걷기와 순례는 기독교 신앙의 오랜 전통이고 의례이기도 하다. 천지 창조의 과정은 '하나님의 걷기'에서 시작되었고, 아브라함은 평생 길 위의 여정에서 하나님을 만났고 믿음의 조상이 되었다. 이스라엘이 하나님을 섬기는 신앙공동체로 거듭난 것은 출애굽 40년의 광야 길에서 이뤄졌다. 광야를 떠도는 나그네로서 한 세대의 희생속에서 십계명과 안식일을 부여받았다. 예수님은 공생애동안 고정된 예배당이나 처소를 가지지 않았다. 3년 내내 걸어다니면서 유량사역을 하셨는데, 다르게 표현하면 3년간 도보여행을 한 것이다. 1년에 약 1천km, 3년간 약 3천km(750리)의 트레킹과 도보순례를 했다고 생각할 수 있다. 여분의 옷이나 전대나 짐을 가지지도 않았기에 백패킹이나 오토캠핑이 아닌 트래킹 스타일의 순례일 수 있다. 그리고 식사도 늘 새로운 곳에서 제공받았다고 한다면, 하루 2끼 기준으로 3년간 약 2,200끼를 '원하는 식사'가 아닌 '주어지는 식사'를 하면서, 때로 노숙을 겸하는 생활을 했다. 현대를 살아가는 우리가 골목길 순례를 하면서 한번쯤 깊이 묵상하고 성찰할 지점이다.

주후 1세기 안디옥 교회 성도에게 처음 사용된 그리스도인(Christian)은 '그리스도를 따르는 자'를 뜻 한다. 그리스도인의 모임으로 존재하는 교회(ecclesia)는 '밖으로 불러 모으다' '거룩하게 구별되다'라는 어원보다는 '예수 그리스도를 따르는 거룩한 무리'(엡1:22-23; 히2:12)로 표현 할 수 있다. 예수께서 공생애를 통해 제자를 부르시고, 나그네의 생활 속에서 천국복음을 전파한 것이 그리스도인과 에클레시아의 본이요 기준이라는 것이다. 길 위의 교회는 예수께서 이 땅에서 보여주신 본을 오늘 이 자리에서 재구성하는 노력이라 할 수

있다. 믿지 않는 이들과 복음을 나누는 것, 상처받은 그리스도인의 친구가 되는 것, 위기의 시간에 나를 돌아보고 하나님의 세미한 음성을 듣고자 하는 것, 믿음의 선인들은 어떻게 저마다 크로노스적 한계를 카이로스로 넘어서게 되었는지를 성찰하는 것. 길을 걸으면서, 자연 속에서, 옛 선인들의 자취를 만나며, 자신의 내면과 대화하면서, 끊임없는 질문과 기도를 드리며, 함께 걷는 이웃과 차와 음식을 나누며. 길 위의 그 모든 사건을 통해 새로운 케리그마, 디다케, 코이노니아, 디아코니아의 현재를 찾고 체험하는 하는 것이다. 길 위의 교회는 16세기 종교개혁으로 새롭게 된 개혁교회(reformed)를 찾는 것이 아니다. 종교 개혁가들이 말한 "개혁교회는 개혁하는 교회"라는 정신을 추구하는 작은 운동이기도 하며, 21세기에 새롭게 다가올 포스트 프로테스탄트(post protestant)를 전망하는 노력이기도 하다.

4. 서울과 골목길 순례

서울은 세계에서 가장 오래된 수도 중 하나이고 독특한 장소성과 깊은 역사를 간직한 곳이다. 한성백제까지 거슬러 올라가면 2,000년,

고려시대 왕실의 휴양지였던 남경으로 치면 900년. 조선 개국부터는 600년이 넘는다. 한양도성 18.6km에 10만 명 내외의 서울은 근대화 과정에서 성저십리 한성부의 열배 이상으로 확장되었고 인구 천만 명의 세계적 도시가 되었다. 도시전문가들이 말하는 서울은 런던 파리 북경 도쿄 이상으로 차별적 매력을 가졌다고 한다. 서울이 일상의 공간인 우리는 그걸 느끼기 어렵다. 익숙함과 일상성의 문제도 있지만 문화자산에 대한 가치평가의 문제라 할 수 있다. 어제의 우리를 망각하고 오늘의 효율성만 보는 사람에게 내일의 비전을 기대하긴 어렵다. 서울은 한국근대사의 모든 것이 담겨진 땅이고, 한국교회 135년의 속살을 느낄 수 있는 곳이기도 하다. 덕수궁을 둘러싼 정동은 조선왕조가 끝나고 일제식민의 아픔과 근대화의 출발점이고 한국 개신교가 태동한 요람이기도 하다.

 골목길은 느린 사적 공간과 빠르고 오픈된 공적 공간을 이어주는 완충지대이다. 머무름에서 속도로 연결되고 다시 하루의 달음질이 이곳

인왕산제색도, 18C, 정선

을 지나며 추스려지는 곳이다. 생성소멸을 반복하는 골목길은 사사로운 개인의 삶이 베여있지만, 역사가 기록되고 과거와 현재가 만나면서 내일로 이어지는 곳이다. 낡은 집과 커다란 회화나무가 서 있는 서울의 골목길은 가끔 천국문의 수문장처럼 나에게 질문을 던진다. 어제의 한국과 한국교회가 꿈꾸던 미래가 오늘의 풍경과 무엇이 같고 다른지? 익숙한 서울의 골목길을 낯설게 바라보고 걸어야 하는 이유가 이것이다. 세계화와 더불어 진행된 탈중심화는 우리문화와 한국교회의 역사인식에 새로운 성찰의 기회를 제공했다. 성지순례도 예루살렘이나 소아시아 초대교회 중심에서 이 땅에서 이루어진 복음의 사역에 눈뜨기 시작했다. 이러한 측면에서 서울의 정동, 종로, 서촌, 남대문, 동대문, 서대문, 신촌, 양화진 등은 한국교회사의 동맥이 흐르는 성지(聖地)이다. 내 어머니와 할머니가 걸었던 신앙의 자취를 기억하고, 개화기 선교사들이 이 땅에 뼈를 묻으며 복음을 전했던 서울의 골목길을 걷는 것은 예루살렘과 로마 카타콤베를 순례하는 것 이상으로 우리의 영혼을 흔들어 깨울 수 있다. 한국인이자 한국교회 성도로서

그리고 내가 누구인지를 찾아가는 골목길은 그저 한나절 평범한 나들이기도 하고 진리와 자유를 발견하는 순례길이기도 하다.

5. 서촌 길 순례: 풍류가 흐르는 서울 최고(最古)의 골목길

한양도읍 서쪽 인왕산 기슭에 자리한 서촌은 천년 고도 서울의 숨결을 만나는 곳이다. 자하문 고갯마루에서 딜쿠샤가 자리한 행촌동 언덕까지 아홉 동네 골목마다 천지인(天地人)의 이야기가 청풍처럼 흐른다. 서촌의 중심을 서에서 동으로 가르는 옥류동천에서 북으로 북악산 서편 백운동천에 이르는 세 갈래 골짜기는 골이 깊다. 남으로 사직단까지는 완만한 고개와 꽃피는 언덕이 여느 시골의 뒷동산 같은 풍광을 지녔다. 겸재 정선의 청풍계 인왕재색도 필운상화, 단원 김홍도의 송석원시사야연도, 강희언의 인왕산도 등을 비롯한 조선 후기의 여러 진경산수화는 서촌이 간직한 멋진 풍경을 잘 보여준다. 인왕은 북악보다 높이가 살짝 낮지만 골이 깊고 산세가 넓고 풍만하다. 조선의 호랑이가 북악산이 아니라 인왕산에 출몰한 것도 풍수지리의 '좌청룡 우백호'라는 상징성보다는 자연지리적 특성 때문이다.

인왕산 자락에 언제부터 마을이 형성되었는지? 알 수 없지만, 대략 2천년 정도는 된다고 본다. 11C 고려 문종 때 지금의 경복궁 북서쪽 청와대 근처에 남경의 궁궐이 세워졌고, 삼국시대부터 한강이 지정학적 요충지였기에 이 곳에 이미 마을이 있었다고 본다. 14C말 조선이 건국되고 한양에 신도시가 건설될 때 왕궁의 위치와 방향을 잡기 위한 주산(主山) 논쟁이 백악산과 인왕산을 두고 잠시 있었다. 그러다가 17C초 광해군은 왕권 강화를 위해 인왕산을 주산으로 하는 조

선 최대의 인경궁을 지금의 누상동을 중심으로 추진했지만 뜻을 이루지는 못했다. 한양을 남촌과 북촌으로 가르는 정세전의 발원지도 인왕산의 옥류동천과 백악산의 백운동천 두 곳이다. 원래 개천(開川)으로 불리던 청계천(淸溪川)의 이름은 청풍계(淸風溪) 혹은 청풍계천(淸風溪川)이라 불린 백운동천에서 유래되었다. 백운동천 골짜기가 청풍계로 불린 것은 골이 깊고 소나무가 무성한 청정한 산세 때문이기도 하지만, 병자호란 때 대표적인 주전파 청음(淸陰) 김상헌의 집 바위에 송시열의 글씨로 새겨진 '대명일원 백세청풍'(大明日月 百歲淸風) 각자(刻字)에서 시작되었다.

세종이 태어난 서촌은 조선 초기에는 왕족이, 중기부터는 서인의 중심세력으로 권력의 실세가 된 안동김씨(서울에 사는 안동김씨)가 그리고 경복궁이 중건된 19세기 전후에는 궁궐에서 일하는 중인이 많이 거주했다. 일제시대는 매국노 윤덕영의 벽수산장과 이완용의 저택이 서촌의 절반을 차지했고, 해방 이후엔 한옥촌과 옥인동 언덕의 서양식 부촌 그리고 피난민과 상경한 서민의 달동네가 함께 어우러진 마을이었다. 수성동계곡 위에 세워진 안평대군의 별서 비해당에서 시작된 서촌의 풍류는 송강 정철의 가사문학을 꽃피웠고, 필운대의 명재상 오성과 한음의 해학을 키웠다. 임진왜란 후 소실된 경복궁 대신 창덕궁이 법궁이 되자, 김상헌의 손자로 영의정을 지낸 김수항이 1686년 옥류동 저택 후원에 '비갠 뒤 맑은 햇빛이 찬란하게 비치는 집'이란 뜻의 청휘각(晴暉閣) 정자를 지었다. 김수항의 여섯 아들은 육창(六昌)이라 불리며, 모두 뛰어난 대선비로 한 시대를 풍미했다. 특히 셋째 삼연 김창흡은 관직에 나가지 않고 70평생 팔도의 산수를 직접 유람하며 392수로 된 연작시집 '갈역잡영'(葛驛雜詠)을

비롯하여 수많은 진경시(眞景詩)를 남겼다. 조선의 후기 르네상스라 할 수 있는 영·정조때 조선 팔도를 발로 답사하며 진경산수화(眞景山水畵)라는 새로운 화풍을 만들어 낸 것도 겸재의 스승 김창흡의 진경시(眞景詩)에 크게 영향을 받았다.

지금의 서울교회 남쪽 옥류동천 골짜기에는 18C 중인출신 학자이자 교육자 천수경이 송석원(松石園)을 짓고 중인문학운동인 송석원시사(玉溪詩社 · 西園詩社)를 통해 위항문학(委巷文學)을 꽃 피웠다. 북악산 자락(지금의 경복고등학교)에 살던 겸재는 노년에 송석원 동쪽(지금의 옥인교회 근처) 집에 기거하며 진경산수화의 명작인 인왕재색도(仁王霽色圖)를 그렸다. 겸재가 75세 때 그린 인왕재색도는 삼연의 동문수학이며 시(詩)와 그림(畵)으로 지음의 정을 나눈 사천 김병연이 노년에 병이 들자, 옥류천 건너편에 살던 친구의 쾌유를 기원한 그림이다. 서촌은 인생의 풍파속에서 금석학과 추사체라는 새로운 서체(書畵)를 개척한 김정희 또한 빼놓을 수 없다. 올해 초 옥인동 바위언덕에서 재발견된 옥류동(玉流洞) 각자와 아직 찾지 못한 송석원(松石原) 각자는 추사의 글씨라 한다. 조선후기 서촌에서 잉태한 진경시, 진경산수화, 위항문학, 추사체 등의 맥은 일제와 격동의 근대사 속에서도 청전 이상범과 남정 박노수 한국화속에 그리고 암울한 시간에도 새로운 희망을 꿈꾸었던 이상과 윤동주로 이어졌다.

6. 잣골 여선교부와 믿음의 여성

서촌에 처음 들어온 복음은 병자호란 때 인질로 청에 잡혀갔던 소현세자와 봉림대군이 귀국하면서 함께 따라온 명나라 마지막 주황후의 궁녀였던 굴(屈)씨이다. 당시 북경에 파송된 천주교 신부로부터 신앙을 얻게

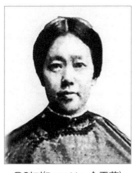

조세핀 캠펠(J.P. Campbell) 유영지(Dora Yu, 俞靈芝)

된 굴씨는 명의 부흥을 기다렸지만 뜻을 이루지 못하고 일흔까지 자수궁(현 종로보건소와 군인아파트)에 거하며 나이든 궁녀들의 대모로 프란치스코 같은 사랑의 삶을 살았다. 세월이 흘러 1885년 정동에서 시작된 조선의 선교는 10여년이 지나며 종로 남대문 동대문 애오개 등으로 선교부가 이전되고 넓혀진다. 갑신정변(1884년)으로 상해로 망명했던 윤치호가 그 곳에서 남감리교 신자가 되면서 미국 남감리교의 조선 선교가 시작된다. 이를 통해 중국에서 활동하던 리드(C.F. Reid), 캠벨(J.P. Campbell), 콜리어(C.T. Collyer) 등이 1895년 지금의 한국은행과 남대문 시장쪽에 남감리교 선교부를 만들었다. 곧이어 1898년 독신 여선교사를 위한 별도의 여선교부가 캠벨 선교사를 중심으로 현 서울경찰청이 있는 장흥고터 1000여 평을 미국 침례교 계통의 엘라딩선교회로부터 구입하여 세워졌다. 캠벨은 1900년 이곳에 늘어난 여학생을 위한 기숙학교(캐롤라이나 학당)와 여선교사 사택을 그리고 1901년엔 선교부 안에 첫 '여성교회'인 루이스워커 예배당을 건축했다. 1903년 기숙여학교는 정식 인가를 받으며 윤치호가 '배화'(培花)란 학교명을 지어주었고, 이로써 오늘날 배화여대가 시작되었다. 미 남감리회 고간동 여선교부의 예배당(루이스워커 기념예배당)은 현 자교교회 그리고 1908년 종침교 건너편에 예배당을 짓고 분립한 종교교회의 모교회이다. 그러나 오래지 않아 배화학당 여학생이 늘어나고

기숙사와 학당 벽돌건물의 위생 문제가 심각하다는 에비슨의 조언에 따라 고간동 남감리교 여선교부는 1913년 필운대(弼雲臺)를 품고 있는 현 배화여고 4000여 평 부지를 구입해 이전한다. 기미년 3.1운동 1주년이 되던 1920년 3월 1일 새벽에는 40명의 배화학당 여학생이 필운대 언덕에 올라 다시 한번 '대한독립만세'를 목청껏 불렀다. 이날 먼동이 터오는 시간 사직동 언덕의 남감리교 선교부와 도렴동 종교교회는 물론 옥인동 저택으로 이사 온 이완용과 송석원 터에 수년째 벽수산장을 짓고 있던 윤덕영도 만세 소리에 놀라 아침잠을 설쳤는지도 모른다. 이 사건으로 김경화를 비롯한 24명의 배화학당 학생이 서대문형무소에서 옥고를 치렀다.

서촌길 순례의 주인공은 믿음의 여인들이다. 조세핀 캠펠 (Josephine P. Campbell)은 젊은 나이에 개척교회 목사였던 남편과 두 자녀를 잃는 고통과 절망을 남을 위한 삶으로 승화시킨 믿음의 여걸이다. 시카코 간호원 양성소를 수료하고 미국 남감리회 해외 선교부 파송으로 중국상해에서 1886년부터 1897년까지 간호활동과 선교에 헌신했다. 이어 본국으로 가지 않고 1897년 10월 제물포를 거쳐 서울에 도착하여 1920년 11월 잣골 선교부에서 소천 할 때까지 한국의 여성교육과 선교를 위해 헌신했다. 캠벨 선교사는 이화학당을 세운 메리 스크랜튼(Mary F. Scranton, 시란돈)과 함께 초기 한국 여성교육과 선교의 초석을 놓았다.

중국 선교지에서 캠벨의 양녀로 입양된 중국인 유영지(Dora Yu, 俞靈芝)는 의사이자 장로교 목사의 딸로 태어났다. 그는 미국 남감리회 해외선교부의 지원으로 상하이에 세운 중서여숙(中西女塾) 의과대학 최초 졸업생이다. 대학시절 부모님이 숨지자 상해 선교사로 사역하던

캠벨로부터 마음의 위로와 새로운 사명을 부여받고 조선선교에 함께 동행한다. 1897년부터 6년간 캠벨을 도와 한국 여성교육과 복음화에 매진했던 유영지는 1905년 중국으로 돌아가 중국교회 대부흥을 이끈 최고의 전도자가 되었고, 중국공산당 정권에서 20년간 선교하다 감옥에서 순교한 워치만 니를 감화시킨 인물이기도 하다. 또한 그는 한국판 부림절 사건의 인물이기도 하다. 서얼 출신으로 경무사(경찰청장)에 오른 김영준이 유영지와 결혼하고자 지속적으로 구애하지만 뜻을 이루지 못한다. 눈빛 한번 주지 않는 유영지에 앙심을 품은 김영준은 친러보수파 이용익과 손을 잡고 황제의 문서를 위조해 전국의 기독교인을 죽이라는 공문을 발송한다. 하지만 사전에 이를 알게 된 언더우드와 알렌의 기지로 고종의 새로운 칙령이 급히 전달되어 사전에 대참사를 막을 수 있었다. 러시아 세력을 배후에 두고 친미세력인 기독교인을 척살하려는 김영준은 다른 부정사건이 밝혀지면서 참수됨으로 하만과 같은 운명이 되었다.

유영지의 중서여숙 동료이자 맥티여학교를 졸업한 마애방(마아이팡, 馬愛芳)은 한국 최초의 감리교 신자인 윤치호의 두 번째 부인이 되어 초기 감리교 선교와 여성선교를 지원했다. 갑신정변 후 상하이로 망명해 방황의 날들을 보내던 윤치호는 남감리회의 중서서원에서 개종하고 1887년 첫 한국인 감리교인이 된다. 이후 미국 에모리대학과 밴더빌트대학교에서 유학을 한 윤치호는 청일전쟁으로 상하이에 1년 이상 머물다 귀국했다. 조강지처와 이미 사별한 그는 상하이에 머물며 1894년 3월 개화 여성이자 기독교 신자였던 마애방과 결혼했다. 마애방은 네 아이를 출산한 후 몸이 허약하여 1905년 세상을 떠났고, 윤치호는 영문 일기에 아내에 대한 그리움을 남겼다. 캠벨의 선교사

역에는 민족주의 교육에 헌신한 배화학당의 차미리사와 여러 전도부인 등이 있지만, 특별히 부녀지간 이상으로 동역했던 유영지, 그리고 유영지의 친구로 캠벨과 유영지의 선교사역을 물심양면으로 지원한 마애방의 우정과 헌신이 있었다.

서촌은 정동과 함께 근대 여성교육 및 여성복음화의 요람이 되었을 뿐만 아니라 구절초 같은 한국 여인의 향기가 스며 배인 골이기도 하다. 훗날 연산군의 복수극을 예상하고 당시 재상인 허종과 허침 두 남동생을 종침교(宗橋) 사건을 통해 지혜롭게 살린 누이. 지금의 통인동 시장 근처에 살고 있던 가난한 부인이 옛 인경궁터였던 집 마당에서 우연히 보물상자를 발견하고서도 자식들에게 말하지 않고 그대로 땅에 묻어두었다는 이야기는, 재물보다 형제간의 우의와 건강한 삶을 원했던 우리 어머니들의 사랑과 지혜를 말해준다. 매국노 아버지(윤택영)와 큰아버지(윤덕영)와 달리 독립운동을 지원했던 순정효황후 윤씨. 망국의 시대를 가로지른 성직자이자 지도자로 전 세계를 오가며 운명적인 삶을 걸어간 현순 목사와 그의 딸 엘리스 현. 그리고 노천명 시인과 천경자 화가를 비롯하여 금천교시장에서 2015년 98세로 하늘나라로 떠날 때까지 혼자 기름떡볶이를 팔아 전 재산을 기부한 김정연 할머니까지, 서촌 골목길 여기저기에는 한국 여인의 다층적 삶과 이야기가 시간의 보자기에 싸여있다.

7. 서촌 순례길에서 만나는 믿음의 터무니

서촌은 배화여고, 자교교회, 종교교회, 선교부 사택 등 남감리회와 여성선교의 지문(Land Script)이 선명하게 남아있는 곳이다. 남송현

(현 한국은행과 상동교회)에 있던 남감리회 선교부가 1906년 사직동 언덕(현 사직터널 주변) 4,000여 평을 구입하여 이사옴으로 필운대의 배화학당과 사직동 언덕의 남감리교 선교부 그리고 종교교회 등은 남감리교의 한국선교본부를 이루게 된다. 현재 남감리교 사직동 선교부의 유산으로는 선교사 사택 두 채가 남았지만 앞으로 보존될 수 있을지 모르는 상황이다. 사직터널 위 남감리회 선교부를 중심으로 서쪽 한양도성 너머 행촌동 언덕엔 광산업자이자 미국 AP 통신원이었던 테일러가 1923년 딜쿠샤라는 멋진 2층 양옥을 짓고 살았다. 성곽을 따라 남쪽 월암공원으로 방향으로는 대한매일신보를 창간하여 대한제국의 독립운동을 도왔던 영국신사 베델의 집과 1920년대 독일선교사 사택이자 이후 홍난파가 살았던 가옥이 있다. 사직공원에서 배화여대 방향으로 골목길을 잠시 오르다 보면 오른쪽에 붉은 벽돌집이 있는데, 1950년대 종로 5가에서 옮겨온 미국연합장로회 선교사 사택이다. 그 옆에 인사동의 승동교회와 같은 이름의 '승동교회'가 있다. 사직동 승동교회는 한국교회 분열의 역사를 증언해 주는 예배당이기도 하다. 백정 선교사로 알려진 무어(모삼열)가 곤당골교회(승동교회의 전신)를 세운 후 양반과 천민 신자의 갈등으로 분리와 결합을 거듭하면서 양반중심의 홍문섯골교회(안동교회의 전신)를 그리고 1960년대 들어서면서 승동교회가 에큐메니컬 참여를 놓고 승동측(합동교단)과 연동측(통합교단)으로 대립하면서 연동측을 지지했던 교인들이 분립 개척한 교회이다. 금천교 시장 초입에는 1931년 영국식과 프랑스식 벽돌건축방식이 함께 투영된 체부동성결교회당이 있다. 근래 체부동예배당은 지역문화센터로 새 단장하여 명소가 되었지만, 이 예배당을 중국사업자에게 비싼 값에 팔지 않고 서울시에 매각하고 현 자문밖 부암동교회로 이전한 이야기를 들어보면 오늘날 지역교회의 고민

서촌 서울교회 종탑

과 시대적 역할을 생각해 볼 수 있다. 체부동성결교회당에서 자하문 쪽으로 걷다보면 자교교회는 미국 남감리회 고간동 여선교부의 예배당(루이스워커 기념예배당)에서 시작되었는데, 1908년 종교교회가 분립될 때 양반들이 주로 종교교회로 가고 내시와 중인들 중심으로 이어온 교회로 본다. 교회 안에는 토착신앙의 한 형태인 나무로 만든 성미함이 있고, 두 번의 증축이 있었지만 자교교회당은 붉은 벽돌로 쌓은 전형적인 고딕식 예배당이다. 길 건너편에 있는 옥인교회는 6.25 전쟁 후 이완용의 집터에 천막으로 시작된 교회다. 신교동 서쪽편 인왕산 중턱엔 종탑과 하얀 십자가가 보이는 서울교회가 있다. 구한말과 일제시대 하와이로 이주한 이민교회와 이승만 대통령의 친분에 뿌리를 두고 1958년 국군공병단의 지원으로 현재의 예배당이 건설되었다. 다시 청와대쪽으로 내려오면 육상궁 건너편 교황청대사관과 이웃한 고딕식 예배당인 궁정교회가 있다. 1910년에 창립된 서촌지역의 역사교회로 벙커선교사의 지원으로 예배당이 건축되었다.

8. 서촌의 길

현재 서촌은 남북으로 길게 뻗은 7개 길과 동서로 이어지는 여러 갈래 골목길로 이뤄진다. 맨 윗길은 인왕산 능선을 따라 서촌을 울타리처럼 감싼 '한양도성길'이다. 100여 년 전까지 봄가을로 행해졌던 순성(巡城)놀이를 했던 길이고, 순성놀이를 경험한 선교사들도 있다. 뭣보다 서고동저인 옛 한양도성의 풍경과 경복궁을 포함한 서울의 6개 궁 그리고 멀리 한강까지 조망할 수 있기에, 가벼운 등산이나 트레킹을 즐기는 사람 그리고 서울역사에 관심 있는 문화유산 답사자와 외국인도 즐겨 찾는다. 인왕산 허리를 따라서는 냉전시대의 유산인 '인왕스카이웨이'와 바로 옆으로 나란히 난 '인왕산둘레길'이 있다. 1968년 1.21사태 이후 북악산과 인왕산 중턱을 따라 만들어진 두 스카이웨이는 70년대는 신혼부부의 드라이브 코스로도 사용되었고, 10여 년 전부터는 자전거 라이딩 동호회원과 트레킹을 즐기는 이들이 많이 찾는다. 자하문 윤동주 문학관에서 사직공원까지 약 2.3km인 이 길은 위쪽으로는 서울도성길로 올라갈 수 있는 곳이 몇 군데 있고, 아래쪽 마을로 내려갈 수 있는 샛길도 여러 군데 있기에 산책하기에 좋다. 특히 수성동계곡 위로 지나면 나오는 삼거리에서 다시 위쪽 길로 조금 걸으면 서울도성길과 만나는데, 여기서부터 딜쿠샤 입구까지 꽃피는 봄날에 찾으면 필운상화의 아름다움을 느낄 수 있다.

인왕산 자락길에서 조금 아래쪽으로는 청운공원 남쪽에서 시작하여 수성동 계곡까지 이어진 '인왕산숲길'이 있다. 이 길은 골이 깊어 출렁다리도 놓여있고, 오르고 내리는 길이 가파르다. 그 옛날 서인의 절개와 충성을 보여준 김상용.김상헌 형제의 청풍계, 옥계시사가 만

든 위항문학, 진경시와 진경산수화의 청정한 기운을 느끼게 해준다. 서촌의 다섯 번째 길이자 중심 길인 '필운대로'는 사직단(사직동주민센터)에서 시작해 현재 서촌을 남에서 북으로 가로지르고, 서울맹학교에서 동쪽으로 틀어 서울농학교(선희학교)를 지나 청운동주민센터 앞에서 자하문로와 만난다. 서촌의 실핏줄 같이 얽힌 작은 골목길은 필운대로를 중심으로 좌우로 연결되어 있다. 필운대로가 현재와 같이 넓혀진 것은 불과 십여 년 전이다. 지금의 필운대로는 산세를 따라 만들어진 옛길과 물길을 찾기 어렵고, 일제시대와 해방후 마을이 급속하게 확장되면서 새로 만들어진 골목길과 근래 확장된 자동차길의 문화가 반영된 길이기도 하다. 필운대로 북쪽 선희궁터 뒤편 동산에는 영조가 마음을 다스리기 위해 가끔 찾았다는 세심대(洗心臺)가 있다. 서울맹학교 정문 앞에는 영화 은행나무 침대의 마지막 장면에 나온 은행나무가 있고, 그 바로 맞은편에 대한제국의 노블리스 오블리주를 보여준 이회영과 여섯 형제(六榮)를 기념한 우당기념관이 있다. 여기서 남으로 살짝 고개를 넘어서면 송석원터와 자수궁터가 있었다. 사직단쪽으로 내려가다 오른쪽 골목으로 들어가면 이상범의 청전화숙이 옛 모습을 간직하고 있다. 필운대로를 줄기로 하여 동과 서로 연결된 여러 골목길에는 백호정과 황학정, 종로도서관과 매동초등학교, 서촌의 안가, 통인동시장과 체부동시장, 윤동주 하숙집과 박노수 가옥 등 등 짧은 지면에 언급할 수 없는 이야기가 옥을 캐는 광산의 갱도처럼 시간탐사대의 방문을 기다린다.

여섯 번째 길은 경복궁역에서 자하문터널로 이어진 왕복 6차선의 '자하문로'다. 일제시대 서울의 도로가 정비되기 전까지 이곳은 백운동천과 옥류동천이 만나서 지금의 서울경찰청과 종교교회 사잇길로 하여 청계천으로 흐르던 물길이 중심이었다. 산업화시기 도로복개와

확장을 거듭하
디, 1986년 자
하문터널이 뚫
리면서 현재의
모습으로 정착
되었다. 서촌
의 맨 아래 동
쪽 길은 경복
궁 서쪽 담장을

사직동 남감리회 선교부 사택

끼고 청와대까지 이어지는 6차선 효자로이다. 조선초 경복궁이 건설
때 만들어졌고, 일제 때 확장되면서 전차선로가 놓여 1960년대까지
전차가 다녔다. 전차노선이 철거된 후 YS 문민정부가 들어설 때까지
청와대 보안문제로 인왕산 한양도성길과 함께 통제된 길이다.

9. 서촌 순례길 코스

서촌 순례길은 한 번 걷기로는 골목길도 많고 보고 듣고 묵상할 이
야기가 많기에 최소한 두 세 가지 코스로 나눠 걸으면 좋다. 중심 순
례길이라 할 수 있는 '남감리회와 믿음의 여인' 코스는 1) 종교교회 역
사관에서 윤치호와 양주삼 목사의 신앙유산을 살펴보는 것으로 시작
하여, 신축예배당 서쪽 벽면에 1910년 첫 예배당의 벽돌과 1959년 세
운 양주삼기념 석조예배당의 돌을 잠시 살펴본다. 길을 건너 2) 종침
교 표지석에서 잠시 허종과 허침의 누이를 기억하고 -〉 3) 현 서울경
찰청 앞마당은 장흥고(조선시대에 돗자리 · 유둔 등을 관장하던 관청)
터이자, 고간동 남감리교 첫 여선교부 자리로 배화여대, 자교교회, 종

교교회가 시작된 곳이지만 아무른 흔적도 없다 -〉 4) 경복궁 삼거리를 남에서 북으로 건너면 한성정부가 있던 표지석이 나온다. 더 중요한 것은 이 근처가 사진으로만 남아 있는 옥류동천의 아름다운 돌다리 금천교가 있던 곳이다. 5) 금천교시장으로 들어서면 오른쪽 작은 골목에 옛 체부동교회 건물이 나온다(지역문화센터로 오픈, 한옥 쉼터는 누구나 이용할 수 있다). 자하문로를 따라 북으로 걷다가 -〉 6) 옛 자교(자수정 다리) 옆에 세워진 자교교회에서 첫 여성교회이자 역사교회의 터무니를 찾아본다. 자하문로를 따라 북으로 걸으면 -〉 7) 이완용의 집터 남쪽에 세워진 옥인교회 -〉 8) 종로구 보건소(굴씨가 살았던 자수궁터, 겸재가 노년에 기거했던 인곡유거터) -〉 9) 송석원터와 벽수산장 터(위항문학의 본거지, 매국노 윤덕영의 집터) -〉 10) 박노수 가옥과 윤동주 화숙집터, 옥인제일교회를 지나 -〉 11) 수성동 계곡에서 잠시 인왕재색도를 감상하고. 다시 필운대로로 내려와 -〉 12) 청전화숙(이상범 가옥) -〉 13) 배화여고와 필운대(1920년대 건축된 세 건물과 필운대를 천천히 둘러보기) -〉 14) 사직동 승동교회에 들러 한국교회 분열을 기억하고 -〉 15) 사직단 서쪽 담장을 끼고 한양에 남은 마지막 국궁터 황학정을 지나 -〉 16) 필운상화와 순성놀이의 절정 포인터 서울성곽을 지나면, 빌라촌 사이로 500백년 된 권율 장군집터를 말해주는 은행나무가 있고, -〉 그 옆에 17) AP 통신원으로 3.1운동을 알렸던 앨버트 테일러가 1923년 지은 양옥 딜쿠샤((DILKUSHA, 마음의 기쁨)가 얼굴을 내민다 -〉 18) 끝으로 사직터널 위에 옛 체신청 숙소였던 양의문교회 옥상에 올라보면(사전 협조), 바로 아래 배화여고 만큼 넓었던 남감리교 선교부터에 마지막으로 남은 선교사 사택 두 채가 보인다. 이 순례길의 전망대 예배당 옥상에서는 한양의 내사산, 도성길, 도성안의 6개 궁궐과 인경궁터, 조선에 복

음이 들어온 서대문밖 성저십리길이 파노라마처럼 펼쳐져 있다.

서촌 순례길은 이외에도 인왕산 숲길에서 시작하여 서울교회를 거쳐 송석원터, 박노수 가옥, 윤동주 하숙집터, 수성동계곡까지 순례하는 '백세청풍길' 그리고 경복고등학교 겸재 집터에서 출발하여 궁정교회, 세심대, 우당기념관, 박노수 가옥과 청전화숙 등을 거쳐 자교교회까지 이르는 '노블리스 오블리주길' 등 순례자의 목적과 환경에 맞춰 각 4시간 정도의 순례길 코스 몇 가지를 구성할 수 있다. 요즘 방송되는 TV 프로그램 '동네 한바퀴'처럼 옛 마을이 있는 곳이면 어디든 둘레길과 순례길을 찾을 수 있다. 한적한 오지가 아니라면, 내가 사는 마을이 어디에 있든지 십리를 못가서 역사의 터무니(地文)를, 한나절 거리라면 신앙의 자취를 만날 수 있다. 약간의 수고를 더하면 내가 다니는 교회당을 중심으로 반경 수 십리 안에는 오랫동안 잊혀 진 역사의 숨결과 믿음의 이야기를 발굴할 수 있다. 잠시 분주함을 멈추고, 골목길에 나서면 순례가 시작 된다.

4. 치유명상 가나안특강
치유명상 5단계

윤종모(성공회 주교)

"내가 주는 평화는 세상이 주는 평화와는 다르다. 걱정하거나
두려워하지 말라" -요한 14:27

1. 서론

부천가나안교회 윤종모 주교 ©박춘화

이 시대의 중요한 화두는 인공지능(AI)
과 4차 산업혁명, 영성, 힐링, 그리고 명
상 등이다. 이 주제들은 현대인은 물론
이고 미래의 인류가 피해갈 수 없는 문
제들이다. 교회와 기독교 상담자들은 이
문제에 대하여 어떻게 대처해야 하는가
하는 절대적 상황에 직면해 있다고 할
수 있다. "치유명상 5단계"는 기독교 상
담자들이 이런 문제들의 본질을 정확하
게 이해하고 대처해 나가도록 상담자의 관점에서 영성형성과 치유,
명상 등을 새롭게 살펴보기 위하여 마련된 프로그램이다. 치유명상
5단계는 명상을 처음 시작하는 사람들을 위하여 다음과 같은 다섯 단
계의 과정을 소개한다. 이 다섯 단계를 이해하면 명상에 대한 바른
이해를 할 수 있을 것이다.
 (1) 영성과 기독교 명상에 대한 이해

(2) 침묵으로 들어가는 호흡훈련

(3) 정신통합(psychosynthesis)과 치유

(4) 자아의 발견

(5) 마음 디자인

2. 명상에 대한 이해

명상을 처음 시작하는 사람을 위한 명상 1단계는 명상이란 무엇인가 하는, 즉 명상에 대한 이해부터 시작하는 것이 좋다. 사람들이 옛날부터 명상이란 이름 아래 무엇을 해 왔나 하는 것을 살펴보고, 또 현대인들은 명상을 어떻게 이해하고 있고, 어떤 내용을 어떻게 수련하고 있는가 하는 것 등을 살펴보는 것은 자신의 명상 수행에 분명한 길을 보여줄 수 있기 때문이다. 명상에 대한 분명한 이해를 가지고 명상을 수련하는 것과, 명상에 대한 기본적인 이해가 없이 막연히 명상을 해 보는 것은 그 성취에 있어서 차이가 매우 크다. 명상은 크게 두 가지 요소가 있는데, 하나는 집중과 고요의 차원이고, 다른 하나는 성찰의 차원이다. 불교에서는 집중과 고요의 차원 명상을 사마타 명상이라고 하고, 성찰 차원의 명상을 위빠사나 명상이라고 하는데, 기독교 명상도 방법론적인 차원에서는 동일하다.

다만 기독교 명상에서는 성찰하는 대상이 주로 하나님과 그의 말씀, 그리고 예수의 가르침 등이다. 여기에서는 명상에 대한 전반적인 이해, 성장과 치유에 대한 이해, 심리학에 대한 일반적 이해, 인간관계와 영성, 자기에 대한 탐구, 그리고 어떻게 살아야 할 것인가 하는 문제 등을 주로 살펴보고자 한다.

1) 명상에 대한 정의

미국의 목회상담학자인 하워드 클라인벨(Howard Clinebell)은 명상을 다음과 같이 설명하고 있다. "명상은 자신의 의식을 침묵하게 하여 중심으로 모으는 방법이며, 또한 심리학적으로 명백하고 흐트러짐이 없는 공간 속으로 들어가게 하는 방법이다." 클라인벨이 내린 명상의 정의에는 세 가지 요소가 들어 있다.

첫째는 의식(마음)을 침묵하게 하는 것이며, 둘째는 의식을 중심으로 모으는 것이고, 셋째는 명백하고 흐트러짐이 없는 마음의 공간을 형성하는 것이다. 클라인벨의 명상에 대한 정의는 매우 정확하고 명확하다. 바쁜 마음을 내려놓고 의식을 집중함으로 쉼을 얻고, 마음의 고요를 이룰 수 있으며, 긴장으로부터 벗어나 이완을 경험할 수 있다. 바쁜 마음을 내려놓고 의식을 집중하여 흔들리지 않는 마음의 공간을 마련하면 고요를 경험하게 되고, 그 고요 속에서 내면에서 들려오는 어떤 소리를 듣게 된다. 이스라엘의 현자나 예언자들은 모두 광야 혹은 사막으로 나갔다. 왜 사막으로 나갔던 것일까? 사막은 먹을 것도 마실 것도 없다. 문명의 혜택을 받을 것도 없다. 삶에 필요한 모든 것이 결핍되어 있다. 그들이 사막에서 할 수 있는 일이라곤 침묵하여 내면의 소리에 귀를 기울일 수밖에 없었을 것이다. 히브리어로는 사막을 미드바르(midbar)라고 한다. 미드바르는 '말씀을 듣는다'라는 뜻이다. 그들은 내면의 소리를 듣기 위하여 사막으로 나갔던 것이다. 사막은 진실로 내면의 소리를 들을 수 있는 좋은 환경의 장소이다. 고요의 침묵 속에서 들려오는 소리는 그 사람의 가치관과 욕구와 관심에 따라 다양하겠지만 침묵 속에서 들려오는 소리를 들은 후 인간은 대체로 다음과 같은 질문들을 하게 된다.

(1) 나는 누구인가?

(2) 나는 어디서 와서 또 어디로 가는가?

(3) 나는 지금 바르게 살고 있는가?

(4) 내가 지금 하고 있는 일들은 과연 의미와 가치가 있는가?

(5) 내가 지금 옳다고 믿고 있는 신념은 과연 옳은 것인가?

(6) 내 생각은 왜곡되거나 편견에 빠져 있는 것은 아닌가?

(7) 신(神)은 과연 존재하는가?

(8) 나는 나의 한계와 욕구를 넘어서서 초월적인 존재가 될 수 있을까?

(9) 나는 무엇을 해야 하며 또 어떻게 살아야 할 것인가?

위의 질문들은 사실 영성적인 차원의 질문들이다.

영성을 주제로 하는 학술대회나 강연장에는 내면의 소리를 듣기 위하여 모여드는 사람들이 많이 있다. 이것은 극심한 경쟁과 복잡한 사회 구조 속에 살면서도 영성, 즉 내면의 소리에 목이 마른 사람들이 의외로 많다는 사실을 말해주는 것이다. 명상은 영성적인 주제들을 담는 그릇이기도 한 것이다. 나는 『치유명상』에서 명상을 다음과 같이 설명하고 있다. "명상은 기적이나 초자연적인 현상을 만들어내는 신비한 어떤 것이 아니다. 명상은 바쁜 마음을 내려놓고 마음을 집중하여 고요히 생각하는 것이며, 깊이 생각하는 것이며, 마음을 비우고 사물을 바라보는 것이다. 그러면서 자기 자신을 온전히 알아가는 것이며, 성장과 치유를 경험하고, 깨달음의 지혜를 얻으며, 마침내는 신의 마음과 눈으로 사물을 바라보는 것이다."

명상을 수련하는 사람 중에는 초자연적인 어떤 능력을 얻기 위하여 명상을 수련하는 사람들이 있다. 이런 사람들은 명상을 통하여 천리안, 타심통, 공중부양 등 초과학적인 능력을 얻으려고 하는데, 이런

것은 명상의 바른 태도도 아니고 바른 목적도 아니다. 내가 생각하는 명상의 특징들은 다음과 같은 것들이다.

첫째, 명상은 먼저 바쁘고 번잡한 생각을 잠시 멈추고 마음과 몸을 쉬는 것이다. 그럼으로 이완과 고요를 경험한다. 요즘 사람들이 즐겨 하는 '멍때리기'와 비슷한 것이라 할 수 있다. 그러나 명상은 멍때리기에서 한 발 더 나아간다. 멍때리기는 이완을 위한 하나의 좋은 방법이기는 하나 짧은 시간에만 한정된다. 인간의 마음은 마치 원숭이 같아서 잠시도 한 곳에 머물러 있지 못한다. 그래서 좀 더 완전한 쉼과 이완을 위해서, 그리고 좀 더 온전한 고요 속에 들어가기 위하여 우리는 의식을 집중할만한 어떤 대상이 필요하다. 가장 중요한 의식의 집중 대상은 호흡이다. 호흡 외에도 명상음악 듣기, 춤명상, 만트라 암송하기 등도 중요한 대상이다.

둘째, 고요 속에서 자신의 생각, 신념, 신앙, 가치관, 인생관, 윤리관 등을 객관적으로 깊이 성찰하는 것이다. 우리는 모두 자신의 생각이나 신념이 옳다고 생각하고 있지만 우리의 생각이나 신념은 사실 그릇된 편견이나 선입견에 기초하고 있는 것이 너무나 많다. 우리는 우리가 좋아하고, 우리에게 익숙한 방식으로 생각하기를 좋아한다. 그래서 한 눈으로만 세상과 사물을 보고 있다는 사실을 잘 모르고 있다. 전체를 보는 통합적인 눈을 가지고 있지 못한 것이다. 명상에서 우리는 우리의 생각과 신념 등을 객관적으로, 깊게 성찰하여 바른 생각과 신념으로, 즉 생명지향적인 생각으로 바꾸는 작업을 한다. 요즘 인기 있는 마음챙김(minfulness)은 이런 작업을 위한 기본 훈련이라고 할 수 있다.

셋째, 명상은 자신의 마음을 바라보는 수련에서 한 걸음 더 나아가 자신의 실존을 성찰하는 것이다. 나는 누구인가? 나는 어디서 와서 어디로 가는가? 삶의 목적은 무엇이며 나는 어떻게 살아야 할 것인

가? 신은 존재하는가? 우주는 무엇이며 나는 우주에서 어떤 존재인가? 삶은 무엇이며 죽음은 또 무엇인가? 등등의 문제를 성찰하는 것이다. 자신을 성찰할 때 실존적인 차원과 함께 자신의 심리−정서적인 문제도 살펴본다. 나의 현재의 성격, 심리−정서적 상태, 대인관계의 태도 등은 대부분 과거에 내가 겪은 경험에 뿌리를 두고 있다. 명상을 하면서 그 경험과 의미를 하나하나 구체적으로 살펴본다. 나의 열등감, 우울증, 편집증, 그리고 내가 쓰고 있는 가면(persona)과 무의식 속에 도사리고 있는 그림자(shadow) 등도 살펴본다. 실존적인 차원과 함께 이런 심리−정서적인 차원까지를 정확하고 생생하게 살펴볼 때 우리는 우리 자신을 온전히 알아갈 수 있는 것이다. 명상에서 이런 과정을 거치면서 우리는 우리의 영성이 성장해 가는 것을 느낄 수 있는데, 하나의 놀라운 심리적 메커니즘은 영성이 성장하면 치유가 따라온다는 것이다. 명상에서 이 단계에 이르거나, 혹은 좀 더 깊은 차원으로 들어가면 우리는 우리 나름대로의 어떤 깨달음의 단계에 들어가고, 마침내는 하나님의 눈과 마음으로 세상과 사물을 관조하게 된다. 오직 흔들리지 않는 고요한 마음만 있을 뿐이다. 오직 하나님과 함께 고요히 존재한다. 이것이 관상기도의 핵심이다.

2) 명상의 두 축

명상은 여러 갈래의 전통과 흐름이 있다. 종교와 구도자 차원의 명상이 있고, 치료와 치유적 차원의 명상이 있으며, 생활명상이라고 할 수 있는 실용적 차원의 명상이 있다. 모든 명상에는 공통되는 두 개의 축이 있다. 하나는 사마타(samatha)이며 다른 하나는 위빠사나(vipassana)이다.

① 사마타는 사티(sati)와 함께 지(止), 집중, 몰입, 삼매, 마음챙김과 알아차림(mindfulness)의 내용을 가지고 있는 명상법이다. 마음에 깊은 고요를 이루면 다음과 같은 현상이 일어난다. 첫째, 마음의 평화와 함께 여유 있는 너그러운 마음과 긍정적인 마음이 형성된다. 둘째, 잔잔한 행복감을 느끼게 된다. 강렬한 행복감(pleasure)이라기보다는 은은한 행복감(joy)을 느끼게 된다. 셋째, 마음의 눈, 혹은 지혜의 눈이 생긴다. 자아초월 심리학자인 켄 윌버(Ken Wilber)는 인간이 사물을 인지하는 데는 세 가지 통로가 있다고 했다. 첫 번째는 육체의 눈(eye of flesh)으로서 사물의 형체와 감각의 세계를 인지하는 눈이고, 두 번째는 마음의 눈(eye of mind) 혹은 지혜의 눈(eye of wisdom)으로서 상징과 개념과 언어, 그리고 사물의 참 이치를 인지하는 눈이며, 세 번째는 정관의 눈(eye of contemplation)으로서 영적·초월적 세계를 인지하는 눈이다.

② 위빠사나는 성찰 명상이라고 할 수 있는 것으로서 붓다가 깨달음을 얻은 수행 방법이다. 그 뜻은 '모든 것, 혹은 여러 가지(vi)를 이해하고 꿰뚫어 본다(passana)'는 것이다. 그러나 예수님도 깨달음을 강조했다. 복음서에서 예수는 "말씀을 듣고 깨달아라" 혹은 "항상 깨어 있으라"라는 말을 하긴 하지만 그 횟수가 매우 드물다. 그러나 나그함마디 문서에 속하는 〈빌립복음〉 79장 25-31절을 보면, 농사를 지어 추수를 하려면 토양과 물과 바람과 빛이라는 네 가지 기본 요소가 필요한 것처럼, 하느님의 농사에도 믿음, 소망, 사랑, 깨달음이라는 네 가지 요소가 있어야 한다고 하면서 다음과 같이 말한다. "믿음은 우리의 토양, 우리가 거기에 뿌리를 내리고; 소망은 물, 우리가 그것으로 양분을 얻고; 사랑은 공기, 우리가 그것으로 자라고; 깨달음은 빛, 우리가 그것으로 익게 된다." 이것을 보면, 예수는 믿음, 소망, 사

랑과 함께 깨달음을 중요한 요소로 가르쳤으며, 예수의 제자들, 특히 빌립보는 그것을 기억하고 있음을 알 수 있다. 붓다는 세상의 삶을 생노병사(生老病死)의 고통의 바다(苦海)로 보았다. 그는 끊임없이 계속되는 윤회에서 벗어나 고통의 바다에서 벗어나는 것을 해탈(구원)이라고 보았다. 붓다의 명상법인 위빠사나의 핵심적인 깨달음, 혹은 가르침은 무상(無常), 고(苦), 무아(無我)이다. 이것은 무슨 뜻인가?

③ 지와 관의 명상법은 기독교의 영성수련에서도 찾아볼 수 있다. 기독교의 전통적인 명상 형태로는 관상기도(contemplative prayer)와 영적독서(Lectio Divina)가 있는데, 여기서는 영적독서에 대해 살펴본다. 영적독서는 전통적으로 수도원에서 수도자들이 성경을 읽고 묵상해온 방법인데 요즘은 교회에서도 자주 행하는 성경 묵상법이다. 영적독서는 네 부분으로 이루어져 있는데, 먼저 성경을 읽는 독서(lectio), 다음에는 그 말씀을 가슴에 담고 새기는 묵상(meditatio), 다음에는 기도(oratio), 그리고 하느님의 현존 안에서 평화롭게 머무는 관상(contemplatio)이다. 나는 영적독서를 하면서 먼저 '예수기도'를 하기를 권장한다.

3. 호흡수련과 명상

어떤 종류, 어떤 전통의 명상이든지간에 모든 명상은 다 마음을 고요히 하여 내면의 고요 속에 머무는 것(止명상)과 어떤 주제를 잡고 깊이 성찰하여 깨달음의 지혜를 얻는 것(성찰 명상)으로 되어 있다. 마음을 고요히 하여 내면의 고요 속으로 들어가게 해주는 데 도움이 되는 첫 번째 도구는 호흡명상이다. 그래서 호흡에 주의를 집중하여 바라보는 것은 모든 명상 수련의 핵심이 되는 것이다. 바른 호흡과 명상은 마음의 근육을 키워줄 뿐만 아니라 몸의 건강에도 매우 중요

한 요소이다. 호흡은 생명과 함께 존재한다. 생명이 시작될 때 호흡이 시작되고, 생명이 끝날 때 호흡도 끝난다. 하나의 유기체가 살아 있다는 것은 그 유기체가 호흡을 하고 있다는 것이고, 유기체가 죽었다는 것은 그 유기체가 호흡을 멈췄다는 것이다.

1) 심호흡

우리는 흥분하거나 화가 나거나 놀랐을 때, 그리고 두렵거나 불안할 때 호흡이 매우 빨라지는 것을 모두 경험했을 것이다. 심할 때는 호흡에 곤란을 느끼는, 즉 호흡항진을 경험하기도 했을 것이다. 호흡이 빨라지고 호흡에 곤란을 느낄 때 호흡에 집중하면서 심호흡을 하면 마음이 빨리 안정된다. 마음이 크게 불안하지 않은 일상생활에서도 심호흡을 하면 몸과 마음이 이완되고 안정되어 매우 편안해진다. 그래서 명상수련을 할 때는 명상에 대한 기본 이해가 끝나면 바로 호흡 훈련을 시작하는 것이 좋다.

① 첫 단계로 심호흡을 연습해 보자.

먼저 눈을 부드럽게 감고, 허리를 곧게 펴고, 목과 어깨의 긴장을 풀고, 혀끝은 윗니 뒤쪽에 살짝 갖다 대고, 얼굴에 살짝 미소를 띠어서 몸과 마음을 편하게 이완시킨다. 바쁘고 번잡한 생각을 잠시 내려놓고, 지금 여기에 온전히 존재하는 것을 느낀다. 몸의 감각과 들려오는 소리, 그리고 냄새 등을 판단하지도 말고 비판하지도 않으면서 그저 있는 그대로 느껴본다. 이제 코로 숨을 깊게 들이마시고, 입으로 길게 후! 하고 내쉰다. 마음을 괴롭히는 스트레스와 몸의 피로를 후! 하고 내쉬는 숨에 실어 내보낸다. 편안한 느낌이 들 때까지 몇 번 더 실행한

다. 이제 평소의 호흡으로 돌아온다. 그러나 평소보다 좀 더 길게 호흡을 한다. 자연스럽게 천천히 숨을 들이쉬면서 들이쉬는 호흡을 바라보고, 천천히 숨을 내쉬면서 내쉬는 숨을 바라본다. 처음에는 2분 정도하다가 점차 3분, 5분, 10분, 30분, 1시간으로 시간을 늘려간다. 어느날, 시간이 되면 나만의 공간을 찾아서 반나절 혹은 하루 종일 호흡명상을 해본다. 이제와는 전혀 다른 세계를 경험하게 될 것이다.

② 심호흡은 소위 말하는 복식호흡이다.

어린 아이들이 호흡하는 것을 살펴보라. 아이들은 복식호흡을 한다. 복식호흡은 느리고 깊게 하는 호흡을 말한다. 아이는 자라면서 해야할 과제들이 점점 더 많아지고, 경쟁에서 이겨야 하기 때문에 마음이 바빠지고 복잡해지고 번잡해진다. 이렇게 자란 아이들은 어느새 복식호흡은 잊어버리고 코와 폐로만 하는 흉식호흡 혹은 가슴호흡을 하게된다. 가슴호흡을 하는 성인들은 늘 마음이 바쁘고, 일에 쫓겨 중압감을 느끼면서 정서적 안정을 상실한 채 일상생활을 하고 있다. 성인들도 가끔은 복식호흡을 해야 한다. 명상은 복식호흡을 회복시켜주는 최고의 도구이다. 심호흡으로 숨을 깊게 들이쉬면 횡경막이 평상시보다 좀 더 충분히 아래로 내려가기 때문에 복부는 자연히 밖으로 볼록하게 나오게 된다. 심호흡을 하면 공기를 들이쉬는 시간이 좀 더 길어지고, 좀 더 많은 양의 공기가 폐 속으로 들어가게 된다. 그리고 숨을 내쉴 때는 더 많은 양의 공기를 배출하게 된다. 심호흡은 몸을 건강하게 만든다. 그러나 더욱 중요한 것은 심호흡은 마음을 안장시키는 최고의 방법이라는 것이다. 안정된 마음으로 나를 보고, 이웃을 보고, 사물을 보며 마음챙김을 하면, 우리의 영성은 점점 더 성장하여 성숙해지고, 이것은 마음의 상처를 치유하는 단계로 이어진다.

③ 단전호흡을 응용하여 상상 호흡을 해보라.

단전호흡은 도교(道敎) 등 동양 전통에서 행해저온 호흡 수련법으로 복식호흡과 비슷한 호흡법이라고 볼 수 있다. 복식호흡과 단전호흡을 굳이 구분하자면, 복식호흡은 숨을 들이쉴 때 숨쉬는 영역을 복부부위까지 확장하므로 숨을 들이쉴 때 배가 볼록 나오고 숨을 내쉴 때 배가 움푹 들어가지만, 단전호흡은 배꼽 아래 단전 부위 아랫배만 들어갔다 나왔다 하는 호흡법이다. 단전호흡은 전통과 단체에 따라 하는 방법이 조금씩 다르긴 하지만, 중요한 점은 단전호흡을 수련할 때는 반드시 전문가의 지도에 따라 하라는 것이다. 그러나 명상을 할 때는 구태여 단전호흡을 할 필요는 없다. 다만 좀 더 깊은 이완을 위하여 응용된 단전호흡을 하는 것은 유용하다. 단전은 배꼽에서 손가락 세 마디 쯤 아래쪽에서 다시 손가락 두 마디쯤 안쪽으로 위치해 있다고 가정한다. 응용된 단전호흡은 일종의 상상호흡으로서 숨을 들이쉴 때 실제로는 코로 숨을 들이쉬지만, 단전으로 숨을 들이쉰다고 상상하며 단전을 볼록하게 내밀고, 코로 숨을 내쉴 때도 단전으로 숨을 내쉰다고 상상하며 심호흡을 하는 것이다. 이런 상상호흡은 집중력을 비상하게 발달시키며, 좀 더 깊은 심신의 이완을 경험하게 한다. 이와 비슷한 호흡법으로 정수리 상상호흡법도 있다. 정수리 상상호흡은 주로 누워서 하는 것이 좋다. 정수리 상상호흡은 심신의 이완에도 좋지만 특히 수면명상에 적합한 호흡법이다. 반듯하게 천장을 보고 누워서 코로 숨을 들이쉴 때 정수리로 숨을 들이마신다고 상상하고, 숨을 내쉴 때는 발가락 끝으로 숨을 내쉰다고 상상하는 것이다. 정수리 상상호흡을 하다보면 어느새 몸통이 속이 텅 빈 통나무처럼 느껴지며 편안함을 느끼고 깊은 잠에 빠져들기도 한다.

2) 명상할 때의 다양한 호흡법

명상할 때는 구태여 심호흡을 의식하며 할 필요는 없다. 명상할 때는 자연스럽게 호흡하는 것이 좋다. 그러나 심호흡을 훈련한 사람은 명상할 때 자연스럽게 심호흡을 하게 된다. 사람은 일상생활을 할 때 보통 1분에 20회 정도의 호흡을 한다. 그러나 명상할 때는 호흡을 좀 더 길고, 가늘고, 깊게 하기 때문에 보통 1분에 4회 내지 6회 정도 호흡을 한다. 호흡명상을 할 때 모든 명상에서 공통적인 점은 바쁘고 번잡한 마음을 내려놓고 호흡에 집중하는 것인데, 집중하기 위하여 사용하는 몇 가지 방법을 소개한다.

① 호흡하면서 코끝을 바라본다.

숨을 길게 들이쉬고 내쉬면서 '하나' 하고 숨을 바라본다. 생각이 딴 곳으로 흘러가면 그것을 알아차리고 다시 호흡으로 돌아온다.

② 호흡하면서 숫자를 세어본다.

첫 번째 숨을 들이쉬면서 '하나' 하고 세고, 두 번째 숨을 들이쉬면서 '둘' 하고 세며, 이렇게 스물까지 세어본다. 스물까지 센 후에는 자신에게 '입정(入定)' 하고 알려준다. 입정은 고요한 상태를 말한다. 입정이라는 말 대신 그냥 '고요' 혹은 '센터링 다운(centering down)'이라고 말해도 좋다. 이후에는 고요한 마음을 유지한다. 숫자를 셀 때 거꾸로 세어 내려와도 좋다. 숨을 들이쉬고 내쉴 때 스물부터 시작하여 하나까지 센 후에 입정을 자신에게 알려줘도 좋다.

③ 호흡을 하면서 코 주위의 공기의 변화되는 모습을 그려본다.

숨을 들이쉼으로 코 주위의 공기의 흐름이 변화되는 모습을 바라보고, 숨을 내쉼으로 변화되는 공기의 모습 또한 바라본다. 그렇게 계속 바라본다.

④ 호흡하면서 만트라를 외운다.

자기가 좋아하는 단어나 말을 되뇌이면서 호흡한다. 즉 '평화' '자비'

'사랑' '우분투' 등 어떤 말이라도 좋다. 기독교에서 묵상할 때에 하는 예수기도도 좋다. 숨을 들이쉬면서 '주님', 숨을 내쉬면서 '저를 불쌍히 여기소서' 하고 말한다. 그냥 원어로 숨을 들이쉬면서 '기리에 (kyrie, 주님)', 숨을 내쉬면서 '일레이손(eleison, 저를 불쌍히 여기소서)' 하고 말해도 좋다. 명상하면서 호흡에 집중하는 것은 번잡한 생각을 멈추고 마음을 하나로 모아서 의식의 중심에 분명하고 흐트러지지 않는 마음의 공간을 형성하는 것이다. 그러면 마음의 평화와 지혜의 눈을 얻게 된다. 이 마음의 평화와 지혜의 눈을 토대로 사물의 본질을 보고 궁극적 실재의 특성을 깨닫게 되는 것이다. 이렇게 보면 호흡에 집중하여 수련하는 것은 단순히 쉼이나 이완만이 아니라 우리를 깨달음의 세계로 인도해 가는 수레나 배와 같은 것이다.

3) 호흡의 원리와 효과

① 명상 중에 심호흡을 하며 정신을 집중하면 뇌에서는 알파파가 흐르는데, 이때 뇌에서는 엔도르핀과 세로토닌이 분비되며, 좌뇌는 잠시 휴식하고 우뇌는 활성화 된다.

② 갓 태어난 아이는 복식호흡을 한다. 그러나 인간은 성장하면서 점점 더 좌뇌를 많이 쓰게 되고, 바쁘고 조급해지고 성격이 급해지면서 호흡은 점점 더 짧아진다.

③ 번잡한 생각을 내려놓고 호흡에 주의를 집중하여 바라보면, 집중력이 비상하게 발달하게 되는데, 집중력이 발달한 가운데 시각화 수련을 하면 감성지능(emotional intelligence)이 또한 크게 발달하게 된다.

④ 심호흡은 내면의 깊은 곳으로 들어가기 때문에 심리적, 정서적 안정에 좋다. 심호흡을 하여 깊은 고요 속 에 들어가면 잠들어 있는

내면세계의 평온감과 영성을 깨운다.

⑤ 호흡은 우리의 육체와 무한한 우수 공간을 연결시켜 주는 유일한 끈이다. 호흡을 마음챙김 하면서 들숨과 날숨을 바라보면, 호흡이 우주의 신비로 연결되는 통로임을 깨닫게 된다.

4. 성장과 치유를 위한 정신통합과 명상

정신통합(Psychosynthesis)은 자아초월 심리학에서 중요한 심리학자 중의 한 사람인 로베르토 아싸지올리(1888-1974, 이탈리아 출신의 유대계 심리학자이며 정신과 의사)의 심리치료 이론이다. 정신통합은 정신분석(psychoanalysis)에 대응한 개념이다. 정신통합의 목표는 개인의 모든 의식과 기능과 특성을 조화내지 통합시켜 하나의 큰 전체로서의 기능을 할 수 있도록 하는 것이다. 정신통합의 최대의 특징은 정신분석이나 행동주의에 결여되어 있는 전체로서의 기능을 통합적으로 발휘할 수 있는 마음, 즉 의지 의 힘에다 중심을 두고 있다. 그래서 정신통합은 '의지의 심리학(psychology of will)'이라고 불리기도 한다. 그러나 정신통합은 정신분석을 전적으로 부정하는 것이 아니라 확대가 그 목표였다. 정신통합이 추구하는 바는 먼저 자기를 치유하고(self-healing), 자기치유에서 자아실현(self-actualization)으로, 그리고 나아가서는 자아실현에서 자아초월(self-transcendence)로 나아가는 것이다.

명상은 마음공부로 영성을 성장시키고, 영성의 성장으로 치유를 경험하며, 마침내는 자아초월의 경지에 도달하고자 하는 것인데, 이것은 정신통합이 추구하는 것과 완전히 일치하는 것이다. 명상하는 사람은 먼저 자신의 상처를 발견하고 치유해야 한다. 명상을 단순한 기

술적인 도구로만 생각하면 안 되는 이유이다. 아싸지올리의 정신통합은 사람들이 자신을 발견하고 영성을 성장시킬 수 있는 매우 좋은 도구이다. 영성이 성장하면 치유는 자연스럽게 따라온다. 자아초월 심리학은 성격상 영성심리학이라고 할 수 있는 것으로서 그것이 중요하게 다루고 있는 내용들은 어떤 것들인지 살펴볼 필요가 있다. 1969년부터 발행하였던 〈자아초월 심리학 저널〉(Journal of Transpersonal Psychology: JTP)에서 다루었던 분야를 살펴보면 다음과 같은 주제들이 있다. (정인석, 『트렌스퍼스널심리학』, 2003, 312) 초욕구(meta need; 매슬로우의 용어로서, 진·선·미, 그리고 자기초월 등 존재가치를 추구하는 욕구), 궁극적 존재(ultimate Being), 절정경험(peak experience), 황홀감(ecstasy), 신비경험(mystical experience), 더할 수 없는 행복감(bliss), 경외(awe), 경이로움(wonders), 일치감(oneness), 영성(spirituality) 우주의식(cosmic consciousness), 초월현상(transcendental phenomena) 등등이다.

이상의 주제들은 모두 명상을 하면서 성찰하는 주제들이다. 심리학도 마음을 탐구하는 학문이고, 명상도 마음을 성찰하는 수련이다. 심리학을 공부하는 사람들이 명상을 하면 좀 더 진지하고 깊이를 더해갈 수 있고, 명상을 수련하는 사람들이 심리학을 공부하면 마음의 역동에 대하여 좀 더 분명한 지식과 넓이를 가질 수 있다. 그래서 나는 심리학이나 상담학을 공부하는 사람은 반드시 명상해야 하고, 명상하는 사람은 반드시 심리학을 공부해야 한다고 주장해 왔다. 인간은 나는 누구인가, 나는 어디서 와서 어디로 가는가, 삶에는 무슨 의미가 있는가, 죽음이란 무엇인가 등등의 질문을 하는 유일한 동물이라고 할 수 있는데, 이런 질문에 답을 얻지 못하면 마음의 깊은 곳에 실존

적 욕구불만(existential frustration) 혹은 실존적 공허감(existential vacuum)이 생긴다. 아싸지올리(Roberto Assagioli)의 정신의 구조 도식은 마음공부를 하는 명상가들에게는 매우 중요하다. 아싸지올리의 의식의 구조를 공부하면서 지금 '나'라고 생각하는 '나'는 '참된 나'가 아니며, 보다 높은 차원의 '나'가 있다는 사실을 알게 된다. 그리고 그런 보다 높은 차원의 '나'가 '참된 나'라는 사실을 깨닫게 된다. 그런 보다 높은 차원의 '나'를 중심으로 나의 생각과 감정을 통합하여 바라보면 성장과 치유가 일어나고 나아가서는 자아를 초월하는 경지를 경험 할 수도 있는 것이다. 아싸지올리는 상부 무의식 속에 존재하는 심미적, 윤리적, 종교적 경험들, 직관, 영감, 그리고 신비적 의식들은 하부 무의식의 성적 충동과 공격적 충동만큼이나 자연스러운 것인데, 이런 영성적 요소들도 성장하기를 갈구하고 있다고 말한다.

인간은 의심, 질투, 폭력, 비난 등등의 수많은 하부 인격들을 가지고 있다. 그런데 인간이 현재 의식의 '나', 즉 '만들어진 나'의 관점에서 이런 하부 인격들을 보고 있는 한 변화와 치유는 있을 수 없다. 보다 높은 자아의 의식에서 이런 하부 인격들을 바라볼 때 비로소 그 속성들이 보이고 변화와 치유가 가능하다. 현재 의식의 '나'의 눈으로 보는 세상의 모든 것을 '보다 높은 자아'의 눈으로 보면 치유가 일어나는 것이다. 문제는 어떻게 상부 무의식 속에 존재하는 보다 높은 자아를 인식할 수 있느냐 하는 것이다. 이것은 명상을 통해서 가능하다. 명상 속에서 자신의 깊은 내면으로 들어가 자신의 맑고 깊은 영성과 만나면 보다 높은 자아를 인식하게 된다. 보다 높은 자아는 신(神)이라고 불리는 영적 실체와의 융합과 자연과의 통합도 이루어낸다. 초월적인 실체와의 친교 내지는 일체감을 이루어 나가면 더할

나위 없는 기쁨을 경험하게 되는데, 이것은 곧 치유이다. 심리치료가 수평적인 치유라고 한다면, 신(神)이랄까, 혹은 우주적 정신이랄까, 좌우간 보다 위대한 어떤 존재나 내면에서 보다 높은 자아를 만나 치유가 이루어지는 것은 수직적인 치유라고 할 수 있다.

5. 나는 누구인가 - 자기에로의 여행

나는 누구인가? 이 질문은 인간에게는 가장 궁극적인 질문이다. 인간으로 태어난 이상 사람은 아무도 이 질문에서 벗어날 수 없다. 성인과 현자, 그리고 이름 없는 범부에 이르기까지 이 질문을 해보지 않은 사람은 한 사람도 없을 것이다. 이 질문은 너무나 많은 사람들이, 너무 오랫동안 해온 질문이어서 오히려 진부하기조차 하다. 성인 (聖人) 크리스토퍼가 어느 날 꿈을 꾸었다. 꿈에 보니 이글거리는 커다란 불덩이가 저 앞에 있고, 사람들이 그 앞에 길게 줄을 서 있었는데, 한 사람씩 그 불덩이 앞에 불려나가 불덩이의 질문에 답을 하고 있었다. 그런데 불려나간 사람이 답을 못하고 우물쭈물 하고 있으면 불덩이는 사정없이 그 사람을 삼켜버리곤 했다. 크리스토퍼는 겁에 질려 간이 콩알만 해졌다. 그리고 불덩이가 무슨 질문을 하는지 궁금하기도 했다. 마침내 크리스토퍼의 차례가 되어 그는 불덩이 앞에 불려나갔다. 불덩이가 물었다.

"너는 누구냐?" "네 저는 크리스토퍼라고 합니다." "네 이름을 묻는 게 아니다. 너는 누구냐?" "네 저는 사제입니다." "이놈아, 네 직업을 묻는 게 아니다. 너는 누구냐?" 크리스토퍼는 당황했다. 이름을 묻는 것도 아니고 직업을 묻는 것도 아니라면, 도대체 누구라고 대답을 해야 한단 말인가. 크리스토퍼가 대답을 못하고 우물쭈물하자 불덩이

가 그를 집어삼키려고 확 달려들었다. 크리스토퍼는 '악!' 하고 비명을 지르면서 잠에서 깨어났다. 크리스토퍼는 그 후 자신의 이름도 아니고 직업도 아닌 자신의 참 자아를 찾아 명상하고 또 명상했다. 그는 마침내 성인의 반열에 올랐다. '나는 누구인가?'라는 질문은 여러 가지 차원에서 생각할 수 있다.

첫째는, 인간이라는 존재와 그리고 삶과 죽음의 의미를 묻는 실존적 차원에서의 질문이다. 불덩이가 크리스토퍼에게 물었던 그런 차원의 질문이다. 인간에게 있어서 가장 궁극적이고 본질적인 질문이다. 둘째는, 인간은 사회적 동물이어서 사회에서 어떤 역할을 담당하면서 살아가기 마련인데, 이때 정체성의 문제가 중요한 이슈로 부각된다. 나는 어떤 남편이며 아빠인가, 나는 어떤 아내이며 엄마인가, 나는 직장에서 어떤 존재인가, 나는 무엇을 하고 있으며 또 무엇을 하고 싶어 하는 사람인가 하는 등등의 자아 정체성의 문제를 성찰한다. 우리는 어떤 정체성을 가질 것인가? 정체성은 우리의 결단과 선택에 의해 만들어진다. 명상은 옳은 선택과 결단을 위한 수련이기도 하다. 우리의 뇌에 명상의 신경회로를 만드는 것이 중요하다. 셋째는, 심리학적 차원에서 자아를 살펴본다. 나의 존재양태는 어떠하며 행동양태는 또 어떠한가, 왜 그런 존재양태와 행동양태를 형성하게 되었는가, 내 안에서 꿈틀거리는 욕망의 원천은 무엇인가, 나를 이끌어가는 무의식의 정체는 무엇인가 하는 문제들을 심리학자들의 이론의 도움을 받아 살펴보는 것이 중요하다.

인간의 실존이란 무엇인가? 실존주의 철학자인 하이덱거(Martin Heidegger)는 인간의 탄생을 '이 세상에 내던져진 것(thrown into the world)'이라고 표현한다. 반면에 기독교는 인간의 탄생을 '이 세상에 초대된 것'이라고 생각한다. 신에 대한 믿음을 상실한 현대인들

은 쉽게 실존적 공허감에 빠지는 경향이 있다. 그래서 사이비 종교나 알코올, 마약 중독에도 쉽게 빠질 뿐만 아니라 감각적 쾌락에도 쉽게 빠진다. 기독교에서는 '예수를 믿으면 구원을 받는다'고 가르친다. 이 가르침은 기독교의 핵심 교리 중에 하나이다. 그러나 젊은 시절의 나의 믿음과 지금의 나의 믿음은 확실히 다르다. 그렇다면 하느님은 나의 어떤 믿음을 보고 나를 구원하실 것인가? 예수 영성의 핵심은 사랑, 즉 '불쌍히 여기는 마음(compassion)'이다. 사랑이 생명을 회복하는 길이요, 인간관계를 회복하는 길이요, 하나님과의 관계를 회복하는 길이다. 이것이 구원이 아닐까? 붓다의 가르침인 위빠사나 명상에서는 무상(無常), 고(苦), 무아(無我)가 세 가지 중요한 깨달음인데, 물질이나 정신은 변하지 않는 것이 아니라 수시로 일어났다가 사라지니 무상이요, 그것을 속수무책으로 바라볼 수밖에 없으니 괴로움(苦)이며, 나의 몸과 마음조차도 내가 마음대로 통제할 수 없으니 내가 없는 것(無我)이다.

나는 바다의 파도 포말과 같은 존재이다. 순간적으로 파도의 물방울이 되어 바닷가 바위를 철석이지만, 이내 다시 대양의 큰 물결로 돌아간다. 그럼에도 집착하고, 미워하고, 괴로워하는 나는 과연 누구인가?

자기에로의 여행에서 우리는 프로이드와 융과 매슬로우와 아들러 그리고 에니아그램 등을 공부하면서 자기를 발견해 갈 필요가 있다. 그리고 다음과 같은 질문을 성찰해 보기 바란다. 나는 누구인가? 나는 무엇을 하려고 하는가, 즉 나의 목표는 무엇인가? 나의 목표와 관련해서 내가 감당해야 할 책임은 무엇인가? 나의 성격이나 인성은 그 목표에 합당한가? 그렇다면 나는 무엇을 해야 할 것인가?

6. 마음디자인 명상

지금처럼 세상이 정신없이 빨리 변화해 가는 시대는 인류 역사상 일찍이 없었다. 미래는 4차 산업혁명의 시대라고 말하고 있고, 4차 산업혁명 시대에 중요한 화두는 단연 인공지능(AI)일 것이다. 미래에는 인공지능이 여러 분야에서 인간을 대체하리라는 것은 확실해 보인다. 인공지능과 함께 이 시대의 중요한 화두 중에 하나는 디자인이다. 인공지능의 시대가 활짝 열려도 디자인의 중요성은 전혀 줄어들지 않을 것이다. 건축도, 스마트폰도, 냉장고나 TV 같은 전자기기도, 인공지능의 꽃이라고 불러도 좋을 로봇도 모두 디자인이 강조되고 있다. 나는 오랜 세월 동안 명상을 즐겨왔는데, 문득 이제는 삶의 겉껍질들만이 아니라 삶 자체도 디자인해가야 하는 것이 아닌가 하는 생각을 하게 되었다. 그러려면 삶의 청사진인 마음을 먼저 디자인해야 할 것이다.

사실 인류 역사상 수많은 현자들, 철학자들, 사상가들이 마음 디자인이라는 말만 쓰지 않았을 뿐이지 내용상으로는 마음 디자인에 대해 보석 같은 수많은 지혜의 말들로 사람들을 가르쳤다. 내가 모아놓은 지혜의 말들을 책으로 쓰면 수백 쪽의 책으로도 부족할 것이다. 그리고 나는 그런 지혜의 말들을 이미 내가 쓴 『치유명상』, 『마음디자인』, 『넓이와 깊이』 등의 책에 실어놓았다. 여기서는 그 책들에 실려 있는 내용 중에 중요하다고 생각되는 일부를 새로운 시각으로 정리하여 소개하고자 한다. 이 책으로 명상의 기본적인 내용을 익힌 후에 그 책들을 더 읽어보기를 권한다. 일체유심조(一切唯心造), 즉 모든 것은 마음먹기에 달렸다. 행복한 마음을 디자인한 사람은 행복하게 살 것이고, 불행한 마음을 디자인한 사람은 불행하게 살 것이다. 그물에 걸리지 않는 바람 같은 마음을 디자인한 사람은 대자유인으로 살 것이

고, 틀에 갇힌 폐쇄적인 마음을 디자인한 사람은 전전긍긍하며 쫓기는 짐승처럼 살 것이다. 여기에서 정말 중요한 한 가지 사실이 있다. 지혜의 말로 마음을 디자인 했어도 이것을 인지의 차원에서 머무르면 별로 효과가 없다. 지혜의 말로 마음을 디자인 하면 그것을 의식 속으로 스며들게 해야 한다. 지혜의 말로 디자인한 마음을 의식 속으로 스며들게 하는 방법은 내가 알고 있는 한 명상이 최고의 도구이다.

윌리엄 제임스(William James)는 "생각이 바뀌면 행동이 바뀌고, 행동이 바뀌면 습관이 바뀌고, 습관이 바뀌면 인격이 바뀌고, 인격이 바뀌면 운명도 바뀐다."고 말했다. 여기에서는 내가 운명도 바꿀 수 있는 매우 중요하다고 생각하는 몇 가지의 마음의 태도를 제시한다. 그러나 좀 더 다양하고 깊이 있는 내용들은 내가 쓴 세권의 책, 즉『치유명상』,『마음디자인』,『넓이와 깊이』등을 참고하기 바란다.

1. 긍정적인 마음을 가져라
2. 하는 일에 최선을 다 하되 결과에 집착하지는 마라
3. 감동하고 감탄하라
4. 감사하라
5. 전체를 보는 마음의 눈을 만들어라
6. 높은 자존감을 가져라
7. 매일 숨 쉬듯 자연스럽게 자비명상을 하라
8. 죽음과 친하라

죽음과 친해지는 방법 중에 하나로 죽음명상이 있는데, 여기서는 자신의 장례식 보기 명상을 한 가지 소개하려고 한다.

-사신의 장례식 보기 명상-

　눈을 부드럽게 감고, 몸의 긴장을 풀고, 얼굴에는 미소를 띤 채 깊은 호흡을 하며 고요 속으로 들어간다. 당신의 장례식이 거행되고 있다. 많은 사람들이 왔다. 그들의 얼굴 표정을 살펴보라. 그들은 당신의 죽음에 대해 슬퍼하고 있는가? 그들은 당신에 대해서 수군거리고 있다. 그들의 소리를 가만히 귀 기울여 들어보라. 뭐라고 하고 있는가? 좋은 사람이 죽어 애석하다고 말하는가, 아니면 나쁜 짓만 하다 잘 죽었다고 하는가? 당신은 그들에게 하고 싶은 어떤 말이 있는가? 있다면 어떤 말이 하고 싶은가? 이제 당신의 시신이 누워 있는 관이 묘지로 운반되고 있다. 그것을 바라보라. 이제 파놓은 땅 속에 당신의 관이 묻히고 사람들이 흙을 덮는다. 관 위에 떨어지는 흙 소리를 들어보라. 생생하게 들어보라. 어떤 느낌이 드는가? 이제 장례식이 다 끝나고 슬피 울던 당신의 사랑하는 가족과 친구들이 하나, 둘 떠나가고 있다. 그들이 모두 당신의 무덤을 떠난 후 당신은 홀로 남았다. 어떤 느낌이 드는가? 그 느낌 안에 잠시 머물러 보라. 이제 눈을 뜨고 현실로 돌아오라. 하늘은 여전히 푸르고, 당신이 사랑하는 사람, 미워하는 사람도 여전히 거기에 그대로 있다. 어떻게 살 것인가? 이제 그들에게 유언을 써 보라. 정말로 하고 싶은 이야기를 그대로 써 보라. 그리고 천천히 읽어 보라.

5. STEAM 가나안특강
우주배경복사와 창세기 1장 1-3절

최승언 (서울대학교 교수)

천문학자들은 우주의 나이가 137.99±0.21 억년이라 한다. 10년 전만 하더라도 우주의 나이는 100~200억년 정도라고 어림하던 것이, 이제는 137.99라고 유효숫자를 쓰고 있다. 이

STEAM가나안교회_최승언 교수 ©박춘화

는 천문학에서의 관측 기술이 지난 30년 동안 비약적으로 발전하였기 때문이다. 천문학에서 관측되는 우주의 밤하늘 사진은 일반적인 사진과는 비교가 된다. 일반적인 사진은 사진을 찍는 그 순간의 모습만을 보이지만 우주를 향한 밤하늘의 사진([그림 1] 참조)은 우주의 과거와 현재를 모두 보여준다. 이러한 사진은 지상에 위치한 망원경보다는 지구 대기 밖으로 띄어진 우주 망원경으로 가능하다. 가시영역을 관측하게 해주는 우주 망원경은 허블 우주망원경(Hubble Space Telescope, [그림 2] 참조)으로 이 망원경으로는 매우 멀리까지도 관측 가능하다([그림 3] 참조). 2010년에는 우주가 태어나서 4.8억년 후(지금으로 부터는 133.2억 년 전 까지)의 모든 천문 현상을 가시광선과 적외선 영역에서 관측할 수 있다. 즉 가까이 있는 천체는 그 천체의 빛이 우리 지구까지 오는데 조금 밖에 걸리지 않지

[그림 1] 허블우주망원경이 관측한 우주의 한 방향 부분

만, 먼 천체는 그 천체의 빛이 지구까지 오는데 아주 긴 시간이 걸린다. 예를 들어 태양은 우리 지구로부터 1억 5천만 km 떨어져 있다. 빛은 1초에 30만 km를

진행하기에 태양에서 출발한 빛은 지구까지 오는데 8분 20초 정도가 걸린다. 우리가 지금 태양 사진을 찍으면, 그 태양은 바로 8분 20초 전의 과거 태양의 모습이다. 120억 광년[1] 떨어져있는 천체를 지금 사진으로 찍으면 사진에 나타난 천체는 바로 120억 년 전 과거의 그 천체이다. 그러나 지금 그 천체가 어떤 모습으로 변해 있을까는 알 수가 없다. 단지 우주의 관측에서는 천체의 거리가 곧 우주의 시간과 관련이 있다. 따라서 우주에서 멀리 있는 천체를 관측하면 할수록 우리는 우주의 과거의 모습을 관측하게 된다. 따라서 우리

[그림 2] 허블우주 망원경

는 우주의 과거
의 모습을 물리
학 이론이 아닌
관측(목격)에
의하여 연구할
수 있다.

[그림 3] 우주망원경으로 관측 가능한 거리

　이제 우주에서 더 과거의 모습을 연구하기 위하여 더 멀리 있는 천체를 관측하여야 한다. 그런데 우리가 관측 가능한 가장 멀리 있는 천문 현상은 과연 무엇일까? 대답은 우주 배경 복사이다. 우리는 허블(Edwin Hubble)이 발견한 허블의 법칙[2]을 들은 적이 있다. 이 법

[그림 4] 우주배경복사의 관측 역사

칙은[3] 지구에서 멀리 위치한 은하일수록 그 은하의 후퇴속도가 빠르다는 것이다. 허블의 이 발견은 현재 우리 인류가 위치하고 있는 우주가 팽창하고 있다는 것이다. 그렇다면 과거에는 지금의 우주보다 더 작았을 것이며, 태초에는 하나의 특이점에서부터 이러한 팽창이 일어났을 것으로 생각하였다. 이러한 생각을 처음으로 한 물리학자는 르메트르(Georges Lemaitre) 이었다. 그는 벨기에의 가톨릭 성직자이기도

하다. 그는 우주가 최초에 원시 원자로부터 출발하였다는 가설을 제안하였다. 물론 그의 원시 원자 가설이 현재의 빅뱅 우주론에서는 우주 최초의 특이점(singularity)으로 바뀌었을 뿐이다. 그의 생각은 이어져서 당시 소련의 천문학자였던 가모프(George Gamow)에 의하여 우주가 특이점으로부터 시작되었다면 즉 최초의 빅뱅[4]에 의하여 우주가 팽창한다면 우주 초기에는 온도가 매우 높기에 원소의 합성이 가능하여 수소와 헬륨이 우주 초기 3분 안에 만들어 질 수 있고, 시간이 지남에 따라 우주의 온도가 내려가면서 우주적인 원소의 합성은 끝나고, 수소와 헬륨의 원자가 중성상태로 되면서 전자기파가 자유로워져 이 전자기파가 우주의 팽창에 의한 적색편이를 거쳐 137억년 후 현재에는 절대온도 3도 정도에 해당하는 흑체복사인[5] 우주 배경 복사로 관측됨을 예측하였다.

1965년 펜지아스와 윌슨은 아주 우연히 우주배경복사를 발견하여 노벨상을 수상하였다. 우주배경복사의 발견은 호일(Fred Hole)의 정상 상태 우주론보다는 가모프(George Gamow)의 빅뱅 우주론의 손을 들어 주었으며, 인류가 관측한 우주에서 최고로 오래 전의 과거 모습인 것이다. 1965년의 지상관측 이후에 1992년 COBE 위성과 2003년 WMAP 위성은 각분해능을 높혀 우주배경복사를 관측하였다. [그림 4]는 우리가 세계지도를 한 장의 평면에 표현하듯 우주의 모든 방향에서 오는 우주배경복사의 세기(intensity)를 타원 안에 표시한 것이다. 타원의 가운데로 지나가는 복사의 세기가 높게 나타나는 영역은 우리은하 즉 은하수로부터 방출되어 나오는 전자기파의 세기를 나타낸 것이다. 또한 우리 은하 내의 어떤 천체들에 의해서 혹은 우리 은하 밖의 어떤 천체들에 의해서 복사세기가 높은 영역들이 나타난다.

만약 이러한 천체들에 의하여 나타나는 영역들의 복사세기를 제거하고, 여기서 설명하기 어렵지만 전 우주에 대한 지

[그림 5] WMAP의 7년간의 관측에 의한 2010년 우주배경복사의 모습. 밝고 어두운 영역 간의 온도차는 K 정도이다. (http://en.wikipedia.org/wiki/WMAP)

구의 운동에 의한 도플러효과를 제거한다면 우주 배경복사는 어떻게 나타날까? [그림 5]와 같다. 물론 이 그림에서 밝고 어두운 곳의 온도차는 ⊠ K로 아주 작다. 즉 2.728K에 해당하는 흑체복사를 우주의 어느 방향으로부터도 관측되지만 ⊠ K정도의 비등방성이 있다는 것이다.

이 비등방성은 매우 중요한 의미를 갖는다. 만약 우주배경복사가 이러한 비등방성이 존재하지 않는다면 [그림 6]과 같은 우주의 '대규모 구조'가 존재하지 않았을 것이다. 쉽게 이야기하면 우리 은하

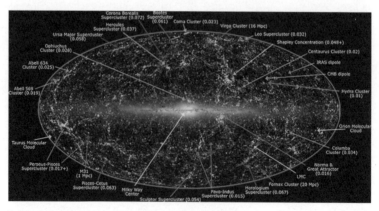

[그림 6] 은하의 무리로 이루어진 우주의 '대규모 구조'

도 존재 않았
을 것이고, 태
양도 지구도
없으며, 당연
히 우주를 지
금 연구하는
인류도 존재
하지 않았을
것이다. 이러
한 비등방성

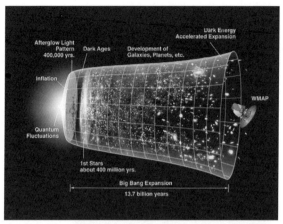

[그림 7] 시공간좌표계로 표시한 우리 우주의 시간에 따른 모습

이 우주배경복사에 존재하기에 우리 우주의 모든 구조가 가능하다.

우주의 역사를 시공간 좌표계로 표시한 도표가 [그림 7]이다. 이 그림은 빅뱅이론과 천문 관측에 의하여 알려진 천문학적인 사건을 우주의 시간에 따라 표시한 것이다. 이 그림에 의하면 우주배경복사의 모습은 우리우주가 태어나 약 40만년 정도 지났을 때의 우리 우주의 모습을 보여준다. 물론 그 때에는 태양계도 없고, 은하수도 없다. 단지 그 때의 온도에 해당하는 수소와 헬륨으로 이루어진 물질과 빛만이 섞여 있을 뿐이다. 이는 무엇을 의미하는가? 비등방성으로 관측되는 우주배경복사의 모습으로 보이는 물질의 분포는 137억년 후의 모습을 그 안에 담고 있다는 것이다.

그런데 이 우주배경복사의 비등방성은 어디서 온 것일까? [그림 8]을 보면 우주의 $t=0$의 상태를 **양자섭동상태**라고 표현하고 있다. 이 섭동의 시간 척도는 대략 ▭초이고, 이때부터 실제의 시공간이 만들어 진다고 할 수 있다. 우주 태초의 양자섭동상태의 반영이 우주배경복사의 비등방성이다. 양자섭동상태의 시간척도 및 공간척도는 하이젠베

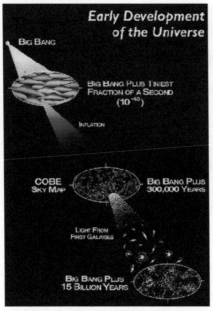

[그림 8] 우주배경복사와 관련된 천문 현상

르그(Werner Heisenberg)의 불확정성 원리를 이용하여 얻을 수 있다.

[그림 9]에서 보면 50만년 근처에 photons decouple=CMB라고 적혀 있다. photons decouple은 빛이 물질과 분리되는 시기라는 의미이다. 우주가 팽창하여 온도가 내려가면 빛은 우주의 팽창에 의하여 그 파장이 점점 길어지고, 에너지가 감소한다. 즉 불질을 이온화시킬 수 있는 능력이 없다. 그래서 빛은 물질과 분리되어 이제 137억년 후의 우리도 관측할 수 있게 된 것이다. 그래서 CMB(cosmic micro background radiation 즉 우주 배경 복사)와 같이 놓게 된 것이다. 이 그림의 위 화살표 들은 우주에서 작동하는 네 가지 힘들이 언제 분리되는지를 보여 주고 있으며, 아래의 화살표들은 언제 어떤 입자들이 만들어 지는 지를 보여 준다. 예를 들어 수소와 헬륨은 질량비로 대략 3:1의 비율로 우주 생성 3분 안에 만들어 짐을 보여 주고 있다. [그림 7]에서 보면 우주 생성 후 4억년 정도가 지나서야 우리우주에 첫 번째 별들이 탄생하여 비로소 다시 가시광선을 보게 된다. 그 사이는 가시광선이 없기에 우리 눈으로 볼 수 없기에 '우주의 암흑시대(dark age)'라 부른다. 빛의 분리가 일어난 시기 전에는 빛의 에너지 밀도가 물질의 에너지 밀도보다 더 큰 시대였다. 이 시대를 '복사시대'라 부른다.

이 복사시대에는 전자기파의 충돌에 의하여 물질이 만들어 진다. 그러나 빛의 분리 후에는 물질이 우세한 '물질시대'가 된다. 이 시기에 암흑시대가 있는데 이 때에 첫 번째 별들이 만들어

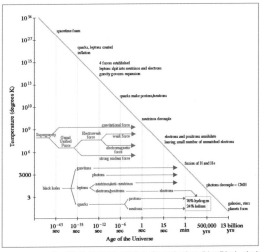

[그림 9] 우주의 시간과 온도에 따른 천문학적 사건

지게 된다. 그리고 이 첫 번째 별들에서 방출되는 가시광선에 의하여 '우주의 르네상스시대'가 된다. 그리고 은하, 은하단, 우주의 대규모 구조가 그 후에 점진적으로 만들어 지게 된 것으로 보인다. 이제 우주 생성후 70억년 정도가 지나면 물질의 밀도보다 암흑에너지의 밀도가 더 커져서 우리우주는 가속팽창하게 된다. 아직은 암흑에너지의 정체가 무엇인지 알 수 없지만 가속팽창에 의하여 더 이상의 우주에서의 구조는 만들어지지 않는 듯하다.

이제 창세기 1장 2, 3절을 보면 "창 1:2 땅이 혼돈하고 공허하며 흑암이 깊음 위에 있고 하나님의 신은 수면에 운행하시니라 창 1:3 하나님이 가라사대 빛이 있으라 하시매 빛이 있었고"라고 써져 있다. 구약성경학자들이 역사비평을 통하여 어떻게 해석을 하는지에 관심을 가져야 하겠지만 천문학을 공부하는 나로서는 이 구절을 이렇게 해석하고 싶다. 즉 "땅이"를 "초기 우주는"으로 "혼돈하고 공허하며"를 "양자 섭동

상태에 있으며", "흑암이 깊음 위에 있고"를 "아직 빛은 자유롭지 못하고, 광학적으로 깊은 상태에 있으며(즉 우주배경복사 前이라는 의미)", "하나님의 신은 수면에 운행하시니라"를 "우주의 현재에 대한 밑그림이 이미 우주배경복사의 안에 들어있다"라고 말이다. 그리고 3절에 가서 "빛이 있으라 하시매 빛이 있었고"를 "이제 빛이 자유로워 져서 우리에게 우주배경복사로 관측되게 되었다"로 읽고 싶다. 천문학적인 연구 결과가 성경의 내용을 증명, 확인하는 것이 아니라 천문학적인 결과를 가지고 성경의 내용을 이해하고자 그렇게 해석해 보고 싶은 것이다. 그러면 하나님의 우주 창조는 창세기 1:1절에 이미 나와 있다. "창 1:1 태초에 하나님이 천지를 창조하시니라" 즉 "천지"는 "시공간"을 가리킨다. 시공간 창조의 순간은 천문학에서는 일 때의 양자섭동상태이다. 이 상태에서 우리우주의 시공간 창조를 어떤 과학자들은 포텐샬(potential)을 가진 가상의 시공간(virtual space)에서 실제의 시공간(real space)으로 자발적 천이를 했다고 한다. 이 현상은 자발적이기에 저절로 일어나는 것 같이 보이지만 매우 우발적인 과정(accidental process)이다. 하나님의 처음 창조와 어떤 관련이 있어 보인다.

또한 [그림 9]에서 보여주는 초팽창 시대(inflation era), 쿼크 시대, 핵융합시대 모두 창세기 1:2, 3과 같이 하나님의 계속 창조(혹은 섭리)와 어떤 관련이 있는 것으로 인식된다. 나는 하나님의 활동(Divine Action)=우리우주(혹은 세계)라는 등식을 사용하기를 좋아 한다. 우리 우주를 통하여 하나님의 활동을 미루어 짐작 할 수가 있을까? 로마서 1장 20절 전반에 "창세로부터 그의 보이지 아니하는 것들 곧 그의 영원하신 능력과 신성이 그가 만드신 만물에 분명히 보여 알려졌나니"라고 써져 있다. 우리 우주를 연구하다보면 창조 1장 1절의 주어인 하나님에 대하

여 알 수 있지 않을까하는 기대감이 있다. 우주배경복사의 물질의 분포로부터 은하, 태양계가 형성되려면 만유인력의 법칙인 중력의 법칙이 우주의 시간과 장소에 대하여 다르면 안 된다. 즉 이 힘은 우주적인 시공간을 통하여 항상 있기에 만유인력(universal attractive force)이라 부른다. 이는 무소부재하시고 신실하신 하나님의 모습을 반영하는 것이리라. 천문학의 연구 결과들은 하나님께서 창조하고 섭리하신 피조 세계의 일부분을 설명할 수는 있을 지라도 모든 것을 설명한다는 것으로 생각하는 것은 착각일 것이다. 왜냐하면 과학의 연구 틀과 그 틀을 통하여 얻어진 지식들이 피조 세계를 모두 설명하기에는 제한이 있기 때문이다. 이는 괴델의 불완전성 정리[9]에 의하여 설명되어 질 수 있다고 생각된다.

1) 1 광년은 빛이 1년 동안 진행한 거리를 나타낸다. 1광년은 1조 4,670억 km이다.

2) 허블의 법칙을 허블-르메트르 법칙이라 부르기로 2018년 30차 국제 천문 연맹에서 결정하였다. 그러나 저자는 휴머슨(Milton Humason)이라는 이름을 더해서 부르는 것이 더 타당하리라 생각된다.

3) 허블의 법칙은 은하까지의 거리를 r, 후퇴속도를 v라 할 때, $v = H_o r$ 로 표시한다. 이 방정식에서 H_o를 허블상수라 하고, 현재의 허블 상수의 값은 대략 $H_o \approx 75 Km/sec/Mpc$ 인데 이 허블상수의 역수가 대략의 우주 나이이다. 현재의 허블 상수의 값을 사용하면 편평한 우주에서 우주의 나이는 $\frac{2}{3H_o} \approx$ 100억년정도가 된다.

4) 빅뱅(Big Bang)이라는 말은 정상 상태 우주론(steady stateuniverse)을 주장하던 영국의 천문학자 호일(Fred Hole)이 1949년 영국의 BBC 방송에 나와 우수개 소리로 가모프의 우주 팽창 이론을 반박하면서 붙여준 이름이 계속 불려지게 되었다. 우리나라에서는 대폭발이라고 번역해 왔지만 이는 시공간의 팽창을 의미하기에 공간 안에서의 일반적인 폭발과는 다른 의미를 갖는다.

5) 흑체복사는 일정한 온도를 가진 흑체가 방출하는 연속스펙트럼이다. 흑체가 일정한 온도를 갖는 이유는 흑체를 가열하는 에너지와 냉각하는 에너지의 량이 같기 때문이다. 이 흑체는 외부로부터의 모든에너지를 흡수하여 자신의 에너지를 높이고(가열하고), 자신의 온도에 해당하는 복사(radiation)를 방출하면서 자신의 에너지를 방출한다(냉각한다).

6. 후마니타스 가나안특강
기독교와 인문학 및 인문주의*

고재백 (국민대학교 교수, 기독인문학연구원 대표)

1. 인문학 붐의 시대와 한국 교회

후마니타스가나안교회 특강_고재백 교수 ©박춘화

인문학이 우리나라 대학과 학문생태계에서 심각한 위기를 맞았다
는 진단이 내려진 것은 오래되었다. 그 위기감은 현재에도 여전해 보
인다. 인문학이란 인간과 사회의 과거에 대한 비판적 성찰과 현재에
대한 냉철한 문제의식과 합리적 분석, 그리고 미래에 대한 합당한 전
망과 적절한 대안 제시라는 고유의 역할을 지니고 있다. 그런데 오늘
날 대학과 학계에서 인문학이 이런 본연의 역할을 제대로 감당하지
못하고 있다는 자성과 비판이 거세다. 더욱이 상아탑의 인문학이 생

* 이 글은 필자가 이전에 발표한 글 "기독교인문학과 역사학" 『기독교와 인문학』제10호
(2008, 12)의 일부 내용을 수정하고 보완한 것임.

존의 위기에 직면해 있다는 한숨이 곳곳에서 들린다.

인문학 위기의 원인에 대해 그동안 여러 진단 결과가 제시되었다. 학문 외적으로 보면 경제적 풍요와 시장적 가치 창출이 지고의 목적으로 간주되는 사회적 흐름 속에서 인문학의 존재 의의와 가치가 평가절하 되었다고 한다. 우리 사회의 급속하고 압축적인 경제성장에 따라서 극한 상업주의가 팽배해졌고, 이에 따라서 정신과 물질의 불균형이 발생하면서 정신문화가 지체되었기 때문이라고도 한다. 학문 내적으로 보면 인문학이 여러 분과학문 체계로 세분화됨으로써 인간과 그를 둘러싼 사회에 대해 총체적으로 접근하고 인식하지 못하는 한계를 드러냈다고도 한다. 그래서 근대사회가 당면한 문제를 설명하고 바람직한 해결책을 제시하는 데에 인문학이 제 역할을 하지 못했다는 것이다.

그런데 대학과 학계의 울타리를 벗어나면 가히 인문학의 붐이라 할 현상들을 목격하게 된다. 인문 교양서가 출판 시장의 베스트셀러가 된지 오래다. 수많은 방송을 통해 인문학 강좌가 전파를 탄다. 공공기관과 기업체를 넘어 각종 자생 모임 등에서 대형 강연과 대소규모의 인문학 강의와 독서 모임이 수시로 개최되고 있다. 이런 현상을 한 때의 유행쯤으로 가벼이 보는 사람들도 있다. 그러나 꼭 그렇게만 볼 것은 아닌 듯하다. 몇 해 전부터 지속적으로 곳곳에서 인문학 공부가 열풍을 일으키고 있는 것이 사실이다.

이러한 인문학 붐의 원인은 무엇일까? 다양한 설명이 가능하겠지만, 한국 사회가 내적 성찰에 주목한 점을 무엇보다 앞세울 수 있겠다. 그동안 우리 사회가 외적 성장을 지향하고 타자와 치열하게 경쟁했다면, 이제 사람들이 내적 성숙으로 방향을 전환한 점이 주효한 것으로 보인다. 개인의 내면적 성숙, 그리고 성숙한 사회를 향한 길을

모색하며 인문학의 필요성과 효용성에 눈뜨게 된 것이다. 더욱이 요즘음 제4차 산업혁명의 도래와 함께 인간과 기계의 경계가 허물어지도록 천지가 개벽할 문명사적 전환이 예고되고 있다. 이런 때에 사람들은 인간과 세계에 대한 전통적 이해에 대해 의문을 던지게 되었고, 무엇보다 인문학에서 그에 대한 해답을 찾으려 애쓰고 있다.

이처럼 인간에 대해 인문학을 바탕으로 삼아 질문하고 답을 찾는 과정과 풍조를 인문주의(Humanism) 사조라 부를 수 있겠다. 넓은 의미에서 볼 때 인문주의란 '인간의 가치와 존엄을 강조하고, 인간의 삶과 조건에 우선적으로 관심을 두는 사상과 사조'를 말한다. 많은 이들이 휴머니즘을 인본주의 혹은 인간중심주의로 해석하는데, 이는 오해를 불러일으키기 쉽다. 긴 역사적 흐름을 고려할 때 인문주의로 번역하는 것이 적절해 보인다. 그 이유에 대해서는 뒤에서 다루도록 하겠다.

인문학이나 인문주의에 대한 한국 교회의 인식과 반응은 복잡다단해 보인다. 개인적인 경험과 많은 이들의 경험담에 따르면 많은 기독교인들이 인문학과 인문주의에 대해 부정적인 것으로 보인다. 어떤 이들은 인문학과 인문주의가 기독교 신본주의에 대립하는 인본주의이자, 계시종교를 부정하는 반기독교적 사상쯤으로 치부하고 적대시한다. 다른 이들은 이들이 기독교와 기독교인의 신앙에 해를 끼치지 않을까 경계하는 태도를 보인다. 또 다른 이들은 바울의 고백을 인용하며 이것들을 몽학선생이나 혹은 배설물로 여기고, 이것들이 기독교나 신앙생활과 무관하거나 불필요하다며 무시하거나 경시하는 태도를 보이기도 한다. 물론 이와 달리 일부 기독교인들은 인문학과 인문주의를 적극 수용하여 신학과 신앙을 풍요롭게 하려고 노력한다. 기독교와 인문학—인문주의의 관계를 도대체 어떻게 이해할 것인가? 인문학 붐의 시대에 한국 교회는 어떻게 대응할 것인가?

2. 인문학과 인문주의

인문학은 인간 자신을 탐구의 대상으로 삼는 학문이다. 동양의 지적 전통에 따르면, 인문은 '인간의 무늬'라는 말이고, 인문학은 인문을 다루는 학문이다. 하늘의 무늬인 천문(天文)과 대비하여 사람의 무늬를 가리키는 인문(人文). 참 멋스러운 말이다. 인문학은 영어로 휴매너티스(humanities)에 해당한다. 이 용어는 서양 고대시대에 시작하여 중세를 거쳐 근대 시대까지 지속되었던 학문, 즉 스투디아 후마니타스(studia humanitas, 인문 연구)에서 유래한다. 고대 로마 공화정 시기의 정치인이자 사상가인 키케로(Marcus Tullius Cicero, BC 106~43)의 정의에 따르면 후마니타스는 '인간의 품성을 도야하고 함양하는 품위 있는 글과 예술의 힘'을 말한다. 이것은 우리말의 '교양'에 해당한다. 결국 인문학이란 사람의 무늬를 다루는 학문이자, '인간의 품위에 가장 잘 어울리는 교양학문'을 일컫는다. 15세기 르네상스 시대에 인문주의자들은 이들 인문학을 '인간을 가장 완전하게 만들어 주는 최고의 학문'(레오나르드 브루니, Leonardo Bruni, 1370~1444)이라거나, '인간의 정신을 고귀하게 하고 신체의 재능을 최고도로 발휘하게 하는 학문'(피에르 베르제리오, Pier Paolo Vergerio, 1498~1565)이라고 상찬했다.

인문주의란 14-16세기 르네상스 시대에 본격화한 서유럽의 사상이자 시대정신이었다. 인문주의를 정의하는 것은 여전히 학자들의 과제로 남아 있고, 논쟁적인 주제이기도 하다. 다만 그동안의 연구에 따르면, 르네상스 시대의 인문주의는 당대의 인문주의자들이 중세의 신학 중심의 학풍과 문화를 비판하면서 인문학의 필요성과 효용성을 강조했던 교육이념이자 교육운동에서 시작되었다. 이들은 중세의 교육이 종

교에 초점을 맞추어 추상적인 논리학, 자연철학, 스콜라 철학에 갇혀 있었다고 보았다. 그래서 중세를 '암흑기'라고 불렀다. 이들은 중세와 달리 고대 그리스와 로마의 고전 문헌과 언어를 중심으로 인문학의 연구와 교육을 강조하는 보편적이고 현세적인 '교양교육'을 추구했다. 이를 위해 중세의 종교적이고 추상적인 논리학, 자연철학, 스콜라 철학을 벗어나고자 했다. 대신에 현실과 관련된 7개 교양과목(문법, 수사, 논리, 산수, 기하, 천문학, 음악)과 더불어 시, 윤리, 역사 교육을 강조했다. 고대 로마 시대의 후마니타스 개념이 다시 등장하여 시대정신이 되었기에 그 시대를 후대의 역사가들이 '부활'과 '재생'이라는 의미를 지닌 '르네상스'(Renaissance)라고 불렀다.

인문주의의 요체는 바로 인간이해이다. 인간을 제대로 이해하고 공감하며 인간사의 미래상을 제시해주려는 것이 인문주의이다. 교양 교육은 인간의 정신과 신체의 조화, 지혜와 수사의 결합, 교양과 덕성의 함양을 지향했다. 이를 위해 고전 중심의 인문학 교육을 강조했던 것이다. 르네상스 인문주의는 교육운동에 멈추지 않고, 새로운 인간관을 바탕으로 삼아 중세를 극복하고 근대적인 사고와 문화를 형성시킬 지적 토양을 마련했다. 중세사상은 인간 대신에 신, 현세보다 내세를 지향했다. 그리고 인간을 무엇보다 원죄에 따른 죄인으로 바라보면서 금욕적 고행과 자기 부정적 삶을 강조했다. 이와 달리 인문주의는 인간의 존엄성과 자아와 개성을 강조함으로써 인간 중심, 개인주의, 이성과 합리주의를 지향하는 근대적 의식을 형성하는데 기여했다. 그리고 현세의 가치를 재발견하고 이를 기반으로 한 낙관적인 삶의 태도를 제공했다.

인문학과 인문주의는 과찬을 경계하더라도 인간의 정신과 사유 과정에 주는 유익이 결코 작지 않다. 오늘날 인문학은 다소 좁은 의미에서

문학과 역사와 철학이라는 세 가지 분과학문으로 분류된다. 인간의 삶의 내용을 충실하게 담고 있는 문학을 통해서 우리가 경험한 것과 경험하지 못한 것까지 상상하고 사고할 수 있다. 인간의 삶의 흔적을 되짚어보며 인간사의 모습과 원리를 궁구하려는 노력이 역사이고, 역사의 거울을 통해 우리는 현재 우리의 모습을 알 수 있고, 미래상을 그려볼 수 있다. 진리의 원리를 추적하고, 인간과 이를 둘러싼 세계와 우주의 원리를 탐구하도록 돕는 것이 철학이다. 이들 인문학의 도움이 없이 어떻게 인간과 인간사를 잘 인식하고 이해할 수 있겠는가?

이러한 인문주의적인 인문학은 인간의 근원적 사고능력을 기르고, 이를 실천하도록 돕는다. 그것이 바로 교양의 힘이기도 하다. 인문학자들과 교양교육학자들이 공통적으로 강조하는 사고능력이란 바로 비판적이면서 창조적인 사고, 분석적이면서 융합적인 사고, 사물과 사건에 대한 질적이고 양적인 사고라고 말한다. 이러한 사고에 그치지 않고 다양한 사람들과 글과 말로서 효율적으로 의사소통할 수 있는 능력을 길러주는 것이 인문학 교육이자 교양교육이기도 하다. 오늘날 우리 사회가 이러한 인문주의적 교양 능력을 그 어느 때보다도 필요로 하고 있지 않은가 싶다.

3. 기독교와 인문학

그러면 인문학은 기독교와 어떤 관계를 맺고 있는가? 이 질문에 대해 역사적으로 답을 찾아보자. 우리 시대 대표적인 기독교 인문학자 김용규 선생은 기독교 2천년의 역사를 한 마디로 '신학과 인문학 사이의 대화'의 과정이었다고 말한다. 이 설명 틀에 전적으로 동의한다. 인문학

과 신학은 지난 2천 여 년 동안 상호 간의 영향과 공존 및 갈등과 대립 그리고 통합과 융합을 포함하는 폭넓은 과정을 거쳐 왔던 것이다.

김용규 선생은 인문학과 신학의 관계의 역사를 매우 잘 요약해서 설명해 주고 있다.[13] 그가 제시한 설명 틀은 이 긴 역사의 흐름을 다소 도식적이고 지나치리만큼 단순화하여 정리하고는 있지만, 꽤나 명쾌하다. 그의 설명을 따라가면서 그의 개념을 필자 나름대로 재해석하여 이 관계를 추적해 보자. 그는 이러한 정의에서 출발한다. "기독교 신학은 지난 2000년 동안 성서의 계시와 시대의 인문학, 신앙과 이성, 헤브라이즘과 헬레니즘, 즉 서로 이질적이고 때로 상반되는 둘이 만나 빚어낸 거대하고 아름다운 정신적 구조물"이다. 한 편으로 성서의 계시와 신앙과 헤브라이즘을 중심으로 삼는 신학적 가치가 한 축을 이룬다. 다른 한편으로 인문학과 이성과 헬레니즘을 중심으로 삼는 인문주의적 가치가 다른 한 축을 이룬다. 이 두 가치관이 만나 융합하면서 각 시대마다의 독특한 신학과 신앙 문화를 창조해냈다는 것이다. 이것이 기독교 역사에 담긴 내용이라는 것이다.

좀 더 역사적이고 구체적으로 기독교 지성사를 살펴보자. 김용규 선생의 설명대로 2천 년 기독교 지성사는 용광로와 같았다. 이질적인 가치관과 사상을 "배척하지 않고 오히려 끌어안아 마침내는 자기의 것으로 만듦으로써 스스로 풍성하고 강해지는 길"(100쪽)을 걸어왔던 것이다. 그의 설명을 필자 나름대로 정리하면 다음과 같다. 초기 기독교의 형성 과정에서 정통 신학이 플라톤주의와 비판적이면서도 창조적인 대화를 거치며 형성되었다. 중세 기독교 문명 시대에는 중세 신학이 아리스토텔레스주의를 만나 대화하고 융합하여 스콜라

학문을 완성했다. 근대 시대 초기에는 르네상스 인문주의를 토대로 삼아 종교개혁 신학이 탄생했다. 근대 시대에는 신학이 계몽철학과 자연과학을 만나서 융합하기도 하고 또 대결하면서 다양한 신학 사상들이 분화하며 발전하였다. 이러한 만남과 대화, 융합과 대결의 과정은 긍정적으로나 부정적으로 기독교뿐만 아니라 서양문명에 지속적인 영향을 끼쳤다. 그 과정은 일방적이거나 단선적이지 않고 매우 복잡하고 상호적이며 역동적인 역사였다.

이러한 지성사의 대화는 과거의 역사뿐만 아니라 현재의 진행형 현상이다. 미래도 마찬가지의 과정을 거치지 않을까 여겨진다. 이러한 대화는 신학뿐만 아니라 인문학의 영역이기도 하다. 김용규 선생의 확언처럼 이러한 "서로 대립하는 요소들의 통합과 융합을 이뤄낼 수 있는 논리, 지식, 지혜, 경험이"(7쪽) 축적된 결정체로서 기독교 신학이 오늘날 우리가 당면한 문제와 질문들에 대해 답을 줄 수 있다는 점을 주목할 필요가 있겠다. 신학과 인문학의 능동적이고 적극적이며 서로를 배려하고 융합하는 대화의 관계, 이것이 오늘날 한국의 그리스도인들이 특별히 주목할 지점이 아닌가 싶다.

4. 기독교와 인문주의

그렇다면 인문주의는 기독교에 대해 어떤 입장을 가질까? 인문주의는 반기독교적이거나 비기독교적일까? 많은 기독교인들은 인문주의(humanism)를 하나님과 종교를 버리고 인간과 이성 중심의 합리적 사고를 지향하는 것으로 인식한다. 휴머니즘이 기독교 교계에서 인간주의나 인본주의 혹은 인간중심주의로 번역되는 것은 그러한 인식 때문이다.

물론 오늘날 휴머니즘이 부분적으로 이런 성격을 지니고 있는 것은 분명하다. 그러나 그것이 전부는 아니며 휴머니즘의 역사 속에서 늘 그런 것도 아니었다. 특별히 휴머니즘이 본격적으로 형성되고 발전되었던 르네상스 시대와 관련해서 논의할 때는 '인문주의'로 해석되어야 한다.

그렇다면 르네상스 인문주의자들은 기독교에 대해 어떤 태도를 가졌던가? 이들이 인간중심적이고 현세지향적인 가치를 중시했고, 현실 기독교에 대해 신랄하고 공격적으로 비판했던 것은 사실이다. 그러나 그들이 기독교 자체에 대해 회의적이었거나, 그 자체를 거부했던 것은 아니다. 최초의 근대인이라는 평가를 받는 이탈리아 인문주의자 페트라르카(Francesco Petrarca, 1304~1374)는 자신의 입장을 이렇게 강변했다. "지고의 진리와 진정한 행복 그리고 영원한 구원에 대해서 … 나는 분명 키케로나 플라톤을 숭배하는 자가 아닌 그리스도를 숭배하는 사람이다." 이런 인문주의 정신과 활동이 먼저 이탈리아에서 시작되었고, 뒤이어 알프스를 넘어 북서유럽에까지 확산되었다. 북서유럽의 인문주의자들은 신중심의 사고를 전제하면서 이전 중세와 달리 인간을 새롭게 인식했다. 인간을 하나님의 형상으로 창조된 피조물임을 강조하고, 하나님의 뜻에 따라 인간성을 실현하고자 했다. 이를 위해 인문주의적 학문방법과 사고방식을 활용했다. 또한 이런 방식으로 교회의 문제점을 비판하고, 올바른 신앙에 입각한 개혁과 기독교 도덕의 회복을 추구했다. 이러한 북서유럽의 사조를 일컬어 '기독교인문주의'라고 한다.

결국 르네상스 시대의 인문주의가 기독교와 맺은 관계를 한마디로 단정하기는 어렵지만 긴밀했던 것으로 보인다. 당대의 인문주의자들은 대부분 그리스도인 지식인들이었다. 그리고 르네상스 인문주의는 중세 그리스도교 문명의 토대 위에서 고대의 고전 문명을 되살려 새로운 시대를 준비한 '지적 혁명'이라 평가할 수 있다.

5. 인문주의 없이 종교개혁 없다?!

기독교와 인문주의의 관계를 논하면서 개신교의 탄생을 알린 종교개혁의 역사에 특별히 주목하고자 한다. 이 글을 작성하면서 염두에 두는 독자들이 주로 개신교인들이기 때문이다. 더욱이 개신교의 출발을 알린 사건이 바로 종교개혁이고, 한국교회는 누구나 종교개혁의 정신을 계승한다고 자부하기 때문이기도 하다. 개신교 교회와 교인들이 자신의 뿌리를 알면 자신의 정체성을 더욱 분명하게 확인하고 확신할 수 있을 것이다.

두 해 전 종교개혁 500주년이 국내외에서 대대적으로 기념되었다. 국내에서도 수많은 강연과 세미나, 그리고 갖가지 집회가 개최되었다. 종교개혁에 관한 책도 수십 권이 출간되었다. 종교개혁의 정신을 이어받아 한국교회를 개혁하자는 움직임, 그리고 종교개혁의 한계를 직시하고 이를 극복하자는 논의들이 활발했다. 그런데 지금, 축제가 끝난 뒤 휑하니 빈 광장을 보는 것 같은 쓸쓸함을 지울 수 없다. 역사적 사건을 기념한다는 것은 역사를 기억하고, 또한 성찰하는 일을 말한다. 그런데 종교개혁 기념의 해를 보내면서 이런 생각이 자꾸 맴돌았다. 우리는 지금 종교개혁의 정신을 제대로 기억하고 이어받고 있는 것일까? 한국 교회가 과거의 거울에 비추어 현재를 성찰하는 역사의식을 잘 발휘하고 있기는 한가?

'인문주의 없이는 종교개혁 없다.' 이 말은 다소 과장된 것으로 보이지만, 그래도 타당하다. 종교개혁의 역사를 논할 때 일반적으로 중세교회의 부패와 타락, 새로운 대안신학의 등장과 도전, 루터와 칼뱅을 비롯한 개혁자들의 영웅적 활동 등이 강조된다. 그런데 개혁운동의 발발과 진행 과정에서 동력을 제공한 것은 르네상스 시대 인문주의

정신이었다. 인문주의가 없었다면 종교개혁은 우리가 알고 있는 것과는 상당히 다른 양상을 보였을 것이다.

종교개혁은 르네상스라는 시대적 맥락과 인문주의적 사상의 토양 위에서 발생했다. 대부분의 종교개혁 지도자들은 인문주의자들이었다. 대표적인 인물들을 호명해 보자. 스위스 취리히의 개혁자 울리히 츠빙글리(Ulrich Zwingli, 1484~1531), 비텐베르크의 개혁자이자 루터의 평생 동지 필립 멜랑히톤(Philipp Melanchthon, 1497~1560), 스위스 제네바의 개혁자이자 이후 누구보다 개신교 역사에 큰 영향을 끼친 장 칼뱅(Jean Calvin, 1509~1564). 루터(Martin Luther, 1483~1546)의 경우 논란이 있기는 하나, 그도 르네상스 인문주의의 세례를 받았다. 사실 루터는 대표적 기독교인문주의자 에라스무스(Desiderius Erasmus, 1466~1536)와의 인간론 논쟁으로 마치 인문주의를 부정하거나 배타시하는 것으로 보이는 측면이 있다. 그러나 그는 학창시절에 인문학과 인문주의의 풍토 속에서 자라고 공부했다. 개혁신학을 정립하고 이를 목회적으로 실천하는 과정에서 많은 인문주의자들의 도움을 받고, 그들과 협력했다. 개혁 운동 과정에서 그는 인문학과 인문주의적 가치를 토대로 삼아 비텐베르크 대학을 중심으로 교육개혁과 문화개혁을 추진했다. 따라서 루터와 그의 개혁운동에서 인문주의의 긍정적인 영향과 밀접한 연관성을 확인할 수 있다.

결국 인문주의는 서양 근대문명은 말할 것도 없고, 기독교에게 커다란 선물과도 같다. 인문주의와 인문정신은 종교개혁의 시작과 과정에서 큰 동력으로 작용했다. 기독교인문주의는 신중심의 사고를 전제하면서 이전 중세와 달리 인간을 새롭게 인식했다. 인간을 하나님의 형상으로 창조된 피조물이며, 하나님의 뜻에 따라 인간성을 실현하고자하는 인문주의적 인식을 추구했다. 이러한 지향점을 펼치기

위해 인문주의적 학문방법과 사고방식을 활용하고자 했다. 고전어와 고전 원전을 중요시했고, 이러한 지적 활동을 바탕으로 교회문제를 비판하고, 교회의 개혁과 기독교 도덕의 회복을 추구했다. 그리고 인문주의적 가치를 근간으로 삼아 전체 신자들의 평등한 교회 공동체를 세우고자 했고, 새로운 신앙 문화를 만들고자 했다.

6. 종교개혁의 동력 인문주의 정신

특별히 한국 교회의 개혁과 갱신 방안들이 활발하게 논의되는 요즈음 우리가 주목할 개혁정신의 하나가 바로 이 인문주의 정신이 아닌가 싶다. 인문주의 정신의 주요 핵심 중 하나는 비판정신이다. 르네상스 시대의 인문주의자들이 공통적으로 내세운 모토는 "원천으로"(ad fontes!)였다. 고대 문헌에 대한 중세적 해석과 주석을 거부하고 가장 순수한 원형인 원전으로 돌아가자는 것이다. 인문주의자들은 그리스 로마의 고전 문명을 재생시켜서 새로운 문명을 만들고자 했다. 이때 그리스 헬라어 공부와 그리스 철학과 문학 고전의 연구와 교육 열풍이 불었다. 마찬가지로 고래 로마 시대의 라틴어 원전에 대한 발굴과 연구 교육이 함께 이루어졌다.

이러한 배경에서 기독교인문주의자들은 성경과 초대교회의 모델로 돌아가고자 했다. 독일 개혁운동의 중요한 지도자 중 한 명인 멜랑히톤이 대학생들 앞에서 힘주어 외쳤던 말이 바로 "아드 폰테스!"였다. 기독교 인문주의자들에게 있어서 바로 그 원천은 성경이었다. '오직 성경'이라는 종교개혁의 구호는 이런 배경에서 등장한 것이다. 기독교 인문주의자들은 성경과 초기 기독교 고전으로 돌아가자고 했다. 이들을 바탕으로 중세적 전통과 교리를 비판하고 재해석했으며, 새로

운 사고와 정신을 창출했다. 이처럼 인문주의 정신은 바로 비판정신이고, 이것이 새로운 시대에 맞는 대안을 탐구하려는 모험과 창조의 정신을 불러 일으켰다.

이러한 인문주의적 비판정신의 활약상을 두 가지 사례에서 살펴보자. 중세 시대에 교황은 한때 전 유럽에 걸쳐 최고의 종교적 권위와 더불어 세속적 권력을 행사했다. 이러한 교황권의 토대를 해체하는 데에 크게 기여한 것이 인문주의적 문헌 연구였다. 교황 지상권의 근거 중 하나는 콘스탄티누스 황제의 '기진장'이었다. 황제는 로마제국 시기에 공인받지 못한 채 박해 받던 그리스도교를 공인했고, 각종 특혜를 주며 교회를 후원했다. 그러던 황제가 4세기에 서로마 제국을 베드로의 무덤에 바쳤다는 내용을 담은 기진장을 작성했다고 알려졌다. 이를 근거로 삼아서 베드로의 후계자인 교황이 서유럽에 대한 종교적 지상권과 세속적 통치권을 가지게 되었던 것이다. 그런데 이 문서가 4세기가 아니라 8세기에 교황청에 의해 위조되었다는 것이 르네상스 시대에 밝혀졌다. 언어학과 문헌학적 연구를 통해 이러한 사실을 입증한 이가 인문주의자 로렌초 발라(Lorenzo Valla, 1407~1457)였다. 이로써 마침내 중세 최대의 거짓말이 폭로되었다.

인문주의자들의 비판정신은 성경의 원문에까지 이르렀다. 에라스무스는 당대 최고의 기독교인문주의자로 평가받는다. 그는 중세 가톨릭의 표준 라틴어 성경인 〈불가타〉의 문제점을 비판했고, 사제들이 독점한 성경 해석권을 부정했다. 그리고 평신도의 역할을 이렇게 역설했다. "교회의 미래가 성경을 아는 평신도들의 등장에 달려 있다." 그는 그리스어 성경과 대조하여 라틴어 성경의 오역과 오용의 심각성을 간파했다. 그리고 그 위에 세워진 신학 교리와 교회 전통의

잘못을 비판했다. 종교개혁과 관련하여 대표적인 사례는 이렇다. "회개하라." 예수님이 공생애를 시작하면서 외친 첫 일성이다. 그런데 불가타 성경은 이를 "고해하라"로 번역하였다. 그리고 이를 바탕으로 '고해성사'와 면벌의 선행 교리와 전통이 만들어졌다. 그 결과물이 바로 면벌부(indulgence, 免罰符)의 오용과 남용이었다. 바로 이 구절을 원문에 따라 바로 잡고, 중세교회의 잘못된 교리와 전통을 비성경적인 악행이라고 비판했던 이가 바로 에라스무스였다. 그를 뒤이어 1517년 10월 루터가 이 논거를 바탕으로 면벌부의 오남용을 비판하는 95개조 논제를 작성하였다. 이로써 종교개혁이 시작되었다.

7. 인문주의 정신, 우리 시대에 진실 찾기

오늘날 우리 사회의 인문학 붐과 인문주의에 대한 높은 관심이 일정 정도 시대정신을 구현하고 있다. 한국교회도 이런 시대정신에 주목하고 부응하며 내적 성찰과 성숙에 매진해야하지 않을까 싶다. 특히 오늘날 한국교회의 여러 논란들을 주목하면 무엇보다 필요한 것이 인문주의적 사유능력과 비판정신이 아닌가 싶다. 많은 문제들이 이러한 사유능력과 비판정신의 부재나 부족에서 비롯된 것으로 보이기 때문이다.

한국 교회 내부에서 발견되는 인문주의에 대한 오해와 편견이 안타깝다. 개신교 기독교가 뿌리를 삼고 있는 종교개혁이 바로 인문주의적인 운동이었다. 그것은 성경에 바탕을 둔 이성과 양심의 이름으로 권위와 전통을 비판적으로 성찰한 개혁운동이었다. 개혁운동 지도자들 다수가 비판적이고 저항하는 인문주의 지식인이었다. 혹여 비판을 비난으로 오독하고 오해하는 사람이 있을지 모르겠다. 종교개혁

과 인문주의의 관계에서 확인했듯이 비판정신은 진실 탐구의 시작이자, 그 과정의 동력이었다. 우리 사회와 한국교회의 현실이 무엇보다 이 인문주의 정신을 요청하고 있지 않을까? 진실이 두려운 자, 인문학과 인문주의를 멀리 할 것이다. 진실을 찾고자 하는 자, 인문학과 인문주의를 가까이 할 것이다.

제 3 부

가나안교회 섬김이의 목소리

1. 열두광주리가나안교회와 예술영성피정

박경미 (열두광주리채플스테이대표/목사)

인간에게 보이는 것과 보이지 않는 것 중에 어떠한 것이 삶에 더 중요한 것일까? 이 질문은 오래전부터 중요한 질문이었고 지금까지도 계속되는 질문이기도 하다. 보여

열두광주리가나안교회_박경미 목사 ©박춘화

지고 실제적인 것이 권력이 되고 힘이 되는 시대도 있었고 보이지 않는 것이 더 우선시 되고 권력이 되어 삶을 지배하는 시대도 있었다. 때로는 이것이 때로는 저것이 인간의 삶에 중요시 여겨지거나 무시되었다. 그에 따라 인간에 대한 이해도 달라졌는데, 보여지는 몸 그 자체나 생각으로 인간의 존재를 이해하기도 했다.

현대를 사는 우리는 어떠한 인간이해를 하고 있고 있을까? 현대를 사는 인간을 이해하기 위해 우리의 상황을 둘러볼 필요가 있다. 요즈음 이 땅의 젊은이들은 '페르소나' 라는 제목의 노래를 부르는 방탄소년단의 공연을 보기 위해 몇 날 며칠을 밤을 새며 입장권을 구입한다. 무엇이 그들을 공감하게 하고 열광시키고 그들을 알아주었는지는 제목에서 엿볼 수 있다. 페르소나는 가면과 같은 외적인 인격을

영성춤_박경현 언님 ©박춘화

나타내는 전문적인 심리학 용어이다. 나는 누구인지, 나의 '피와 땀과 눈물'은 무엇인지 궁금해 하고 공감하고 싶어 한다. 사랑 이야기도 에로스적인 사랑이나 플라토닉 사랑의 이야기가 아니라 'DNA'라는 구체적인 유전인자 속에 보이지 않는 사랑이 심겨져 있다고 그들은 노래하고 있다. 이것이 오늘날의 인간 이해를 대표한다고 할 수는 없지만 한 면을 엿볼 수 있다고 해도 과언이 아닐 것이다. 다시 말해, 현대인들은 보이는 것들과 보이지 않는 것 모두 자기라고 여긴다. 나의 몸과 생각 그리고 마음이 자신 안에서 분리되거나 해체될 수 없는 존재이며 어떤 것이 더 나에게 중요하고 어떤 것이 중요하지 않은지 우열을 가릴 수 없는 존재라는 것이다.

이렇게 몸과 생각과 마음이 모두 '나'라고 인식하는 현대인들의 삶은 인간에 대한 이해의 내용만큼 조화롭고 행복한 삶을 영위하게 되었는가? 이 질문에 대답을 '그렇다'라고 자신 있게 답할 사람은 많지 않을 것이다. 왜냐하면, 우리의 경험과 기술의 발달로 폭발적인 양의 지식정보를 공급받게 되고 물질 풍유를 누리게 되었음에도 불구하고

우리사회는 불균형적이고 모순적인 모습으로 흘러가기 때문이다. 우리는 알지도 못했던 먹거리들을 먹게 되었고, 가보지 못한 것들도 볼 수 있게 되었고, 만나지 않고 사람들을 만날 수 있다. 보고 있어도 보는 것이 아니고 듣고 있어도 듣는 것이 아닌 세상이 우리가 사는 세상이라고 하면 너무 과격하고 부정적인 표현일지도 모르겠다. 그러나 이러한 모습으로 인해 많은 사람들이 아파하고 힘들어 하는 것은 피할 수 없는 현실이다. 큰 도로의 즐비한 건물마다 '정신건강센타'가 눈에 많이 들어오는 것도 우리의 모순되고 불균형적인 삶의 단편을 반영한다고 볼 수 있다. 이제는 효율적이고 빠르게 움직이는 삶의 방향에서 조화롭고 균형잡힌 삶을 위해 '쉼'이 필요할 때이다.

'쉼'은 휴식이나 멈춤이라는 뜻도 있지만, 교회용어사전에서 보면, 하던 일을 잠시 그만두고 몸을 편하게 하고 마음의 평안과 영적인 안식을 가지는 것이라고 한다. 위에서 언급한 현대의 인간이해에 관점에서 본다면, 진정한 쉼은 단순한 휴식이 아니라 몸을 쉬고 정신적으로 평안하게 하며 영적으로 안식을 가지게 하는 것이라고 보는 것이 합당하게 여겨진다.

그런데 몸을 위한 올바른 쉼의 방법이나 정신적인 평안을 위한 심리적인 방법론들은 수없이 개발되어지고 연구되어진 반면, 그동안 영적인 쉼의 바람직한 방법들은 특정 종교인들의 것으로만 여겨져 왔다. 하지만, 우리의 조화롭고 행복한 삶을 위해 영적인 쉼까지도 어우르는 진정한 쉼을 알아가야 할 것이다.

20세기 이후 오늘날처럼 '영적인' 혹은 '영성'이 많이 언급되어지는 시대로 없었을 듯싶다. 상담학 사전에 의하면, 최근 들어 영성은 심리 사회학적 건강을 포함한 개인의 전인적 건강에 영향을 주는 차원

높고 핵심적인 개념으로 간주되고 있다고 한다. 즉, 인간의 삶의 가장 높고 본질적인 부분이며 진정한 자기 초월을 향하는 본질적으로 인간의 역동성을 통합하려는 고위하고 높고 선한 것을 추구하는 삶의 실제라는 것이다. 삶의 실제이기에 이제는 더 이상 특정 종교인들만 향유되거나 그들의 삶에만 적용되는 것이 아니라 일상의 모든 사람들을 이해하고 삶의 실제를 위해 적용되어져야 하겠다. 이러한 영성에 대해 다양하고 활발하게 연구되어지고 있는데, 영성을 인간의 고차적 의식수준이라고 했던 그리피스는 우주 전체를 지배하며 관통하는 보편 영과 인간이 일치되는 지점으로 인간초월의 지점이며 무한과 유한이 일시적인 것과 영원한 것이 다시 나와 하나가 만나고 접촉하는 지점으로 영성을 정의 내렸다. 그리고 영성은 과학적으로 설명할 수 없는 신비한 어떤 것을 의미하기보다는 지금의 객관적인 상황을 초월해서 새로운 차원으로 볼 수 있는 능력 다시 말해 현재의 자기 자신과 환경 너머를 보고 현실을 뛰어넘는 의미와 가치를 찾는 능력을 말한다고 학자들은 말한다.

이러한 현대인의 인간에 대한 이해를 바탕으로 바람직한 '쉼'의 방향성을 제시하고 나아가 삶의 보이는 것 너머의 보이지 않는 것들을 올바르고 조화롭게 함께 경험해보고자 한 예배가 열두광주리가나안교회의 예술영성 피정이다. 이제 실제적인 열두광주리가나안교회의 예술영성 피정을 소개하기 위해 열두광주리가나안교회의 영성을 살펴보고, 그 피정의 의미와 함께 공동체 나눔의 체험인 '영성춤'에 대해 간략하게 언급해 보고자 한다.

교회용어 사전에 의하면 영성이란 하나님을 믿고 거듭난 자녀들에게 주어진 영적인 성품이며 성령의 역사하심으로 예수 그리스도를

통해서 이루어진 하나님의 모든 은혜와 은총을 경험하는 자에게서 나타나는 사언스럽고 경건한 성품이며 이는 히나님과의 바른 관계에서 이뤄지는 것으로 이를 통해 하나님과 인간에 대한 온전한 사랑, 말씀에 기초한 도덕적 통찰과 능력, 그리고 하나님의 깊은 신비에 대한 신령한 지식과 지혜를 겸비하게 된다고 했다. 요약하면, 바람직한 인간의 통찰과 지혜를 겸비하게 되는 영성적인 성품을 가지기 위해 하나님과의 바른 관계를 먼저 만들어야 한다는 것이다.

하나님과의 바른 관계는 모든 피조물들에게 열려 있는 것이다. 왜냐하면, 하나님은 태초에 이 모든 세상을 창조하신 분이시고 소수 특정인만 창조하신 분이 아니시기 때문에 모든 피조물은 하나님과 바른 관계를 이룰 수 있기 때문이다. 열두광주리가나안교회의 영성은 이러한 교회 전통의 영성에 기초하여 선교적 방향성을 가지고 모든 피조물들의 창조 질서를 회복하고자 하여 자연 속에서 침묵 가운데 걷거나 앉

열두광주리가나안교회 ©박춘화

아서 명상하는 것으로 예배를 시작한다.

이것은 자연 속에서 침묵 가운데 걸으면서 인간의 만든 구조물들 속에서 비추어 왔던 자기 자신을 내려놓고 하나님이 창조하신 자연의 신비가운데 놓여 있는 자신을 비추는 시간을 경험하게 되는 것이다. 광범위한 의미에서 예배는 하나님께 나아가는 인간의 모든 행위라고 학자들은 말한다.

열두광주리가나안교회의 예배의 시작은 시간과 공간을 구별하여 실제적인 나아감을 자연 속에서 걸음으로 경험하며 예배를 시작하므로 자연과 인간, 인간과 하나님, 인간과 인간의 관계를 회복하도록 한다. 그리고 침묵과 고요 속에 앉아서 명상의 시간을 가지므로 밖으로 향했던 나를 멈추고 내 안의 영성을 풍성하게 하도록 한다. 자연 속에서 침묵걷기와 명상을 통해 바람직하며 조화로운 쉼의 공간에서 하나님 앞에 나아가는 이러한 열두광주리가나안교회의 예배의 시작은 일반 공동체의 예배와 다르게 시작되어진다고 여겨질 수 있는데, 그것은 기독교 전통의 피정과 같은 시작이라고도 해석될 수 있기 때문이다.

전통적으로 '피정'(retreat)은 일상생활에서 벗어나 성당이나 수도원 같은 곳에서 묵상이나 기도를 통하여 자신을 살피는 일이라고 하였다. 한국문화 대백과에서는 가톨릭 시제들이 행하는 일정기간 동안의 수련생활이라고 하였다. 계속해서 한국문화 대백과사전에서 피정의 내용을 살펴보면 다음과 같다. 피정의 내용도 성직자, 수도자, 신자들이 자신들의 영신생활에 필요한 결정이나 새로운 쇄신을 위하여 어느 기간 동안 일상적인 생활의 모든 업무에서 벗어나, 묵상, 성찰, 기도 등 종교적 수련을 할 수 있는 조용한 곳으로 물러남을 뜻한다. 피정의 장소로는 성당이나 수도원 또는 피정의 집 등이 이용된다고 하였다.

또한 피정은 그리스도교 훨씬 전부터 있었는데, 예수 그리스도가

광야에서 40일간 단식하면서 기도하였던 일을 예수의 제자들이 본뜨게 되면서 시작되었다. 그 뒤 16세기 반 종교개혁 때 피정을 통한 신앙생활의 방법 등이 공식적으로 소개되자, 성 이냐시오 료욜라는 그의 저서인 『영신수련』에서 실제적인 피정의 방법을 제시하였다. 성 프란치스코 살레지오와 성 빈첸시오 드 바오로 등이 피정의 강력한 옹호자가 되어, 1548년 교황 바오로 3세에 의하여 정식 인가되었으며 1922년 교황비오11세는 성 이냐시오 로욜라를 피정의 주보성인으로 선포하였다. 17세기 들어서면서부터는 피정을 원하는 사람들이 얼마동안 머무르면서 지도자의 지도를 받을 수 있는 피정의 집이 생겨나게 되었다. 또한 19세기부터는 성직자들을 위한 연례 피정제도가 실시되고 있는데 가톨릭 교회법상 성직자들은 최소한 3년에 1회 수도자는 1년에 1회 의무적으로 피정을 받아야만 한다. 피정은 참가자 수에 따라 단체피정과 개인피정, 또한 그 신분에 따라 성직자, 수도자, 평신도 피정으로 나누어지고 평신도의 경우 나이, 성별, 직업에 따라 다시 세분화된다.

피정의 방법은 일반적으로 침묵 속에서의 묵상, 성찰, 기도와 강의 등으로 이루어지며, 때로는 현대적인 방법이 사용되기도 한다. 현대에 와서는 새로운 혁신이 일어나 만남과 대화 등의 방법이 도입되었다. 피정은 그리스도가 40일간 광야에서 기도했다는 마태오 복음서 전승에 근거한다. 로마 카톨릭에서 예수회 창시자인 이냐시오 데 로욜라가 피정을 발전시켰다. 한국에서는 16개 교구에서 피정의 집을 운영하고 있으며 남자 여자 수도회에서도 이런 피정센터나 피정의 집, 기도의 집 등의 시설을 갖추고 있다. 성공회에서는 1856년 옥스퍼드 운동으로 교회력 절기에 따라 달라지는 예복색상 즉, 예전색 사용, 수도원 운동등의 교회전통들이 회복되면서 피정을 종교적 수련

으로 인정하게 되었다.

요약하면, 피정은 일상생활에서 잠시 벗어나 묵상과 침묵기도를 하는 종교적 수련이라고 할 수 있다. 그러나 이러한 피정은 예전의 종교인들을 위한 종교적 수련의 개념을 너머서 위에서 언급한 바와 같이 오늘날은 원하는 사람들은 누구나 경험 할 수 있도록 열려지게 되었으며 방법 또한 생활피정, 예술 피정등 삶의 실제와 연관지어 행해지고 있다. 왜냐하면, 바쁜 현대인의 생활 속에서 며칠 동안 산속이나 성당에서 생활하는 것이 어렵기 때문에 삶속에서 짧은 시간 동안 집중적인 기도 시간을 갖는 것 등의 형태를 하거나 단절된 관계회복을 통한 하나님의 영성회복을 위해 자연 속에서 노동하거나 함께 예술 체험을 하는 형태로 피정이 이루어진다.

열두광주리가나안교회의 예배 시작은 전통적인 피정의 형태와 비슷하게 바쁜 일상을 내려 놓고 시간과 공간을 구별하여 자연 속에서 걷기와 고요 속에서 앉아서 명상하기로 시작함으로 하나님 앞에 나아간다. 그리고 이렇게 회복되고 집중된 영성으로 몸과 마음을 가다듬어 말씀과 성찬예배를 드리고, 마지막에는 공동체 '춤'을 함께 하므로 열두광주리가나안교회의 모임을 마무리한다.

열두광주리가나안교회의 공동체춤인 영성춤은 어학사전의 일반적인 춤의 정의처럼 장단에 맞추거나 흥에 겨워 팔다리와 몸을 율동적으로 움직여 뛰노는 동작을 한다. 춤은 예술 작품을 보거나 듣기만 하는 것이 아니라 함께 참여해서 누릴 수 있는 예술 활동이라 할 수 있다. 예술은 진리와 선함과 아름다움에 대한 인간의 다양한 반응을 보고 느끼고 누릴 수 있도록 만든 창조적 행위와 창조물이라고 생각된다. 그러기에 하나님의 임재에 대한 인간의 다양한 반응이라고 한다

면 너무 종교적인 입장의 개념일 수도 있을 것이다. 하지만, 춤은 인간의 역사 안에서 신성하고 초월적인 존재와 관계하기 위한 원초적 행위와 그 역사를 함께 한다고 볼 수 있다. 고대 사회에 주술적인 행위는 오늘날의 춤사위에서 볼 수 있는 것들이다.

라이프 성경사전에서 성경에 춤에 관한 다양한 사건들이 언급되어 있다. 그중에서도 종교적인 축제나 의식에서 여호와를 찬양하며 그 은혜를 기뻐하는 행위로 많이 소개되고 있다.(출 15,20 시24,7-10 26,6-7 118,19-29 150,4) 특히 시편기자는 하나님이 베푸신 기쁨과 복을 춤으로 환원하여 노래하기도 했다.(시30:11) 이외에도 일반적으로 입다의 딸과 같이 승전한 군사들을 환영하거나(삿11:34) 헤로디아처럼 경사나 기념일을 축하하여 춤을 추었고(막6:22), 또 아이들이 유희로 춤을 추기도 했다.(마11:17) 그리고 법궤를 옮겨 오던 다윗의 경우처럼 혼자서 추기도 했고(삼하 6:14-16) 또 이스라엘이 아멜렉을 무찌른 것을 축하할 때 남자들이 다같이 추었던 것처럼 집단적으로 추기도 했다.

열두광주리가나안교회의 공동체 춤은 이러한 춤의 역사와 종교적 전통의 의미와 그 맥락을 함께 함과 더불어 치료적 의미 또한 가지고 있다. 열두광주리가나안교회에서 주로 추는 공동체 춤의 형태를 일컬어 '써클 댄스'(circle dance)라고 한다. 써클 댄스에 대해 무용동작 치료가 안재은은 두 발로 땅을 터치하여 흥겹게 하나 되는 인류의 가장 오래된 춤이며 모든 민족과 나라들이 이미 오랫동안 갖고 있는 공동체 춤의 뿌리이고, 남녀노소 누구나 따라 할 수 있으며, 아주 간단한 스텝과 움직임을 반복하면서 깊은 고요와 즐거움을 경험하게 되는 춤이라고 소개하고 있다. 그녀는 또한 자신의 블로그에서 무용동작 치료와 선구자 마리안 체이스(Marian Chace)도 원형의 형식으

로 무용동작치료를 진행하여 오늘날까지 그녀의 작업을 '체이시언 써클'(Chacian circle)이라고 불린다고 하였다. 그것은 원형 안에서 때로는 작은 움직임 하나가 춤이 되어 공동체 전체에 위로와 격려 그리고 변화를 만들어 낼 수 있다. 그리고 무빙 써클은 마음을 열고 마음과 마음을 잇는 시간 그리고 일상의 공간을 창조적인 성스러운 공간으로 전환하는 의례의 시간이 될 수 있어 함께 손을 잡고 움직임을 반복하는 가운데 전체가 하나의 유기체로 경험되는 순간 자신뿐만 아니라 타인 그리고 자연과 교감하는 에너지의 존재를 알아차리게 된다고 했다. 다시 말해 써클 댄스를 체험하고 나눔으로 자기 성찰의 기회로 자신의 이해를 깊게 하며, 정서적 공감을 증진시키고 타인과의 관계 맺어짐의 역동 안에 공동체 의식을 도드라지게 하는 치유를 위한 커뮤니티 댄스라고 할 수 있다는 것이다.

결국 이러한 열두광주리가나안교회의 영성춤은 함께 예배에 참석한 참석자들을 소외시키지 않고 공동체적인 경험을 나눌 수 있게 해준다. 열두광주리가나안교회는 자연 속에서 걷고 고요 속에서 명상하며 자신을 돌아보는 쉼의 시간을 통하여 하나님 앞에 나아가 자신을 노출하고 성찬과 말씀의 예배를 통해 만난 하나님과 함께 공동체 춤을 통하여 관계를 회복하는 모임이라고 말할 수 있다.

2. 마지가나안교회와 종교 간의 대화

김현진 (마지아카데미)

마지를 방배
동에 처음 오픈
한 것은 2012
년 3월 이었다.
불교 계율을 전
공한 사람으로
붓다 재세 시
식문화와는 완

마지가나안교회_박병기교수 특강

전히 다른 사찰음식이지만 그래도 나름 전통을 지키고 있는 곳이 필요
할 듯해서 연 채식당이었다. 불교 음식을 바탕으로 하는 식당이니 만치
많은 불자들과 스님들 그리고 채식주의 자들을 만날 수 있을 것이라는
희망을 품고서. 그런데 실제로 문을 열고 보니 불자들과 채식주의자들
을 만나기 어려웠다. 스님들은 더더욱이나. 스님들은 밖에서만큼은 색
다른 것을 드시고 싶어서, 재가자들은 채식문화에 익숙하지 않아서였고
또 엄격한 채식주의 자들은 외식을 하기보다 집에서 먹는 것을 선호했
다. 오히려 마지를 찾는 주 고객은 건강상의 이유거나 환경보호를 위해
한두 번쯤 채식을 하려는 일반인들과 초기 채식문화를 선도했던 제7안
식교의 교인들 그리고 육식의 할랄 레스토랑을 믿지 못해서 채식당을
찾는 무슬림 그리고 인도의 자이나교도와 힌디들이었다.

어린 시절부터 불교만을 신앙으로 하고 대학원에서도 불교공부만을 했

마지가나안교회_대해스님 특강 ©박춘화

던 나에게 제7안식교 교도들과 무슬림 등 타종교인을 대하기가 생각보다 쉽지 않았다. 그들이 꼭 지키고자하는 율법도 몰랐으며 아주 단순한 기본 교리마저 아는 게 없었기 때문이다. 그래서 어쩔 수 없이 그들과 소통하기 위해 타종교에 대해 관심을 갖고 공부하기 시작했다. 토라를 읽고 나서는 하나님의 약속이 떡으로 형상화되고, 궁극적인 천국은 어린아이와 뱀과 사자가 평화롭게 놀고 있는 곳이며, -불교의 걸식에도 적용되는- 그날 먹을 것은 맘껏 취할 수 있지만 내일을 위해 음식을 저장하면 안 되는 교리를 '만나'를 통해 알게 되었다. 또 먹는 것이 허용되는 할랄 문화에 대해 알 수 있었고, 음식의 이야기로 볼 때 너무도 유사한 유대교와 무슬림의 교리를 공부하게 되었다. 불교의 이야기로만 알았던 붓다의 음식 이야기가 사실은 그 당시 인도 철학 전반에 통용되던 이야기라는 것과, 불교 음식문화로만 알던 한국 사찰 음식의 많은 부분이 도교에서 비롯된 것이라는 사실도 발견하게 되었다. 결국 다른 종교를 공부하면서 내 종교에 대한 많은 이해를 높이게 된 것이다.

그러면서 꾸게 된 꿈이, 종교의 평화를 거창한 교리나 종교인들의 단화한 결심과 개혁적인 행동보다 그저 서로의 밥상을 이해하고 걸림이 없는 밥상만으로 이룰 수 있지 않을 까 하는 것이다. 서로를 배려하지만 내 종교에서도 걸릴 것 없는 밥상 앞에서 종교 간 공존을 이야기할 수

있지 않을까? 그리고 모호하게 꿈을 꾸기만 하는 게 아니라 실현해보고
자 행동으로 옮기게 된 시기가 그즈음이었다.

　마지가나안교회를 제안하고 시작하게 된 계기도 바로 거기에 있다.
어느 날 초등학교 동창인 남오성 목사가 몰지각한 광신도 교인에 의
해 훼손된 불상의 복구비를 걷어서 사찰에 전달하려했다는 이유만으
로 학교에서 쫓겨난 손원영 목사를 소개해 준 것도 바로 그 시간이었
다. 우린 만나자마자 의기투합할 여러 요건을 발견하였다. 한국 천주
교가 사찰을 통해서 시작되었듯이 사찰음식점 마지에서 가나안교회
를 하는 것은 여러모로 의미가 있는 일이었다. 우리는 같이 하고픈
게 정말 많다는 걸 알 수 있었다.
　그렇게 시작된 마지가나안교회. 매주 다른 컨셉으로 운영되는 가나안교
회에서 마지와 함께하는 주는 '종교 간의 대화'라는 제목으로 거행되었다.
현재 교원대학교 대학원장인 박병기 교수의 불교 윤리학 강의를 필두로 마
지 주인장의 종교 음식학 강의도 있었고 동학강의 또 부탄불교에 대한 소
개도 있었다. 특히 스님이면서 기독교의 "산상수훈"을 주제로 영화를 찍은
대해 스님과의 만남은 참으로 인상적인 순간이었다. 또 2017년 루터종교
개혁 500주년과 원효탄생 1400주년을 기념하는 종교평화예술제도 마지
가나안교회가 없었다면 시도하기 어려웠던 일이다. 그간 종교 간의 대화
를 매번 부르짖기는 했지만 주제별로 다양한 종교의 이야기를 나누고 질문
을 주고받는 자리는 가나안교회에서만이 가능한 일일 것 같아 늘 뿌듯했다.
　아직 손원영 목사의 싸움은 끝나지 않았다. 그리고 실제로 참여하는 가
나안교도들이 폭발적으로 늘지도 않았으며, 너무 바빠진 마지에서 더 이
상 가나안교회를 열지는 않지만, 우리가 가나안교회의 초심을 이야기할
때 마지에서 시작된 가나안교회, "종교 간의 대화"는 늘 그 자리에 함께

할 것이다. 현 제도권 종교에 실증을 느끼지만, 그래도 예수와 붓다를 사랑하는 사람들의 모임인 가나안교회에 자비와 축복이 함께하길...샬롬.

루터종교개혁500주년 및 원효탄생1400년기념 종교평화예술제 포스터

3. 젠테라피가나안교회와 싱잉볼 명상

천시아 (젠테라피 네츄럴 힐링센터 대표)

명상을 일반
적인 한국의
기독교인들에
게 함께 하자
고 하면, 그들
의 반응은 한
결 같이 마귀

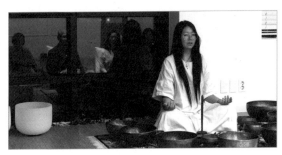

젠테라피가나안교회_천시아 대표 ©박춘화

들의 집회라도 되는 듯, 우상숭배, 혹은 신을 모욕하는 행위라 생각
하거나, 힌두교나 불교의 종교의식이라고 생각을 했다. 미국의 언론
매체인 "디 애틀랜틱(The Atlantic)"의 2019년 3월 기사에 따르면
미국 인구 중 10명중 4명이 정신건강을 위해 매주 명상을 한다 라면
서 '미국이 명상에 빠졌다'라는 내용을 실었다. 미국에서는 명상이 이
미 '건강하게 잘 사는 사람들의 웰니스 방법' 중의 하나가 되었다. 미
국은 다들 잘 아다시피 국교에 해당하는 종교가 개신교이다. 미국 기
독교인들과 한국 기독교의 인식은 이렇게 매우 대조적이다.

내가 7년 전 인간의 의식에 관한 책『제로- 현실을 창조하는 마음상태』
(2012)를 집필했을 때, 그 당시 집사였던 나의 엄마는 극구 그 책의 출간
을 반대했었다. 그녀는 사람들이 그 책을 읽어 스스로가 현실을 만들어
나가기 시작하면, 더 이상 하나님을 믿지 않게 될 것이라고 두려워했었
다. 그러한 두려움의 이면에는 기독교인들의 삶속에서 하나님의 존재는

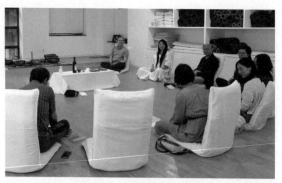

삶의 길흉화복을 좌지우지 하며, 어려움에 처했을 때 하나님을 의지하며 극복해야만 한다는 믿음이 전제로 깔려 있었다.

젠테라피가나안교회 ©박춘화

많은 뉴에이지 서적이나 의식 관련 자기계발서가 한국 기독교인들에게 금서가 된 이유는 그와 비슷한 이유일 것이다. 여러 이유로 한국의 교회에서는 명상에 대해 부정적인 인식을 가지고 있는 것은 실로 분명했다.

명상이란 마음을 스스로 고요하게 인식하는 행위를 이야기한다. 일종의 우리의 의식을 조절하는 "의식 수련법"이다. 실제의 명상의 과정에서는 어떠한 신도 등장하지 않으며, 신에 대한 믿음도, 부정도 없다. 오히려 신은 기도의 과정에서 등장한다. 기도가 신과 소통하는 '접신-통신'의 행위라면, 명상은 스스로가 스스로의 몸과 마음을 체크 하는 "자기 성찰"의 시간이다. 많은 사람들이 기도와 명상의 차이를 헷갈려 한다. 심지어 타 종교나 철학에 대해서는 아예 공부하지 않으며 '무조건 싫어'를 외치는 한국 기독교인들에게 명상은 그저 잘 모르겠지만 해서는 안되는 "묻지마 금기" 였을지도 모른다.

작년, 나는 손원영 목사님을 한국의 다섯 가지 종교 수장들이 모여 종교화합을 다지는 '오대 종교' 모임에서 알게 되었다. 타종교들을 모두 무시하는 베타적 기독교의 목사가 이곳에 있다니. 나는 그에 대해 호기심이 들었다. 목사님과 여러 대화들을 나누며, 그는 매우 열려있

는 사고방식을 가졌고, 한국 기독교가 나아가야할 정확한 방향을 가지고 있음을 느꼈다. 그의 비전은 '한국형 교회'의 설립이었다. 한국의 교회는 유교사상, 불교, 샤머니즘 등 한국인의 밑바탕에 깔려있는 오래된 정서들을 포용하며 발달되어야 한다는 것이다. 하지만 지금의 한국 교회는 세상에서 가장 배타적인 종교단체가 되어버렸다. 기독교 하나님이 아닌 모든 종교는 마귀며, 사탄이다. 또 적이며, 전도를 해야 할 대상이며, 구원받지 못할 불쌍한 존재들이라는 것이다. 이러한 자기중심적인 사고방식은 여러 종교들과의 갈등을 낳았고, 현대인들이 기독교를 무시하고 마음을 떠나게 하는 큰 이유로 작용을 했다. 나 또한 그렇게 교회를 나가지 않게 된 사람 중에 하나였다 (알고 보니 나 또한 셀프 가나안신자가 되었던 것이다).

손원영 목사님은 한국 기독교에 실망을 하고, 신앙을 잃어버리고 교회를 안나가게 된 사람들을 위한 '가나안교회'를 운영하고 있었다(그것은 '교회 안나가'의 거꾸로 말이었다). 그것은 교회장소도, 매주 예배도, 헌금도 강요하지 않는 대안교회였으며, 나는 교회중심의 사고가 아닌, 사람중심의 마인드가 매우 마음에 들었다. 목사님은 내게 내가 운영하는 명상센터에서 가나안교회를 함께 진행해 보는 것은 어떠냐고 제안했었고, 나는 이 대단히 도전적이고 실험적인 제안을 바로 수락 했다. 나는 기독교인들이 명상에 대해 제대로 이해를 하고, 명상을 더 이상 두려워하지 않기를 바랐었다. 나 또한 그러한 잘못된 한국 기독교 인식의 피해자 중 하나였기 때문이다. 그렇게 나와 손원영 목사님의 인연이 시작되었고, 명상과 기독교라는 불편한 동거-'젠테라피가나안교회'가 시작되게 되었다. 젠테라피가나안교회는 내가 운영하는 명상센터인, 〈젠테라피 네츄럴 힐링센터〉에서 따온 말이다.

젠테라피(Zentherapy)란, 일종의 선치료. 즉 선불교를 떠올리게 한다. 나의 명상센터가 선불교와 직접적인 관련은 없었지만, 아마 일반 기독교인들이 보기에는 이곳은 '불교 포교당의 본거지'처럼 보이지 않았을까 싶다. 더욱이나 나는 비종교적인 명상을 기독교인들에게 선보임으로써, 명상이 나쁜 것이 아니라는 것을 보여주고 싶었었다.

내가 주로 사람들에게 가르치는 명상은 '싱잉볼 명상'(Singing Bowl Meditation)이다. 히말라야 지역의 싱잉볼(Singing bowl)이란 악기를 이용한 소리 명상이다. 싱잉볼은 노래하는 그릇이라는 뜻을 가지고 있는데, 마치 밥그릇, 비빔밥그릇 사이즈의 그릇을 스틱으로 문지르면 아름다운 소리가 만들어진다. 싱잉볼의 소리를 사실 소리보다는 진동에 더 가깝다. 진동은 마치 '옴' 소리처럼 웅장한 우주의 소리처럼 느껴지며 가만히 진동에 집중해 보면 몸으로 그 떨림이 느껴지기도 한다. 싱잉볼 명상은 변화하는 싱잉볼 소리들에 집중을 해보는 것으로 명상이 진행된다. 때로는 명상 가이드 멘트가 있을때도 있지만, 때로는 단순히 연주만으로 진행되기도 한다. 싱잉볼의 소리는 매우 편안하며 느린 진동과 멜로디로 구성이 되어있어, 싱잉볼 명상시 편안하게 앉거나 누워서 싱잉볼의 소리를 듣는 것만으로도 명상에 들어갈 수 있다. 물론 이 과정에서 많은 사람들이 너무 깊은 이완에 의해서 잠에 빠지기도 한다. 하지만 싱잉볼명상의 과정에서 잠에 대해 명상을 못했다고 탓하지 않는다. 많은 현대인들에게는 명상조차도 무언가를 더 해야 하는 행위인데, 사실 그것을 하기에도 이미 너무 많은 피로와 긴장을 몸에 쌓고 살기 때문이다. 그래서 싱잉볼 명상 시 많은 사람들이 자기도 모르게 단잠에 빠지지만, 허용을 해준다. 이때는 우리는 싱잉볼 명상보다는 싱잉볼 힐링을 했다는 표현을

쓴다. 아직 몸이 명상할 준비가 되지 않은 사람들은 사실 명상보다는 힐링이 필요한 단계이기 때문이다. 하지만 싱잉볼 명상을 지속하게 되면, 늘 잠에 들지만은 않는다. 깨어있게 된다. 사실 이 순간이 진짜 명상을 시작해 볼 수 있는 시간이다. 그때에는 소리에도 집중해 볼 수 있고 여러 명상도 시작해 볼 수 있는 몸과 마음의 준비가 된 것이다. 이러한 단순한 방법과 효과로써 요즘 많은 현대인들이 쉽게 명상을 시작해 볼 수 있는 첫 단계로써 활용되고 있다. 나는 이러한 소리를 통한 '비언어적 방법'이 기독교인들이 명상을 처음으로 시작해 볼 수 있는 좋은 계기가 될 수 있으리라 생각했다.

젠테라피가나안교회가 열리자, 명상에 기존에 관심이 있었던 기독교인들과 '명상'에 호기심이 있는 기독교인들이 나오기 시작했다. 1시간의 1부 예배가 끝난 후 2부 명상 시간, 명상을 처음 접하는 분들을 위해 나는 편안하게 호흡을 유도하며, 싱잉볼의 소리를 울리기 시

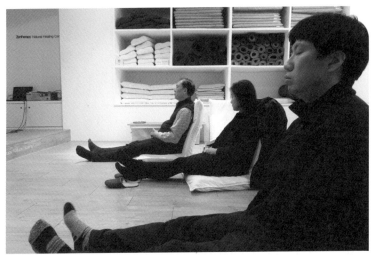

싱잉볼명상 ©박춘화

작했다. 그리고 천천히 싱잉볼을 연달아 치면서 느린 멜로디를 만들어나가기 시작했다. 그것은 하나의 느린 연주였다. 40분 남짓 계속되는 싱잉볼 연주에 의해 다들 이완된 몸과 평화로운 순간을 맞이하게 되었다. 일부 사람들은 코를 골며 잠에 빠져있었다. 띵샤 소리를 3번 치면서 천천히 명상에서 깨어나게 했다.

"이게 명상 이예요?"

푹 쉬고 일어난 듯 한 사람들의 표정은 한결 가벼워 보였다. 명상의 첫 경험 치고는 나쁘지 않은 느낌이었을 것이다.

"연주 감상도 명상인가요?"

"네. 명상이 됩니다. 우리가 소리 하나 하나에 귀를 기울이고 집중을 한다면 그것 또한 명상이 됩니다."

명상이 처음이었던 그들은 졸린 눈을 비비며 일어나면서, 그 과정자체가 싱잉볼 명상이었다는 것에 안도의 한숨을 내쉬며 기뻐했다. 기독교인들이 경험한 명상은 어떠한 신에 대한 이야기도 나오지 않았으며, 무언가를 쇄뇌시킬 것 같은 내용도 나오지 않았다. 그저 어느 진동이 들려왔고, 멜로디 같은 것이 들려왔을 뿐이다. 지금껏 상상해오던 명상과는 전혀 다른 경험이었을 것이다. 그렇게 첫 예배가 끝이 났다.

젠테라피가나안교회는 매달 한 번씩 진행이 되었다. 다음 달이 되니, 대부분은 새로운 맴버로 바뀌었지만, 여전히 보이는 얼굴들도 있었다.

다시 명상센터를 찾아온 것을 보니 명상에 대한 경험이 나쁘지 않았나 보다. 우리는 그렇게 과하지도, 덜하지도 않은 편안한 소리 명상을 경험해 나가기 시작했다. 나는 명상을 처음 시작하는 가나안신자들을 위하여 예배 후 때로는 그날 그날의 성경구절을 묵상할 수 있는 메시지와 함께 싱잉볼 소리를 들려주기도 했고, 때로는 온전히 싱잉볼 만을 연주하기도 했다. 그동안 많은 기독교인들이 가지고 있는 명상에 대한 많은 선입관들이 편안한 경험들로 물들여질 때 쯤, 이 나쁘지 않은 경험들을 하기 위해 정기적으로 나오는 사람들이 조금씩 생겨나기 시작했다.

물론 모든 기독교인들이 이 새로운 도전에 잘 정착한 것은 아니었다. 용기를 내서 명상센터를 찾은 몇 분은 싱잉볼의 소리가 마치 절의 종소리 같다며 싫어했다. 그들이 싱잉볼의 소리를 싫어한 이유는 단지 '종교가 다르다'였다. 일부 사람들은 그저 다른 종교의 모든 것이 싫었나 보다. 사실 소리에는 어떠한 이념이나 사상이 존재하지 않는다. 소리는 그저 소리일 뿐이다. 하지만 여전히 타종교에 대한 두려움을 느끼는 일부 기독교인들은 종소리를 닮은 이 싱잉볼의 소리도 싫어했다. 그러한 분들에게는 크리스탈(백수정)으로 만들어진 크리스탈 싱잉볼(Crystal Singing Bowl) 소리를 들려드렸다. 순백색의 크리스탈 싱잉볼이 만들어내는 영롱한 소리는 종소리 같이 들리지 않았다. 불교냄새 안나는 그 녀석은 다행히 기독교인들도 편하게 받아들이기 시작했다. 한국 기독교인들을 명상으로 이끈다는 것은 참 어려운 도전이다. 하나 하나 두려울 것이 없다는 것을 알려줘야 했다.

어쩌면 그분들에게는 이 젠테라피가나안교회에 발을 내딪는 것 자체가 두려울 수도 있는 미지에 대한 도전이었을 것이다. 명상이 다른 종

교의 것이라는 왜곡된 이미지를 내려놓고, 명상이란 행위의 본질을 만나는 첫 순간이었다. 사실 그것은 '나'로 부터의 자유였다. 스스로를 속박하고 있던 왜곡된 '두려움'으로부터, 두려울 것이 없다는 사실을 알게되었을 때의 편안함. 진짜 명상의 편안함속으로 들어가게 되는 것이다.

기독교가 하나님이란 존재와 나의 관계성에 관한 것이라면, 명상은 오직 나에 대한 '바라봄'의 시간이다. 명상의 시간은 온전히 자기 자신에게 집중을 하는 시간이자, 스스로의 생각을 정리하기도 하고, 고요히 나만의 시간을 갖게 되는 시간이기도 하다. 그리고 그러한 명상은 하나님과 나의 관계를 전혀 훼손시키지 않았다. 그것은 오직 '소리'뿐이었기 때문이다. 들려오는 소리를 어떻게 해석하고, 이해할지는 100% 자신의 몫이다. 오히려, 이러한 소리명상 시간은 자기 자신을 관찰하고 돌아보는 시간을 제공해 줄 뿐이었다. 사람들은 싱잉볼의 소리를 들으며 각자의 하나님을 만나갔다. 그 편안한 시간동안, 사람들은 자신만의 안식처를 만나기 시작했고, 하나님의 메시지들을 느끼기도 했었다. 자기가 스스로를 돌아보는 시간은 모든 종교를 넘어 모든 인간에게 필요한 시간이다. 그것을 '반성'의 시간이라 불러도 좋고, '회상', '정리'의 시간이라 불러도 좋다.

현대인들이 명상을 자기 감정 관리를 위한 도구로 사용하는 이유는 이 때문일지도 모르겠다. 명상을 타 종교가 아닌, 자기 자신의 몸과 마음을 관찰하는 하나의 웰빙 도구로 바라보고 활용할 수 있다면, 기독교인들의 마음과 정신의 건강 또한 더 건강하고 지혜로워지지 않을까?

적어도 다른 명상이 너무 어렵고, 두렵다면, 젠테라피가나안교회에서 편안한 싱잉볼 소리를 들으면서 명상을 시작해 보길 권해 본다.

제 4 부

다시 세상 속으로

가나안 언님의 신앙적 응답과 결단

1. 가나안교회 참가 후기

박제우(교회개혁실천연대 이사)

필자는 모태
교인으로 예
수교장로회
합동측 또는
통합측 교회
에 소속되어
왔고, 현재는
일산의 한 대

길위의가나안교회_박제우 언님 ⓒ박춘화

형교회에서 분립한 통합측 교회의 서리집사로 신앙생활을 하고 있
다. 2016년말까지 20년이 넘는 기간 중고등청소년부(주로 중등부)
의 교사로 섬기느라 주일 예배를 섬기는 교회가 아닌 다른 곳에서 드
릴 수 있는 기회가 별로 없었다. 지난 2010년 이후로, 조용기 목사,
오정현 목사, 전병욱 목사, 전광훈 목사, 이동현 목사, 이규태 장로,
이명박 장로 등등으로 대표되는 숱한 한국교회의 부끄러운 모습이
드러나는 와중에 기성 교회와 조금은 다르게 교회를 운영하는 공동
체에 대한 궁금증이 생겨서 2017년 1월부터 작고 건강한 교회 위주
로 다른 교회들을 탐방하면서 주일 예배를 드려오던 가운데, 2017년
10월9일 감신대학교에서 있었던 생명평화마당 주관 "2017 작은교회
한마당"에서 손원영 목사님의 가나안교회에 대한 소개를 처음 접하
게 되었다.

손목사님의 워크숍 중에 그 주 주말에 종교평화예술제가 있다는 말을 듣고, 토요일에 정법사를 찾아가서 다시 손목사님을 볼 수 있었다. 그리고 나서 다음 날인 10월15일 주일에 오전에는 서대문역에 있는 작고 건강한 교회를 탐방하여 예배를 드리고, 오후에는 경복궁 서쪽 세종마을(서촌)에 있는 사찰음식전문점인 마지로 달려가서 처음으로 손원영 목사님이 인도하는 가나안교회 모임에 합류하였다. 필자 포함해서 7명이 오후 2시반부터 모임을 시작했는데, 먼저 마지 김현진 대표가 5신채가 없는 사찰음식의 유래에 대해 한 시간 동안 강의를 했고, 3시 반부터 한 시간 동안 성찬을 포함하는 예배를 드렸고, 이어서 마지의 사찰음식으로 저녁 식탁 교제를 나누었다. 이렇게 해서 필자의 앞으로 1년이 넘는 기간 동안의 손원영 목사 주관 가나안교회 모임이 시작되었다.

필자는 이 첫 예배 이후에 다른 교회 탐방이나 명성교회의 불법적인 부자 목회 세습에 대한 항의 시위 때문에 가나안교회 모임을 여건이 될 때만 참석하다가 그 해 12월 17일 주일부터는 매주 꼬박꼬박 빠지지 않고 출석하게 되었고, 2018년 1월부터는 본격적으로 모임의 회계를 맡아 금전출납을 관리하고, 가나안교회 단체 카톡방을 관리하는 역할도 맡게 되었다. 이렇게 2018년을 시작해서 이 한 해의 마지막 모임까지 1년동안 손원영 목사님을 도와 가나안교회 모임을 함께 섬겨오면서 경험하고 느낀 바를 간략하게나마 기록으로 남기고자 한다.

1. 예배와 모임의 성격 및 장소 변경 추이

가나안교회는 대략적으로 6개월 간격으로 예배와 모임의 성격을 지

속하다가 자체적으로 중간평가회를 갖고 변화된 상황에 맞게 이후 6개월 동안의 예배와 모임의 성격을 변경하는 식으로 운영되었다.

처음 2017년 6월18일에 사찰음식점 마지에서 시작된 가나안교회 모임은 그해 12월 말까지 점차적으로 모임 장소가 많아져서 그 해 9,10,11,12월에는 각 월마다 매 주 장소와 성격을 달리해서 모임을 가졌다. 즉, 매월 첫째 주에는 토요일 저녁에 양평의 열두광주리영성센터에서 숲속 걷기 명상과 예술 공연, 영성춤 등의 활동을 하는 모임이었고, 둘째 주에는 주일 오전에 합정동 갤러리 사각형에서 영성예술강좌를, 오후에는 당산동 그라찌에 카페에서 신학아카데미를 갖는 2번의 모임이었고, 셋째 주일에는 처음부터 계속해 온 서촌 마지에서 종교간의 이해를 넓히는 종교대화아카데미와 커뮤니티 댄스를 갖는 모임이었고, 넷째 주일에는 부천의 실존치료연구소에서 영성수련과 치유명상을 갖는 모임이었다. 이렇게 모임의 장소와 시간대가 매 주 다르게 편성되는 이유로 매주의 예배와 모임에 꾸준히 참석하는 이는 주관자인 손원영 목사님뿐이었고, 각 모임의 강의와 활동의 책임자들은 매월 1회씩만 준비와 진행을 하면 되었다. 또한 예배와 모임의 참가자들은 별도의 관리를 받거나 책임을 갖고 있는 것이 아니므로 매주의 모임에 누가 오고 안 오고는 전적으로 개인의사에 따르게 되었다.

이렇게 6개월이 지나면서, 매주 모임에 지속적으로 참석해서 어느 정도 한 교회 공동체로서의 커뮤니티도 갖고 싶은 이들의 의견이 표출되고, 장소 사용의 여건도 변하게 됨에 따라 2기라고 할 수 있는 2018년 상반기에는 매주일 오후 정기 모임을 마지에서 갖기로 하고, 각 주마다 예배 후 모임의 성격에 변화를 주는 방식으로 변경하기로

하였다. 그러나, 매월 첫째 토요일에 열두광주리에서의 모임은 토요일 모임이라는 특성과 시내에서 떨어진 교외에서의 모임으로 모임을 주최하는 박경미 목사님의 지속적인 헌신이 가능해서 계속할 수 있게 되었고, 2018년 3월부터 주일 저녁 6시에 강남 삼성중앙역 인근의 젠테라피 네츄럴 힐링센터에서는 천시아 대표가 직접 섬겨 주는 씽잉보울 치유명상을 할 수 있게 되어, 첫째 주일 저녁에는 이곳에서 모임을 갖게 되었다. 즉, 2018년 상반기에는 매월 첫째 토요일 저녁에 양평 열두광주리에서 예술공연과 영성춤을, 다음날인 첫째 주일 저녁에 삼성중앙역 젠테라피 네츄럴 힐링센터에서 씽잉보울 명상을, 둘째 주일 오후에는 마지에서 현대신학아카데미(김학철 교수)를, 셋째 주일 오후에는 마지에서 이웃종교 공부하기(매 회이웃 종교 강사 초대)를, 넷째 주일 오후에는 마지에서 영성수련을 위한 치유명상(윤종모 주교)를 주된 활동으로 하였다. 다섯째 주일이 있는 달의 해당 주일에는 가나안교회 예배와 모임을 갖지 않고, 각자 자신이 탐방해 보고 싶었던 교회에서 예배를 드리도록 하였다.

그런데, 이렇게 모임 장소를 마지로 정하고 모임을 갖게 되니 가나안교회의 특징인 다양한 활동과 역동성이 다소 떨어진 까닭인지 4,5,6월이 되자 매 주일 모이는 인원이 10명 아래로 떨어지게 되고, 교회의 정기모임을 사찰음식점에서 계속 갖는 것에 대한 부담감도 표출되고, 마지의 주일 오후 영업에도 불편을 야기하는 면도 있게 되었다. 또한 옥성삼 교수님과 심광섭 목사님과 같이 가나안교회의 주일 모임을 새로운 방식으로 섬겨 주실 수 있는 귀한 동역자들도 발굴되었다.

이에 따라 3기에 해당하는 2018년 7월부터 6개월의 하반기에는 다

시 지난 1기 때와 같이 매 주 모임의 장소와 성격을 달리해서 예배와 모임을 갖게 되었는데, 지난 1기나 2기 때에 비해 매 주 모임의 성격이 워낙 다르고, 각 모임을 준비하고 주관하는 동역자들의 헌신이 아주 커서 그 어느 때보다도 모임이 충실하고 역동적이고 은혜가 넘쳤다. 즉, 매월 첫째 토요일 저녁에 양평 열두광주리에서 예술공연과 영성춤을, 다음날인 첫째 주일 저녁에 삼성중앙역 젠테라피 네츄럴 힐링센터에서 씽잉보울 명상을 하는 것은 지난 2기와 똑같았지만, 이후에 매월 둘째 주일 오후에는 옥성삼 교수님이 인도하는 서울 골목길을 순례하며 신앙과 역사, 여가를 함께 즐기는 길위의가나안교회가, 셋째 주일에는 마지에서 지속적으로 해 오는 이웃종교에 대해 좀 더 깊이 알아가는 종교대화가나안교회가, 넷째 주일에는 가톨릭 평화방송국 빌딩 1층에 있는 갤러리 까미노브에서 심광섭 목사님이 주관하여 멋진 그림 슬라이드와 함께 기독교 신앙과 예술을 소개하는 아트가나안교회가 마련되었다.

2. 모임 참석자들 현황

필자가 모임에 참석한 기간 동안 한 번의 모임에 20명 이상이 모인 적은 거의 없었던 것 같다. 대체적으로 10명 내외였으며, 헌금도 자기신용지출제로 기명으로 헌금된 부분을 제하면 대체적으로 10만원 내외였다. 매주 모임에 참석한 인원을 10명이라고 하면, 이 중 4명은 거의 지속적으로 그 장소에서의 모임에 정기적으로 참석하는 인원이고, 4명은 가끔씩 모임에 참석하는 인원, 2명는 그날 처음 참석한 인원으로 분포된다. 2017년6월부터 2018년 12월 말까지 한 번이라도 가나안교회 예배와 모임에 참석했던 사람들을 초대해서 활동을 공지

하고 상호 소통하는 도구로 사용되는 가나안교회 단체 카톡방에 초대되었던 인원은 대략적으로 150명이 넘는 것 같고, 2019년 4월 현재 참여하고 있는 인원은 89명이다.

　손목사님이 섬기는 가나안교회가 교회 공동체로서의 기능을 제대로 하기 위해서는 매주 모이는 성도들 중에 지속적으로 참여하는 인원이 적정 수준 이상으로 유지되어야 할 것으로 생각되는데, 이렇게 매주 이 가나안교회 모임에 참석하는 인원이 초기에는 거의 없었고, 2018년 상반기 중에 4~5명 정도가 되었고, 2018년 하반기에는 이보다 좀 더 많은 성도들이 지속적으로 주일 오후 가나안교회 모임에 함께하고 있다. 그러나, 가나안교회 예배자들 중에서 기존의 기성 교회 모임으로 출석하는 것을 완전히 끊고, 온전히 가나안교회 예배와 모임에만 참석하는, 즉 이 가나안교회 만을 자신의 교회 공동체로 여기고 출석하는 성도는 아직 2~3명 수준이다. 따라서, 아직까지는 이 가나안교회가 기존의 교회를 대체하는 교회 공동체로서의 역할은 하지 못한다고 볼 수 있다.

　6개월의 활동을 마칠 때 즈음마다 있었던 중간평가회 시간에는 매번 이 가나안교회의 성격을 교회 공동체로서의 소속감을 더 공고히 하면서 일반적인 교회와 같이 소속된 교인들이 매주 지속적으로 교제하는 형식을 추구할 것인지, 지난 6개월의 활동처럼 다양한 예술 목회적인 시도를 하면서 누구라도 자유롭게 드나드는 실험적 목회 방식을 지속할 것인지를 놓고 토론이 있었다. 이런 토론을 지켜보면서 필자는 아무리 가나안교회 모임이라 해도 교회의 교인들은 소속된 교회에서 강한 유대감을 느끼고, 교역자의 헌신된 목양을 갈구하고 있음을 느낄 수 있었다.

3. 예배 및 성찬 준비와 후기

매주 모임 장소와 형식이 다르게 되는 상황에서 모임에 대한 사전 안내는 필수적인 것이었는데, 다음 주의 모임에 대한 안내는 손목사님께서 개인 페이스북 게시판과 카카오톡 단톡방에 올려 주시는 것이 주된 안내문이었다. 예배 순서지(주보)는 손목사님께서 A4 용지 1~3장 양면 인쇄로 통상 15매를 복사해 오셨다. 예배의 시작과 중간 중간에 쓰이는 씽잉보울은 마지에 1개를 비치했고, 다른 곳에서의 예배 때는 손목사님께서 작은 씽잉보울을 갖고 다니셨다. 헌금함이나 헌금바구니 역시 각각의 장소에 비치를 해 놓기도 하였고, 없는 곳에서 사용하기 위해서 손목사님께서 작은 헌금바구니를 매번 휴대해 오셨다. 헌금할 때 사용되는 헌금봉투는 헌금을 관리하는 필자가 챙겨가고 다시 가져오는 식이었다.

성찬에 사용되는 포도주는 충북 영동의 여포와인으로부터 12병 들이 한 박스를 분기에 1회 염가로 구입하거나 무상으로 지원받아서 손목사님 혹은 필자가 매 예배 때마다 1병씩 갖고 참석했으며, 성찬 때 사용되는 컵은 손목사님이나 필자가 그 때 그 때 구입하든지, 모임 장소에 비치된 소형 컵을 사용하였다. 성찬용 빵은 모임 장소 부근에 있는 제과점에서 성찬용으로 사용하기 적당한 잘라지지 않은 덩어리 빵을 구입하였으며, 빵을 얹어 놓을 접시는 해당 모임 장소에서 빌려서 사용하였다.

마지에서 오랫동안 지속적으로 모임을 가진 2기 기간에는 약간의 다과와 티 백과 이를 보관할 수 있는 다과함을 따로 준비해서 모임에

일찍 온 분들이 먹고 마실 수 있게 하기도 하였다.

모임의 후기는 손목사님이 페이스북과 단톡방에 소감과 사진을 게시하였으며, 필자와 몇 몇 참가자들도 점차적으로 개인 블로그와 가나안교회 네이버 카페에 후기 글을 올리기 시작했다. 필자는 매 주 모임 후에 그날의 활동 상황과 참여 인원 및 금전 수입과 지출 내역을 엑셀파일에 업데이트하였고, 재정 수지 내역은 운영위원회 단톡방에 정기적으로 보고하였다.

4. 헌금 및 지출

가나안교회 모임 중에 드려진 헌금의 대부분은 성찬 준비, 식비, 강사 사례로 지출되었으며, 기명으로 드려진 헌금은 헌금자가 희망하는 후원단체에 본인이 직접 후원할 수 있도록 돌려 주거나, 필자가 계좌이체로 후원하였다.

성찬용 포도주와 와인은 매주 대략 2만원 이내에서 준비되었고, 식사비용은 매주 1인당 1만원이 넘지 않는 선에서 식당과 메뉴를 선정했다. 강사에 대한 사례는 기본적으로는 드리지 않는 것이었으나, 이웃종교 배우기를 위해 초대한 몇 몇 분들에게는 감사의 선물로 작은 초콜렛 선물이나 교통비 수준의 소액을 드리는 정도였다.

사실 지난 1년 반 동안 가나안교회가 이처럼 풍성한 활동을 할 수 있었던 데에는 자비량으로 섬겨 주신 많은 운영자들과 강사들의 귀중한 섬김과 나눔이 있었던 덕분이다.

헌금과 관련해서 한 마디 덧붙이고 싶은 것이 하나 있는데, 바로 "자기신용지출제"이다. 손목사님은 가나안교회 운영 초기부터 교회 운영에는 일절 헌금을 축적하지 않고, 십일조를 비롯한 다소 큰 금액의 기명 헌금은 모두 헌금자 본인에게 돌려줘서 당사자가 해당 헌금을 적절하게 집행하는 시스템을 적용하였고, 교인들이 이에 동참하길 바라셨지만, 실제적으로는 이러한 기명 헌금과 이 헌금을 다시 돌려주는 활동은 거의 실행되지 못했다. 이는 기존의 교회 헌금 방식과는 너무나 다른 파격적인 방식인데다가, 부부가 함께 가나안교회 교인이 되어 실제적으로 그 가족의 헌금을 이 가나안교회에 전적으로 헌금하는 경우가 거의 생기지 않았기 때문이다. 필자만 해도 아내는 그동안 섬기는 지역교회에 꾸준히 출석하고 있고, 필자도 오전에는 다른 교회에서 예배를 드리고 오는 경우가 많다 보니, 이 가나안교회에 주정헌금 이상의 헌금을 따로 하기는 쉽지 않았던 형편이었다.

5. 커뮤니티와 교제

손목사님이 주관한 가나안교회 커뮤니티에 함께한 사람들은 크게 2개의 부류로 대별된다. 먼저는 손목사님의 예술목회에 대해 잘 알고, 이전에 이미 교류가 있었던 분들이다. 이 분들은 신앙과 신학, 인문학, 예술 활동 등에 대한 전문적인 식견과 경험이 있는 분들로, 예술목회라는 공통의 관심사를 기반으로 손목사님의 실험적인 가나안교회 목회에 관심을 갖고 참여하거나 도와주는 분들이다. 두 번째 부류는 정말 가나안교인의 태도로 기존 교회에 대한 실망을 안고 있으면서도 대안적인 교회를 찾다가 손목사님의 가나안교회를 알게 된 분들이다. 이 분들은 각자 개인적인 아픔과 가시를 품고 있고, 한국

가나안교회 공동식사 ⓒ박춘화

개신교 신앙의 편협함과 숨막히는 조직과 헌신 강요로부터 탈출하여 여유롭고 즐거운 신앙생활을 바라는 부분이 크다. 이런 분들 150여 명이 카카오톡 단체카톡방 속에서 교제를 나누면서 수시로 드나들면서 평균 90여 명이 교제를 이루어 왔는데 보통 1주일에 50여개가 넘는 채팅이 올라오는 활발한 교제의 장이 되었다.

또한 주일 예배와 모임 이외에도 영화 시사회, 미술 전시회, 사진작품전, 뮤지컬 또는 연극 관람, 서울영성순례, 예술목회 특강, 기독인 문학연구원과 함께하는 예술영성아카데미, 설악산 신년 해맞이, 불교 사찰 탐방, 조계사 앞 설조 스님 단식 응원 등 등 다양한 활동들을 하였는데, 이러한 과외 활동들은 활동 장소와 성격이 워낙 다양해서 각각의 활동에 관심을 갖는 분들 위주로 참석하게 되어 교회 공동체로서의 교제를 강화하는 역할은 하지 못한 것 같다. 하지만 필자의 경험으로는 그동안 너무나 폐쇄되어 있던 자신의 삶과 신앙의 지평을 정말 폭 넓게 열어준 활동들이었으며, 이를 통해 좀 더 관용적이 되었고, 삶을 풍성하게 향유하는 기쁨을 많이 누릴 수 있었다.

6. 가나안교회 섬김에 대한 개인 소감

위에 약술한 바와 같이 필자는 1년이 조금 넘는 기간 동안 손목사님이 주관한 가나안교회에 출석하고 운영위원으로 섬기면서 그 전에는 간과했거나 무지했던 많은 부분에서 새로운 인사이트를 얻었다. 이를 아래와 같이 정리해 본다.

● 필자가 속했었던 예수교 장로회 통합측과 합동측의 신학과 교리 및 교회 내에서의 활동이 얼마나 많은 제약 속에서 관용과 여유가 없는 신앙을 강요하는지에 대해 많은 깨우침이 있었다. 이웃 종교들에 대한 무지와, 우리 민족의 전통 속에 스며있는 종교성에 대한 무시, 그리고 일반 학문과 예술과 놀이 속에 풍성한 하나님 존재의 간과가 너무 심하다.

● 손목사님이 주관하는 가나안교회를 전적으로 섬기지 못하는 아쉬움과 죄송스러움이 참으로 크다. 이 가나안교회가 정착하고 좀 더 견실하게 성장하기 위해서는 필자와 필자의 아내 뿐 아니라 몇 몇 가족들이 헌신적으로 함께 교회를 세워야 할 것 같은데, 여러가지 사정상 그러지 못하고, 극히 제한된 부분에서만 교회를 섬길 수 밖에 없음이 너무 안타깝다. 손목사님이 설교 중에 언급하신 교회 안에서 기본소득을 확보하고, 진정으로 함께 사는 공동체를 만들어 보고 싶은 마음이 필자에게도 있는데, 아직은 이를 함께 이루지 못하는 상황인 것이 아쉽고 죄송스럽다.

● 큰 돈을 들이지 않고, 교회를 운영하는 방법이 참 다양하게 있을

수 있다는 것을 알게 되었다. 주일 오후에는 서울 시내도 한결 한가롭고, 사용하지 않는 건물과 기관들이 참 많은 것 같다. 가나안교회가 모임 장소로 사용한 모든 곳이 관리자들의 호의와 가나안교인들의 호응하는 깨끗한 사용으로 모두 무상으로 활용하였다. 교회당 건물에 대한 막대한 재정을 사용하지 않더라도 100명 이내의 소규모 모임을 갖는 장소는 그리 어렵지 않게 무상으로나 적은 비용으로 섭외할 수 있을 것 같다.

● 손목사님의 가나안교회 사례가 많은 작고 건강한 교회의 새로운 시도에 훌륭한 시범케이스가 되기를 소망한다. 목회를 생계의 수단으로 생각하는 부분만 제거한다면, 손목사님이 시도한 다양한 방식의 목회 활동이 하나하나 참신한 목회의 방식이 될 수 있다고 본다. 부디 많은 목회자들과 평신도들이 이 사례를 참고하여 보다 풍성한 교회공동체의 모습을 시도해 보길 바란다.

2. 가나안 언님의 참여관찰

홍승민(한국종교문화연구소 연구원)

이 책의 다른 부분에서도 소개가 되었겠지만, 한국 개신교의 현주소에 대해 조금이라도 아는 사람들은 이제 '가나안'이라는 수식어가 붙는 용어 및 개념들이 매우 익숙할 것이다. 가나안 현상이 무엇이며, 왜 생기는 것인지에 대해서도 다양한 매체와 정재영(『교회 안 나가는 그리스도인』, 2015), 양희송(『가나안 성도, 교회 밖 신앙』,

젠테라피가나안교회_홍승민 박사

2014) 등의 저자들을 통해 이미 잘 소개가 되었으므로, 여기서는 내가 개인적으로 왜 제도교회를 나와 가나안의 길을 선택하게 되었는지에 대해서만 조금 얘기를 해보고자 한다.

내가 교회에서 떠나게 된 이유들을 크게 나눠 정리해보겠다. (1) 목회자들을 포함한 개신교회 지도자들 대부분이 '나쁜' 사람이라고는 결코 생각하지 않는다. 하지만, 본인들이 몸담고 있는 제도교회의 '양적 관리'가 다른 (훨씬 더 중요한) 성경적 가치들과 충돌할 때, 결국은 그러한 가치들을 모두 제쳐버리고 최우선순위를 차지해버리게 되는 현상 및 이에 기인한 각종 행사/프로그램들 (이는 개신교회 과포화상태와 제도교회에 지도자들의 '밥줄'이 달려있는 구조적 요인도 있지만, 그러한 제도교회의 양적 성장 및 유지를 통해 어떤 형태로든 이익을 보는 개개인의 양심의 문제도 분명히 있다), (2) 이러한 제도

권 개신교회들을 적극적으로 지지하고 따르는 – 평신도 리더들을 포함한 – 많은 교인들이 정작 개신교의 기본정신과 정면으로 충돌하는 생각들을 너무나 적극적으로 수용하는 현상 (단순한 언행의 불일치만을 얘기하는 것이 아니라 – 물론 이 역시 문제지만 – 궁극적으로 개신교인 개개인이 개신교의 모든 사상과 실천의 근원인 성서를 바로 이해하고 적용하기 위해 몸부림치며, 결코 쉽지 않은 작업임에도 불구하고 끊임없이 고민하고 씨름하는 작업이 교회의 수많은 '다른 것들'에 의해 역시 우선순위에서 밀려나, 성경이 사실상 자기한테 유리한 식으로만 편리하게 매우 자주 이용/오용되는 일종의 '부적'정도의 위치를 차지하게 된 것), (3) 그리고 한국문화 특유의 – 그리고 교회에 의해 더욱 고착화되는 – 각종 집단주의적 행태들이다. 지금 돌아보면 교회에서 하는 수많은 활동들이 궁극적으로 제도교회의 유지 및 확장을 위해 청년들의 시간과 에너지를 '강한 종교적 동기부여'에 의해 자발적으로 제공하게 한 '무급노동'이었다.

이러한 것들에서 파생되는 각종 문제들이 한국교회 안에 가득한데, 안 그래도 개인적으로 우치무라 간조와 그의 제자였던 김교신 선생의 이른바 '무교회주의'로 불리우는 (그러나 그 이름 때문에 오해받기 쉬운) 교회론에 크게 설득이 되어가고 있었던 나에게, 이러한 현상들과 계속 마주하면서, 또 그러한 교회를 좋아하는 사람들과 계속 함께 어울리는 것은, 적어도 나에게는, 거의 '지옥'과도 같았다. 더군다나 목회자들 및 소그룹 리더들이 위에서 열거한 현상들을 정당화하기 위한 도구로 (원래는 너무나 좋은 단어들인) '사랑,' '공동체' 등을 오용하는 것을 도저히 견딜 수가 없었다. 예를 들어, 이른바 '예비된 배우자'(즉, 당신에게 배우자가 예비되어있다)같은 교회 안에서

대중적으로 받아들여지고 있는 잘못된 개념들을 성경으로 반박하는 것조차도 '공동체'를 위해 내 입이 아닌 '주의 종' 목사의 입을 통해서만 조심스럽게 다루어져야 한다는 얘기도 들었는데, 나에게 있어서 이것은 이미 개신교가 아닌 종교개혁 이전의 중세교회로 돌아가자는 말이나 다름없었다.

결국 스스로 '복음주의 좌파' '무교회주의자'임을 천명하며 제도교회를 나온 이후, 어느 정도 뜻이 맞고 대화가 통하는 사람들과의 비정기적인 교제의 장을 나의 '교회'로 상정하며, 성경적 사고와 실천을 위한 개인적 노력은 그러한 교제의 장과는 별도로 진행하는 생활을 몇 년간 해왔다. 신학교에서 목회학석사과정(MDiv)이 아닌 일반석사과정(MA)에 2년 좀 넘게 있었던 기간이 있었는데, 이때 배웠던 각종 학습의 방법론들과 자료들에 대한 노하우가 큰 도움이 되었다. 이렇게 '각개전투'에 가까운 신앙생활을 몇 년간 하면서 좋았던 점은 무엇보다도 교회에 투자했을 시간들을 내 개인학습에 투자하며 전혀 제약을 받지 않고 마음껏 사상/상상을 펼치는 것이었다. 교회에 나가서 긴 예배시간에 계속 앉아있다가 이어서 소그룹 모임에 참석할 시간에, 대신 성경과 함께 각종 자료들을 보며 사유하는 것은 비교도 안될 만큼 나를 고무시켰다. '아, 좋다!'는 말이 내 입에서 나도 모르게 터져 나올 정도로 행복감을 느끼는 시간들이었다. 그런데 그런 신앙생활을 계속 하다 보니 생기는 문제들이 조금씩 보이기 시작했다.

한국 개신교와 제도교회에 대한 비슷한 문제의식을 갖고 있는, 대화가 통하는 사람들과의 비정기적인 만남들을 가져오긴 했지만, 확실히 그 빈도수는 교회에 출석할 때처럼 높지 않았고, (때로는 연기를 해서라도) 배려해야 할 이웃들이 이전보다 주변에 자주 없어서인

지, 머리는 커지지만 생각과 언행이 눈에 띄게 거칠어지는 나 자신의 모습을 발견하게 되었다. 확실히 입에서 (쌍)욕이 나오는 횟수가 잦아졌고, 층간소음/흡연같은 일상에서의 어려움을 대하는 데에 있어서도 교회를 다닐 때보다 더 짜증을 내게 되는 것 같다는 생각이 들기 시작했다. 더 나아가, 어쩌다가 한번씩 대화가 통한다고 여겨졌던 동료 크리스천들과 교제를 할 때조차도 점점 "어라, 이 사람도 기존 교인들과 비슷한 느낌?"같은 생각을 하게 되면서 믿는 사람들과의 교제자체가 더 어려워지고 있다는 생각을 하게 되었다. 한 마디로 크리스천으로서 '혼자서는 할 수 없는' 것들이 분명히 있다는 사실을 그동안 머리로만 인정 하고 실천으로 옮기지 못한 것에 대한 부작용들이 나 스스로도 느껴질 만큼 나타나기 시작한 것이다.

 유지해야 할 교회건물은 없어도, 어느 정도는 정기적으로, 적어도 한 달에 한번 정도는 교인들과 만나 함께 예배하고 교제하는 것이 필요하다는 것을 깨닫게 되었다. 성경에서도 가르치지 않는 이른바 (강제적인) '주일 성수'의 개념은 이미 내다 버린 지 오래되었지만, 휴일에 모이는 것이 여전히 하나의 전통으로서 유익이 있으며, 무엇보다도 '혼자서는 할 수 없는' 또 하나의 기독교적 실천이 '공동체적 예전'(ritual)임을 다시 깨달은 것도 하나의 중요한 계기였다. 그래서 신뢰하는 지인들에게 추천을 받아 이곳 저곳을 찾아 다녀보기로 했다. 그런데 하나의 어려움이 있었는데, 많은 대안적 모임들이 주로 내 거주지에서 정기적으로 (특히 오전시간에) 장기간 다니기엔 거리가 제법 먼 곳들이라는 것이었다. 물론 일요일 아침에 일반 직장인들의 평일 기상시간에 일어난다면 가능한 거리였지만, '주일성수'의 개념이 없어진 상태에서 그렇게까지 할 생각은 없었다.

그러던 중 '문화신학회'라는 모임에서 손원영 교수님을 만나게 되었고, 손목사님께서 하시는 실험적이면서도 변화무쌍하고 언제든지 해체하고 또 새로 만들 수 있는 가나안 교회(들)에 대해 알게 되어, 그 중에서 그래도 집과도 가장 가깝고 모임시간도 저녁이라 가장 가기 편한 '젠테라피가나안교회'부터 나가보기 시작했다. '교회'에 다시 나가기 시작한 데에는 손목사님에 대해 알게 된 점들이 큰 이유로 작용했다. 특히 개운사 사건과 관련하여 겪고 계셨던 황당한 어려움들과, 그 와중에도 본인에게는 전혀 금전적인 이익도 없고, 신경 쓸 일만 더 많아지는 이러한 실험적 교회들을 자발적으로 시도하시는 모습이 나를 가장 강하게 이끈 것 같다. 이게 어쩌면 모순으로 보일 수도 있는데, 한편으로는 '개신교답게' 목사 및 교회 지도자의 '권위'에 대해 개혁적인 접근을 취한다고 하면서도, 또 한편으로는 신학적으로, 그리고 인격적으로 신뢰와 존경이 되는 리더십을 중요하게 여기는 나 자신의 모습이 사실 지금도 숙고의 대상이다. 사실 미국에서 박사과정을 밟을 때도, 처음에는 한인교회를 두 군데 연이어 시도해봤다가 위에서 열거한 것들과 비슷한 이유로 교회를 나왔고, 대학 campus ministry 단체를 섬기게 되었는데, 그때도 해당단체에 참여하기로 결정한 중요한 이유가 리더십이었다.

어쨌든, 그렇게 해서 2018년 상반기에 처음으로 젠테라피가나안교회를 나가기 시작했으며, 현재까지도 꾸준히 참석하고 있다. 젠가나안에 대한 소개는 앞에서 충분히 되었을 테니 여기에서는 내가 개인적으로 유익하다고 여겨지는 부분들에 대해 얘기해보고자 한다. 무엇보다도 신선했던 것은, 개신교의 여러 가지 특성상 '말'이 많을 수밖에 없는 게 개신교회인데 (그리고 그로 인한 문제들도 많은데), 여

기에서는 오히려 '비언어적인' 측면들이 많이 부각되고 누려진다는 부분이었다. 모든 가나안교회의 1부 순서에서 공통적으로 갖는 개방형 성찬의 시간도 내가 그 동안 누리지 못했던 공동체적 예전에 자주 참여할 수 있게 해주는 매우 큰 유익이 있었다. 여기에 더해 2부 순서로 젠가나안에서만 하는 싱잉볼 명상시간은 그야말로 귀와 몸으로 느끼는 것이 주가 되며, 교회에서 하는 찬양시간처럼 내가 무언가를 계속 발산해야 하는 것이 아니라, 오히려 충분히 듣고 느끼고 흡수하는 것이 내가 해야 할 일이었다. '명상'이라는 행위 자체도 현대 개신교가 어떻게 보면 거의 잃어버린, 그러나 너무나도 중요한 종교적 실천이거니와, 처음 접해본 싱잉볼이라는 도구/악기가 이러한 명상에 있어서 너무나 큰 도움이 되는 것을 귀와 몸으로 체험하는 시간이었다.

여기에서 또 한번 어떤 모임에 있어서 지도자의 중요성이 부각이 되는 부분이 있는데, 바로 싱잉볼 명상을 인도해주시는 천시아 대표님의 카리스마이다. 샵 운영하시랴, 다양한 외부활동 하시랴 너무나 바쁘실 텐데도, 손목사님과 마찬가지로 본인에게 아무런 이익도 돌아가지 않는 가나안교회의 명상지도를 재능 기부하듯 도와주시며, 피곤하실 텐데도 항상 웃으며 반갑게 맞아주시는 모습이, 나뿐만 아니라 젠가나안에 나오는 많은 분들에게 너무나 훌륭한 활력소가 되고 있을 것이다.

모임 장소와 시간상 가장 가기 편한 젠테라피가나안교회가 잠시 휴식을 취하게 된 것이 '푸드&뮤직가나안교회'와 '후마니타스가나안교회'에도 나가기 시작한 결정적이 계기가 된 것 같다. 그러다가 이 교회들만의 특성과 유익에도 십분 공감을 하게 되어, 앞으로는 기회가 될 때마다 참여하려 한다. 푸드&뮤직가나안교회에는 말 그래도 '음악'이 있지만, 기존교회의 찬양시간처럼 참여자들의 지속적인 노래와 기도,

또 그 외의 에
너지를 계속 발
산하는 방식으
로 이루어지는
것이 아닌 라이
브 음악연주를
함께 감상하
고, 그 이후에
함께 빵을 뜯으
며 교제를 하는

푸드&뮤직가나안교회_서희정 교수 ©박춘화

것이 1부 성찬예배 이후 순서의 주가 되는 방식이었다. 젠테라피가나
안교회가 공동체적 '명상'을 가져다 주었다면, 이 곳에서는 공동체적
'감상'을 회복시켜주었는데, 평소에도 가사가 없는 연주음악만의 유익
을 주로 혼자서 누려오던 나로선 더할 나위 없이 반가운 시도였다. 더
군다나 '영혼이 담긴' 서희정 선생님의 클래식 피아노곡 연주와 Ken-
neth Moore 선생님의 블루스/재즈가 가미된 연주는 그야말로 취향
의 다양성까지도 상당부분 커버할 수 있는 금상첨화였다.

가나안교회들 중에 내가 제일 오래 참여했던 젠테라피가나안에는
귀로 듣는 소리와 몸의 진동을 통한 힐링이 있다면, 뮤직&카페가나
안에는 귀와 함께 입을 풍성하게 해주는 은총이 있다. 라이브 연주순
서 이후에 갖는 식사시간인데, '카페 거기'의 백우인 목사님께서 -
안 그래도 장소도 제공해주시는데 - 손수 만들어주시는, 정말 다른
곳에서는 맛보기 힘든, 각종 재료들의 환상적인 조합을 보여주는 샌
드위치와 샐러드가 있다. 나 혼자서는 결코 할 수 없는 '함께 빵을 뜯
으며 교제'하는 것을 이런 말로 설명하기 힘들 정도로 훌륭한 음식들

푸드&뮤직가나안교회_요리 ©박춘화

과 함께 참여하다 보면 '가나안교회에 나오길 잘했구나'라는 생각을 다시 한번 하게 된다.

후마니타스가나안교회는 앞의 젠가나안, 뮤직&카페가나안과는 또 다르게, 개신교에서 마땅히 추구해야 하는 인문학적 배움과 토론 및 나눔이 있는 곳이다. 이러한 강의들을 듣고 토론하는 장으로는 기독연구원 느헤미야나 청어람 ARMC같은 이른바 '복음주의운동단체'들도 있는데, 교회의 정기적인 주일행사순서의 일부로 인문학강의를 한다는 점이 고무적이었다. 신학 외에도 문학, 미술, 영화, 역사 등에 대해 함께 배우며 기독교신앙을 가지고 함께 고민해보는 것은 많은 한국의 기성교회들이 탐탁지 않게 여기겠지만, 개신교의 가치에 매우 부합하는 신앙행위이다. 아직 가보지 못한 STEAM 가나안에서는 주로 이공계열의 지식들을 가지고 이러한 작업을 하고 있는데, 내가 개인적으로 추구하고 있는 학문이 인문학과 사회과학 사이에 어중간하게 자리하고 있는 분야이다 보니, '사회과학' 역시 비슷한 맥락에서 함께 다루어져야 한다는 점도 부각시키고 싶은 욕심이 있다.

두서 없는 얘기를 좀 정리하자면, 결과적으로 내가 지금까지 참여했던 가나안교회들은 결정적으로 나 혼자서는 채울 수 없는 부분들

을 각자 다른 방식으로 풍성하게 채워주었다. 이 것만으로도 '교회'의 중요성을 깨닫게 하기엔 충분하다! 다만, (이거 다른 대안적 모임들에서도 느낀 점인데) 아무래도 기성교회들에 대한 문제의식을 갖고 있는 분들이 다수인 모임이라, 소신/주관과 비판의식이 강한 구성원들이 모이는 자리이다 보니, 서로를 향한 배려는 – 나를 포함하여 – 모두가 특별히 신경을 써야 할 부분인 것 같다.

한편, 여러 방면에 종사하는 다양한 사람들이 모이는 자리인 만큼, 내가 한국교회에 대해 근본적으로 갖고 있었던 문제의식인 성서에 대한 부분(그저 많이 읽고 외우고 아무데나 인용하는 것이 아니라 – 그러한 노동은 극우세력들도 쉼 없이 한다 – 최대한 올바로 이해하기 위해 파헤치고 살아내기 위해 몸부림치는 작업)을 이러한 '교회'가 온전히 채워주기를 바라는 것은 나의 욕심인 것 같다. 아니, 적어도 개신교적 시각에서 보자면 교회에 그런 것들을 전부 위임하려 하는 생각 자체가 옳지 않다. 오히려 개신교인 개개인이 하나님과 신자 사이의 매체(medium)인 성서 앞에 단독자로 설수 있도록 격려하고 도와주는 코치가 바로 교회 지도자들인 것이다. 그리고 그러한 코치와 같은 의미에서의 리더의 인격과 신학적 전문성은 분명 중요하다. 그래서 그러한 자질이 부재한 리더들이 이끌고 있고, 또한 그들은 따르며 함께 본인들이 욕망하는 것들에만 관심이 있는 평신도들이 모여있는, '집단주의'와 '공동체'를 혼동하는 교회에는 나는 앞으로도 발을 들여놓지 않을 것이다. 나는 앞으로도 내가 단독자로 있을 때 더 잘 할 수 있는 것들은 단독자로서 진행하고, 교회를 통해서만 가능한 부분들은 기회가 될 때마다 관련 가나안 교회모임들에 참석함으로써 참여하려고 한다 (참고로, 단독자로서의 학습과 같은 행위도 성서주

석이나 다양한 참고자료들을 쓴 기독학자들의 도움을 받는다는 측면에서, 넓은 의미에서의 '교회'를 통한 은총으로 나는 본다).

　말이 나온 김에, 개신교의 정신에 충실 하려면 결국 놓칠 수 없는 '단독자'로 서는 부분에 대한 첨언을 하는 것으로 거의 하소연에 더 가까운 이 글을 끝맺으려 한다 (이 '단독자'의 개념에 대해서는 양희송의 책『가나안 성도, 교회 밖 신앙』175-185쪽에 잘 정리가 되어 있다). 적어도 내 경험에 의하면, 외국어, 특히 영어로 된 공신력 있는 각종 디지털 자료, 스프트웨어 및 앱, 웹사이트 등을 통해 성서와 신학, 고전언어 등에 대한 많은 도움을 누릴 수 없는 상황에서, 대한민국에서 단독자로 선다는 것이 여러 면에서 쉽지가 않다. 마음먹고 시간을 투자하여 들고 다니기도 어려운 무겁고 많은 책들을 갖고 공부할 수 있는 여건이 되는 사람이라면 모를까, 바쁜 일상가운데 장소와 시간에 크게 구애 받지 않고 짬짬이 컴퓨터나 스마트 폰, 태블릿 등을 통해 도움을 받을 수 있는 환경이 한글로만 정보를 접해야 하는 개신교인들에겐 상대적으로 턱없이 부족한 것 같다 (물론 이것이 디지털 테크놀로지에 전적으로 의존하는 것을 옹호하고자 함은 아니다. 그러나 인쇄술과 글자를 통해 정보를 습득하는 것 역시 테크놀로지에 의존하는 것이라는 사실도 기억할 필요가 있다). 이러한 상황이라면 기존의 한국 개신교회의 특히 지성적인 측면에서 문제의식을 갖고 있는 가나안성도들이 단독자로서 서기엔 너무나 열악한 환경이 될 수 있다. 그러다 보면 대안적 목소리를 내는 학자나 활동가들 (예를 들어 복음주의 운동단체들)조차도 원래 의도와는 다르게 지나친 의존의 대상이 될 수도 있다 (마치 신앙이나 성서와 관련된 부분에 있어서 만큼은 이전에는 목사를 의존했던 것 처럼). 개신교의 만인사제설에 걸

맞은 단독자로 서기보다는 '더 나은 의존의 대상'을 찾으려 하는 것이 돼버리거나, 반대로 가나안성도로서 교회를 나온 이후, 개인적인 노력을 요하는 지성적 측면에 무관심하게 되거나, 또는 잘못된 정보들을 조합하여 (안 그래도 가짜 뉴스가 판치는 세상에) 엉뚱한 방향으로 갈 수도 있지 않을까 하는 것이 나의 지극히 주관적인 염려이다 (기우일 수도 있으나, 실제로 기성교회에 문제의식을 갖고 있는 사람들이 이단사이비들의 좋은 타깃이 될 수 있다는 견해는 적지 않다).

 그래서 마지막으로 가나안교회들, 이 책에서 다루는 가나안교회들뿐만 아니라 현재 대한민국에서 급격히 늘어나고 있는 가나안 성도들을 위한 모임들에게 당부 드리고 싶은 것은, '모임'을 통해서만 제공될 수 있는 부분들도 앞으로도 섬겨주시되 (이런 모임들이 있다는 건 정말 너무 감사하다), 개신교인 개개인이 하나님과 말씀 앞에 단독자로 설수 있도록 도와주고, 또 그렇게 하는 것이 한결 더 수월한 환경을 어떻게 마련할 수 있을지에 대해서도 치열하게 고민해봐야 한다고 말씀 드리고 싶다.

3. 내가 본 가나안교회

이강선 (성균관대학교 초빙교수)

1. 가나안 교인은 누구인가

후마니타스가나안교회_이강선 교수 ©박춘화

성경에 나오는 '가나안'은 실제 지명으로 젖과 꿀이 흐르는 땅, 달리 말해서 풍요로운 땅을 말한다. 오늘날 역시 가나안은 실제 지명보다는 상징으로 쓰인다. 거룩한 땅, 하늘나라를 뜻하는 것이다. 따라서 '가나안교회'라면 가나안을 지향하는 교회라는 뜻일 터였다.

훗날 이 가나안이 '안나가'를 말하고 있음을 알았을 때 그 절묘한 작명에 무릎을 쳤다. 교회에 '안나가'는 교인들이 모인 곳이라니. 교인이라면 당연히 가나안을 지향하는 이들이다. 가나안을 지향하되 '안나가'는, 이 이율배반적인 교인들은 왜 생겨날까.

대번 나 자신이 겹쳐졌다. 수십 년간 교회를 들락거리며 살아온 내게 꼭 들어맞는 표현이었던 것이다. '안나가'는 교인들은 믿음과 현실과의 차이, 교회가 말하는 것과 행동과의 차이 때문에 생겨났을 것이다. 말과 행동의 괴리에 대한 의문이 교회에서는 해결되지 않았으므로 '안나가'는 교인들이 되었을 것이다. 내 의문은 아주 기본적인 것들이었다. 실상 너무도 당연한 것들로, 일상에서 만나는 아주 작은

일들에서 비롯한 것들이었다.

붉은 벽돌 벽이 인상적이고 목조 바닥을 깐 아름다운 카페가 있는 안양의 어느 교회에 익숙해져가던 어느 날, 새벽 예배에 한 여성이 목발을 짚고 나타났다. 기브스를 한 그녀는 주일을 지키지 않고 산에 갔다가 넘어져서 다리가 부러졌다고 고백했다. 목사가 얼마나 기뻐하는지 어둑한 예배당이 환해질 정도였다. 자신은 '그리스도의 노예'임을 되뇌던 목사와 신실한 성도들은 그녀의 고백을 흐뭇하게 받아들였지만 나는 절망에 빠졌다. 이토록 속 좁은 하나님이라니. 이토록 엄격한 하나님이라니. 그러나 이런 하나님을 어디서건 만났다.

하나님은 신자가 목사의 말을 듣지 않았으므로, 예배에 빠지거나 기도하지 않았으므로 벌을 내렸다. 새벽 기도회에는 통곡하는 신자들이 많았고 부흥회에서는 죄를 고백하는 이들이 많았고 특히 기도원은 죄인들로 넘쳐났다. 하나님은 쉽게 노했고 엄격하고 가혹하게 벌을 내렸다. 예배 중에 목사의 손을 휘둘러 조는 신자의 뺨을 때리기도 했다.

하나님은 왜 인간을 죄인으로 만들까? 아니 인간을 치유해야 하는 교회가 왜 신자를 죄인으로 만들까. 흔히 세상이라는 말을 사용한다. 세상에서 상처받은 이들이 교회에 와 치유 받고 간다고 한다. 교회 또한 사람이 모이는 곳이지만 굳이 사회와 교회를 구별하는 것이다. 그렇다면 교회는 특수한 곳이어야 할 것이었다. 명예, 학벌, 돈, 권력, 외모, 세상에서 가치가 있다고 여기는 그 모든 것과는 거리가 멀어야 할 것이었고 모두가 동등한 한 인간으로 존중받아야 할 것이었는데, 현실은 그렇지 못했다.

교회에서 말하는 것과 현실에서 보는 것들은 너무도 달랐던 것이다. 듣는 것과 보는 것이 다르면 의문이 생겨나기 마련이다. 사랑과 존중을 말하면서 마음 가는데 돈이 간다고 되풀이하면 과연 그럴까 하고 고개를 갸웃거리기 마련이다. 대예배실 입구에 헌금봉투를 넣

는 칸막이 가구를 세워놓고 그 칸마다 신자의 이름을 붙여놓는다면, 그마저 부족해 약정 헌금도 괜찮다는 서약서를 받는다면, 아무리 목사의 말이 진실하고 아무리 그의 서재에 책이 많아도 의심이 가기 마련이다. 지금 이 건물도 충분히 크고 아름다운데 왜 또 다른 건물이 필요할까 하고 의아해지기 마련이다.

그러한 목사가 과연 교인을 귀하게 여길까 하고 의문이 생겨나기 마련이다. 자전거 사고로 한 달 보름동안 입원했던 적이 있다. 오른쪽 팔과 왼쪽 다리가 부러져 목발조차 짚을 수 없었으므로 혼자 움직일 방법이 없었다. 도리 없이 하루 종일 침대에 머물러야 했는데, 병원 사정으로 일주일 정도 그 병실에는 나와 팔을 다친 할머니, 둘만 있었다. 할머니는 미끄러지면서 손을 짚어 손목이 부러졌다고 했다. 찾아오는 이가 없어서 의아했는데, 아니나 다를까. 혼자 사는 분이었다. 할머니 입에서는 교회에 대한 감사가 떠나지 않았다. 가족과도 같은 교회, 하나뿐인 기둥이었다. 할머니의 수입은 동사무소에서 받는 40만원이 전부였다. 늘 감사한 마음으로 매달 10만원을 십일조로 내는데, 목사님이 새로 오셨단다. 젊고 많이 배우고 설교를 썩 잘하시는 목사님은 자신이 이런 곳에 올 사람이 아니라고 한탄했단다. 그토록 훌륭한 목사님이 어쩌다 이 초라한 교회로 왔을까. 매번 한탄하시는 목사님이 너무 안 되어서 할머니는 20만원을 십일조로 냈다고 했다. 그 목사가 교인들과 더불어 병문안을 왔다. 교인들과 함께 할머니를 둘러싸고 성경을 읽고 찬송을 하는 그의 당당한 모습을 지켜보는 내 마음은 이루 말할 수 없이 복잡했다. 그에게 할머니는 어떤 존재였을까?

고등학교 시절에는 상담 시간이 있었다. 기독교 학교니까 당연한 일이었겠지만 정작 목사를 만난 나는 충격을 받았다. 설립자의 아들인 목사의 퉁퉁한 열 손가락 모두에 반지가 끼워져 있었던 것이다. 학교

를 떠올릴 때마다 반지가 눈앞에서 아롱거렸다. 목사라고 반지를 끼지 말라는 법은 없다. 그러나 열 손가락 모두에 반지라니.

캘빈과 직업 노동과 정직한 벌이에 대해 배웠지만 그러한 인식이 충격을 완화시켜주지는 못했다. 내가 지닌 의문들은 과연 나 혼자만의 것이었을까. 그러한 의문을 지닌 이들은 나 혼자에 그쳤을까? 그들이 나에게만 그런 모습을 보였다면 개인적인 의문이었을 것이다. 그러나 나는 누구의 눈에도 띄지 않는 극히 미미한 존재에 불과했다. 그들은 모두에게 동일한 모습을 보여주었다. 그러므로 나 혼자 이러한 의문을 지닌 건 아니었을 것이다. 논의할 자리가 필요했다. 그러나 그동안 겪어온 교회들 시스템 하에서 이러한 의문은 꺼내기 힘들었다. 큰 교회에는 가정교회가 있었고, 작은 교회에는 구역 예배가 있었다. 유니폼을 입고 가슴에 명찰을 단 교인들이 주차장을 관리할 정도로 큰 대형교회에는 셀별로 성경 공부 시간이 있었으나 질문할 기회는 주어지지 않았다. 아니 질문은 있었으나 성경 내용에 대한 해석과 공과공부에만 국한되었다.

어느 교회를 가거나 "믿습니다"와 "아멘"이 교회 전체에 울려 퍼졌다. 그 커다란 합창, '믿습니다'는 믿어지지 않아서 믿어야 한다고 생각하는 자신에 대한 강요가 아니었을까. 그 강력한 울림, '아멘'은 당신의 말에 공감이 간다는, 나도 그렇게 생각한다는 표현이 아니었을까.

이런저런 이유로 눈을 감고 당신 같은 이는 필요 없다고 등을 돌리는 교회에서 마음이 떴다. 그러다가 가나안교회를 만났다. 페이스북에 흘러 다니는 소식을 조용히 지켜보다가 지난 겨울, 발을 디뎠다. 아트가나안교회였다. 이후 약 5개월 동안 이런저런 교회의 모임에 참석했다. 기간이 짧으므로, 아직 가보지 못한 곳이 남아 있고 이미 흘러가버린 곳도 있다. 교회 없는 교회, 가나안은 처음부터 달랐다. 낯설다면 낯설고 익숙하다면 익숙한. 낯선 것은 형식이었고 익숙한 것

은 내 마음 속에 자리 잡고 있던 의문이었다. 아니 의문을 풀어가는 과정이었다. 그들, 가나안의 목사와 평신도인 강사들과 그리고 정말로 보통 사람들이 어느 격식도 없이 인사와 의문과 지식을 서로 나누었던 것이다. 그들은 형식을 취하고 따랐으되 어느 것에도 구애받지 않았고, 어느 종교인에게도 문을 닫지 않았다.

집례자는 앞장 서 물음을 던졌다. 가나안교회의 목사는 설교하지만 그 설교는 의견처럼 들렸다. 가나안 목사는 집례자다. 목사는 설교하는 이다. 교인은 일요일마다 설교를 들으러 교회에 간다. 예배를 보러 가지만 그 예배의 중심은 설교다. 설교는 언제나 예배의 한가운데에 있으며 가장 긴 시간을 차지한다. 예배가 설교 형식으로 바뀐 것은 언제일까. 퀘이커 교도의 예배형식은 다르다. 그들은 한 사람을 중심으로 놓고 귀를 기울인다. 그 한 사람은 목사가 아닌 평신도. 대등한 조건에서 서로의 의견을 교환한다. 성경을 읽고 그가 생각한 바를 논한다. 평신도에게도 의견이 있다. 평신도에게도 생각하는 바가 있고 삶에서 얻은 지혜가 있으며 성서를 읽을 능력이 있다. 성경을 깊이 읽은 이라면 기억하리라. 열두 살 예수가 회당에 모인 이들 앞에서 두루마리를 풀어 성경의 구절을 논하던 것을.

아직 신도들이 글을 읽지 못하던 시절, 성서가 라틴어로만 적혀 있던 시절, 사제들이 신의 말씀을 전했고 평민들은 강론을 들었다. 그 시절은 지났다. 이제는 대다수의 사람들이 글을 읽고 생각을 하며 정보와 지식을 찾아 혹은 자신의 삶을 통해 성경의 글귀를 이해하고 논의한다. 물론 모든 이가 목사처럼 성경에 뛰어나거나 그 방면에 대해 잘 알고 있는 것은 아니다. 그러나 일방적인 설교가 쏟아지는 시간에는 의견을 내놓을 수가 없다. 소명 의식으로 가득 찬 이들은 봉사는 기꺼이 하지만 의견은 용납하고 싶어 하지 않는다.

일요일마다 대형 예배실은 가득차지만 그들 중 정신을 바짝 차리고 메모해가며 혹은 자신에게 꼭 필요한 사안이라 여겨 집중하는 이는 얼마나 될까. 고개 끄덕이며 조는 모습이 사방에서 눈에 띄는 것은 어쩔 수 없다. 심지어는 내 주변의 모든 이들이 졸고 있었던 적도 있다. 설교가 아무리 짧아도 그 주제가 내게 와 닿지 않는 한, 혹은 내가 그 설교에 등장하는 주인공이 되지 않는 한, 졸리기 마련이다. 동참하지 않는 한 나에게 민감한 주제를 다루지 않는 한 졸리기 마련이다.

내가 지닌 의문이 주제가 된다면, 내 삶을 투영할 수 있는 주제가 내 앞에서 펼쳐진다면 혹은 깊숙이 밀어놓은 물음들이 떠올라 펼쳐놓는다면 그 모임에서는 소통이 이뤄지기 마련이다. 가나안에서는 누구나 의견을 내놓았다. 삶과 믿음을 따로 떼어놓지 않는 이들이 목사가 아닌 강의자들이 자신의 전공에 따라 강의를 펼쳐 놓았다. 그 강의는 그들이 각자의 영역에서 치열한 물음을 거쳐 도달한 결론으로 보였다. 믿음을 향해 가는 과정이거나 도달한 믿음의 여정을 보여주고자 하는 강의로 여겨졌던 것이다. 그들에게서 지닌 것을 나누고자 하는 진지함을 보았다. 강요에 가까운 일방적인 전달이 아닌, 기여하고자 하는 마음을 보았다. 아마 그래서였을 것이다. 모여든 사람들은 강의가 끝난 후 질문을 했고 그들은 귀를 열어 답을 들었으며 그 질문은 식사하는 동안 짙어지고 거침이 없어졌다.

2. 현실과 믿음의 괴리 좁히기

1) 예수님은 왜 백인이어야 하는가?

실제와 종교가 다르면 현실과 믿음은 분리될 수밖에 없다. 현실에

아트가나안교회 ©박춘화

살지만 꿈을 꾸고 있는 형국이 될 수밖에 없다. 왜 우리가 본 예수는 흰 피부, 파란 눈, 갈색의 곱슬머리를 갖고 있을까? 오래도록 예수님이 백인이라는 데 의문을 품지 않았다. 그 그림 속 예수를 만나기 전까지는. 그 예수는 분명 한국인이었다. 그는 한복을 입고 있었고 갓을 쓰고 있었다. 그 그림은 청원군 내수면, 운보 김기창 화백의 전시관에 걸려 있었다. 그때만 해도 화가가 별나다고 생각 했다. 그러나 한 흑인 작가(John Henrik Clark)의 단편, 〈예수를 흑인으로 그린 소년〉을 접하고 나서 생각이 달라지기 시작했다. 촉망 받는 한 소년이 예수를 흑인으로 그린다. 학교가 벌컥 뒤집힌다. 결국 그 흑인 소년은 학교를 떠난다. 운보 김기창의 황인 예수님, 아프리칸들의 흑인 예수님. 예수는 과연 백인인가. 왜 예수를 백인으로 생각하고 있었을까?

물론 처음 본 예수가 백인이었기 때문이다. 예수, 아니 예수님의 초상은 갈색 곱슬머리가 어깨까지 내려오는 파란 눈의 미남이었다. 치마 같은 긴 흰옷을 입은 그는 시선을 하늘을 향하거나 어린 양을 가슴에 안고 있었다. 예수를 접한 것은 거의 50년 전이지만 오늘날에도 예수님은 여전히 저 모습으로 표현된다. 그러나 예수의 탄생지는 팔레스타인, 중동이다. 팔레스타인 사람이 백인인가?

학자들이 역사적으로 재구성한 예수의 가상 얼굴은 백인과 흑인과

황인의 특징을 갖춘 중동인의 얼굴이다. 약간 유럽 백인의 얼굴형, 약간 곱슬거리는 머리칼은 아프리카 흑인의 머리칼이고, 얼굴색은 햇볕에 탄 아시아 황인의 것이므로 예수의 외모는 세 인종이 혼합되어 있다. 그러므로 예수는 흑인일수도 황인일수도 백인일수도 있다. 성서가 말하는 인간에게는 인종이 없다. 진흙과 호흡, 그 형상은 하나님의 모습이다. 신성의 숨이 들어간 진흙이 하나님의 모습을 갖추었다. 그것이 인간이다. 그러므로 인간은 하나님의 일부이다. 달리 말해 모든 인간은 그 안에 신성의 조각을 갖고 있다. 신성은 인종과 성별, 연령에 아랑곳하지 않는다. 신성이 인종과 성별을 구분한다면 그 신성은 이미 인간의 수준에 지나지 않는다. 인간을 초월하지 않는 존재가 신성하다고 말하는 것 자체가 있을 수 없는 일인 것이다.

신성은 어떤 모습으로건 나타난다. 그러나 한국에 기독교를 전파한 이들이 들고 온 예수의 모습은 백인이었다. 그 백인의 모습을 고스란히 받아들인 것은 우리 자신을 믿지 못해서일 가능성이 높았다. 시대적 여건상 구원이 밖에서 올 것이라고 믿었을 가능성이 높았다. 그랬으므로 운보의 한국인 예수는 엄청난 진보였던 것이다. 김기창 화백은 이미 신성의 의미를 깨닫고 있었을 것이다. 그가 그려낸 예수는 그 자신의 모습이었을 것이다. 사실 모든 사람들은 자기 안의 신성을 찾아 헤매는 것 아닌가.

역사는 예수를 중동인이라고 말한다. 한국의 교회는 예수를 선교사들이 가져온 그대로 받아들였다. 이후 백 여년이라는 오랜 세월이 흘렀어도 우리가 떠올리는 예수는 여전히 서양인, 백인이다. 곱슬머리의 파란 눈, 그 백인 예수의 모습은 지극히 온화해 보이고 거룩해 보인다. 신성이므로 하나님의 아들이므로 그래야 한다고 생각한다. 실제로 그랬을까.

2) 거룩함에 대한 틀 깨기: 아트 가나안에서 본 '하나님의 엉덩이'

예배는 '거룩거룩거룩'으로 시작한다. 교회마다 다를 수 있지만 수십 년간 이사하면서 겪어온 교회들은 대개가 '거룩'으로 시작하는 이 찬송을 앞부분에 놓고 있었다. '거룩'의 사전적인 뜻은 '위대하고 높다'로, 인간에게 어울리지 않는 표현으로 규정된다. 인간과는 달리 깨끗하고 성스럽고 높은. 따라서 '성삼위일체'라는 구절이 이어진다. 미켈란젤로는 이 '거룩함'의 틀을 깼다. 그는 인간의 모습, 그것도 엉덩이를 드러낸 하나님의 모습을 그림으로써 충격을 주었던 것이다. 시스티나 성당의 천장화, '천지창조'에.

특히 아담이 태어나는 모습은 수많은 패러디를 거치는 바람에 모르는 이가 없을 정도로 유명하다. '천지창조'에서 아담과 하나님이 손끝을 통해 이어지는 모습은 인간의 오만에 가깝다. 아니 게으름이라고 해야 할까. 왜 아담은 비스듬히 께느른하게 앉아있는 것일까. 왜 하나님이 거의 필사적으로 그에게 다가가는 것일까. 그런 평상시 의문을 일시에 하찮게 만들어버린 그림이 있었으니 저 천정화의 일부인 '하나님의 엉덩이'였다.

성경에는 엄연히 "우리처럼, 우리 모습으로 사람을 만들자"라는 구절이 있다. (창 1:26) Then God said, "Let us make mankind in our image, in our likeness, ……" 미켈란젤로는 틀림없이 저 구절에 의거해 하나님의 모습을 그렸을 것이다. '천지창조'란 성경 구절에 대한 완벽한 이해가 없으면 묘사해낼 수 없다. 빛과 어둠을 분리하는 장면이라던가 물과 흙을 분리하는 장면은 그야말로 추상을 구체적인 형상으로 옮긴 그림이다. 하나님의 옷자락이 휘감긴 모습이라든가 수염이 휘날리는 모습은 주변에서 어떤 일이 일어나고 있음을 보여주

고, 탄탄한 근육질의 하나님은 그 안에 담긴 무한한 힘을 상징하고자 하는 의도에서 나왔을 것이다.

사실 이 그림들을 볼 사람들, 아니 감동을 받을 사람들은 유식한 교황이나 성직자가 아니었다. 성당에 오는 문맹의 일반신도들이었다. 14세기 영국에서 생겨난 길거리 극장이 문맹의 보통 사람들에게 성경을 알려주기 위해 만들었던 것처럼, 그리하여 미스터리 플레이가 그 연극을 상연했던 길드를 말하는 직업극을 뜻하게 된 것처럼. 연극처럼 그림도 대단히 강력한 정보 전달 수단이다. 글자를 알지 못하는, 라틴어를 알지 못하는 신도들에게 이보다 더 좋은 방법은 없었을 것이다.

아홉 장면을 구성된 '천지창조'에서 '하나님의 엉덩이'는 '해와 달의 창조'에서 나타난다. 해와 달은 낮과 밤, 빛과 어둠, 정반대를 상징한다. 그러므로 해와 달을 창조한 하나님이 몸을 돌리는 것은 지극히 자연스러운 순서였을 것이다. 몸을 돌리면 엉덩이가 나타난다. 옷에 휘감긴 분홍빛 엉덩이, 저 '하나님의 엉덩이'는 대단히 신선했다. 온

갖 장엄함과 고상함, 성스러움을 동원해 하나님을 표현하는 이들이 저 엉덩이를 본다면 무어라고 할까?

아트가나안교회에서 이 노골적인 '틀 깨기'를 만났다. 예술이 얼마나 솔직하고 정직한지를 보았다. 더할 나위 없이 인간적인 하나님을 보았던 것이다. 미켈란젤로가 그려낸 그 하나님은 나의 일부였다. 아트가나안교회의 강의자가 짚어주지 않았더라면 보지 못했을 것이다. 이 하나님을.

3) 교회사는 왜 역사와 다른 걸까: '콘스탄티누스적 전환'

그러나 믿음에 대한 의문은 풀리지 않았다. 믿음에는 실체가 없다. 믿음은 신념이고 생각이고 인간의 사고다. 눈에 보이지 않는 믿음은 내 안에서 자라난다. 공동체의 생각을 배움으로써 형성된다. 기독공동체에서 말하는 믿음은 온갖 기적을 전한다. 실제로 강단에서는 예화가 넘쳤고 간증이 넘쳐났고 눈물도 감탄도 넘쳐났다. 겨자씨 한 톨만한 믿음이 산을 움직이므로 기적도 예언도 많았던 것이다. 믿음이 굳세어 성공했고, 믿음이 강해서 합격했고, 믿음이 굳세어 치유되었다면 그렇지 못한 나머지 사람들은 어디로 가야할까.

기적, 환상, 예언, 그리고 겨자씨 한 알. 히브리어에서 그리고 그리스어에서 라틴어로 성경을 번역한 히에로니무스가 자신의 거처를 찾아낸 혹은 찾아온 사자를 보았을 때 어떤 생각을 했을까. 히에로니무스가 사자의 발에 박힌 가시를 뽑아주었고 사자가 그 보답으로 히에로니무스를 지켜주었다는 이 이야기는 위키피디아에 실릴 정도로 유명하다. 정말 사자가 사막의 히에로니무스를 지켜주었을까. 히에로니무스가 라틴어로 성경을 번역한 것은 사실이지만 사자의 실재 여부는 아무도 알 수 없다. 기독교를 세계적인 종교가 되는 밑거름으로 만들었

다고 볼 수 있는 계기인 콘스탄티누스 황제의 개종도 예외가 아니다.

콘스탄티누스는 실제 존재했던 황제의 이름으로 313년 밀라노 칙령을 내려 그때까지 박해받던 기독교를 공인한 황제다. '대제'라고 칭하지만 실제로 그는 대제가 아니었다. 네 명의 로마 황제 중 한명으로, 황제직을 놓고 다투는 과정에서 기독교를 이용했다. 그가 로마를 손아귀에 넣기 위해서는 꼭 필요한 조직이 바로 기독교도들의 조직이었던 것이다. 이러한 사실로 비추어보면 황제가 기독교를 국교로 만든 것은 신앙심이 아닌, 자신의 이득을 위해서였다.

역사는 그렇게 기록한다. 그러나 종교사는 다르다. 종교는 믿음을 기반으로 하며 그 믿음을 더욱 투철하게 하거나 믿음을 전파하기 위해 인간에게 초인적인 면모를 더할 필요가 있다. 아무리 황제라고 해도 네 명 중 한명이라면, 그리고 지금 로마를 장악하기 위한 전쟁이 벌어지려 한다면, 그에게 힘을 실어줄 필요가 있다. 하늘이 그를 돕고 있다는 인식이 필요한 것이다. 게다가 병사들은 이미 황제를 알고 있다. 그러므로 느닷없이 초인적인 면모가 있다고 하기 보다는 계시를 받았음을 알리는 편이 훨씬 설득력 있다. 그래서 종교사는 그가 환상을 보았다고 기록한다.

환상은 개인의 영역이다. 누구도 증명할 수 없다. 무명의 개인이 환상을 보았다고 하면 아무도 믿지 않는다. 그러나 공인이, 그것도 황제가 환상을 보았다고 하면 거기에는 무게가 실린다. 그것은 권력의 힘이다. 그러므로 종교사가들은 황제의 환상을 기록한다. 그들에게는 목적이 있다. 권력을 더하는 일, 종교에 정치적 세력을 더함으로써 스스로 옳음을 만들어내는 일, 그래서 그들은 아무도 확인할 수 없는 상상을 기록으로 끌어들인다.

312년 10월 28일 또 다른 로마황제 막센티우스와 결전을 앞둔 날,

콘스탄티누스는 꿈을 꾸었다. 꿈에 나타난 그리스도는 기독교도를 나타내는 문자 가운데 X와 P를 합친 문자 라바룸을 병사들의 방패에 그리게 하라고 조언했다고 한다. 콘스탄티누스는 그 명을 충실히 따랐고 그들이 이겼다. 양측 병사는 10만 명에서 12만 명으로 엇비슷했으나 계시를 등에 업은 측이 이겼던 것이다. 역사는 이 사건을 승리라고 기록하지만, 종교사는 거기에 신비를 더한다.

313년 2월 황제는 밀라노칙령으로 종교의 박해를 금지한다. 역사는 이 사실을 기록한다. 그러나 기독 종교사는 이 밀라노 칙령으로 인해 기독교뿐 아니라 다른 종교도 자유로이 포교할 수 있었다는 사실은 기록하지 않는다. 다른 신전들이 여전히 존재하고 있었으며 당시에 폐쇄되거나 허문 신전은 이미 타락으로 인해 지탄의 대상이었다는 사실 또한 기록하지 않는다.

후마니타스가나안교회에서 이 '콘스탄티누스적 전환'을 들었을 때 실마리가 하나 풀리는 느낌이었다. 교회가 정직하면 믿음이 자라난다. 조직이 세를 불리기 위해 권력과 야합하면 술수가 늘고 그 술수는 신비 뒤에 감추어진다. 인간의 삶에는 현실과 믿음이 뒤섞여 있다. 믿음이 없으면 세상을 살아내지 못한다. 그러나 그 믿음을 지키는 것이 가치관이다. 인간의 삶은 가치관에 의해 완성된다. 세상의 모든 이가 함께 살아야 한다는 믿음을 갖지만 그 믿음을 기적이나 환상으로 뒤범벅한다면 어떤 일이 생길까. 신비주의는 현실을 바로 보지 못하도록 만든다. 기적과 치유와 환상은 개인의 영역으로 남겨두어야 한다. 후마니타스는 권력과 야합하기 위해, 세를 불리기 위해 증명할 수 없는 것을 끌어들인 교회사를 비판하고 있던 것이다.

4) 터무니가 있어야 혼도 있다: 길 위의 가나안

믿음은 현실에 뿌리를 두어야 한다. 영원한 하늘에 시선을 두면 고고해보일지는 몰라도 내가 왜 살고 있는지 알지 못한다. 왜 살고 있는지 확실히 알고 있는 사람이 얼마나 많을까? 답을 분명하게 할 수 있는 사람이 얼마나 될까. 평범한 사람인 나는 늘 내 삶의 의의를 찾는다. 현재이 위치에서 무엇을 해야 하는지 그 이유를 묻고 또 묻는다.

가나안의 순례는 어디에 와 있는지 알게 하는 한 방법이 아닐까. 그날, 길 위의 순례는 동대문 역사공원에서 시작했다. 안내자는 보구여관(구한말 여성만을 진료했던 병원)이 있었던 곳임을 말해주는 동판에서 설명을 시작했는데 '푸른 빛 도는 그 동판'이 거기에 있음을 누구도 알지 못했다. 운동주의 '참회록'을 떠올린 사람은 나 혼자였을까. 역사를 들여다보는 일이 나를 들여다보는 일임을 깨달은 이가 나 혼자였을까.

그 날 그가 사용한 수식어가 '터무니'였다. 터무니, 터에 남은 무늬, 그 곳에 살던 사람들이 남긴 흔적이 터무늬가 된다. 그 장소의 역사가 터무니인 것이다. 터무니를 찾기 시작하면 숨결이 들린다. 터무니를 찾으면 소리가 보인다. 지금은 박물관이 된, 그러나 수많은 독립운동가가 죽어나간 서대문 형무소 지하 독방을 들여다보면서 오싹했던 것은 추위 때문이었을 것이다. 약현 성당에서 내려와 서울역을 바라보고 섰는데, 만초천을 거슬러 올라오는 뱃꾼들의 고함소리가 들렸던 것은 이명이었을 것이다. 문득 짠 내가 맡아졌던 것은 누군가 염천교의 거대한 물류창고에서 생선을 절이기 위해 소금을 뿌리고 있었기 때문일까.

한때 북장로교 소유였다는 종로 5가 이만 삼천 평이 흔적으로만 남은 거리를 걸었다. 종로 5가 연동교회 뒤, 서울 보증보험의 대리석

계단을 밟고야 들어설 수 있는 공터, 비밀스러운 그 장소에 있는 어느 나무가 '3.1운동에 동참한 회화나무'라고 하는 표현을 들으면서 의아했다. 그러나 비밀문서를 나무 구멍에 숨길 생각을 해낸 소녀들의 이야기에 자랑스러움이 끓어올랐다. 나무마저도 동참한다는 표현에 고개를 끄덕였던 것인데, 사실 나무는 언제나 거기 있다. 그 장소가 시대정신에서 밀려나 시선에서도 밀려난 것 뿐이다. 그 장소는 가려진 것이 아니라 버려졌음을 깨닫는다.

그 모든 것에는 이야기가 있다. 그 당시를 살아낸 사람들의 실제 이야기다. 이야기는 모이면 굳건해진다. 새 것은 옛 것이 지닌 자취를 갖고 있지 않다. 새 건물은 그 건물에 살았던 이들이 쌓아올린 수많은 이야기를 날려버린다. 새것에는 세월이 만들어낸 터무니, 터에 새겨진 무늬, 그곳에 새겨진 자취가 없다.

내 삶이 내 이야기인 것처럼 한 집단의 삶은 그 집단의 역사다. 한 국가의 삶은 그 국가의 역사. 그 이야기가 담긴 건물을 허문다는 것은 역사를 허무는 것과 동일하다. 역사가 사라진 장소에 새로이 옛 건물을 복원한다고 해서 그 역사가 돌아오지는 않는다. 바늘 하나, 벽돌 한 장, 옛 문 한 짝에도 숨결이 남아 있는 법, 건물에 담긴 이야기를 들을 때 가슴에서는 물결이 인다. 내가 서 있는 현재가 결코 그냥 오지 않았음을 새삼 깨닫는다. 나의 가치를 깨닫는 방법은 앞서간 이들의 자취를 피부로 느끼고 그들의 정신을 호흡하는 것이다. 변하는 것은 시대지만 변하지 않는 것은 인간임의 정신이다. 터무늬 위를 걷는 여행, 길 위의 가나안은 이 평범한 진리를 다시 깨닫도록 해주었다.

5) 사실을 사실로 보는 일: 과학자가 자신의 믿음을 증명하는 방법

STEAM가나안교회 ⓒ박춘화

콘스탄티누스적 전환에 대한 배움이 역사와 종교사를 구분하게 만든 전환이었다면, 달리 말해 실제를 상상으로 덧씌웠다면, 코페르니쿠스적 전환은 종교를 종교로 두고자 한 일이었다. 종교와 현실을 구별해내고자 하는 일이었다. '콘스탄티누스적 전환'이 역사를 실제 아닌 환상이 덧붙여진 전설로 바꾸었다면 그 전설에서 실제를 가려내고 철저한 과학적 사실을 통해 믿음으로 도달하고자 하는 일, 그것이 스팀(STEAM)가나안교회에서 시도한 일이었다. 내게는 그렇게 보였다. 이는 스팀 교회의 강사가 자신의 과학 지식을 이용해 믿음을 설명하거나 증명하려고 노력했고 그렇게 하고 있기 때문이기도 했다.

과학자인 그는 자신의·노력을 보여주었다. 그것이 진실이라는 표현은 하지 않았다. 스팀 교회의 첫날, 그는 예수의 탄생을 과학적으로

밝히려고 노력했다기보다는 예수의 탄생과 관련한 설화에 대해 당시 별들의 움직임을 밝혀주었다. 천체를 관측하는 학문을 통해 당시 별들의 움직임을 계산해냈던 것이다. 유난히 빛나는 별을 따라 여행을 시작한 동방박사 세 명, 그리고 그들은 마구간의 예수를 발견한다.

이것이 역사적 사실일까? 우주에 있는 행성이 어느 인물의 탄생을 보여주기 위해 움직인다니. 전설에나 나올 법하지 않은가. 그러나 호기심 많은 그는 과학자로서의 지식을 이용해 별을 연구했다. 행성의 움직임과 궤도를 연구했다. 천문학자들이 쌓아놓은 자료와 자신의 지식을 이용해 계산을 해냈다. 별들, 금성과 목성, 화성과 태양, 그리고 지구의 궤도를.

BC 7년 목성과 토성이 삼중합을 이루었다. 각각의 궤도를 따라 운행하던 목성과 토성이 360도에서 1도 정도 가까운 거리로 만났다. 눈이 나쁜 이는 그 별들이 합쳐져 있다고 볼 수 있다. 별 두 개가 합쳐지면 하나보다 훨씬 밝게 마련, 눈에 띌 것은 당연하다. 당시의 현자들, 점성술사들, 동방박사들은 무언가 범상치 않은 일이 일어날 것을 예감했다. 그들은 정성스럽게 예물을 꾸려 여행을 떠났다.

STEAM가나안교회 ©박춘화

STEAM가나안교회_태양관찰 ©박춘화

그리고 그들은 별이 멈춘 곳에서 멈추었다. 잠깐, 별이 멈춘다고? 그렇다. 별은 멈춘다. 궤도를 따라 가던 별들이 역행을 할 때가 있다. 즉 별들끼리 서로 궤도를 달리다가 서로 엇갈리면서 역행을 하고 그 순행과 역행 사이에 잠깐 멈춘다. 그 일이 류(stationary) 멈춤이다. 오늘날 천문학자들은 이 순행과 역행을 산출해냈고 궤도를 그려냈으며 류 또한 산출해냈는데. 유독 빛나는 별이 멈춘다면 그곳에서 무슨 일이 일어날 것이라고 생각하는 게 너무도 자연스럽지 않은가.

그는 자료를 통해 그 지점을 찾아냈다. 그곳이 베들레헴이다. BC 7년전. 목성과 토성이 합쳐졌고 그리고 멈추었다. 이것은 역사적 사실이다. 연대기적 사실이다. 오늘날 천문학자들 뿐 아니라 우주에 관심 있는 이라면 누구나 계산을 통해 산출해낼 수 있는 사실이다. 1604년 독일의 수학자이자 천문학자이며 점성술사인 케플러(Johaness Kepler)는 행성운동의 제 1법칙을 발견했고 이 계산으로 그의 신앙을 증명해냈던 것처럼.

천문학과 계산은 정확하지만 이야기는 정확하지 않다. 학자들은 별

들이(목성+토성+화성) 삼중합을 이루었던 기간을 2달에서 4달로 추측한다. 그러나 정확히 BC 7년에 베들레헴에서 아기가 태어났던 것은 아니다. 이 이야기는 마태복음의 저자가 점성술에 뛰어났던 바빌론의 철학을 그들의 구세주 이야기에 접목시킨 것이다. 유대인들은 오랜 포로 생활 동안 바빌론 사람들의 가치관에 동화되었고 그 점성술을 받아들였다. 마태복음의 저자 마태는 이 점성술을 이용해 구세주 탄생 설화를 만들어내었다. 이 이야기가 사실이라면 다른 복음들도 이 이야기를 적었을 것이지만.

구세주 탄생설화에서 그토록 장엄하게 빛나는 별 이야기는 인간의 상상력과 상상력을 뒷받침하는 사실을 통해 탄생했다. 그리고 오랜 세월이 흐른 오늘날 인간은 행성의 궤도를 계산해 그 설화의 근원을 찾아낸다. 과학은 결코 설화와 멀지 않다. 과학이 이성적이라면 설화는 비이성적인가. 모든 학문은 철학, 단 하나의 학문에서 출발했다. 자연과학 또한 철학에서 분화해 나왔으니 원래부터 그 둘은 하나인 것을.

이문원 교수 지구과학 특강 ⓒ박춘화

물론 강의한 이는 이 모든 것은 한 과학자의 모색 결과이므로 가능성의 하나에 지나지 않는다는 다짐을 굳게 두었다. 그러나 과학자다운 지식을 통해 믿음을 증명하려는 노력은 얼마나 찬란한가. 무조건 믿음을 강요하는 이들에 비해 얼마나 정직한가. 믿음과 현실이 만나는 지점에서는 무언가 빛난다. 우리는 그 지점을 깨달음이라 부른다. 가나안 교회의 매력이 더해지는 순간이었다.

3. 소통은 밀알을 싹틔운다

실상 가나안에서 더욱 매력적인 순간은 식사 시간이었다. 육체의 배고픔은 한 자리에 모이도록 만들고 배고픔을 채워가는 동안 배고픔이라는 본능적인 욕구만큼이나 의사소통의 본능 또한 강하게 작용했으니 그 시간에는 솔직한 질문들이 쏟아졌던 것이다. 백인이 가져온 백인예수에 대한 질문이 나왔고 돈 혹은 권력에 대한 목사들의 집착에 관한 질문들이 쏟아져 나왔다. 그들이 만든 죄의식, 신앙을 빙자해 죄의식을 불러일으키는 행위에 대한 비판과 질문이 쏟아져 나왔다. 나의 의문은 혼자만의 의문이 아니었던 것이다.

그들 평신도들, 혹자는 삼십년이 넘도록 한 교회를 섬겼고 또 다른 분은 교회 세습이라는 불법에 반대해 홀로 투쟁을 하는 중이었다. 그들은 한국 기독교계에 대해 환했고 목사들에 대해 알고 있었다. 그럴 것이다. 삼십여 년 동안 한 세계에 몸담는다면, 진정으로 그 세계가 잘 되어가기를 바란다면, 아니 종교의 사회 기여에 대해 진심으로 생각하고 있다면. 누가 되었건 그가 디디고 있는 공동체는 이미 그 자신의 삶의 일부다. 삶의 일부가 병이 들어 있다면 자신의 삶 또한 건

강하지 않다. 이들은 교회가 사회에 어떤 일을 해야 하는지에 대해 진지하고 고민하는 이들이었다. 교회는 공동체이며 교회는 사회의 일부이며 교회는 목자 혼자 이끌어가는 것이 아닌 모두가 참여하는 공동체임을 절절히 깨닫고 있는 이들이었다. 참여하지 않음은 삶을 포기하는 일이다. 병은 언젠가 전체로 번진다.

불참은 외면하는 일이지만 당신과 소통하지 않겠다는 의사를 표현하는 일, 결국은 불통이다. 불참보다 불통이 먼저가 아닐까 생각하지만 동전의 양면일 것이다. 나만이 옳다는 고집은 불통을 만든다. 대학 새내기이던 시절, 『영락에서 깨진 목탁』이라는 책의 제목을 접하면서 몹시 불쾌했다. 책을 쓴 이의 전력이 어떠했건 간에 나의 것만이 유일하게 참되다고 강요하는 글귀가 거슬렸던 것이다.

수십 년이 흐른 후, 요양원을 전전하면서 여러 사람을 만났다. 암은 사람을 가리지 않는다. 암환자를 위한 프로그램에는 고등학생이 참여했고 노인들도 참여했다. 요양원에는 불교도가 있었고 무교도도 천주교도도 개신교도도 있었다. 그들은 나와 다름이 없었다. 그들은 모두 인간이었고 각자 자기의 종교에 충실하거나 그렇지 않았다. 나 같은 얼치기 신자가 있는가하면 새벽부터 하루 종일 성서 읽기와 기도에 열중하는 신실한 이도 있었다. 사업에 실패한 사람도, 공무원도, 교수도, 가정주부도, 조선족도, 미국교포도, 일본교포도, 독일에서 살다온 간호사도 있었다. 죽음과 생명 앞에서 모두가 공평했던 것이다. 그런데 왜 아프지 않은 사람들, 사회에서 활동하는 이들은 그처럼 편을 가르는 것일까? 왜 자신의 종교만 진실하다고 주장하는 것일까?

'이웃 종교'라는 표현을 처음 들었을 때 반가웠던 것은 활짝 열려 있음을 깨달아서 였다. 어떤 믿음을 내 것으로 받아들인 사람은 그 믿음이 인간을 위한 것임을 깨닫는다. 그는 다른 믿음 안에서도 동일한 면

모를 발견한다. 그는 자신과 같은 수많은 사람들이 있음을 안다. 그는 모든 인간이 동일함을 알며 따라서 다른 종교라 해서 밀어내지 않는다. 인간을 위한 믿음이 권력 다툼, 세력 다툼으로 변해 서로에게 등을 돌린다면 그처럼 불행한 일은 없다. 가나안 집례자가 사용하는 도구, 싱잉볼의 음파가 넘실거리며 온 몸의 세포를 깨울 때 느껴지는 것은 음의 아름다움만이 아니다. 그 파고에는 함께 살아내고자 하는 인류애가 있다. 작가 이승우의 표현대로 인간은 살기 위해 신을 끌어들이므로.

가나안의 목사는 스스로 집례자라 불렀다. 집례, 예식을 집행하는 이. 집례는 사건 혹은 행위들을 한데 모아 조화를 이루는 이다. 각각의 의미를 모아 하나로 빚어내는 이다. 아마도 그 겸손함 때문이었을 것이다. 실제와 다른 믿음, 믿음과 다른 실제에 대한 의문을 자유로이 펼치는 이 강의자들이 있었던 것은. 그들은 자신이 믿음을 따라가는 방법을 펼쳐 보여주었다. 그들은 자신이 어떻게 답을 찾아내는지 보여주었다. 강의하는 이들, 그리고 질문을 던지는 평신도들, 집례, 그들은 모두 밀알이었다.

이 교회, 가나안이 완전하다고는 생각하지 않는다. 그러나 우리가 언제나 삶이라는 길 위에 서 있는 것처럼 내가 지켜본 가나안 또한 도상에 있었다. 언젠가 가나안의 정체에 대해 질문을 했고 느슨한 공동체라는 답을 받았다. 느슨한 공동체, 언제든 참여할 수 있고 언제든 떠날 수 있는 곳, 그러나 내 안의 나, 내 안의 신성함, 내 안의 참됨이 연결되어 있는 곳이 아닐까. 진정한 자유는 참된 연결을 만들어낸다.

그것은 내가 디디고 사는 세계에 뿌리를 진하게 내리는 일, 그 일이야말로 삶을 건강하게 만드는 것 아닐까.

4. 가나안교회의 선교적 의미

박형진(햇불트리니티신학대학원대학교 교수, 선교학)

1. 들어가면서

길위의가나안교회_박형진 교수

한국개신교회의 역사도 이젠 한 세기를 훌쩍 넘겼다. 그간 많은 변화가 있었다. 무엇보다 괄목할 만한 것은 교회성장이다. 이미 한국에는 전 세계에서 수위 안에 드는 대형교회들이 존재하고 있다. 또한 괄목할 만한 것은 선교운동이다. 한때 미국 다음으로 많은 선교사들을 파송하는 나라라는 기록도 세웠다. 그러나 이젠 교회에 대한 자랑이나 긍지보단 우려가 더 많은 현실 속에 살고 있다. 이러한 변화가운데 하나 주목할 만한 것이 소위 '가나안'현상이라 할 수 있다. 가나안 현상은 교회의 위기이다. 그러나 위기는 기회가 된다는 말처럼 이러한 현상이 교회와 선교의 새로운 기회가 될 수 있을까? 이 글에서 가나안 현상에 대해 간단히 언급하고 이것이 던지고 있는 선교적 의미와 중요성이 무엇인지를 살펴보고자 한다.

2. 가나안 현상

1) 왜 가나안인가? (Why)

교회를 나가지 않는 소위 "가나안"(안나가를 거꾸로 쓴말) 현상은 어찌하여 생기는 것인가? 이러한 세태에 관해선 이미 여러 미디어에도 소개되어지고 그 현상에 대해 설문조사, 세미나, 포럼, 도서출판 등 다양한 방법과 수위에서 심층적으로 연구된 바가 있다.[1]

이들 연구들에 의하면 교회출석을 하다가 더 이상 혹은 당분간 하지 않는 이들은 교회에 대한 식상함, 위선적 모습, 신앙생활의 천박성, 교회로부터 받는 상처 등 다양한 원인으로 교회를 나가지 않게 되었다. 강요에 대한 부담감을 뽑아볼 수도 있는데 이러한 강요는 헌금에 대한 강요, 사역이나 헌신에 대한 강요, 편협한 교리에 대한 강요 등 다양한 형태로 나타난다. 다양성을 인정하지 않는 태도, 판단하는 자세, 사회에 대한 무관심, 내부지향적 모습 등도 원인들이 된다. 일방적 분위기(구원의 확신질문, 통성기도, 경배와 찬양 등), 집단문화에서 오는 거부감 등 어떻게 보면 교회자체의 잘못된 면보다는 개인적이고 주관적인 편향에서 오는 불편감들도 예로 들고 있다.

2) 그들은 누구인가? (Who)

이러한 관찰들로부터 보면 가나안 현상은 상처받기 싫은 소극적 이유로부터 무엇인가 진정한 것을 찾고 싶어 하는 적극적인 이유 등 그 스펙트럼이 다양한 것임을 보게 된다. 이들이 스스로 제기해보는 신앙에 대한 회의는 부정적인 것만은 아니다. 조성돈 교수와 정재영 교수의 관찰에 의하면 이들 가운데는 모태신자들도 있고, 어려서부터 교회를 다닌 이들도 있다. 다시 말해 초신자보단 오랜 신앙생활을 해온 이들이 더 많다는 것이다. 그만큼 나이가 든 세대들도 있을 수 있고, 새로운 세대들도 있다.

조성돈 교수는 한국교회의 신자분포를 관찰하면서 1970~1980년 대에 부흥, 전도, 성경공부, 제자운동 등을 통해 성장한 교회의 많은 신자들이 전도의 결과 자신의 신앙고백을 통해 교회를 출석하게 된 자들임에 반해, 1990~2000년대 세대들은 주로 이들의 자녀들로서 모태신앙인이거나 부모의 신앙고백으로 교회에 나온 자들임을 지적하고 있다. 타당한 관찰이라 본다. 이들 2세대들은 부모와는 다른 세대로 다른 시대와 문화 속에서 자라났고 그래서 신학적 질문과 의제(agenda)가 다를 수 있다. 신앙1세대들이 교회 밖에서 갈등하다 교회 안으로 온 세대라면 신앙2세대들은 교회 안에서 갈등하다 교회 밖으로 나간 세대들이라고 볼 수 있는 것이다. 이들은 교회는 포기했을지는 모르겠지만 신앙은 포기한 것이 아닌 세대들이라 할 수 있다. 따라서 교회에 관한 이들의 태도도 그 스펙트럼이 다양하다. 신 무교회주의라 할까 그러한 교회에 대한 부정적 태도를 갖기도 하고, 여전히 더 좋은 교회를 찾아보려고 하는 과도적인 과정에 있기도 하고, 심지어는 어느 한 교회에 묶이거나 주일성수에 매이지 않는 자유로운 교회생활을 하는 이들도 있다. 그러나 진지한 태도로 고민하는 이들의 공통적인 특징을 말한다면 교회생활이 아니라 진정한 신앙생활로 회귀하고 싶은 바램들이 있다는 것이다. 이러한 세태를 반영하는 말로 사람들은 점점 더 종교적(religious)이기보단 영적(spiritual)으로 되길 갈구하고 있다는 표현이 맞는다고 볼 수 있다. 이는 포스트 크리스천(post-Christian) 시대 현대인들은 기성화된 종교보단 개인적으로 더 의미 있는 것을 찾는 다는 말이 된다. 말보단 행동을, 그리고 신앙생활의 반경을 교회라는 테두리를 벗어나 삶속에서 추구하려는 모습니다.

교회사적으로 보면 로마시대 박해받던 기독교가 갑자기 자유를 얻고 황실의 비호를 받는 급작한 변화가 콘스탄틴을 기점으로 일어난다. 교

회가 점점 화려해지고, 기득권과 결탁하며, 느슨해질 때 이러한 세태에 반대하여 제도교회에서 뛰쳐나가 수도원운동을 전개한 이들이 있다. 그들은 교회가 지닌 피상성, 느슨함에 만족하지 못하고 더 엄격한 영성을 추구한 자들이다. 후에 이들을 중심으로 선교운동이 일어난 것은 당연한 결과인지도 모른다. 따라서 역사적으로 보면 이러한 의미에서 교회를 떠나는 가나안 현상은 오늘날의 현상으로만 볼 수는 없다. 교회사는 끊임없이 이러한 패턴의 운동들이 거듭되고 있음을 보여준다.

3) 그들의 모임? (When, Where, How, What)

가나안 신자들은 나름 개별적으로 신앙생활을 하기도 하고 때론 비슷한 동질그룹들로 모이기도 한다. 필자는 실험적으로 모이고 있는 가나안교회의 몇몇 모임들을 탐방해 보았는데 이들의 모습을 한 예로 소개해본다. 이들은 주일 오후 시간을 이용해 주로 모이고 있는데 이들 중 일부는 오전에 다른 교회(일종의 소속교회)에서 예배를 드리고 오후에 별도로 가나안 모임에도 참여하였다. 오후에 드려지는 모임은 예배와 아울러 이들에겐 특별한 교제의 의미를 가지고 있었다. 매주 다양한 성격과 내용으로 구성된 모임들이 있다 보니 특정한 그룹의 모임만을 참석한다면 한 달에 한 번 정도 모임을 가게 되고, 매주 다른 그룹의 모임에 나가는 경우엔 다양한 모임을 접하며 그때마다 같이 만나지는 사람도 달리 만나지는 사람도 있었다. 모임의 장소는 다양하다. 가정집, 갤러리, 연구실, 음식점, 박물관이나 역사적인 장소 등등 고정되어 있기보단 유동적이고 자유로웠다. 모이는 장소는 곧 구성원의 공통관심과 목적 배경 등과 연계된다. 모임의 구성과 진행도 다양하다. 전통적인 예전 및 성만찬과 아울러 모임의 성격에 따라 특강,

영화감상, 춤, 노래 명상 등등. 설교는 목회자 일인이 독점하지 않고 어느 한 주제를 가지고 자유롭게 함께 나누는 형태로도 진행된다.

3. 선교적 의미에서 본 가나안 사역

여기서는 가나안 성도들을 대상으로 혹은 가나안 성도들이 주축이 되어 일고 있는 사역들이 가지는 선교적 의미와 그 중요성을 최근 교회에 대한 인식에 있어 일어나고 있는 변화들과 더불어 살펴보고 필자가 미국에서 있었을 때 관찰한 몇 가지 사례들도 더불어 소개하고자 한다.

1) 가나안 성도에서 가나안 교회로

위에서 언급한데로 가나안 성도들은 나름대로 개인적으로 신앙생활을 추구한다. 그러나 일부는 공통적 관심과 배경을 공유하면서 뜻이 맞는 자들이 모여 모임을 갖기도 한다. 나름 모이다 보니(그것도 주일날에) 자연스레 또 하나의 교회모임처럼 되어 이를 가나안 교회라 불러 볼 수 있겠다. 이러한 가나안 성도들의 모임과 사역은 대단히 중요한 선교적 의미를 갖고 있다고 본다. 가나안교회의 사역은 자체 구성원들의 필요를 채워주는 것뿐 아니라 그 자체가 선교적 에이전트로 역할을 감당할 수 있기 때문이다. 그러기 위해서는 모여야 한다. 기독교신앙의 생명력은 '공동체'성에 있다. 그 공동체성의 근간은 성부, 성자, 성령의 삼위일체로 계신 하나님의 속성 자체에 있다고 하겠다. 또한 구약과 신약을 통하여 볼 때 신앙생활은 나와 하나님과의 일대일 관계에서만 사는 것이 아니라, 사람과 사람사이의 수평적

관계에도 기반을 두고 있다. 교회의 선교적 기능은 바로 이러한 공동체의 맥락에서 이루어지기 때문이다.

필자는 미국 북동부 뉴잉글랜드 지역의 가정교회(House Church) 모임들을 방문한 적이 있었다. 종교의 자유가 있는 미국 내에도 가정교회라는 것이 있는가하는 호기심에 더욱 궁금증이 더하였다. 내가 처음 접한 이들의 모임은 특별히 "Ten Days of Prayer"(10일간의 기도)라는 이름으로 정해진 기간에 모여 컨퍼런스를 하였다. 이들은 예수께서 승천하신 날(승천일)과 성령께서 오신 날(오순절) 사이의 열흘간에 연합하여 정기적으로 모이고 있었다. 성경을 보면 예수께서 승천하시면서 제자들에게 예루살렘을 떠나지 말고 약속하신 성령을 기다리라고 하시며 이들이 성령을 받게 되면 예루살렘과 유대와 사마리아와 땅 끝까지 복음의 증인이 될 것이라는 위대한 위임(The Great Commission)을 주셨다. 초대 성도들은 이 말대로 모여 열흘간을 기다리면서 기도하였던 것이다. 이러한 기간 기도의 전통이 사실 개신교회 안에서는 거의 찾아보기 힘들다. 가령 사순절 새벽기도회나 고난주간 기도모임 같은 것은 일반적으로 볼 수 있으나 예수승천과 성령강림이 갖는 유기적 관계와 선교적 의미를 생각해 볼 수 있는 이 열흘간의 기간에 대해서는 그다지 관심들이 없어 보인다. 이는 우리의 신앙생활이 그리스도 중심적이긴 하지만 구속적 사역과 구원론에만 치중되어있는 일면을 보여준다. 다시 말해 선교 중심적 측면이 약해져 있다는 것을 보여준다. 나는 이들의 이러한 모임을 방문하면서 여기 참여하는 이들의 대부분이 기성교회가 아닌 가정교회에서 선교적 비전을 품고 예배를 드리는 이들의 연합이라는 것을 알았다. 무슨 이유에서였든 이들은 기성교회를 떠나 가정에서 모여 예배를 드리며 이러한 기간 다함께 모여 영적 갱신과 선교적 정체성을 나누고 교제하는 것을 본 것이다. 그리고 모금된 헌금도 특별한 선교목적을 위해 사용하는

것을 보았다. 비록 가나안 성도들이긴 하지만 지나치게 개인적이거나 반공동체적 분위기와는 거리가 멀었다. 필자는 한국 내에도 이러한 모임들이 소개되고 관심있는 이들의 모임이 일어났으면 하는 바람이 있다.

2) 선교적 교회의 한 모델로서의 가나안교회

요사이 서구에서 유발된 소위 "선교적 교회"(missional church) 운동이 한국 내에도 뜨거운 화두로 소개되면서 교회에 대한 자각과 다양한 사례들이 꿈틀거리며 일어나고 있다. 선교적 교회 운동은 유럽 기독교의 형태라 볼 수 있는 크리스텐덤(Christendom)적 형태로부터 탈바꿈하려는 움직임이다. 유럽이 기독교화 되면서 기독교왕국 내 교회는 제도화(institutionalized) 그리고 기성화(established) 되어버리고 말았다. 사회가 점점 세속화(secularized) 되어가면서 교회는 점차 사회와 분리되고 단절되다시피 한 종교적 기관으로 전락되었고, 신앙은 공적인 영역에서 점점 사적인 영역으로만 인식되고 취급된 것이다. 선교적 책무와 영향력을 상실한 교회는 선교와 분리되어져 선교기능은 선교회가 책임지는 이분법적인 모습으로 존재하고 있었다. 이러한 모습에 대해 개탄하며 새로운 자각과 더불어 교회의 선교적 정체성과 선교적 영향력을 불러일으킨 이가 레슬리 뉴비긴(Lesslie Newbigin, 1909-1998)이었다. 그는 근 40년에 이르는 인도에서의 선교사로서의 삶을 마무리하고 은퇴하기 위해 본국인 영국으로 돌아온 선교사요 장로교 목사였다. 그러나 그가 돌아와서 본 자신의 본향은 더 이상 기독교국가의 모습이 아니었다. 오히려 새로운 선교지였던 것이다. 그는 영국, 더 나아가 유럽의 모습은 세속적(secular)인 정도가 아니라 오히려 이교적(pagan)이라고 판단하였

STEAM가나안교회_STEAM 태양계 관찰 특강 ©박춘화

다.[2] 교회에서 해외에 선교사를 파송하는 일은 보기 힘든 일이었을 뿐 아니라, 자국 내 지역 커뮤니티에도 더 이상 영향력을 끼칠 수 없는 교회의 상태를 본 것이다.

그의 영향력을 중심으로 일어난 선교적 교회 운동의 핵심질문은 교회의 본질은 무엇이냐는 것이다. 교회의 본질은 바로 '선교적' 이라는 데 그 답이 있다. 교회의 존재목적은 바로 '선교'에 있음을 강조한다.[3] 선교하지 않는 교회는 더 이상 교회로서의 의미와 정체성을 상실한다는 것이다. 그렇다면 무엇이 선교인가? 선교(mission)라는 말을 한마디로 무엇이라 정의할 수 있는가? 이것은 선교를 의미하는 '미션'이라는 말의 라틴어원인 missio/mitto라는 단어의 뜻에 있다. 즉, 보내다(send)라는 의미이다. 예수 그리스도는 자신의 정체성에 대해 철저히 '보냄 받은 자'라는 의식을 가지고 있었다. 따라서 선교적 교회라 함은 '보냄 받은 공동체'의 정체성을 가진 교회인 것이다. 우리는 선교를 'doing'(행위)로 생각해왔다. 그러나 선교의 본질은 'doing'에 앞서 'being'(존재)에 있는 것이다. 즉, 보냄 받아진 '존재'라는 정체성에 근

거하고 있다. 그렇다면 어디에 보냄 받아졌다는 것인가? 이는 교회가 속한 지역인 것이다. 즉, 교회가 속한 지역(locality)이 바로 보냄 받은 선교지인 것이다. 이러한 자각에서 선교적 교회 운동은 해외에 선교사들을 파송하는 것 보다는 교회가 속한 지역과 주민, 그리고 그들의 지역성과 문화에 관심을 갖는다. 이러한 '선교적 교회' 운동이 한국교회에 시사하는 바는 크다. 아래에서 좀 더 짚어보자.

3) 찾아가는 교회, 찾아오는 교회

필자는 한때 미주 한인이민교회에서 전임사역자로 섬긴 적이 있었다. 여름이 되자 교회로부터 2주간 휴가를 얻어 가족들과 함께 자동차 여행을 하게 되었다. 젊은 시절이라 정해진 기간 내 여행을 다 마무리해보려고 장시간 운전을 무리하게 하여 마침내 다음 목적지인 한 국립공원(national park)에 도착했다. 그날은 마침 주일날이었다. 국립공원 내에 교회가 있을 리 만무했다. 하는 수 없이 아침을 먹고 가정예배를 드릴까 생각했던 참이었다. 그런데 "Free Breakfast"라는 광고가 눈에 띄었다. 우리 가족은 아침을 먹으로 갔다. 기대 외로 꽤 괜찮은 양질의 식사였다. 식사를 마치고 나니 아침을 서빙하였던 분들이 공원에서 일하는 분들이 아님을 알았다. 그들은 자연스럽게 주변의 지역교회를 섬기고 있는 분들이라고 소개하면서 혹시 예배를 못 드렸거나 예배처소를 찾는 분들이 있으면 이곳서 커피타임과 함께 예배시간이 마련되어있으니 환영한다는 말을 한 것이다. 전혀 기대치 못한 것이었다. 교회사역자인 나에게는 반가운 일이면서도 새로운 생각을 하게 해주었다. 찾아가는 교회가 아닌 '찾아오는 교회'가 있었던 것이다. 여행객들의 필요를 알고 봉사하며 함께 해준 이들에게 너무나 큰 고마움을 느꼈다.

필자가 만난 한 목회자는 가나안 성도들을 위해 그들을 찾아가는 사역을 하고 있는 것을 본다. 교회를 찾아오게 하는 것이 아니라 그들을 찾아가는 교회의 모습을 본다. 예수께선 친히 우리를 찾아오셨지, 그분께 찾아오라고 하신 분이 아니다. 그렇다면 죄인 된 우리가 그분을 만날 수 있었을까? 아니, 그를 찾으려는 사람이 과연 얼마나 있을까? 그간 교회는 교회성장운동(church growth movement)의 패러다임으로 교회 내 다양한 프로그램을 만들고 시설을 확충하는 식으로 성장하기도 하였다. 허울 좋은 전도는 교회인도였다. 심지어는 교회간의 수평이동을 통해 교회가 성장하여도 이를 눈감아버리는 현실도 많았다. 그러나 이제는 찾아가야 하는 세태가 되었다. 말씀이 육신 되어 찾아온 '성육신적'(incarnational) 사역으로 나아가야 하리라 본다.

4) 지역 커뮤니티의 필요를 찾아서

위의 이야기와 계속해서 연관된 것으로 필자는 미국의 한 지역신문의 카버페이지에 관심을 끄는 제목과 한 인물의 사진이 소개가 된 것을 보았다. 제목은 "Church without Walls"(담장 없는 교회)이고 소개된 이는 이 교회의 목사님이었다. 내용을 읽어보니 더욱 관심이 촉발되어 당장 오는 주일에 그 교회를 탐방해보기로 하였다. 그러나 내가 찾아간 교회는 일반 교회건물이 아니었다. 그 지역의 마을도서관(public library)이었다. 예배를 드리고 나서 담임목사님과 이야기를 나누면서 이 교회의 시작과 배경에 대해 좀 더 알게 되었다. 이 사역을 시작한 목사님은 이 지역의 실상을 잘 아는 분이었다. 많은 부모들이 맞벌이를 하고 있었던 이 지역의 학교에서 돌아온 아이들은 방

과 후 대부분 이 마을도서관에서 시간을 보내야 했다. 이들을 위한 개인교사(tutor)들이 많이 필요한 것을 알고 뜻이 있는 분들과 함께 이들을 돌보는 튜터로 봉사하고 있었던 것이다. 주일날에는 교회가 문을 닫는 시간을 이용해 이곳서 예배를 드리게 되었고 자연스레 학생들의 부모들도 이곳서 예배를 드리는 공동체로 성장해가고 있었다. 이들의 다음 계획에 대해서도 이야기를 들을 수 있었다. 이들은 주변 커뮤니티의 필요를 계속 알아보는 중이었는데 한 마을엔 연령대가 많은 노인들이 특히 많은 지역으로 이들의 필요를 위해서 가정방문 돌봄이 팀이 꾸려졌다는 것이다. 그리고 연로한 이들의 필요를 섬기면서 자연스럽게 모임을 가질 계획이라고 하였다.

나는 이들의 이러한 섬김이 교인을 더 늘리거나 전도를 위한 전략으로 사람들을 단순한 전도대상자로만 대상화하는 것이 아니라, 사람들의 필요를 진정으로 섬기려는 것을 보게 된 것이다. 처음 이 교회를 소개한 신문은 기독교신문도 아니고 이 지역의 이벤트나 상업 광고 등을 소개하는 그야말로 로컬뉴스페이퍼였다. 그런데 왜 새삼스럽게 이 교회 이야기를 카버스토리로 한 것인지 이해할 수 있게 되었다. 가나안교회는 특히 지역사회로 보냄 받은 교회의 선교적 정체성을 되새기며 물질적 필요는 물론, 정신적이고 정서적 필요까지 돌아보는 일에 힘쓸 수 있는 가교가 될 수 있다. 이러할 때 영적인 필요를 향해서도 나아갈 수 있을 것이다.

5) 큰 교회에서 작은 교회로

건강한 교회는 건강한 몸이 성장하듯 성장하는 것이 맞다. 그러나 우리의 몸은 한 개체로서 무한정 거대하게 커지지 않는다. 성장하지

않는 것도 문제겠지만 제한 없이 거대하게 커지는 것도 정상적인 성장일 수 있을까? 자연세계에서 볼 수 있는 이러한 상식으로 목회적 차원에서도 교회성장에 대해 재고해 볼 필요가 있다. 우리 현실에 단일교회로서 대단히 큰 대형교회(mega church)들이 있다. 하지만 거의 대다수의 교회들은 성장하지 못한 작은 교회로 머물고 있다.

오늘날 한국에는 "작은교회운동"이라는 운동이 일고 있다.[4] 의도적으로 독특한 정체성을 가지고 작은 교회를 지향하는 이들의 모임이다.[5] 다시 말해 큰 교회가 되지 못해 할 수 없이 작은 교회가 된 교회와는 처음부터 의도가 다른 것이다. 큰 교회가 성도들의 모든 필요를 다 채워줄 수는 없다. 이러한 한계점들이 작은 교회에는 문제가 되질 않는다. 작은 교회 운동을 하는 모임들의 예배는 매우 혁신적이거나 통합적이고 혹은 대단히 전통적인 경우도 있다. 그러나 중요한 것은 그들 구성원들의 필요와 성향에 부합한다는 것이다.

서구에도 소위 이머징교회(Emerging Church)라는 교회들이 있다. 포스트 모던적(post-modern) 문화와 정서에서 작은 구성원들이 모여 예배드린다. 모던적(modern) 프레임에서 벗어나 크기도 작고, 획일성보단 다양성에 방점을 둔다. 다소 혹은 상당히 전통에서 벗어나 있는 모습들을 볼 수 있다. 이러한 교회들을 전통(교단이나 신학적 시각에서)에서만 본다면 이견들을 제기할 것이다. 그러나 모든 시대 모든 지역의 교회들이 각각의 컨텍스트(context)에서 자라난 것을 인정할 필요가 있다.

가나안교회의 모습을 보면서 다양한 그룹들이 모이는 것을 본다. 음악이나 미술을 하는 예술인들의 모임, 영성을 추구하는 이들이 영성공동체로 모이는 모임, 인문학에 관심이 있는 분들의 모임, 과학이나 공학을 하는 분들의 모임 등등. 그들의 모임에선 큰 교회에선

기대할 수 없는 역동성과 풍성함이 있다. 그 안에서 이루어지는 특강이나 서로간의 질문과 열띤 토론은 그 어느 신학교나 교회보다도 더 심도 있고 진지하다.

오늘날의 문화를 보면 모든 것이 초 개인화되어가는 시대에 살고 있다. 포스트 모던적 생활방식(life style)이 그야말로 현실화되어 가는 것을 본다. 그 예로 비행기를 타보면 객석마다 영화를 개별적으로 선택하여 볼 수 있다. 한 세대 전까지만 해도 기내에선 모두가 같은 영화를 볼 수밖에 없었다. 이제는 정해진 음악이 수록된 CD가 아닌 개인의 손안에 들려진 핸드폰을 통하여 얼마든지 자신이 좋아하는 음악들을 다운로드하여 나름대로 듣는다. My music, My movie 등등 'My'세대가 된 것이다. 더구나 인터넷환경이 고도로 발전하고 거의 모든 국민이 스마트폰을 갖고 있는 한국의 상황에서는 이러한 모습이 더 첨예하게 나타난다. 요사이는 인터넷을 통해 얼마든지 교회에 나가지 않더라도 자기가 원하는 설교(My sermon)도 들을 수 있다. 무교회라기(non-church)보단 초교회적(trans-church)인 현실이 되고 말았다. 모든 것이 맞춤화(customized) 되어가는 시대에 개인적 취향이나 다양성은 무시할 수 없는 키워드가 된 셈이다. 가나안 현상은 이러한 시대적 변화를 반향하고 있다. 가나안교회 사역은 이러한 이들의 필요에 순기능적으로 부합할 수 있는 새로운 기회이기도 하다.

6) 성령이 역사하는 자발적 공동체로

20세기 초 선교학자이면서 Missionary Methods: St. Paul's or Ours?[6] 라는 저서로 선교에 대한 본질을 통해 교회의 관행적 선교를

도전하였던 롤랜드 알렌(Roland Allen, 1868-1947)은 성령의 역사 가운데 자발성(spontaneity)을 통한 선교를 강조하고 있다. 선교의 영으로 오신 성령의 역사는 자발성을 중시한다는 것이다. 인격적이신 성령이 역사하시는 한 방법이다. 선교과정에서 유발되는 토착화(indigenization)는 그 지역의 세계관, 전통, 문화 등을 통해 복음에 반응하는 자연스러운 반응(spontaneous response)인 것이다. 중국의 가정교회운동(Chinese House Church movement)이나 아프리카독립교회운동(African Independent Church movement) 등을 그 실례로 들 수 있다. 오늘날도 성장하는 교회운동은 오순절 교회(pentecostal church)나 은사적 교회(charismatic church)와 같이 성령의 사역을 허용하고 중시하는 교회들인 것을 본다.

현재 진행되고 있는 가나안교회의 모습들을 보면 그 리더십과 참여가 자발성에 근거하고 있음을 본다. 서두에서 언급하였듯이 가나안 성도들이 교회의 일방적인 모습과 강요당하는 듯한 모습에서 상처를 받고 회의적이 되곤 한다. 쌍방적이고 자발적으로 참여할 수 있는 분위기, 특히 교회 구성원간의 대화에 있어서 판단 받지 않고 열린 신학적 대화가 가능한 곳(safe theological talk space)이 무엇보다 중요하다.

이러한 맥락에서 기독교 신앙을 신학적 프레임에 앞서 선교학적 프레임으로 볼 줄 아는 눈이 필요하다. 선교는 언제나 타문화권의 경계선상에서 수많은 질문에 부딪히게 된다. 선교인류학자인 폴 히버트(Paul Hiebert, 1932-2007)는 선교지에서 일어나는 이슈들을 통해 회심에 관해 통찰력 있게 설명을 한다.[7] 회심의 과정에 있어 기독교신앙을 어떠한 형태로든 경계선을 그어 넣고(bounded set) 가리어 보려는 것을 한 예로 들 수 있다. 기독교인은 무엇은 해야 하고 무엇은 하지 말아야 한다는 기준으로만 본다면 말이다. 하지만 기준을 경계선 보단 중심에 놓고(cen-

tered set) 보면 다른 이해를 할 수 있다. 이 중심은 바로 그리스도이다. 가령 어떠한 사람이 당장 처해있는 상황이 기독교인의 정형이라 볼 순 없지만 이가 그리스도를 향한 방향으로 움직이고 있다면 이를 회심의 과정으로 볼 수 있다는 것이다. 경계선이라는 정적인 구조가 아닌 중심이라는 동적인 프레임으로 보면 많은 신학적 긴장을 해소할 수 있다. 가나안 교회는 이토록 선교적 프론티어 정신으로 보아야 할 것이다.

4. 나가면서

한국교회는 선교의 새로운 기회를 맞고 있다. 현재의 추세로 보면 노령화사회를 바라보며 시니어들을 위한 사역, 이주민 및 난민사역, 탈북민 및 통일준비사역, 그리고 가나안 사역이 우리에게 당면한 사역들이라고 생각한다. 가나안 교인? 교회를 안 나가는 이들을 교인이라 부르는 용어자체는 뭔가 모순된(oxymoron) 용어일 것이다. 이들을 이전의 표현대로 하자면 명목상의(nominal) 기독교인이라 부를 수도 있겠다. 물론 그런 이들도 있겠지만 교회를 안 나가는 자들 가운데는 적지 않은 이들이 자신의 신앙을 단지 '명목적'이라고 하는데 동의하지 않을 것이다. 물론 여러 이유에서 교회출석을 안한다하

지만 이들을 어중이떠중이라고 할 수 없는 이유는 오히려 필자가 만난 이들 가운데 나름 진지하고 구도적이며 오히려 더 깊은 신앙적 성찰을 가진 이들도 많았기 때문이다. 그들은 전혀 명목적이지도 어중이떠중이도 아니었다. 이러한 맥락에서 이들을 가나안 성도라 부르른 것은 타당하다. 그들은 영적 가나안을 찾기 위해 순례의 길로 떠난 자들이다. 기성교회는 이들의 비판도 이들의 침묵도 겸허히 들을 수 있는 자세가 필요하다. 때론 그러한 비판과 침묵이 교회에게 꼭 필요한 메시지일 수 있다. 아흔 아홉 마리 양을 제쳐놓고 잃어버린 한 마리 양을 찾아나서는 목자의 마음을 비유로 말씀하신 예수께선 하나님이 어떠한 분이신가를 일깨워주신다. 교회사에서 위기는 항상 복음의 새로운 기회를 창출하였다. 가나안교회가 교회갱신과 새로운 차원의 선교로 나아가게 하는 복음의 에이전트(Gospel Agent)로서의 소임을 감당할 수 있길 고대한다.

1) 예) 실천신학대학원대학교의 정재영 교수의 글 "가나안 성도, 그들은 누구인가?"와 동대학원의 조성돈 교수의 글 "'가나안 성도'로 나타난 한국교회의 종교성과 나아갈 방향"; 양희송,『가나안 성도, 교회 밖 신앙』(서울: 포이에마, 2014);http://www.newsnjoy.or.kr/news/articleView.html?idxno=221270 (2019년4월 일 검색) 등.
2) Lesslie Newbigin, *The Gospel in a Pluralist Society* (Grand Rapids: Eerdmans, 1989) 참조.
3) Lesslie Newbigin, *The Household of God* (New York: Friendship Press, 1953) 참조.
4) 생명평화마당,『작은교회가 대안이다』2015 작은교회 박람회 참가교회소개서 (서울: 생명평화마당, 2015) 참조.
5) 생명평화마당,『작은교회 세상의 희망』2016 작은교회 박람회 참가교회소개서 (서울: 생명평화마당, 2016) 참조.
6) Roland Allen, *Missionary Methods: St. Paul's Or Ours?* (London: Robert Scott, 1912).
7) Paul G. Hiebert, "Conversion, Culture, and Cognitive Categories," *Gospel in Context* 1, no. 4 (1978): 24–29.